DENDÉRAH

DENDÉRAH

DESCRIPTION GÉNÉRALE

DU

GRAND TEMPLE DE CETTE VILLE

PAR

AUGUSTE MARIETTE-BEY

OUVRAGE PUBLIÉ SOUS LES AUSPICES

DE S. A. ISMAIL-PACHA

KHÉDIVE D'ÉGYPTE

PARIS	CAIRE
LIBRAIRIE A. FRANCK	IMPRIMERIE MOURÈS
F. VIEWEG, PROPRIÉTAIRE	IMPRIMEUR DU MUSÉE
Rue Richelieu	DE BOULAQ

1875

A SON ALTESSE

ISMAIL

KHÉDIVE D'ÉGYPTE

Cet ouvrage est dédié comme un témoignage de la reconnaissance

de l'Auteur.

AVANT-PROPOS

On distingue topographiquement dans le temple de Dendérah, l'intérieur proprement dit, les cryptes ou corridors secrets ménagés dans l'épaisseur des murailles et des fondations, et enfin les terrasses où l'on trouve des édicules dignes d'intérêt.

Au temps de l'occupation française, l'accès du temple de Dendérah était rendu pénible et difficile par l'amoncellement des matériaux dont cet édifice était encombré.

Sur les instances de M. Mimaut, consul général de France, Méhémet-Ali ordonna, en 1845, le déblaiement du temple. L'opération, à la vérité, ne fut pas conduite jusqu'au bout. On nettoya bien quelques chambres à l'intérieur, mais les cryptes ne furent ni cherchées, ni déblayées. Quant à l'extérieur, on n'y toucha même pas. Le déblaiement ordonné par Méhémet-Ali fut cependant un progrès en ce sens que, d'un édifice où l'on n'entrait que la torche à la main et en rampant, il a fait un monument où, dans un certain nombre de chambres, le sol antique était à nu.

C'est en 1859 que la continuation de l'œuvre entreprise par

Méhémet-Ali fut résolue, et à cette époque le programme portait sur ces trois points : 1° le temple devait être débarrassé à l'intérieur et à l'extérieur de tout ce qui s'y trouvait encore de sables, de terres, de pierres et de gravats; 2° les terrasses devaient être expurgées de toutes les masures qui les déshonoraient; 3° la Commission d'Egypte a soupçonné plutôt que reconnu la présence de galeries secrètes ménagées dans l'épaisseur des murs et dans les fondations, et le déblaiement de Méhémet-Ali a effectivement amené la découverte de quelques-unes de ces cryptes. Mais il pouvait en exister d'autres. Ajoutons que celles dont la présence avait été déjà constatée étaient pour la plupart inaccessibles, à cause des pierres et des décombres qu'on y avait amoncelés. Tout cet ensemble était à reconnaître.

Malheureusement les fouilles de Dendérah sont de celles auxquelles les circonstances n'ont permis d'accorder que peu de temps et peu d'hommes. Toutes les fois qu'une vingtaine d'ouvriers se trouvaient libres dans la province où cette ancienne ville est située, les travaux étaient repris, puis abandonnés quand les moyens d'exploration faisaient défaut.

Le programme n'a donc pas été rempli dans son entier. Néanmoins, les opérations ont été poussées assez loin pour que la science ait peu de choses à regretter dans leur trop prompt achèvement. A la vérité, l'extérieur est resté tel que l'avait laissé Méhémet-Ali. Mais dans l'intérieur, sur les terrasses, dans les cryptes, on ne trouvera plus une pierre qui gêne la marche. Tout y est rendu autant que possible à son état primitif, et la dernière inscription y est aussi accessible que dans un Musée.

Comme résultat de ce travail (et ne prévoyant pas que la totalité du programme puisse être de sitôt remplie), j'entreprends la publication du temple de Dendérah dans ses parties restituées à la science. L'extérieur n'y sera pas compris. Mais l'importance du but à atteindre m'oblige à n'être que plus soigneux dans le choix des matériaux que j'extrais de l'intérieur du temple, des cryptes et des terrasses.

On voit par là que c'est à une partie seulement du temple que je vais demander les moyens d'investigation propres à nous faire connaître le monument tout entier. La banalité de la plupart des tableaux qui couvrent les murailles de l'intérieur, me permet en effet d'affirmer que le temple peut être suffisamment étudié et connu dans son ensemble, sans avoir à chercher un seul renseignement dans les inscriptions extérieures du monument.

L'ouvrage que je mets entre les mains des égyptologues se compose d'un volume de texte et de quatre volumes de planches.

Il est nécessaire d'indiquer ici le plan qui a été suivi pour le classement des matériaux compris dans les quatre volumes de planches, et le plan qui a été suivi pour la rédaction du texte.

J'ai adopté pour la composition du volume de texte l'ordre des matières. Un aperçu général du temple occupe le premier chapitre. Le temple est décrit avec tous ses détails dans le second. Un résumé succinct est réservé au troisième chapitre, qui termine l'ouvrage. J'embrasse ainsi la totalité du monument dans une description régulière et suivie.

Les planches qui composent les quatre volumes sont classées et arrangées, non dans l'ordre des matières, comme le texte, mais dans l'ordre qu'impose l'étude des lieux. Après m'être arrêté quelques instants sur le seuil de l'édifice pour mettre sous les yeux du lecteur des documents qui concernent l'ensemble du temple, je passe à l'intérieur du monument, je descends ensuite dans les cryptes, pour monter de là sur les terrasses. Les planches se déroulent ainsi devant le lecteur à mesure qu'il avance dans l'étude topographique du temple, et les quatre volumes comprennent, en définitive, quatre parties principales, qui sont :

1re *Partie*. — DOCUMENTS GÉNÉRAUX (1).

2me *Partie*. — INTÉRIEUR (2).

3me *Partie*. — CRYPTES (3).

4me *Partie*. — TERRASSES (4).

Ainsi, l'ordre topographique a été suivi dans le classement des planches; j'ai suivi pour la rédaction du texte l'ordre des matières.

Il eût été sans doute possible et préférable de faire concorder ces deux parties de mon travail et de subordonner plus régulièrement que je ne l'ai fait le texte aux planches ou les planches au texte. Mais ce n'est pas du premier coup ni du premier jour que je me suis rendu maître de mon sujet. Des tâtonnements inévitables se sont produits, et quand enfin le plan

(1) T. I, pl. 1-5.
(2) T. I, pl. 6-80 et tout le deuxième volume.
(3) Tout le troisième volume.
(4) Tout le quatrième volume.

du texte a été arrêté dans la forme que je lui donne aujourd'hui, les planches étaient à peu près toutes tirées.

Les matériaux employés ici étant le résultat d'un choix fait dans le temple, il est indispensable de faire connaître les motifs qui m'ont guidé dans ce choix. C'est là, en effet, qu'est la partie décisive de mon travail. Il ne s'agit pas d'entrer dans le temple et de prendre au hasard ce qui s'y présente, mais de soumettre chacun des sujets qu'on y rencontre à une étude faite en vue du but que nous voulons atteindre. En un mot, je n'aurai réussi dans ma tâche, qu'autant que j'aurai su distinguer dans le temple entre les parties vagues de la décoration et celles qui lui appartiennent en propre, comme les membres essentiels de son organisme.

Il ne m'a pas été possible d'appliquer à l'intérieur, aux cryptes, aux terrasses, une méthode commune. Je ferai donc connaître les motifs de la préférence accordée aux sujets reproduits sur les planches, en passant successivement de l'une à l'autre de ces trois grandes divisions topographiques du temple :

1° *Intérieur*. — On peut partager les tableaux dont se compose la décoration de l'intérieur du temple en deux séries. Les uns n'offrent que peu ou point d'intérêt ; ils n'ont avec les chambres dont ils contribuent à orner les murailles que des rapports plus ou moins éloignés. Les autres, au contraire, appartiennent aux parties vives du monument, ou plutôt, ils sont le temple lui-même dans son essence et sa physionomie propres.

Une autre remarque est à faire. La décoration de l'intérieur est composée dans la partie que je viens d'appeler essentielle sur un plan uniforme. Le même tableau s'y répète aux mêmes places de chambre en chambre avec les seules variantes qu'impose la destination particulière du lieu. Ainsi, pour n'en citer qu'un exemple, les deux tableaux placés au fond de toutes les chambres à la hauteur de l'œil, représentent invariablement le roi faisant à Hathor et à Isis l'offrande d'une statuette de la Vérité.

Or, les tableaux ainsi rangés à une place convenue sont précisément ceux qu'on peut regarder comme les membres essentiels de l'organisme du monument que nous étudions.

Le doute sur la marche à suivre dans le choix des documents extraits de l'intérieur du temple n'est donc pas possible. Je publie quelques-uns des tableaux compris dans la partie vague de la décoration. Mais je prends de chambre en chambre pour les introduire jusqu'au dernier dans les planches, tous les tableaux qui appartiennent à la partie essentielle, et c'est ainsi que je publie, sans en omettre une ligne:

toutes les légendes horizontales qui font le tour des chambres à la hauteur des plafonds (1);

toutes les légendes horizontales qui font le tour des chambres à la hauteur des soubassements (2);

(1) Ce sont les dédicaces des chambres. Voy. I, 29, *a*, 39, *u*, *b*, 48, *u*, *b*, 54, *a*, *b*, 59, *u*, *b*, 64, *a*, *b*, 67, *b*, *c*, 72, *u*, *b*; II, 1, *u*, *b*, 7, *u*, *b*, 8, *b*, *c*, 13, *b*, *c*, 17, *b*, *c*, 21, *b*, *c*, 23, *m*, 29, *b*, *c*, 34, *b*, *c*, 40, *b*, *c*, 45, *b*, *c*, 51, *b*, *c*, 57, *b*, *c*, 61, *a*, *b*, 70, *b*, *c*, 73, *b*, *c*, 77, *b*, *c*, 80, *b*, *c*.

(2) Autres dédicaces. Voy. I, 7, *u*, *b*, 19, *u*, *b*, 29, *b*, *c*, 37, *u*, *b*, 39, *c*, *d*, 48, *c*, *d*, 54, *c*, *d*, 59, *d*, *e*, 64, *c*, *d*, 67, *d'*, *e*, 72, *c*, *d*; II, 1, *c*, *d*, 7, *c*, *d*, 8, *d*, *e*, 14, *d*, *e*, 17, *d*, *e*, 21, *d*, *e*, 22, *a*, *i*, 23, *j*, *l*, 29, *d*, *e*, 34, *d*, *e*, 40, *d*, *e*, 45, *d*, *e*, 51, *d*, *e*, 57, *d*, *e*, 61, *r*, *d*, 70, *d*, *e*, 73, *d*, *e*, 77, *d*, *e*, 82, *d*, *e*.

tous les tableaux qui sont placés à gauche en entrant dans la feuillure des portes (1);

tous les tableaux placés deux par deux à la hauteur de l'œil, et précisément au milieu de la paroi située en face de la porte d'entrée (2);

tous les tableaux placés immédiatement à droite et à gauche des précédents (3);

tous les tableaux placés immédiatement à droite et à gauche de la porte d'entrée dans l'intérieur de la chambre, quand ces tableaux sont relatifs à des scènes épisodiques où l'on suit de tableau en tableau une cérémonie accomplie dans la chambre où ils se trouvent (4);

toutes les processions, de quelque nature qu'elles soient, qui occupent les soubassements des chambres (5);

tous les textes placés sur le montant des portes et qui ont rapport au temple, à ses noms, aux noms de ses dieux, de ses prêtres, de ses prêtresses, à ses jardins, etc. (6).

(1) I, 49. *u*, 55, *u*, 60, *u*, *b*, 65, *a*, *b*, 67 *u*; II, 8, *u*, 13, *u*, 17, *u*, 20, *u*, 24, *u*, *b*, 29, *u*, 34, *u*, 40, *u*, 45, *u*, 51, *u*, 57, *u*, 70, *u*, 73, *u*, 77, *u*, 82, *e*.

(2) Offrande de la Vérité. Voy. I, 8, *u*, *b*, 40, 57, 68, 73; II, 2, 3, 9, 14, 18, 21, *u*, 25, 26, 30, 35, 41, 46, 52, 58, 62, 71, 74, 78, 83.

(3) La décoration de toutes les chambres étant partagée en deux séries de tableaux, ces tableaux sont les premiers de la série à laquelle ils appartiennent, et acquièrent comme tels une importance qui nous engage à en publier la copie. Voyez I, 44, 45, 50, *u*, *b*, 56, *u*, *b*, 69, *u*, *b*, 74, *u*, *b*;

II, 45, 15, *u*, *b*, 31, *u*, *b*, 36, *u*, *b*, 42, *u*, *b* 47, *u*, *b*, 53, *u*, *b*, 59, *u*. *b*, 72, *u*, *b*, 75, *u*, *b*, 79, *u*, *b*, 84, *u*, *b*.

(4) Voyez I, 9, 10, 11, 12, 13; I, 20, 21, 22; I, 41, 42, 43; II, 64, 65.

(5) Nils : I, 17, 18, 35, 36, 46, 53, 58 79, 80; II, 6, 16, 19. Nomes : II, 27, 28. Pehu : I, 61, 66. Pays étrangers : I, 70, 71; II, 12. Prêtres : I, 34, 75. 76, 77, 78; II, 36, 56, 69.

(6) Extérieur de la Salle A, I, 3; tableau tiré du temple d'Edfou. I, 4; Salle A, I, 16; Chambres G et H, I, 62; Chambre Q, II, 20.

D'où il résulte, en définitive, que les deux volumes de planches consacrés à la reproduction des documents copiés dans l'intérieur du temple, ne contiennent, malgré leur apparente complication, qu'une partie vague comme les sujets qu'elle embrasse, et une partie principale composée elle-même de quelques monographies dont les éléments épars peuvent se retrouver et facilement se rapprocher au moyen des notes qui viennent d'être placées à la suite de l'énoncé du titre de chacune d'elles.

2° *Cryptes.* — Les cryptes qui portent des inscriptions sont au nombre de neuf. J'applique à cinq d'entre elles (1) l'excellente méthode de publication *in extenso*. Deux des quatre autres (2) sont si mutilées que j'ai dû renoncer à en prendre copie et que je n'en publie que des extraits. Obligé par les limites que me tracent les ressources dont je dispose de ne pas dépasser un certain nombre de planches, je publie les deux dernières (3) avec quelques omissions qui sont d'autant moins regrettables que les parties inédites ne m'ont paru offrir qu'un très médiocre intérêt.

3° *Terrasses.* — Les terrasses comprennent topographiquement les deux grands escaliers du sud et du nord, la chambre située au milieu de l'escalier du nord, le petit temple hypèthre, le temple d'Osiris.

Je publie *in extenso* l'escalier du sud, me contentant de faire

(1) Cryptes n⁰ˢ 2, 4, 5, 6, 9.
(2) Cryptes n⁰ˢ 1, 7.
(3) Cryptes n⁰ˢ 3, 8.

des extraits dans l'escalier du nord et la chambre qui y est attenante.

Je prends dans le temple hypèthre, pour les publier intégralement, tous les sujets en rapport avec le calendrier; je fais un choix parmi les autres, d'ailleurs très peu nombreux.

Plus qu'aucune autre partie du temple de Dendérah, le temple d'Osiris mériterait à lui seul une monographie complète. Mais j'ai dû reculer devant le nombre relativement considérable de planches qu'il aurait fallu consacrer à cet ouvrage. Il faut dire aussi que quelques-uns des textes sont illisibles, soit à cause de la mauvaise gravure des hiéroglyphes, soit à cause de la suie qui, au temps où les chambres servaient d'habitation aux fellahs, a empâté les murs. Ici encore j'ai été obligé de me contenter d'un choix.

La tâche que j'entreprends est bien difficile. Je voudrais expliquer le temple de Dendérah, indiquer la place qu'il occupe dans son pays et dans son époque, mettre en évidence les idées philosophiques et religieuses auxquelles il répond.

Les écueils contre lesquels on peut à tout moment se heurter dans l'accomplissement de cette tâche sont nombreux et méritent d'être signalés.

Le premier est précisément celui qu'on soupçonnerait le moins. Le temple de Dendérah a pour lui son excellente conservation et l'abondance des matériaux qu'il nous met entre les mains. Accessible comme il l'est aujourd'hui jusque dans la dernière de ses

chambres, il semble se présenter au visiteur comme un livre qu'il n'a qu'à ouvrir et à consulter. Mais le temple de Dendérah est, en somme, un monument terriblement complexe. Quand on ne l'a pas vu, on ne peut, en effet, se faire une idée de l'extraordinaire profusion de légendes, de figures, de tableaux, d'ornements, de symboles, dont il est couvert et sous lesquels ses murailles disparaissent littéralement. Il faudrait plusieurs années pour copier tout ce vaste ensemble, et il faudrait vingt volumes du format de nos quatre volumes de planches pour le publier. Or, c'est quand il s'agit de faire un choix dans un amas si considérable de matériaux, de trier, de séparer les documents inutiles des documents indispensables, que les difficultés commencent.

L'époque à laquelle le temple appartient forme un autre obstacle. La différence entre les temples d'origine pharaonique et les temples d'origine ptolémaïque est considérable. Les premiers ne sont déjà pas très clairs et on s'y trouve toujours gêné par le parti pris de voiler, de cacher la pensée religieuse qui en est l'âme, ou tout au moins de la réserver et de ne pas la mettre ostensiblement en évidence. Mais on ne peut pas dire qu'au contact de l'esprit grec le vieil esprit égyptien se soit rajeuni et éclairci. Au contraire, dans un temple d'origine ptolémaïque, la pensée, bien qu'exprimée avec une liberté plus grande d'allures, y est plus confuse, parce qu'elle y est plus cherchée et plus tourmentée. Si maintenant, ce premier jet de l'idée est encore contrarié par une langue prétentieuse, où l'on vise avant tout à une recherche pédante d'esprit, aux jeux puérils de mots, à l'emploi de syllabes laborieusement et plus ou moins ingénieu-

sement rapprochées et juxtaposées, on voit qu'en somme, plus le nombre des textes qui couvrent et chargent les murailles du temple de Dendérah est grand, plus il est malaisé d'y découvrir un fil conducteur et de s'y orienter. Un embarras sérieux naît donc tout à la fois du milieu d'idées dans lequel on est plongé dès le premier pas fait dans le temple de Dendérah, et de la langue singulièrement bizarre dont on s'est servi pour exprimer ces idées.

La nature même de la décoration du temple et son point de départ sont un autre écueil. A première vue, on serait tenté de croire qu'on a déployé sur les parois du temple les nombreux sujets de décoration qu'on y voit dans le but de démontrer et de conserver les formules de doctrines dont le temple est la consécration. Mais on risquerait de faire fausse route si on suivait trop à la lettre cette définition. L'esprit de la décoration est tout autre. On peut se représenter la décoration du temple de Dendérah comme composée d'une suite presque innombrable de tableaux mis à côté les uns des autres, et représentant uniformément le roi fondateur devant Hathor ou un de ses parèdres. Or, chacun de ces tableaux est un logis donné à l'âme de la divinité dont l'image y est sculptée; l'âme de la divinité hante et fréquente le tableau; elle s'y tient et s'y trouve toujours présente. Hathor habite ainsi réellement le temple bâti à son intention, ou, pour mieux dire, les Tentyrites croyaient à la présence réelle de la déesse dans le temple qu'ils lui avaient élevé. Maintenant, que les auteurs de la décoration l'aient arrangée et composée de manière à lui faire côtoyer de plus ou

moins près le dogme dont Hathor est la personnification, c'est ce qu'il serait naturel de penser. Il ne faudrait pas cependant trop se fier et concevoir trop d'espérances. Quelquefois la véritable Hathor de Dendérah est en scène et se montre dans son vrai rôle ; elle vient alors au devant du spectateur, et si peu qu'elle paraisse, je crois qu'on a le temps de bien saisir l'ensemble de sa personne divine et de la bien connaître. Mais en général, la décoration n'est pas faite avec l'intention de montrer, dans une perspective si rapprochée, le but qu'on voudrait lui voir atteindre. Le plus souvent elle est presque banale et ne se tient avec le temple ou la partie du temple où on la trouve, que dans un rapport assez éloigné. Il arrive même que, résolùment, elle est mise à côté du sujet, et que, ne voulant pas ouvrir le sanctuaire, on tend devant la porte un rideau qui trompe sur le vrai sens de ce qui est caché derrière. On est ainsi d'autant plus hésitant, on marche dans l'étude du temple avec d'autant moins d'assurance, que le guide principal est précisément celui dont on se méfie : on a tous les doutes, toutes les incertitudes, toutes les craintes qu'on éprouverait en naviguant sur une mer inconnue avec une boussole sur laquelle on saurait d'avance que l'on ne peut pas toujours compter.

Ainsi, embarras causé par l'abondance même des matériaux et la difficulté de distinguer entre ceux qui appartiennent en propre à l'édifice et ceux qui ne sont qu'accessoires ; difficulté que fait naître à chaque pas la bizarrerie de l'écriture et de la langue ; hésitation très naturelle à comprendre en face d'un ensemble de tableaux tels qu'on ne voit pas à première vue s'ils

sont placés dans le temple pour aider le visiteur ou le pousser sans qu'il s'en aperçoive en dehors de la voie, tels sont les écueils qui rendent toujours incertaine et périlleuse la route de celui qui s'aventure dans le temple de Dendérah.

On voit par ces détails avec quelle extrême réserve je publie le travail dont j'écris les premières lignes. Je suis loin, en effet, de présenter ce travail comme le dernier mot de ce qu'on peut dire sur le temple de Dendérah. En somme, le temple de Dendérah est un des monuments les plus décourageants que je connaisse. On n'y avance qu'avec effort et en s'entourant de toutes sortes de précautions. Il est obscur et trompeur comme un labyrinthe. On y fait avec joie dix pas en avant, tout aussitôt suivis de neuf autres pas qu'on est obligé de faire en arrière. Ce qui rend également pénible l'étude du temple de Dendérah, c'est le sentiment que l'on a du peu d'importance de ce qu'on en obtient, et de la grandeur de ce qu'on a la conscience de pouvoir en obtenir. Les résultats que je produis et que je résume ici sont certainement justes à mon point de vue; mais je sens qu'ils ne sont pas tous les résultats qu'une investigation plus savante et préparée par des moyens plus complets pourrait donner, et c'est là ce qui résulte définitivement de la longue étude que j'ai faite de ce monument célèbre. J'aime à croire que ce que j'y ai trouvé est déjà satisfaisant; mais ce qui reste à découvrir et ce qui s'y cache que je n'ai pas su deviner, est bien plus grand encore. En d'autres termes, plus j'ai pratiqué le temple de Dendérah, plus j'ai vu que beaucoup de choses s'y montrent que l'on ne sait pas comprendre, et surtout que bien des choses s'y dérobent que

nous ne soupçonnons même pas. C'est pour la première fois que la science créée par Champollion se place en face d'un monument de l'importance du temple de Dendérah, et lui demande résolûment son secret; mais je crains bien que la tentative ne soit prématurée. Je n'ai donc confiance dans mon travail qu'à condition de le donner comme une ébauche. En présence d'une entreprise dont tout me conseillait de m'éloigner, j'aurais pu à la vérité m'abstenir, ce qui n'est jamais bien difficile. Mais il fallait qu'un jour ou l'autre cette tentative de défrichement fut faite, et je m'y suis risqué.

Il semble bien que les innombrables textes dont le temple de Dendérah est couvert doivent nous dire le dernier mot du sujet, et que quand nous les aurons étudiés jusqu'au bout nous aurons, chemin faisant, trouvé à nous renseigner définitivement, non seulement sur Hathor et ses parèdres, mais encore, remontant plus haut, sur la religion égyptienne elle-même, sa nature et son point de départ.

En ce qui regarde la religion égyptienne, tout au moins comme on la pratiquait à Dendérah et sous les derniers Lagides, le problème est en effet résolu, mais je dois le dire, un peu contre mes propres espérances, et dans une direction que je n'étais pas préparé à lui voir prendre.

Tout le monde connaît le passage célèbre de Jamblique (1), que M. de Rougé a présenté comme le pivot sur lequel tourne tout le

(1) *De Myst.*, VIII, 2 et 3.

système religieux de l'Egypte (1). Selon Jamblique, les Egyptiens auraient placé leur dieu dans les espaces sans limites qui constituent l'univers ; ils l'auraient fait un, inaccessible, incommensurable, incréé, universel, à la fois son propre père et son propre fils, auteur de tout ce qui est. Au-dessous de ce dieu, véritable dieu abstrait de la métaphysique, planent ses puissances divinisées. Quand il est considéré comme cette force cachée qui amène les choses à la lumière, le dieu égyptien, dit Jamblique, s'appelle Ammon ; quand il est l'esprit intelligent qui résume toutes les intelligences, il est Emeth ; quand il est celui qui accomplit toutes choses avec art et vérité, il s'appelle Phtah ; quand il est le dieu bon et bienfaisant, on le nomme Osiris. La religion que les murailles de Dendérah devrait nous démontrer, serait donc une sorte de monothéisme, où l'on verrait le dieu unique et incréé se subdiviser en autant de divinités secondaires qu'il a d'attributs.

Mais l'étude du temple de Dendérah ne confirme pas cette manière de voir. Si riche qu'il soit en documents mythologiques, le nom du dieu de Jamblique n'y paraît pas une seule fois. Hathor y est bien nommée la déesse une, celle qui s'est formée elle-même, celle qui existe dès le commencement. Mais on doit bien remarquer que ces qualités du dieu suprême appartiennent à Phtah, à Ammon, à Chnouphis, à Hathor, à toute une classe de divinités,

(1) E. de Rougé, *Mémoire sur la statuette naophore du Vatican*, dans la *Revue Archéol.* du 15 avril 1851, page 54 ; *Comptes-rendus des séances de l'Académie des inscriptions* (E. Desjardins), pour l'année 1857, séance du 20 février ; *Étude sur le Rituel funéraire*, page 75. Cf. *Notice sommaire des principaux monuments exposés dans les galeries du Musée de Boulaq*, 1re édition, page 16 ; *Mémoire sur la mère d'Apis*, page 24.

et jamais à un dieu sans nom qui serait l'être par excellence, dieu dont nous ne saurions même pas écrire le nom en hiéroglyphes. En d'autres termes, les dieux égyptiens participent des qualités du dieu de Jamblique ; ils sont tous et séparément le dieu unique, le dieu universel ; selon leur rang, ils forment la grande *Pa-ut* ou la petite *Pa-ut*, c'est-à-dire le grand ou le petit cycle des dieux d'un temple ; mais l'union de ces dieux ne constitue pas une personne divine qui serait le Dieu caché dans les profondeurs inaccessibles de son essence. C'est donc à un autre point de vue qu'il faut se placer pour embrasser d'un coup d'œil exact l'ensemble de la religion égyptienne. En somme, l'expérience faite dans le temple de Dendérah, nous forcerait à voir le fond des croyances égyptiennes, non dans le monothéisme plus au moins abstrait de Jamblique, mais dans une forme du panthéisme dont le point de départ serait la déification des lois éternelles de la nature. Dans ce système, Dieu n'est pas séparé de la nature, et c'est la nature à la fois une et multiple qui est Dieu. Les Egyptiens auraient ainsi vu Dieu dans tout ce qui les entoure, dans les manifestations de l'âme, dans les propriétés de la matière, dans le soleil, dans les arbres, dans les animaux eux-mêmes. Les textes nous parlent bien du monde créé, ce qui semblerait faire croire que les Egyptiens n'ont pas cru la matière éternelle. Mais pour eux la matière n'a eu de commencement que sous sa forme actuelle. Tout en effet dans ce monde est production et reproduction. Tout naît pour mourir, et tout meurt pour renaître. La durée n'est ainsi qu'une succession d'évolutions. Qui sait si, dans les croyances égyptiennes, notre monde lui-même n'arrivera pas un jour au terme

de l'évolution qu'il est en train d'accomplir, et, semblable au soleil qui s'obscurcit dans les ténèbres du soir pour se rallumer plus brillant à l'horizon du matin, semblable à la terre qui chaque année quitte et reprend son manteau de verdure, semblable à Osiris qui meurt et ressuscite, ne sera pas de nouveau façonnée par la main des dieux sous une forme plus parfaite ? Pour les Egyptiens, la matière n'aurait donc eu de commencement que dans l'évolution à laquelle nous assistons. Elle est éternelle et sans commencement ; ce qui a été créé, c'est le monde qu'elle a servi à former. Aussi les dieux sont-ils comme elle, selon les attributs sous lesquels on les veut considérer, tantôt s'engendrant eux-mêmes, à la fois leur propre père et leur propre fils, tantôt venus au monde et fils d'autres dieux, ce qui établit entre eux une distinction profonde. Le monothéisme n'existerait donc qu'autant qu'on voudrait considérer l'univers comme Dieu lui-même, ou plutôt c'est le panthéisme qui est la base sur laquelle s'élève tout l'édifice religieux de l'ancienne Egypte.

La place que prend Hathor au milieu des divinités nombreuses qui peuplent le panthéon égyptien, est maintenant assez bien définie. Il est évident que la religion égyptienne n'a pas été formée tout d'une pièce, en un seul jour et d'un seul jet. Telle que nous la voyons au temps de sa plus complète expansion, elle nous paraît le résultat de deux courants qui se sont longtemps côtoyés avant de se confondre. D'un côté est Osiris et tout le mythe qu'il entraîne avec lui ; celui-là est le dieu de toute l'Egypte ; il est le dieu vraiment national ; il tient aux plus anciennes couches du vieux sol égyptien et ses racines s'y enfoncent à une profondeur

qui le rend à jamais solide et inébranlable. Considéré dans son rôle divin, il personnifie d'une manière générale la nature, en qui tout est combat, qui ne vit et ne dure qu'à condition de lutter et en faisant succéder par un effort toujours renouvelé le bien au mal, la lumière aux ténèbres, la vérité au mensonge et la vie à la mort. De l'autre côté, sont les divinités cantonnées dans une province ou dans un temple; celles-ci ne personnifient plus la nature entière; elles personnifient un de ses attributs restreints ou une de ses lois. La base sur laquelle s'élève l'édifice religieux d'un nome peut ainsi n'être point la base sur laquelle s'élève l'édifice religieux d'un autre nome. On pourrait même soupçonner que des différences capitales séparent certains cultes, et qu'à peu de distance l'un de l'autre, des colléges de prêtres s'élèvent jusqu'à la conception du dieu unique et s'y tiennent plus ou moins étroitement, tandis que non loin de là, une forme de panthéisme règne souverainement. L'Egypte paraîtrait, en tous cas, avoir parcouru sa longue carrière, conduite et gouvernée par la plus étonnante diversité de cultes qu'on puisse imaginer. Certaines provinces se rapprochaient et se liaient plus ou moins dans un culte commun; c'est intentionnellement que d'autres se tenaient à l'écart, et, si l'on en croit la tradition, vivaient même avec leurs voisins dans un état constant de guerre.

En ce qui regarde la divinité principale de Dendérah, elle représentait une partie du dogme qu'il n'est pas difficile de déterminer. Ce n'est pas seulement à Hathor que le temple était dédié; on trouvait sur les terrasses, comme une sorte de complément ou d'appendice au temple principal, un petit temple dont

Osiris est le dieu éponyme. Dans son expression la plus générale, on peut ainsi regarder le temple de Dendérah comme élevé à la nature ordonnée, au beau, au vrai, au bien, à l'harmonie, à l'amour, à la cohésion (temple d'Hathor). Parfois (temple d'Osiris) les ténèbres chercheront à obscurcir la lumière, le mensonge triomphera pour quelques instants de la vérité, la mort vaincra la vie, le mal luttera contre le bien, la sécheresse contre la fécondité, les bons seront battus et mis en pièces par les méchants. Mais la nature est comme le soleil qui ne s'éteint à l'horizon du soir, que pour se rallumer plus brillant à l'horizon du matin; un instant surprise et défaillante, elle puise dans la mort même les éléments d'une vie nouvelle, et d'évolutions en évolutions, poursuit à travers les âges une course qui n'aura pas de fin. Telles sont, en résumé, les doctrines qui font le sujet général des représentations gravées en si grand nombre sur les murailles du temple de Dendérah.

Ces doctrines sont, au fond, ce qu'elles étaient sous les dynasties nationales, et l'Hathor des plus anciens temps ne diffère vraisemblablement pas, quant aux traits essentiels de sa physionomie, de l'Hathor à laquelle les derniers Lagides ont élevé le temple de Dendérah. Il est impossible, cependant, de ne pas remarquer dans l'Hathor de Dendérah, quelques déviations qui accusent l'influence du temps et particulièrement des écoles platoniciennes qui avaient alors leur plein épanouissement à Alexandrie. La décoration du temple de Dendérah est, en effet, mieux composée, et combinée avec plus d'art que celle de tout autre temple. La mise en scène y est plus soignée, l'ordonnance y devient

plus savante, de vieilles idées y sont rajeunies et comme habillées à neuf par un arrangement plus étudié; dans la disposition systématique des textes et la manière de les produire, se trouve un parti pris de mettre en lumière certaine doctrine philosophique, où l'on découvre un besoin de prouver, dont les sanctuaires plus anciens n'offrent aucune trace. Un esprit de méthode que la race égyptienne ne connaît point a donc passé par là. Notons, en outre, que par l'étude des textes et surtout par la manière dont ils se produisent devant le spectateur, on arrive facilement à constater que déjà, sous Ptolémée XI, les écoles platoniciennes d'Alexandrie avaient rayonné jusqu'à Dendérah. Aussi loin que nous puissions remonter dans l'histoire de la religion égyptienne, nous trouvons, en effet, dans Osiris et dans Hathor, la personnification naturaliste du Bien et du Beau. Mais, nulle part, on n'identifiera le Beau, le Vrai et le Bien, de manière à donner cette identification pour enseigne à un temple. « Les jardins d'Orisis » nous montreront bientôt les idées syro-phéniciennes s'infiltrant en Egypte; ici, c'est l'influence des idées platoniciennes qui se dévoile à son tour. Remarquons, enfin, qu'il n'est pas difficile de constater le soin qu'ont pris les ordonnateurs du temple de rapprocher, par les caractères généraux qui les distinguent, Osiris et Hathor de quelques divinités étrangères, particulièrement de Dionysos et de l'Aphrodite qui joue le rôle d'Astarté dans le mythe d'Adonis. Ce n'est donc pas en vain que, sous les derniers Ptolémées, l'Egypte avait cessé depuis longtemps d'être un pays fermé à toute relation avec le dehors. Le temple de Dendérah, tout en nous faisant

voir qu'à l'époque où on le contruisait, l'esprit de la vieille Egypte était encore vivant, nous prouve, cependant, que dans les deux siècles qui ont précédé et suivi l'avènement du christianisme, les germes étrangers qui devaient modifier si profondément cet esprit, y étaient déjà déposés.

Ces remarques ne donnent que plus d'intérêt aux révélations que le temple va nous fournir lui-même sur sa propre antiquité. On finissait de bâtir le temple quand Jésus-Christ prêchait en Palestine. Mais c'est avec un profond étonnement qu'on suit les traces des temples antérieurs au temple actuel dans le passé le plus lointain auquel l'histoire de l'humanité ait pu jusqu'à présent atteindre. Un temple élevé à l'Hathor de Dendérah existait en effet sous Ramsès II, sous Thoutmès III ; on en rencontre des restes sous la XIIe dynastie, sous la VIe, sous la IVe qui est la dynastie contemporaine des Pyramides. Bien plus, au-delà de tout ce qu'on peut imaginer de plus reculé dans les siècles historiques, au-delà de Ménès et du fondateur de la monarchie égyptienne, apparaît déjà debout le dogme qui est la base du temple, c'est-à-dire la croyance philosophique au Beau représenté et symbolisé par Hathor. Si jamais des débris de monuments antérieurs à Ménès se trouvent en Egypte, il est évident qu'on n'y découvrira rien qui rappelle la brillante culture du temps de Ramsès ou même du temps de Chéops. Mais il n'en faut pas moins noter comme un fait considérable qu'à cette époque éloignée l'Egypte avait déjà vu Dieu, et que, par conséquent, elle était déjà née à la civilisation. Au moment où, avec la science des études préhistoriques, l'attention se porte avec une ardeur si louable vers les origines du monde civilisé, il est curieux de

voir l'Egypte reculer de plus en plus dans le passé le point où l'homme a cessé d'être précisément un sauvage. On lit dans Platon : « Il est défendu (en Egypte) aux peintres et aux artistes qui font des figures ou d'autres ouvrages semblables, de rien innover, ni de s'écarter en rien de ce qui a été réglé par les lois du pays; la même chose a lieu en tout ce qui appartient à la musique. Et si on y veut prendre garde, on trouvera chez eux des ouvrages de peinture ou de sculpture faits depuis dix mille ans (quand je dis dix mille ans, ce n'est pas pour ainsi dire, mais à la lettre), qui ne sont ni plus ni moins beaux que ceux d'aujourd'hui, et qui ont été travaillés sur les mêmes règles. » Platon aurait-il raison, et viendra-t-il un jour où les fouilles faites en Egypte nous feront reconnaître que dix mille ans avant l'époque où il habitait l'Egypte, l'Egypte élevait déjà des temples à ses dieux ?

DENDÉRAH

DESCRIPTION DU GRAND TEMPLE

CHAPITRE PREMIER

APERÇU GÉNÉRAL

§ I^{er}

DESCRIPTION DES RUINES DE TENTYRIS

I. EMPLACEMENT DES RUINES. — Quand on a visité Abydos et qu'on se dirige vers le sud en remontant le Nil, on aperçoit sur la rive gauche, précisément en face de Kéneh et à soixante kilomètres avant d'arriver à Thèbes, des buttes rougeâtres qui se profilent au loin sur l'horizon. Une grande porte carrée les termine à leur extrémité méridionale; on distingue de l'autre côté, la silhouette sévère d'un temple précédé d'un large portique à colonnes. Ces buttes marquent le site de la ville que les Grecs ont appelée Τεντυρὶς et que les Egyptiens modernes nomment Dendérah; le temple au large portique est le monument célèbre que nous allons décrire.

Tentyris était bâtie moitié sur le sable, moitié sur les terres

cultivées; entre ses ruines et le Nil s'étend dans toute sa largeur la plaine fertile qui forme la rive gauche du fleuve (1). Cette remarque n'est pas indifférente. Abydos et les édifices de la rive occidentale de Thèbes forment seuls, avec Tentyris, exception à la règle qui a obligé les fondateurs des villes égyptiennes à poser l'assiette des villes qu'ils construisaient aussi près que possible du Nil et des canaux principaux, et déjà, dans le choix de son emplacement, nous pouvons entrevoir que Tentyris se révélera dans son caractère essentiel comme une ville où l'élément funéraire prendra une certaine part.

En étudiant le plan général de Tentyris, on remarque en premier lieu que, si nous voulons juger de l'étendue de la ville par ses ruines, Tentyris n'a jamais dû être qu'une mince bourgade, en second lieu, que les temples et leurs dépendances y occupent une place plus considérable que la ville elle-même. On peut conclure de cette observation que Tentyris, comme Memphis, Thèbes, Héliopolis, Abydos, Edfou, et toutes les villes qui présentent la même particularité, était avant tout une ville sacerdotale. Les maisons groupées autour de l'enceinte des temples ne sont plus alors que les maisons habitées par les prêtres et par le personnel, relativement nombreux, qui vivait du culte (2).

On trouve dans la partie méridionale des ruines de Tentyris,

(1) Pour le plan des ruines voy. I, 1. Les citations faites par deux chiffres et sans indication d'ouvrage se rapportent à la présente publication. Le chiffre romain indique le n° du volume, le chiffre arabe le n° de la planche.

(2) Sous Ramsès III, 12364 personnes étaient officiellement attachées au service d'un temple à Héliopolis. (Chabas, *Mélanges*, t. II, p. 130.)

des pans de murailles bâties en grosses briques crues qui sont des restes de maisons antiques. Mais au nord, les ruines d'habitations qu'on rencontre proviennent principalement du village successivement copte et musulman, qui a occupé la grande enceinte tout entière et envahi jusqu'aux plateformes du Grand Temple. Nous n'avons pas besoin d'ajouter qu'aujourd'hui tout est désert, et que Tentyris ne se reconnait plus qu'à ses ruines et aux buttes absolument arides qui en marquent l'emplacement.

On a déjà signalé la présence dans les ruines de Tentyris, de cailloux roulés provenant du désert situé de l'autre côté du Nil, entre le fleuve et la Mer Rouge (1). Quelques murs arabes encore en place, où les cailloux roulés sont exceptionnellement employés comme matériaux, expliquent la présence dans les ruines de Tentyris de ces témoins d'un âge géologique fort ancien. Le désert aux environs du temple en est parsemé. C'est là qu'on a été les chercher pour les besoins du village, dans les maisons duquel nous les retrouvons.

II. DESCRIPTION DES TROIS ENCEINTES. — Les édifices sacrés de Tentyris étaient enfermés dans trois enceintes, dont l'étude du plan fait facilement reconnaître le tracé. Toutes trois sont construites en briques crues avec portes en grès. Deux d'entre elles sont situées au sud de la ville; la troisième, et la plus considérable, est située au nord. Nous allons les décrire successivement.

(1) *Descr. de l'Eg.*, t. III, p. 285; Wilkinson, *Modern Egypt and Thebes*, t. II, p. 126.

Première enceinte du sud. — La première enceinte du sud est à peine visible. Elle a dû contenir un temple bâti en beau calcaire blanc; on n'en voit plus que les substructions. Une porte en grès qui s'ouvrait sur l'enceinte voisine y donnait accès. Il n'en reste qu'une ou deux assises où l'on distingue encore quelques inscriptions d'époque grecque ou romaine, sans aucune désignation spéciale de règne.

Ces inscriptions, qui ne nous renseignent pas sur le roi fondateur du temple, sont également muettes sur les divinités auxquelles le monument était consacré. Nous trouverons plus loin (1) des textes où il est fait mention de deux temples élevés à Hor-Sam-ta-ui et à Ahi. Le premier de ces deux édifices étant, selon toute vraisemblance, celui qui occupait le centre de la deuxième enceinte du sud, on ne se trompera peut-être pas en regardant le second comme le temple d'Ahi. Le temple en calcaire qui s'élevait au milieu de la première enceinte du sud, serait en ce cas celui que les inscriptions nomment ▭ *Ha Sam-ta-ui*.

Deuxième enceinte du sud. — La deuxième enceinte du sud servait d'enveloppe à un temple dont il ne reste absolument rien. Le temple est en effet démoli jusqu'à la dernière pierre.

La porte monumentale qu'on aperçoit de loin dans la plaine était placée à la face est de cette enceinte. Elle est couverte à l'intérieur et à l'extérieur de tableaux d'adoration. Antonin

(1) Comparez I, 4 et III, 78.

et Marc-Aurèle y sont seuls nommés. On ne trouve dans les légendes aucune inscription dédicatoire principale. La place considérable accordée à Hor-Sam-ta-ui fait cependant supposer que nous sommes ici en présence d'un monument consacré à cette divinité. Le temple qui s'élevait au centre de la deuxième enceinte du sud serait ainsi celui que les inscriptions nomment : *Ha Ahi* (1).

Enceinte du nord. — L'enceinte du nord mérite une plus longue attention. Elle a 280 mètres de largeur sur ses côtés est et ouest, 290 mètres dans l'autre sens. A l'exception des deux portes d'entrée qui sont en grès, elle est construite tout entière en grosses briques crues. Ses murailles sont à surface lisse, sans ornement d'aucune sorte, même sans crépissage. Elles n'ont pas moins de 10 mètres de hauteur, sur une épaisseur à la base qui varie entre 10 et 12. Vue du dehors, l'enceinte devait se présenter comme une sorte de haute fortification aux longs murs symétriquement alignés.

Les buttes de décombres qui dominent aujourd'hui l'enceinte de plusieurs mètres, sont le produit des maisons coptes et arabes qui, pendant plusieurs siècles, se sont entassées les unes par-dessus les autres. Mais, dans l'antiquité, le sol des rues était de niveau avec le sol du périmètre intérieur de l'enceinte. A l'époque où le culte d'Hathor était encore debout dans la ville de Tentyris, les habitants ne pouvaient donc rien voir de ce

(1) I, 4 et III. 78. Remarquez que le temple d'Ahi s'appelle *Ha Sam-ta-ui*, tandis que le temple d'Hor-Sam-ta-ui s'appelle *Ha Ahi*.

qui se passait dans l'enceinte, et l'épaisseur des murailles les empêchait de rien entendre. Si élevé qu'il fût, le Grand Temple échappait à toute curiosité. Pour l'apercevoir, il fallait, ou pénétrer dans l'enceinte, ou laisser ouverte une des deux portes de la muraille extérieure. Une fois ces portes fermées, le Grand Temple devait être pour les habitants de Tentyris comme s'il n'était pas.

Nous n'avons pas à nous occuper encore des fêtes qu'on célébrait dans ce temple. Mais les dimensions des murailles de l'enceinte nous permettent déjà de voir que si, en quelques cas, un certain public pouvait prendre sa part des cérémonies qui avaient le περιϐόλος pour théâtre, on devait aussi célébrer des solennités dont la vue était interdite à tout le monde. En d'autres termes, la hauteur et l'épaisseur des murailles ne s'expliquent que si l'on admet *à priori* que, parmi les fêtes de Dendérah, il en est qu'on aurait regardées en Grèce comme des mystères.

L'enceinte du nord est percée des deux portes monumentales que nous avons déjà signalées; on trouve à l'intérieur trois temples debout; à l'extérieur et dans l'axe du temple principal, un quatrième édifice religieux s'offre à l'étude du visiteur. Le groupe dont l'enceinte du nord est le centre, comprend donc six constructions diverses qui sont :

1.° *Le temple d'Hathor.* — Tout le monde connait le temple d'Hathor, ne fut-ce que par le zodiaque qui a donné lieu à des controverses si retentissantes. Le temple d'Hathor est celui que nous allons décrire avec tous les détails que comporte l'importance du sujet.

2° *Le Mammisi.* — A droite en entrant dans l'enceinte par la grande porte de l'est est « un des petits temples nommés *Mammisi* (lieu d'accouchement), que l'on construisait toujours à côté de tous les grands temples où une triade était adorée; c'était l'image de la demeure céleste où la déesse avait enfanté le troisième personnage de la triade (1). »

Fondé par Auguste, qui n'a laissé ses cartouches que sur une partie de la salle du fond, le *Mammisi* de Dendérah a été successivement décoré par Trajan, Adrien, Antonin, et finalement, n'a pas été achevé. Il est nommé dans les inscriptions, [hiéroglyphes], [hiéroglyphes] *le lieu de l'accouchement* ou de *la naissance.* Quelques textes l'appellent incidemment [hiéroglyphes] *la maison de la fête*, [hiéroglyphes], [hiéroglyphes], [hiéroglyphes] *la maison cachée,* [hiéroglyphes] *la maison de la nourrice.* La salle principale est nommée [hiéroglyphes], [hiéroglyphes] *la maison du repos* (2).

3° *Le temple d'Isis.* — Il a été construit et décoré tout entier par Auguste. Strabon, d'accord avec les textes hiéroglyphiques, nous apprend qu'il est dédié à Isis (3). Les inscriptions le nomment tantôt [hiéroglyphes] *le Sabti.... de Dendérah,* tantôt [hiéroglyphes] *le Sabti-nuter.* On trouve aussi [hiéroglyphes] *Hat-t-nohem,* qui semblerait également le désigner.

(1) Champollion, *Lettres écrites d'Egypte et de Nubie*, p. 159, 2ᵉ édit.

(2) Le nom de *Typhonium* donné à ce temple par les auteurs du grand ouvrage de la Commission d'Egypte (T. III, p. 298) est fautif, comme le serait celui de *Temple de Bès.* Les images monstrueuses de Typhon, ou plutôt de Bès, ne figurent dans le temple qu'à titre d'ornements ou de symboles.

(3) *Géog.*, III, XVII, p. 815.

Plusieurs textes se réunissent pour faire du temple d'Isis le lieu où naquit cette déesse. On lit la très curieuse légende dont voici la copie, parmi les dédicaces gravées sur les murs intérieurs du monument : *En ce beau jour de la nuit de l'enfant dans son berceau et de la grande panégyrie de l'équilibre du monde, Isis naquit dans le* (temple d'Isis) *de Dendérah, d'Apet, la grande du temple d'Apet, sous la forme d'une femme noire et rouge. Elle fut appelée* Num-Ankhet *et* Bener-Meri-t *par sa mère, après que celle-ci l'eût vue.* La situation topographique du temple est même indiquée par les deux inscriptions suivantes. L'une fait partie, comme la précédente, des dédicaces du temple d'Isis : *Que vive l'Horus femelle, la jeune, la fille de* Hak (Seb), *Isis la grande mère, celle qui est née à Dendérah à la nuit de l'enfant dans son berceau, à l'ouest du temple de Dendérah.* L'autre, plus précise encore, appartient à la Crypte n° 9 : *Isis naquit dans l'Aa ta* (1). *Ce lieu* (de la naissance d'Isis) *est au nord-ouest de ce temple d'Hathor. Sa façade est tournée vers l'est* (2).

(1) Prononciation douteuse. On lit habituellement *Aa-ta*. Voyez cependant III, 28, où ⟨⟩ est placé dans les allitérations du texte parmi les mots commençant par un *t*.

(2) III, 78. L'étude du plan des ruines (voy. I, 1 et *Descr. de l'Eg.*, A, vol. IV, pl. 2) fait voir clairement que la porte du sud donne accès dans une avenue qui conduit en ligne droite au Grand

4° *La porte du sud.* — Il ne faut pas confondre la porte proprement dite (figure 1), et le pylône (figure 2). Le pylône

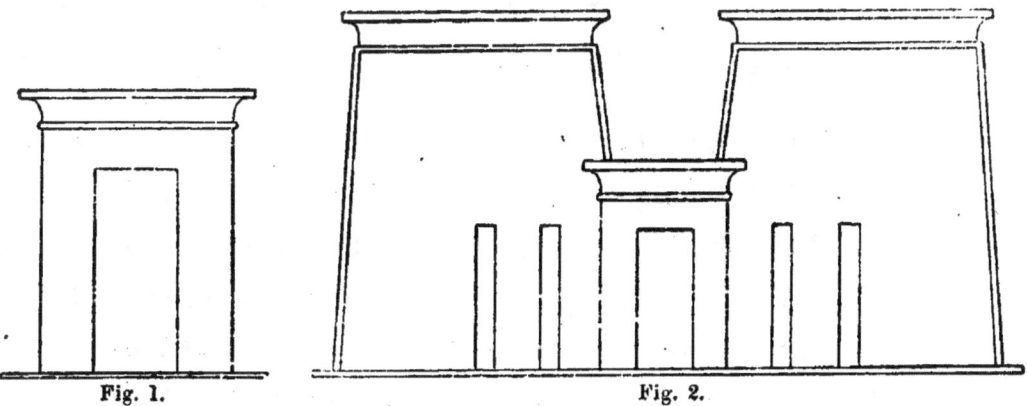

Fig. 1. Fig. 2.

est toujours isolé ; il précède le temple et l'annonce de loin, comme les deux tours de nos cathédrales. La porte est flanquée à droite et à gauche du mur qu'elle sert à franchir; elle n'a, par conséquent, que deux faces.

Les trois portes des enceintes de Dendérah appartiennent à ce dernier type d'architecture (figure 1). Celle que nous appelons la porte du sud et qui précède l'avenue conduisant au temple d'Isis est décorée sur ses deux faces de l'inscription grecque suivante :

Ὑπὲρ αὐτοκράτορος Καίσαρος, θεοῦ υἱοῦ, Διὸς Ἐλευθερίου, Σεβαστοῦ, ἐπὶ Ποπλίου Ὀκταυίου ἡγεμόνος, καὶ

Temple. Il faut noter cependant comme une anomalie dont nous ne trouvons pas jusqu'ici l'explication que la porte principale du temple d'Isis ne regarde pas l'avenue. Elle ne regarde pas le sud ; elle regarde l'est, c'est-à-dire qu'elle est placée sur le côté de l'édifice par rapport à ce qui semblerait être son axe principal. C'est à cette déviation de la règle que font probablement allusion les derniers mots de l'inscription dont nous venons de reproduire le texte.

Μάρκου Κλωδίου Ποστόμου ἐπιστρατήγου, Τρύφωνος στρατηγοῦντος οἱ ἀπὸ τῆς μητροπόλεως

Καὶ τοῦ νομοῦ τὸ πρόπυλον Ἴσιδι θεᾷ μεγίστῃ καὶ τοῖς συννάοις θεοῖς· ἔτους ΛᾹ Καίσαρος, Θωὺθ Σεβαστῇ.

« Pour la conservation de l'empereur César, fils du dieu (César), Jupiter libérateur, Auguste, Publius Octavius étant préfet, Marcus Claudius Postumius étant épistratège, Triphon étant stratège,

Les habitants de la métropole et du nome (ont élevé) ce propylone à Isis, déesse très grande, et aux dieux adorés dans le même temple, la XXXI° année de César, du mois de Thoth, le jour d'Auguste (1). »

Ainsi, la porte du sud a la même origine que la salle aux vingt-quatre colonnes du temple d'Hathor. La porte et la salle sont des monuments de la piété des habitants de la ville et du nome; l'une fut élevée sous Auguste, l'autre sous Tibère.

Nous avons à peine besoin d'ajouter que les légendes hiéroglyphiques ne démentent point l'origine de la porte, telle qu'elle nous est révélée par l'inscription grecque. Les cartouches d'Auguste en occupent les parois principales; les autres noms successivement ajoutés sont ceux de Tibère, de Claude et de Néron.

5° *La porte de l'est.* — Elle est située dans l'axe du Grand Temple. Au temps de l'occupation française, la façade extérieure de la porte était encore intacte (2); cette façade a disparu depuis

(1) Letronne, *Inscr. gr. et lat.*, T. I, p. 80.

(2) Voyez la vue pittoresque de la porte dans la *Descr. de l'Ég.*, A, vol. IV, pl. 4.

lors. Les cartouches encore visibles sont ceux de Domitien et de Trajan.

L'usage à peu près constant étant de donner à chaque partie des temples un nom spécial, il ne serait pas étonnant que les deux portes du sud et de l'est aient eu leur nom hiéroglyphique, ce que l'état d'enfouissement des portes ne permet plus de vérifier. Contre cette hypothèse, il faut remarquer, cependant, que les inscriptions du temple désignent la porte de l'est, non par un nom propre, mais par l'appellation commune de 𓉗𓉗𓃭𓂝𓅓𓏥 (1).

6° *Le temple hypèthre de l'Est.* — Il est situé en dehors de l'enceinte et dans le prolongement de l'axe du Grand Temple.

Le temple hypèthre de l'est a disparu au point de ne laisser qu'une trace à peine visible, et nous ne le connaissons plus que par la description qu'en ont faite les auteurs du grand ouvrage de la Commission d'Egypte (2). Par cette description, nous apprenons que ce temple était un temple hypèthre à quatorze colonnes. Il n'avait pas été fini, et rien n'indique que des légendes hiéroglyphiques l'aient jamais décoré. Une pierre gisant parmi les décombres, nous montre une frise formée de pampres de vignes et de grappes de raisin, et le mauvais style de cette sculpture révèle un travail égypto-romain d'époque plus basse encore que tout ce qu'on rencontre dans les ruines de Tentyris.

Telle est, dans ses lignes les plus générales, l'enceinte du nord.

(1) I, 62. Le duel semble rappeler emphathiquement les deux tours d'un pylône, bien que la porte de l'est ne soit qu'une simple porte.

(2) T. III, p. 293.

Se trouve-t-il dans l'enceinte du nord d'autres monuments que les décombres nous cachent encore? Après vérification faite, je ne le regarde pas comme probable, du moins, en ce qui regarde les grands édifices. Peut-être, le déblaiement complet de l'enceinte jusqu'au sol antique, ferait-il retrouver quelques traces des jardins, des autels, des constructions légères destinées aux besoins extérieurs du temple ; peut-être retrouverait-on le puits dont il est question dans une inscription grecque (1), le bassin qui servait aux fêtes (2) et sur lequel les barques sacrées naviguaient, l'édicule destiné aux immolations d'animaux, les maisons qu'habitaient les prêtres, et qui devaient s'adosser au nord contre la face intérieure du mur d'enceinte; mais je pense qu'on ne peut rien espérer au delà. Il est même difficile de croire que la façade principale du Grand Temple ait été précédée comme à Thèbes et à Memphis, soit de colosses représentant le roi fondateur, soit d'obélisques, soit de sphinx rangés deux par deux de manière à former une avenue.

III. DE LA NÉCROPOLE. — Tous ceux qui visitent les ruines d'une ville égyptienne se préoccupent de la nécropole. La nécropole ne se révèle à Dendérah par aucun signe extérieur certain. Cette partie intéressante de la ville a, en effet, échappé jusqu'ici à toutes les recherches. Wilkinson (3) a signalé des hypogées situés dans la montagne, à deux milles environ au sud-ouest de la ville. Je les ai vainement cherchés.

(1) Letronne, *Inscr. gr. et lat.*, T. I, p. 99.
(2) I, 4, 62; II, 20; III, 78.
(3) *Modern Egypt and Thebes*, T. II, p. 125.

Les inscriptions font quelquefois mention de la nécropole qu'elles appellent 〈hiero〉 ou 〈hiero〉 *Kha ta* (1). D'un autre côté, les processions qui se rendent dans la nécropole pour la cérémonie nommée « l'aspersion des morts » passent par le temple d'Hor-Sam-ta-ui, comme s'il en était voisin (2). C'est donc au sud de la ville, et aux abords de la deuxième enceinte, vers le désert, que, selon toute probabilité, la nécropole devait exister. A la vérité, le terrain n'a rien de l'aspect extérieur qui rend les nécropoles égyptiennes toujours si reconnaissables. Peut-être, cependant, pourrait-on faire de ce côté une tentative qui, je l'espère, ne serait point infructueuse.

IV. RÉSUMÉ. — Nous verrons plus tard que Dendérah remonte par ses origines jusqu'aux plus lointaines époques de la monarchie égyptienne. Mais on ne trouvera pas dans les ruines actuelles de la ville une pierre debout qui ne soit ptolémaïque ou romaine.

Il est vraisemblable que, jusque sous les Ptolémées, Tentyris posséda des édifices plus ou moins anciens, mais que ces édifices tombaient en ruines, ou bien n'étaient plus en rapport avec l'extension donnée au culte local. Le mouvement de restauration fut inauguré par Ptolémée XI, qui fit bâtir le Grand Temple, en partie avec les matériaux des autres temples qui furent démolis. On doit à Auguste le *Mammisi*, le temple d'Isis, la porte du sud. On éleva sous Tibère la magnifique salle qui précède si magistralement le

(1) II, 20; III, 78, *f*. Conf. J. de Rougé, *Textes géogr.*, p. XX.

(2) Fêtes du 10 Thoth et du 30 Paophi Voy. le calendrier des fêtes, I. 62.

Grand Temple et lui sert de façade. C'est à Domitien et à Trajan qu'appartient tout au moins la décoration d'une partie de la porte de l'est. Enfin, sans parler des monuments sans date comme les temples détruits du sud et de l'est, ce sont les cartouches d'Antonin et de Marc-Aurèle qu'on lit sur la petite porte du sud.

Trois temples encore debout, trois autres temples démolis de fond en comble, quatre portes monumentales et trois enceintes, tels sont donc les monuments que les ruines de Tentyris offrent à la curiosité du voyageur.

§ II.

INTRODUCTION A L'ÉTUDE DU GRAND TEMPLE

Au milieu de tout cet ensemble, le Grand Temple se distingue à la fois par sa grandeur, par sa conservation et par les promesses que nous font à priori les innombrables inscriptions dont il est couvert. Nous en donnons le plan sur notre planche I, 2.

I. OBSERVATIONS PRÉLIMINAIRES. — Quand on étudie les temples d'origine ptolémaïque, on aperçoit facilement, dans le pli particulier qu'y ont pris la langue, les doctrines, leur méthode d'exposition, la trace d'une influence nouvelle importée sur les bords du Nil par les conquérants grecs du pays. L'architecture a subi cette influence, et un certain *Imouthès-sa-Ptah* (1), architecte

(1) Inscription copiée à Edfou par M. Duemichen, *Altægyptische Tempelinscriften*, Edfou, T. I, pl. I.

du temps de Philopator, paraît avoir perfectionné le modèle adopté pour le plan du temple et créé un type dont nous avons le plus ancien spécimen dans Edfou. C'est à cet ordre d'architecture qu'appartient le temple de Dendérah.

Le temple de Dendérah n'a sans doute pas les grandioses dimensions de Karnak et de Médinet-Abou; il ne possède ni le pylône, ni la cour péristyle, ni le mur d'enceinte d'Edfou. Le plan intérieur dénote, cependant, un soin qu'on ne remarque pas ailleurs, et une entente de l'agencement général des lignes dont aucun autre édifice ne fournit l'exemple.

II. ÉTAT ACTUEL DU TEMPLE. — Il n'y a pas de temple qui soit mieux conservé que le temple de Dendérah. Les parois, les colonnes, les plafonds, tout y est en place comme au plus beau temps de l'édifice. De tous les temples de l'Egypte, le temple de Dendérah est celui qui se présente comme le spécimen le plus achevé et le plus intact de l'architecture égyptienne. Les seules traces de dévastation qu'on y rencontre se trouvent sur les terrasses où la moitié de deux des colonnes du petit temple hypèthre (1) a disparu, et où quatre ou cinq pierres ont été détachées de la corniche du mur méridional. Il faut, malheureusement, compter aussi parmi les mutilations subies par le temple, le trou béant qu'a laissé dans le plafond de l'une des chambres, l'enlèvement brutalement et maladroitement exécuté du zodiaque circulaire, maintenant à Paris (2).

(1) Voy. IV, 1 et *Supplément*, pl. F.

(2) Chambre n° 2 du sud sur les terrasses du temple, IV, 1.

Mais si le temps et la main des hommes ont à peu près épargné l'œuvre proprement dite des constructeurs, il n'en est pas de même de la partie décorative. Une suie noire et gluante, produite par la fumée pendant que le temple était habité, a empâté les murailles et particulièrement les plafonds. Dans la plupart des chambres de l'intérieur, les figures et les hiéroglyphes ont été patiemment martelés (1), ce qui n'en rend pas la copie toujours facile. Enfin, je citerai les plafonds astronomiques de la salle A qui, en beaucoup de points, ont été criblés de balles, mutilation déjà ancienne, puisque les auteurs du grand ouvrage de la Commission d'Egypte l'ont connue et que les habitants du pays la font remonter par tradition aux Mamelouks, qui avaient fait de cette salle un poste armé (2).

A Philœ, à Médinet-Abou, au temple de Chons (Karnak), à Abydos, les murs des chambres et le sol des terrasses sont couverts de dessins plus ou moins grossiers, de pieds humains gravés à la pointe et accompagnés de proscynèmes grecs, ce qui prouve que ces temples ont été de bonne heure accessibles aux visiteurs profanes. A Dendérah, rien de semblable. Pas une lettre grecque, pas une de ces images sans forme qui, autre part, témoigne de l'indiscrète présence des visiteurs, ne s'y fait remarquer. Autant qu'un tel argument peut servir de preuves, les portes du temple de Dendérah ne se sont jamais ouvertes aux étrangers, et le culte

(1) Ce martelage systématique est, sans aucun doute, l'œuvre des Coptes qui vinrent habiter le temple, après la chute de la religion égyptienne.

(2) Ajoutons, cependant, qu'en plusieurs parties du monument moins éprouvées que les autres (chambres S, T, U, V), les couleurs appliquées sur les fonds et les sculptures sont encore çà et là aussi resplendissantes qu'au premier jour.

local y resta debout, quand à Abydos, à Thèbes, à Philœ, les temples étaient devenus l'objet de la curiosité banale des voyageurs.

III. ORIENTATION DU TEMPLE. — En tête de la table des quatre volumes de planches, j'ai cru nécessaire de prévenir que « les indications des points cardinaux sont données d'après le nord des inscriptions hiéroglyphiques, » et ce même avertissement est répété à la droite du plan topographique gravé sur notre planche I, 1. L'orientation du temple soulève, en effet, une question à laquelle il est nécessaire de nous arrêter quelques instants.

L'axe longitudinal du temple incline de 15° environ vers l'est du nord vrai (1). On peut dire, par conséquent, que d'une manière générale la façade est orientée vers le nord.

Nous devons, cependant, faire remarquer que les Egyptiens ont envisagé cette question autrement que nous, et que pour eux, la façade est l'est, tandis que la partie postérieure est l'ouest et que les grands côtés deviennent le sud et le nord.

Les textes hiéroglyphiques qui servent de preuves ont, en effet, une précision telle, qu'aucun doute n'est permis. Dans les dédicaces de la chambre I, la chambre est indiquée (2) comme située au nord du temple, tandis qu'en réalité, elle est à l'ouest. Trois fois (3) les dédicaces de la chambre H, qui est à l'est, nous la donnent comme située au sud (4). Dans les soupiraux qui servent à éclairer

(1) Voy. le plan du temple, I, 2. C'est le nord-quart-nord-est du compas.

(2) [hieroglyphs] I. 64.

(3) [hieroglyphs] I, p. 59.

(4) Ce qui prouve que [hieroglyph] s'entend

l'escalier carré, sont gravées des légendes et des figures emblématiques qui nous font arriver au même résultat. Le vent du nord y est représenté et l'inscription qui l'accompagne se lit : [hiéroglyphes] *Niche du dieu Schu s'ouvrant vers le nord, pour faire monter le vent du nord aux narines de la déesse auguste* (1). Or le vent qui passe par le soupirail est le vent d'ouest. La même observation s'applique aux tableaux astronomiques de la salle A où les textes hiéroglyphiques appellent ciel du nord, la partie des tableaux qui regarde l'ouest, tandis que l'est est réservé aux tableaux nommés ciel du sud. Enfin, un renseignement identique est livré par l'inscription du temple d'Isis que nous avons reproduite ci-dessus, et qui se rapporte au jour de la naissance d'Isis, à l'ouest du Grand Temple. Le doute n'est donc pas permis. Il est certain que pour nous le temple est orienté vers le nord ; pour les Egyptiens, il est orienté vers l'est.

Je crois qu'il ne faut pas accorder à ce désaccord plus d'importance qu'il n'en mérite. Quand les scribes chargés de la décoration du temple ont voulu tracer la ligne du nord vrai dans son rapport avec l'axe du monument, ils ont su parfaitement le faire (2). S'ils

dans ces deux inscriptions, non de la salle E du temple, mais du temple lui-même.

(1) IV, 23 *b*.

(2) Dans le tracé du zodiaque circulaire, maintenant à Paris, la ligne qui passe par le centre du monument et l'étoile inscrite au-dessus de la vache accroupie qui symbolise la déesse principale du temple dans son rôle de Sothis, est exactement la ligne du nord vrai. Pour le tracé de cette ligne exécutée sur les indications de M. Biot, voyez Champollion, *Monuments de l'Egypte et de la Nubie*, T. IV, pl. 349 *ter*. Voyez aussi Letronne, *Analyse critique des représentations zodiacales de Dendérah et d'Esné*, pl. 1.

semblent la méconnaître ici, cela tient à des considérations tirées du symbolisme même qui est la loi du temple. Le plan général de l'édifice élevé à l'Hathor de Dendérah a été conçu de telle sorte, qu'un de ses grands côtés appartient aux nomes du nord et aux produits expédiés au temple par ces nomes, et que l'autre grand côté appartient aux produits et aux nomes du midi. Dans la salle hypostyle, le ciel du nord occupe un côté de la salle, le côté opposé étant réservé au ciel du sud. Quelle que fût l'orientation exacte du temple, le côté des nomes et du ciel du nord a donc été appelé le côté nord du monument, sans trop de souci de l'exactitude astronomique de l'appellation. On remarque aussi qu'en Egypte le vent frais par excellence est le vent du nord. Pouvait-on, dès lors, regarder les ouvertures des soupiraux comme tournées vers l'ouest, qui est le côté du mauvais vent du désert? En nommant côté du nord la face du temple qui, pour nous, regarde l'ouest, les auteurs des inscriptions du temple ont donc eu égard, non à l'orientation vraie du monument, mais au sens symbolique qu'ils prêtaient à quelques-unes de ses parties. On a bâti le temple en tournant vaguement sa façade principale vers le Nil et sa façade postérieure vers la chaîne libyque, et comme le Nil et la chaîne lybique font en cet endroit de l'Egypte un coude subit d'Orient en Occident, il s'ensuit qu'en définitive l'axe longitudinal du temple qui leur est perpendiculaire a passé pour se diriger vers l'est, tandis qu'en réalité, il se dirige vers le nord (1).

(1) On n'étudiera bien cette question que sur la grande carte qui fait partie de l'ouvrage de la Commission d'Egypte. Voyez *Carte topographique de l'Egypte*, construite par M. Jacotin, pl. 9.

IV. MODE DE CONSTRUCTION, MATÉRIAUX EMPLOYÉS. — Les sondages faits dans le temple et aux environs, nous ont permis de constater que le monument est construit sur le sable du désert dans lequel ses fondations s'enfoncent à une profondeur de 5ᵐ 70.

Le temple est bâti en grès. On trouve cependant à l'entrée, employés dans la construction, deux blocs de granit gris destinés à recevoir les gonds de la porte. Le grès, friable de sa nature, se serait trop vite usé au frottement du bronze. Les deux ou trois assises inférieures des colonnes de la salle B sont en granit rose, apparemment par suite de quelque restauration dont la date nous est inconnue. C'est aussi le grès qu'on trouve dans les fondations, bien que çà et là on ait fait usage de matériaux en calcaire compact.

Il n'est pas rare de trouver dans les dédicaces qu'on grave sur quelque partie des temples la mention de la pierre avec laquelle le monument est bâti. Cette mention se réfugie ici, sous la forme la plus modeste, parmi les inscriptions de la chambre H (1). « Le roi, dit une première fois le texte, a bâti la chambre H 𓏛𓏛𓏛 *en pierre blanche, bonne et dure* (2). Le roi, dit un autre texte,

(1) I, 59, *b*, *c*.

(2) Le temple est bâti tout entier en grès ; il s'agit, par conséquent, de cette pierre. Néanmoins, l'expression 𓏛 *rut* ne s'applique pas au grès, comme l'a voulu Champollion (*Gramm.*, p. 110). L'inscription de Rosette (lig. 54) désigne la stèle sur laquelle le décret est gravé par le groupe 𓏛 Or, la stèle est, non pas en grès, mais en granit. Le texte grec, d'ailleurs, a traduit [στήλη σ] τερεοῦ λίθου, *une stèle de pierre dure*. Dans la formule 𓏛, *rut* s'entendra donc, non de la nature de la pierre employée, mais d'une autre de ses qualités, avec *blanche et bonne*.

a bâti la chambre H [hieroglyphs] *en pierre blanche et bonne de Ro-fu* (1).

V. DU TEMPLE ET DE SES DIVISIONS. — L'examen très-rapide du temple y fait distinguer :

1° L'extérieur, tout aussi couvert que les autres parties de l'édifice de textes et de tableaux sans nombre.

2° L'intérieur proprement dit. La petite chapelle L, consacrée à la célébration de la cérémonie appelée la fête du Nouvel An, est une dépendance de l'intérieur. A la chapelle L appartiennent, avec quelques chambres que nous ferons connaître en leur lieu, les deux grands escaliers du nord et du sud, et le petit temple hypèthre à douze colonnes, bâti dans l'angle sud-ouest des terrasses.

3° Les cryptes. Les cryptes sont des cachettes invisibles qui forment une autre dépendance de l'intérieur. Quelques-unes d'entre elles sont souterraines; les autres sont ménagées çà et là dans l'épaisseur des murailles.

4° Les terrasses. Le temple hypèthre aux douze colonnes n'occupe pas seul les terrasses. On y trouve encore un autre temple divisé en deux parties que nous décrirons plus tard avec tout le soin qu'il mérite sous le nom de temple d'Osiris.

(1) Contradiction difficile à expliquer. Le temple est bâti en grès, et le nom de *Ro-fu* s'applique, soit au village de Tourah situé en face de Memphis, soit aux carrières avoisinantes appartenant à la chaîne arabique, lesquelles sont des carrières d'où l'on extrait le calcaire (voy. Brugsch. *Das ägyptische Troja*, dans la *Zeitschrift*, Nov. 1867, p. 89). Peut-être *Ro-fu* est-il une expression vague pour désigner la chaîne arabique en général, qui, effectivement possède des carrières de grès tout aussi nombreuses et tout aussi considérables que les carrières fameuses qui ont livré leur beau calcaire aux constructeurs des Pyramides.

VI. ÉPOQUES DU TEMPLE. — Le temple n'a pas toujours été décoré par les mains qui l'ont construit. Il faut, par conséquent, distinguer entre les époques de la construction et les époques de la décoration.

Construction. — Comme construction, le temple se divise en deux parties, la salle A d'un côté, le reste du temple de l'autre.

Que la salle A soit une construction ajoutée au temple, c'est ce que l'étude architectonique de l'édifice rend évident. Au point de soudure de la salle A et des salles B, H, J, aucune pierre d'attente n'indique qu'on ait bâti ces trois dernières salles dans la prévision de la première. Les deux parties adhèrent et ne se pénètrent pas.

C'est à ce même résultat que fait arriver l'étude des inscriptions. Selon la dédicace en langue grecque qui couvre le listel de la façade (1), la salle A est du temps de Tibère. D'un autre côté, la présence des cartouches de Ptolémée XI dans toutes les parties de l'intérieur et des cryptes, prouve que la construction était faite quand ce prince occupait le trône.

Il faut donc distinguer dans le temple deux parties et deux époques. La première est le temple proprement dit et appartient tout entière aux Ptolémées. La seconde est romaine et n'est représentée que par la salle A. Pour se figurer le temple tel qu'il a existé jusque sous Tibère, il faut, par conséquent, retrancher de l'ensemble la salle aux vingt-quatre colonnes. On a ainsi un temple

(1) Letronne, *Inscr. gr. et lat.*, T. I, pl. 90.

dont la façade était le fond actuel de la salle A. C'est cette façade qu'a vue Strabon.

On pourrait avoir des doutes sur l'époque des deux édicules situés sur les terrasses. L'un est le temple aux six chambres dédié à Osiris, l'autre, le temple hypèthre. Mais l'étude de l'appareillage des pierres sur les terrasses prouve que les six chambres sont du temps des chambres intérieures du temple qu'elles recouvrent, c'est-à-dire ptolémaïques. En ce qui regarde l'époque de la construction du temple hypèthre, il est peut-être plus difficile de se prononcer. Le temple hypèthre s'élève sur la terrasse, isolé de toute autre construction, et on pourrait le démolir jusqu'à la dernière pierre sans qu'il en reste d'autre trace sur le Grand Temple que les encastrements pratiqués dans le sol des terrasses pour recevoir les assises inférieures. Mais ces encastrements peuvent être du temps de la construction du temple, comme ils peuvent être postérieurs d'un nombre plus ou moins grand d'années. L'examen architectonique du temple hypèthre ne nous livre donc aucun renseignement sur la date à laquelle remonte la construction de l'édicule. L'édicule est-il d'époque grecque, comme les deux escaliers qu'il met en communication, comme le temple d'Osiris qu'il avoisine ? Est-il d'époque romaine comme la salle élevée par les Tentyrites sous Tibère ? En l'absence de toute autre voie d'investigation, c'est au style seul de la sculpture que nous avons à demander une réponse à ces questions, et quand j'ajouterai que le style de la sculpture plaide décidément en faveur des Grecs, on verra qu'en définitive, tout l'ensemble du temple qui n'est pas la salle A appartient aux Ptolémées, y compris les édicules situés sur les terrasses.

Décoration. — Comme décoration, les époques s'établissent de la manière suivante :

1° *Extérieur*. — Jusqu'à la chute des Ptolémées, il n'y a pas eu à l'extérieur du temple d'autre partie sculptée que la paroi de l'ouest où se lisent les cartouches de Ptolémée Césarion et ceux de Cléopatre VI, sa mère (1). Tout le reste était nu, et n'a été décoré que plus tard par Auguste, Tibère et Néron.

On voit apparaître en divers points de l'extérieur du temple le cartouche *la grande maison*. Autant qu'on en peut juger par le style de la sculpture et par la place que les tableaux occupent, ce cartouche ne révèle pas un souverain nouveau, mais un des empereurs déjà cités.

2° *Intérieur*. — A l'intérieur du temple, la salle A porte seule sa date. On y lit, en effet, les cartouches d'Auguste (2), de Tibère, de Caligula, de Claude et de Néron. Quant aux autres parties de l'intérieur, les cartouches et les noms de bannière sont, sans exception, partout vides. Sur une colonne de la chapelle L, une inscription si fruste que nous avons dû renoncer à en prendre copie, laisse pourtant voir un cartouche dont les seules parties déchiffrables sont celles que nous transcrivons ici, et qui, bien

(1) Lepsius, *Denkm*, IV, 53, 54.
(2) Ces cartouches sont gravés sur la paroi du fond de la salle qui existait avant Tibère, puisque, jusqu'à ce prince, le temple n'a pas eu d'autre façade que cette partie du monument.

qu'appartenant à une Cléopatre, n'en désigne spécialement aucune.

L'époque de la décoration du temple est donc inconnue, et nous devrions renoncer à la découvrir si les cryptes ne venaient à notre aide, et si nous ne trouvions dans les inscriptions qui couvrent cette partie cachée du temple la solution du problème.

3° *Cryptes*. — Trois des six cryptes souterraines sont revêtues d'inscriptions. Elles portent toutes trois les cartouches de Ptolémée XIII. Sur quelques parois inoccupées paraît çà et là ce cartouche toujours isolé

et sans liaison avec les parties principales de la décoration. Ce ne peut être que celui de Cléopatre V.

Dans les autres cryptes, c'est-à-dire dans les six cryptes qui circulent à travers l'épaisseur des murs latéraux, les cartouches sont vides, qu'ils appartiennent au roi ou à la reine qui l'accompagne quelquefois.

Mais si les cartouches sont vides, il n'en est pas de même des noms de règne qui sont introduits pleins dans le texte courant des cryptes nos 2 et 8 (1). Là, deux rois se révèlent par des qualifications qui ne laissent aucun doute sur la place qui leur est due dans le canon des Lagides.

Ces deux rois sont Ptolémée XI et Ptolémée XIII.

Une dédicace, divisée en deux parties affrontées, fait le tour des deux cryptes, à la hauteur de la frise (2). D'un côté, est rappelé par ses noms de règne, Ptolémée XI (3); de l'autre, le souvenir de Ptolémée XIII est évoqué (4). Tous deux ont construit le temple, ils l'ont orné d'écritures conformes aux prescriptions de Thoth, etc.

Évidemment, il ne faut pas attacher un sens rigoureux aux mots que les inscriptions emploient pour désigner, soit le temple lui-même ou ses parties, soit la construction ou l'achèvement de l'édifice, car ces inscriptions sont celles qu'on trouve répétées dans toutes les salles du temple, et c'est avec raison qu'on pourrait leur adresser le reproche de banalité. Il résulte, cependant, des

(1) III, 15, 70.
(2) *Ibid.*

(3) III, 15, *a*, *b*, 70, côté droit.
(4) III, 15, *c*, *d*, 70, côté gauche.

dédicaces placées à la hauteur des frises dans les cryptes n°ˢ 2 et 8, que Ptolémée XI et Ptolémée XIII ont concouru à la décoration des cryptes, et si les inscriptions affrontées prouvent quelque chose, c'est que les travaux du temple ne furent pas continués pendant les quinze ou dix huit ans qui se placent entre la mort de Ptolémée XI et l'avènement de Ptolémée XIII, c'est-à-dire, pendant le second règne de Ptolémée X et l'éphémère domination de Ptolémée XII (1).

L'étude des cryptes, au point de vue des noms royaux qu'on y trouve, nous fait donc arriver en définitive à ce résultat : c'est Ptolémée XI et Ptolémée XIII (cartouches vides) qu'on rencontre dans les cryptes de l'étage moyen; Ptolémée XIII (cartouches pleins) occupe les cryptes de l'étage souterrain.

Pour en revenir à l'intérieur du temple et à la solution du problème que font naître les cartouches invariablement vides de cette partie du monument, il faut, pour avoir cette solution, tenir compte des conditions dans lesquelles le problème se présente. En Egypte, il n'y a pas de temples dont les cryptes soient sculptées et dont l'intérieur ne le soit pas; mais il y a des temples (Karnak, Edfou, Philœ) dont l'intérieur est sculpté et dont les cryptes sont sans inscriptions. Par conséquent, dans les habitudes des temples égyptiens, les cryptes achevées sont, ou postérieures à l'intérieur du temple, ou du même temps que lui. Il ne faut certainement pas

(1) Dans les inscriptions III, 15, c, d et III, 70, Ptolémée X est cité. Mais la présence de ce nom ne peut modifier nos conclusions, puisque le nom de Ptolémée X intervient incidemment dans une phrase dont les deux parties sont reliées entre elles par ces mots : ⸺ *sur le trône de son père*.

conclure de là, que les cartouches vides de l'intérieur du temple de Dendérah sont ceux du plus ancien roi mentionné dans les cryptes, c'est-à-dire de Ptolémée XI, puisqu'ils peuvent aussi bien être ceux de l'un des prédécesseurs de ce prince. Toutes les présomptions sont, cependant, pour que les cartouches vides de l'intérieur du temple et les cartouches vides des cryptes soient du même temps. La décoration de l'intérieur du temple tout entier et de quelques parties des cryptes aurait été ainsi faite par Ptolémée XI, et quand Ptolémée XIII intervint, ce fut au moment où le travail de décoration entrepris par le premier de ces rois ne laissait plus au second qu'une partie de la décoration des cryptes à compléter.

4° *Terrasses*. — On ne trouve aucun cartouche plein sur les murs des six chambres formant le temple d'Osiris ; mais la bannière

est employée une fois (1). Comme élément à introduire dans la discussion de l'époque à laquelle remontent les six chambres de la terrasse, nous noterons aussi que sur un bas-relief de la première chambre du sud, on voit figurer parmi les personnages un roi et une reine, rappelés tous deux par leurs cartouches vides (2). Le souverain auquel appartient la décoration des six chambres de la terrasse est donc un de ceux qui paraissent sur les monuments

(1) IV, 90. (2) *Denkm*, IV, 57.

suivis de leur royale épouse; il doit aussi être un de ceux qui fit précéder ses titres royaux du nom de bannière précité.

Maintenant, quel est celui des Ptolémées ou des empereurs qui satisfait à ces conditions? La bannière (avec des variantes dont, à la vérité, on peut ne pas tenir compte) figure dans la série des noms royaux que se sont attribués les empereurs Auguste, Tibère, Claude et Titus; mais les monuments égyptiens ne nous font connaître aucune impératrice qui pourrait se montrer avec eux sur l'architrave de la première chambre du sud. Les six chambres du temple d'Osiris ne sont donc pas du temps des empereurs. D'un autre côté, la même bannière est commune aux deux Ptolémée XIII et XVI, et la reine dont la figure est gravée sur l'architrave de la chambre du sud est ainsi une des deux Cléopatre V et VI. L'auteur de la décoration du temple d'Osiris serait donc Ptolémée XIII ou Ptolémée XVI. Cet auteur serait-il Ptolémée XVI (dont les cartouches auraient d'ailleurs été pleins, puisqu'ils sont pleins sur la face ouest du temple)? N'est-il pas plus naturel de voir en lui le Ptolémée XIII qui, à la mort de Ptolémée XI, aurait repris le travail commencé par ce prince dans les cryptes et l'aurait continué sur les terrasses?

Des difficultés du même genre se présentent quand on cherche à déterminer l'époque à laquelle remonte la décoration du petit temple hypèthre. Ici, les cartouches sont encore vides et les légendes ne rappellent aucun nom de bannière. Comme dans le temple d'Osiris, on se demande donc, en entrant dans le temple hypèthre, quel pourrait être l'empereur qui aurait fait bâtir cet édicule et qui y aurait laissé ses cartouches vides. D'un autre côté,

le style de la sculpture n'est pas plus mauvais que dans les cryptes et sur les murs du temple d'Orisis. Toutes les probabilités sont donc pour que le petit temple hypèthre, comme les six chambres du temple d'Osiris, comme les cryptes souterraines et une partie des six autres cryptes, soit de l'époque de Ptolémée XIII.

5° *Résumé.* — En résumé, le temple de Dendérah se compose de deux parties. La première et la plus importante a été construite sous Ptolémée XI, la seconde sous Tibère. Ptolémée XI. fit décorer l'intérieur du temple et quelques-unes des cryptes ; Ptolémée XIII fit décorer les autres cryptes, le temple d'Osiris et le temple hypèthre ; Ptolémée XVI fit décorer la paroi occidentale de l'extérieur du monument. Quant aux empereurs, ils s'emparèrent, d'Auguste à Néron, de toutes les parties restées libres de l'extérieur, et, de Tibère à Néron, de toute la salle construite par le premier de ces princes. Le temple de Dendérah a donc été fondé par Ptolémée XI ; il était achevé comme construction sous Tibère, et sous Néron comme décoration.

Le temple de Dendérah est ainsi ce que nous appelons un temple des Basses-Époques, et il en a tous les caractères. Nous savons déjà que l'époque du temple se retrouve dans l'architecture. Si nous en jugeons par la rédaction des textes, c'est encore à ce même temps qu'il faut rapporter la construction du temple. La rédaction du texte à Dendérah a, en effet, toute la prétention, toute l'obscurité des documents de l'époque. On y vise aux jeux d'esprit, on y détourne les mots de leur vrai sens, on y multiplie les néologismes, on y introduit les formes bizarres d'hiéroglyphes. Enfin, on

reconnait l'époque au style de la sculpture. A Dendérah, la sculpture est déjà moins bonne qu'à Edfou, qui est plus ancien; elle est moins barbare qu'à Esneh, qui est du temps des empereurs. La règle suivie est, d'ailleurs, celle dont tous les temples de l'époque ptolémaïque nous montrent l'application. Dans les parties du temple que le soleil éclaire plus ou moins directement (1), la sculpture est en relief dans le creux et généralement passable; dans tout le reste de l'édifice (2), la sculpture est de ce relief pâteux et lourd qui, après Philadelphe, devient la marque des édifices du temps.

VII. DES TEMPLES ANTÉRIEURS AU TEMPLE ACTUEL. — Il est facile de prouver que Dendérah n'est pas une ville aussi moderne que le ferait supposer l'examen de ses ruines et qu'avant le temple actuel il existait un ou plusieurs édifices consacrés dans la même ville de An à la même déesse Hathor.

Les sondages faits pour étudier les fondations du temple nous ont, en effet, montré qu'on y avait utilisé des pierres sculptées provenant d'édifices plus anciens démolis; la XIIᵉ, la XIXᵉ dynastie y sont représentées (3). Nous appellerons aussi l'attention sur les deux inscriptions suivantes (4). L'une (XIIᵉ dyn.) est gravée sur un tambour hémisphérique de grès statuaire que les architectes

(1) Extérieur du temple, une partie de la salle A, chambres n° 1 du sud et du nord sur les terrasses, temple hypèthre.
(2) Tout l'intérieur du temple, les cryptes, les escaliers, les chambres n°ˢ 2 et 3 du sud et du nord sur les terrasses.
(3) Voyez le supplément, pl. H, *a, b, c, d.*
(4) *Ibid., e, f.*

du temple ont placé au milieu du plafond de l'escalier du sud; l'autre (XII⁰ dyn.) est gravée sur un linteau de porte de granit trouvé par terre pendant le déblaiement de la salle A. Ces restes d'anciens édifices sont, comme on le voit, assez nombreux. Les uns sont en calcaire compact, d'autres en calcaire blanc, d'autres en granit ou en grès, d'où nous concluons qu'ils ne proviennent pas d'un édifice unique. Selon toute vraisemblance, il y avait donc à Dendérah divers monuments dont il ne reste d'autres traces que celles dont nous venons de faire mention.

Il n'est pas impossible non plus de démontrer que le temple actuel de Dendérah a remplacé un autre temple, aussi détruit. On conservait dans la chambre Z un groupe de deux statues d'or représentant le roi Apappus (VI⁰ dyn.) devant Hathor (1). Un groupe de même composition qui nous montre un autre Apappus d'or faisant une offrande à trois divinités, était en dépôt dans la crypte n° 4 (2). Dans la niche de la chambre X était enfermé un sistre de la matière appelée *Mafek*, portant le cartouche-prénom de Thoutmès III (3). Or, si l'on rapproche ces faits des renseignements fournis par les deux inscriptions dont nous allons nous occuper, on ne peut s'empêcher de supposer que le sistre et les statues d'or sont placés dans la chambre Z, dans la chambre X, dans la crypte n° 4, comme des reliques provenant de l'édifice auquel le temple actuel a succédé.

Parmi les inscriptions du temple figurent, d'ailleurs, des témoignages plus directs de l'existence d'un monument plus ancien.

(1) II, 67, b. (3) II, 55, c.
(2) III, 39.

Sur les murs de la crypte n° 9 sont gravés deux textes remarquables par l'importance et la nouveauté des renseignements qui y sont consignés (1). Le premier est relatif aux fêtes à célébrer dans le temple en l'honneur d'Hathor. « *Les serviteurs de la déesse,* dit le texte, (marchent) *devant cette divinité* (il s'agit des bâtons d'enseignes qui occupent la bande horizontale au-dessus de l'inscription). *L'hiérogrammate se tient devant elle. On exécute pour elle tout ce qui a été prescrit pour sa fête pendant les quatre jours par le roi Thoutmès III, qui a fait* (ces prescriptions) *en souvenir de sa mère Hathor de Dendérah. On avait trouvé la grande règle fondamentale de Dendérah en écritures anciennes écrite sur peau de chèvre au temps des serviteurs d'Horus; on l'avait trouvée dans l'intérieur d'un mur de brique pendant le règne du roi Papi.* Le second (2) est un texte isolé. Deux lignes restaient inoccupées sur l'une des petites parois du fond de la crypte. On les a utilisées pour y placer un texte de quelques mots, et comme ce texte ne remplissait pas encore la place, le grand emblême du nome Tentyrite a été employé pour combler le vide. On lit dans cette seconde inscription : *Grande règle fondamentale de Dendérah. Restauration faite par Thoutmès III après qu'on l'eût trouvée en écritures anciennes du temps du roi Khoufou.* Ainsi, le temple de Dendérah a succédé à un autre temple bâti ou restauré par Thoutmès III,

(1) III, 78, *n* et III, 78, *k*. Sur ces deux textes voyez Chabas, *Sur l'antiquité de de Dendérah*, article inséré dans la *Zeitschrift für Ägyptische Sprache*, Nov. 1865, p. 91; *Études sur l'antiquité historique*, p. 7; Duemichen, *Bauuerkunde der Tempelanlagen von Denderah*, p. 15, 18 et pl. XV, XVI; C. W. Goodwin, *On the age of the temple of Denderah*, *Zeitschrift*. juin 1867, p. 49; Birch, dans Bunsen, *Egypt's place*, t. V, p. 721, 722.

(2) III, 78, *k*.

1° sur des titres antiques écrits du temps de Chéops et retrouvés sous le règne du même Thoutmès ; 2° sur des titres antiques écrits du temps « des serviteurs d'Horus, » c'est-à-dire de ces rois très-anciens qui ont précédé Ménès, et retrouvés dans un mur du temps d'Apappus (1).

Le temple de Dendérah n'est donc un des plus modernes de l'Egypte que par sa construction sous un des derniers Lagides. Par son origine, il se perd littéralement dans la nuit des temps, puisqu'après avoir suivi ses traces à travers la VIe, la IVe dynastie, nous le voyons encore, sur la foi des renseignements qu'il nous fournit lui-même, apparaître à l'extrême limite de la monarchie égyptienne, au delà de tout ce que l'histoire positive nous a révélé jusqu'à présent.

VIII. DE LA DÉCORATION DU TEMPLE. — En principe, tout temple égyptien est un logis fait à la divinité dont il porte le nom. La divinité y est censée toujours présente. Quelque forme qu'on donne à la décoration, le but essentiel est atteint si l'âme de la divinité trouve un corps dans les bas-reliefs qui couvrent les murailles de l'édifice.

Il s'ensuit que la décoration des temples n'est, à proprement parler, soumise à aucune loi, bien qu'il soit présumable qu'elle se tienne de plus ou moins près à l'idée générale que l'édifice dont elle orne les murs est chargé de représenter.

(1) L'édifice plus ancien auquel le temple a succédé est quelquefois mentionné dans les inscriptions. Voy. II, 22, 34, 40.

Pour avoir une idée du système de décoration adopté dans le temple de Dendérah, il faut l'étudier successivement dans sa disposition et dans sa signification.

De la décoration du temple et de sa disposition matérielle. — Un temple égyptien n'est pas complet si on ne l'a pas couvert dans toutes ses parties d'une extraordinaire profusion de textes hiéroglyphiques et de tableaux entremêlés. C'est même là un des traits caractéristiques de l'architecture égyptienne; la décoration y prend une telle place qu'elle absorbe et relègue au second plan l'architecture proprement dite. Nulle part, cette règle n'a reçu une application plus étendue qu'à Dendérah. A l'extérieur, dans l'intérieur, dans les cryptes, sur les terrasses, il n'est pas une pierre où le ciseau du sculpteur n'ait laissé sa marque. Si grande est la quantité des textes et des tableaux dont les murs du temple de Dendérah sont couverts qu'à première vue l'œil en est ébloui.

Nous allons indiquer successivement le mode de décoration adopté pour l'intérieur du temple, pour les cryptes, pour les terrasses.

1° *Intérieur*. — Les deux planches A et B de notre *Supplément* résument la décoration uniformément adoptée pour toutes les chambres de l'intérieur du temple. La première (A) est destinée à montrer comment la décoration se comporte à l'entrée de la chambre et sur les parois latérales; la seconde (B) explique de la même manière la paroi du fond.

Planche A. — En A est une frise généralement occupée par des ornements sans signification ou représentant l'un des emblèmes de la déesse adorée dans le temple. Une seule fois, dans la chambre N (1), la frise se présente comme une composition suivie : le roi y paraît devant les dieux du temple suivi de personnages allégoriques parmi lesquels on reconnaît des décans.

En B est une inscription d'une seule ligne horizontale. On y lit une des dédicaces de la chambre. Le roi consacre la chambre au culte de la divinité; il l'a ornée de peintures conformes aux prescriptions de Thoth; c'est lui qui, au moment de la construction, a placé, avec l'architecte, les quatre pierres aux quatre angles, etc. Cette inscription et celle qui lui correspond en G constituent le point de départ de toute la décoration. Elles sont les premiers des membres essentiels de l'organisme du temple.

En C, D, E, F, sont des tableaux symétriquement placés côte à côte et les uns au-dessus des autres de manière à former des étages ou des registres superposés (2). Selon les chambres, on compte dans l'intérieur du temple quatre ou trois étages. Le tableau est invariablement composé selon un plan uniforme. Il représente, d'un côté, le roi faisant une offrande ou accomplissant un devoir religieux, de l'autre côté, le personnage divin auquel l'offrande s'adresse. Les textes qui accompagnent le tableau sont aussi rédigés sur un même plan. Du côté du roi, ses noms, quelques titres en rapport avec l'offrande faite, en outre les paroles que le roi est censé prononcer; du côté de la divinité, ses noms, les titres dont

(1) II, 10, 11,

(2) Voy. comme exemple *Description de l'Egypte*, A. vol. IV, pl. 17.

elle est revêtue à l'occasion de la cérémonie accomplie devant elle, et une réponse où des faveurs sont concédées au roi en rapport avec l'offrande. L'usage est, du reste, de faire concorder cette partie importante de la décoration des chambres avec leur destination (1). Si la chambre est un lieu de dépôt, le roi est représenté offrant à la divinité les objets qui y existent en nature. Si le dogme a seul accès dans la chambre, les offrandes symboliques donnent le sens caché du dogme que la chambre représente. Si, au contraire, la chambre n'est qu'un lieu vague de passage et d'assemblée, les tableaux deviennent vagues comme la chambre elle-même. En quelques circonstances trop rares, on a mêlé à ces tableaux des scènes épisodiques. Le roi entre dans la chambre, fait les ablutions prescrites, pose sur sa tête la couronne de la Haute et de la Basse-Egypte, se présente à la divinité du lieu, etc. La décoration des chambres n'est donc pas toujours laissée au bon plaisir des artistes. Prenons pour exemple la chambre J qui est appelée « le trésor » de la déesse, et qui, en effet, servait à conserver les objets précieux destinés au culte. A la porte d'entrée le roi se présente devant la déesse à laquelle il offre un coffret plein d'or, d'argent, de pierres précieuses (2). Dans l'intérieur de la chambre reviennent des scènes analogues. Des miroirs, des colliers, des pectoraux, des sistres d'or sont mis devant l'image de la déesse (3). Tel est le mécanisme des tableaux qui forment la partie principale de la

(1) Il y a des exceptions. La décoration des onze chambres qui enveloppent le sanctuaire et la décoration des cryptes s'écartent trop souvent de la règle que nous venons de poser.

(2) I, 67.
(3) I, 69.

décoration des chambres. Invariablement on y trouve une offrande d'un côté, un don concédé de l'autre, le tout exprimé en une sorte de dialogue entre les personnages que le tableau représente. Chaque composition est, en outre, mise plus ou moins en rapport avec la destination du lieu auquel elle est destinée.

En G est une nouvelle dédicace analogue à celle qui est gravée en B. Toutes deux sont en grands hiéroglyphes d'aspect monumental qui, dès qu'on entre dans la salle, frappent et attirent les regards.

En H la place est occupée tantôt par des ornements symboliques qui rappellent les idées de production terrestre, de germination, de florescence, tantôt par des processions de personnages allégoriques que le roi amène à la divinité (1). Ces processions appartiennent à trois types. Le premier est le type des Nils. Le fleuve est figuré par des personnages hybrides portant sur la tête des fleurs symboliques de la Haute et de la Basse-Egypte. Autant de Nils, autant d'attributs du fleuve. Chacun de ces personnages est censé apporter au temple les produits dont il a enrichi le sol de l'Egypte. Le second type est le type topographique ou géographique. L'idée mère est la même. Les nomes personnifiés, les propriétés territoriales du temple nommées 𓂂𓂂 *uu*, les propriétés fluviatiles nommées 𓂂 *pehu* (2), quelquefois des pays étrangers, viennent déposer leurs produits aux pieds de la déesse. Le troisième type

(1) A l'exception des salles B, D, de la paroi extérieure du corridor R et des onze chambres qui enveloppent ce corridor, tous les soubassements des salles sont occupés par des processions. Les autres ont des ornements en rapport avec les idées de résurrection, de germination. Voy. II, 85. 86.

(2) Voyez plus bas I, 61.

est le type des ⊔ *ka*, et méritera une étude plus approfondie quand nous nous occuperons du temple d'Edfou où on le trouve représenté par une série plus complète, plus conservée, et surtout plus lisible que celle de Dendérah dont presque rien n'a survécu (1). Les *Ka* sont au nombre de quatorze, et alternativement mâles et femelles. Les personnages mâles ont le signe ⊔ sur la tête, les personnages femelles le signe ⌾. Chaque personnage mâle exprime un attribut, la force, la puissance, la prospérité, la splendeur, et, chose remarquable, chaque personnage femelle exprime le même attribut, comme s'il en était le dédoublement féminin.

En I est la feuillure de la porte. Les architectes du temple ont employé un mode uniforme de décoration pour la feuillure des portes de toutes les chambres, à l'exception de celles qui sont situées dans l'axe de l'édifice (2). D'un côté, la feuillure n'a pour ornement qu'un système assez compliqué et peu intéressant de cartouches, d'uræus, de croix ansées, de sceptres et d'autres emblèmes. Mais de l'autre côté est disposé un tableau qui mérite de fixer l'attention. Quelle que soit la forme de la divinité à laquelle la chambre est consacrée, c'est toujours Hathor, sous différents noms, qui y est représentée. Quant au roi, il offre à la déesse des dons en rapport avec la destination du lieu, dont ils sont comme une sorte de résumé.

En J (que nous appellerons l'épaisseur de la porte) sont des textes en lignes verticales. Ces textes sont tantôt la continuation

(1) Salle A. Sur le *Ka*, voyez plus loin l'explication des pl. IV, 26 et suiv.

(2) Salles A, B, C, D, chambre Z.

d'autres textes placés sur la façade des portes (1), tantôt on y lit des invocations à l'une des divinités du temple, tantôt des énumérations des noms de la déesse, etc. (2).

Planche B. — Nous avons devant nous la paroi du fond de la chambre. Un coup d'œil suffit. Évidemment, les parois du fond des chambres sont décorées selon la même règle que les parois latérales, d'autant plus que les unes sont la continuation des autres. On y trouve des frises, les dédicaces des frises, les quatre registres de tableaux, les dédicaces des soubassements, les soubassements.

Nous ajouterons à cette explication des planches A et B quelques remarques générales.

Dans toutes les chambres du temple, les inscriptions des frises et des soubassements, les tableaux, les processions, partent du milieu de la paroi du fond et se développent de chaque côté sur les parois latérales pour se joindre à la porte d'entrée. Toute la décoration d'une chambre est donc divisée en deux séries, la série de droite et la série de gauche, comptées à partir du milieu de la paroi du fond. C'est ce qui indique la ligne $e, f,$ marquée sur notre planche B (3).

Pour l'intelligence de la méthode employée dans la décoration du temple, il n'est pas indifférent de savoir quel est le premier des quatre ou trois registres de tableaux qui partagent horizontalement les chambres, quel est dans chaque registre le premier des tableaux. Le premier registre est évidemment celui qui se trouve à hauteur

(1) I, 47, 62.
(2) II, 33, 39, 40.
(3) Il y a donc à proprement parler deux dédicaces sur chaque frise, deux dédicaces sur chaque soubassement, deux processions, etc.

INTRODUCTION A L'ÉTUDE DU TEMPLE. 63

de l'œil, c'est-à-dire le registre F. Le dernier est celui qui se perd dans l'obscurité des plafonds. En ce qui regarde la question de savoir quel est le premier tableau dans chaque registre, il faut recourir à l'étude des dédicaces et des soubassements. Là, évidemment, les textes, les tableaux partent du milieu de la paroi du fond et suivent les murs dans leur développement jusqu'à la porte d'entrée, se partageant ainsi, comme les tableaux eux-mêmes, en deux séries. Or, il n'est pas probable que, dans le classement des tableaux proprement dits, on ait adopté un autre ordre. Les deux premiers tableaux d'une chambre seront donc, en définitive, les tableaux *a* et *b* (pl. B), les deux seconds tableaux seront ceux qui suivent immédiatement les deux précédents (*c*, pl. A), et ainsi de suite (1).

Quand on cherche à se rendre compte de la méthode employée dans la décoration du temple, il n'est pas non plus indifférent de remarquer que l'inscription verticale placée derrière l'image du roi adorant débute toujours, dans un même registre horizontal, par une formule identique. Ainsi, au registre C (pl. B), toutes les légendes du roi ont ce même commencement : *Je suis venu vers toi* (déesse). Au registre D elles commencent par le

(1) Une exception est fournie par les tableaux qui se suivent par quatre ou cinq et représentent une action épisodique, comme, par exemple, l'entrée du roi dans la salle, les formalités auxquelles il se soumet avant de paraître devant la déesse, etc. En ce cas, les tableaux invariablement disposés de chaque côté de la porte d'entrée, marchent, non du fond de la chambre vers la porte, mais de la porte vers le fond de la chambre.

64 APERÇU GÉNÉRAL

nom d'enseigne 〈glyph〉 *Horus le jeune*. Le registre E nous montre
le roi en rapport avec la prise de possession de la couronne
exprimée symboliquement par ces mots qu'on trouve au début
de chaque inscription derrière le roi : 〈glyphes〉 *Le fils du soleil
est sur le trône d'Horus*. Enfin, le registre inférieur (F) n'a
jamais d'autre début que ces mots qui appartiennent au dernier
des titres royaux : 〈glyphes〉 *Le dieu vivant et bienfaisant* (1).

2° *Cryptes*. — La décoration des cryptes est régie par les
mêmes lois. Seulement la dédicace des soubassements est supprimée, et aux quatre registres de tableaux qui couvrent les murs
dans l'intérieur du temple un seul registre est substitué. On trouve
donc dans les cryptes : une frise composée d'ornements symboliques entremêlés, une dédicace écrite sur une seule ligne
horizontale, un registre de tableaux, enfin un soubassement
où se développe une suite artistement arrangée d'emblèmes se

(1) Cette disposition n'est applicable qu'aux salles qui ont quatre registres. Quand la décoration des salles ne comporte que trois registres (ce qui est le cas le plus fréquent), les formules C, E, F, sont seules employées : on supprime la formule D.

rapportant à la résurrection, à l'épanouissement, à la germination, etc.

3° *Terrasses.* — La décoration des terrasses varie dans les détails, presque avec chaque chambre. Mais le principe est toujours le même : une frise, un soubassement, une ou deux lignes de dédicaces servant d'encadrement en haut et en bas à une quantité plus ou moins grande de tableaux, rangés tantôt sur une seule ligne horizontale, tantôt sur trois, tantôt sur cinq. Comme dans l'intérieur du temple, la feuillure et l'épaisseur des portes, les soupiraux par lesquels le jour entre dans les chambres, les piliers servant de supports, sont utilisés. Les plafonds ont généralement pour tout ornement dans l'intérieur du temple un semis d'étoiles entrecoupées de quelques légendes insignifiantes. Sur les terrasses, tous les plafonds sont astronomiques.

4° *Résumé.* — C'est la quantité seule des matériaux employés qui rend au premier coup-d'œil la décoration du temple un peu confuse. En effet, dès qu'on a saisi le fil conducteur, le jour se fait vite, et bientôt, si compliquée qu'elle semble, la décoration devient simple en raison même de l'ordre dans lequel les matériaux sont rangés et de la méthode employée pour les mettre sous les yeux du spectateur. En somme, la décoration passe, de la dédicace qui en est la partie essentielle et le principe, au tableau qui complète la dédicace, et du tableau aux sujets divers qui ne sont plus que de l'ornementation plus ou moins vague. Trois ou quatre étages de tableaux bordés en haut et en bas par des dédicaces écrites horizontalement en grandes lettres monumen-

tales, telle est la décoration du temple dans sa disposition matérielle.

De la décoration du temple et de sa signification. — 1° *Intérieur*. — Dans sa disposition matérielle comme dans sa signification, la décoration de l'intérieur du temple est sous la dépendance des dédicaces d'abord, et des tableaux ensuite.

La signification des dédicaces se révèle d'elle-même. Les dédicaces sont faites pour le moment de l'inauguration et de la consécration. Le temple vient d'être construit; il est sculpté et peint; il est meublé de ses statues et de tous les ustensiles du culte; le roi l'offre solennellement à la déesse comme un témoignage de sa piété; il consacre successivement chaque chambre et tous les objets qu'il y dépose; il récite les prières prescrites.

Quant aux tableaux, ils sont la continuation et le complément des dédicaces. Dans les dédicaces, le roi offre, en général, la salle où la dédicace se trouve; il l'offre par les tableaux dans ses détails. La composition du tableau est, d'ailleurs, celle du « proscynème » ou acte d'adoration. Le roi se présente devant Hathor. Il couvre ses autels d'offrandes, et sollicite en échange sa protection.

La clé de la décoration est ainsi trouvée. Le roi seul y est en scène. En témoignage de sa piété envers Hathor et pour obtenir d'elle les faveurs qu'il sollicite, le roi bâtit un temple, comme, en d'autres circonstances, il eût pu se contenter d'ériger une statue, ou même un simple bas-relief.

2° *Cryptes*. — Nous nous retrouvons dans les cryptes en présence des mêmes règles. Ici encore « la dédicace » et « le tableau » conservent leur importance. Sans doute, il n'a pas été dans l'intention des décorateurs des cryptes, pas plus qu'il n'a été dans l'intention des décorateurs de l'intérieur du temple, de faire de l'exposé théorique du dogme l'objet de la décoration, et ce n'est qu'incidemment que nous nous renseignons sur cette grave question. Mais le moment de la consécration y est tout aussi nettement rappelé. Le roi se présente à la porte de chaque chambre, y dépose l'offrande dont il a enrichi cette chambre, y récite la prière dont il accompagne son acte pieux. Dans l'intérieur du temple, l'offrande s'adresse le plus souvent à une divinité idéale et sans corps. Ici, c'est aux statues nombreuses déposées par le roi dans la crypte que le proscynème est fait.

3° *Terrasses*. — La décoration des édicules situés sur les terrasses et particulièrement du temple d'Orisis a une signification un peu différente. Cette fois, les idées d'inauguration occupent une moins grande place et la proscynème proprement dit perd de son importance. Les textes et les tableaux y deviennent, en effet, plus théoriques. On y développe de chambre en chambre un sujet donné. Sur les colonnes du temple hypèthre, ce sont les dons que chaque mois de l'année et l'année entière sont chargés de fournir à la déesse du temple ; dans le temple d'Osiris, c'est l'enterrement d'Osiris, les cérémonies par lesquelles on honore le dieu universel de l'Egypte, et les idées de résurrection qu'il personnifie.

4° *Résumé*. — Ainsi s'explique le temple, quant au système

général de décoration qu'on y a adopté. Il résulte de quelques textes incidemment introduits dans le temple que Dendérah est le lieu où Hathor naquit sous le nom d'Isis, et sous la forme d'une femme noire et rouge. Le motif de la construction et le choix de l'emplacement sont par là même expliqués. Le temple est la borne par laquelle le passant est averti qu'il foule sous ses pas un endroit que les traditions religieuses du pays regardent comme sacré. Or, c'est là que Ptolémée XI a voulu ériger un monument de sa piété envers Hathor. On aurait certes pu donner à la décoration un tout autre point de départ et une toute autre direction. La décoration aurait pu être empruntée à un autre ordre d'idées. On aurait pu faire pour Hathor, dans l'intérieur du monument, ce qu'on a fait pour Osiris sur les terrasses. On aurait pu y représenter successivement les scènes d'une sorte d'initiation du roi dont le but et la fin seraient la proclamation du roi comme fils de la déesse. Fils de Phtah à Memphis, fils d'Ammon à Thèbes, fils d'Horus à Edfou, parce qu'à Memphis, à Thèbes, à Edfou, sont des temples consacrés à ces dieux, le roi entrerait dans le temple de Dendérah pour en sortir fils d'Hathor, et de temple en temple il deviendrait ainsi la vivante incarnation de la divinité. Mais la décoration du temple de Dendérah n'est pas conçue sur ce plan. La décoration tout entière n'est qu'une dédicace extrêmement amplifiée. Sans doute le monument que le roi consacre doit survivre à son fondateur, avec le culte qu'il y établit. Mais la décoration n'est destinée qu'à perpétuer le souvenir des cérémonies réelles ou fictives par lesquelles le roi l'a consacré à la déesse, et comme, neuf fois sur dix, elle se

compose de tableaux dont le principe est le proscynème, il résulte de là qu'en définitive cette décoration dont les parties diverses se développent dans toutes les chambres du temple, devient en même temps un immense acte d'adoration.

S'ensuit-il que la décoration ne puisse nous renseigner que sur les cérémonies de l'inauguration, et que nous ne puissions rien en apprendre sur les usages ordinaires du temple depuis le moment de sa construction jusqu'à sa chute? Tirer cette conclusion des remarques que nous avons faites serait méconnaître le caractère même dont on vient de voir la décoration du temple revêtue. Il est très vraisemblable, en effet, que les cérémonies par lesquelles le roi a consacré les diverses parties du temple sont précisément celles qu'on devait répéter plus tard. Sur les murailles du temple le roi est représenté célébrant pour la première fois les cérémonies que son vœu est de voir fondées à toujours. Quand il offre à la déesse les vins, les huiles, les pains, les miroirs, les pectoraux, les fleurs, les bandelettes, les vêtements qu'il dépose en nature dans les chambres, ne remplit-il pas les formalités qu'on remplira plus tard quand on viendra consacrer les objets à nouveau pour les faire servir dans les fêtes? Les processions en tête desquelles nous le voyons marcher ne sont-elles pas celles qui circuleront plus tard comme elles ont circulé pour la première fois à l'époque de la consécration? Les titres qu'il donne aux dieux du temple, les attributs dont il les environne, ne sont-ils pas les titres et les attributs qui seront à perpétuité la propriété de ces dieux? Il n'y a donc pas lieu de craindre que la décoration du temple, limitée comme elle l'est

dans son point de départ et dans son principe, soit muette sur les grandes questions auxquelles nous avons le plus d'intérêt à la voir répondre. La décoration, dans son ensemble, est en définitive une partie de cette antique « règle fondamentale » instituée par « les serviteurs d'Horus », par Chéops, renouvelée par Apappus, par Thoutmès III et par le Ptolémée auquel nous devons la construction de l'édifice que nous décrivons.

IX. MODE D'ÉCLAIRAGE. — Pour l'éclairage comme pour la construction, le temple se divise en deux parties, la salle A d'un côté, l'édifice proprement dit de l'autre.

La salle A est vivement éclairée par la grande lumière que laissent passer le dessus de la porte d'entrée et les larges ouvertures des entre-colonnements de la façade; mais les autres parties du temple sont intentionnellement laissées dans une demi-obscurité. Dans la salle B et les suivantes, la lumière n'entre plus, en effet, que par des ouvertures prismatiques très-étroites ménagées, soit dans les plafonds (1), soit à la rencontre des plafonds et des parois (2); dans la salle E, aucune ouverture ne laisse le jour pénétrer, et, les portes une fois fermées, on devait s'y trouver dans les ténèbres.

A l'entrée du temple, la lumière est donc éclatante; mais à partir de la Salle B une demi-obscurité qui ne permet certainement pas de lire, et qui, dans la salle E, devient une obscurité complète,

(1) *Desc. de l'Egypte*, A. vol. IV, pl. 11. (2) III, 1.

envahit l'édifice. Il est évident que si les prêtres n'ont pas fait usage dans l'intérieur du temple d'un mode quelconque d'illumination, les plafonds, les frises, les tableaux rangés aux registres supérieurs des salles, ne devaient jamais être vus. J'ajouterai même, puisque les jours des plafonds n'ont été ni agrandis ni diminués, qu'on devait autrefois comme aujourd'hui, n'entrer dans certaines salles qu'à tâtons (1), la faible lumière qui tombe des plafonds s'éteignant avant de toucher le sol.

Même remarque pour les terrasses. Les chambres n° 2 du nord et du sud sont éclairées par les jours ouverts sur les cours. Mais dans les chambres n° 3 règne une obscurité qui ne permet d'étudier les textes dont les murailles sont couvertes qu'à l'aide d'une bougie.

Quant aux cryptes, elles sont et resteront éternellement plongées dans une nuit profonde, puisqu'elles sont sans fenêtres et sans portes, et qu'on n'y pénétrait autrefois que par des trous aussitôt rebouchés, pratiqués dans une de leurs parois.

Ainsi est résolu le problème que fait naître le mode d'éclairage du temple. Le visiteur qui arrive pour la première fois à Dendérah se demande, en présence de ces longs murs, pleins, solides, presque sans relief et sans creux, par quelle voie on éclairait l'intérieur de la massive construction qu'il a sous les yeux. C'est par des trous percés dans les plafonds que la lumière arrivait très-discrètement dans l'intérieur de l'édifice.

(1) Chambres F, G, H, I, J, à cause des chambres d'Osiris situées au-dessus.

§ III

DE LA *SEN-TI* DU TEMPLE.

I. SOURCES. — Le temple devait posséder dans ses archives un document où était transcrite, comme en une sorte de charte, la constitution religieuse de l'édifice élevé par Ptolémée XI. Ce document, dont l'origine se confond avec l'origine du temple lui-même, est probablement ce que les inscriptions de la crypte n° 9 appellent [hiéroglyphe] (1) et ce que nous nommerions, pour nous écarter le moins possible du sens radical du mot, « la règle fondamentale » ou « la base constitutionnelle » du temple.

Nous publions dans nos volumes de planches cinq extraits de ce statut. Les trois premiers appartiennent au temple de Dendérah; par exception nous allons chercher les deux autres à Edfou.

Le premier (2) est gravé sur la feuillure d'une des portes latérales de la salle A et remonte au temps de Néron.

Le deuxième (3) est celui qui nous fournit l'occasion des développements dans lesquels nous allons entrer et qui est gravé sur le pourtour extérieur de la porte conduisant dans la chambre Q. Cet extrait a toute l'autorité d'un document qui appartient à la meilleure époque du temple. Malheureusement la porte est petite, et pour faire tenir le document sur ses deux montants, on a dû en écourter une partie, surtout au commencement.

(1) III, 78.
(2) I, 16, *b*.

(3) II, 20, *b*.

Le troisième extrait (1) est divisé en plusieurs parties qui couvrent sans ordre apparent les parois de la crypte n° 9 presque tout entière. On y trouve des renseignements qui ne sont point dans les autres listes, et réciproquement, les autres listes fournissent des renseignements que celle-ci semble ne point connaître. La troisième liste emprunte d'ailleurs à la crypte où elle est placée un caractère exceptionnel. Cette crypte n'est qu'une décharge dans la maçonnerie qu'on a ornée de textes pour se conformer au parti pris de décoration quand même qui est une des lois du temple, et ces textes ne sont plus dès lors qu'un remplissage. Nous verrons en effet, que la troisième liste donne pour les noms de la ville une nomenclature qu'elle eût pu aussi bien augmenter ou diminuer de moitié si la paroi sur laquelle cette liste est déposée avait été de moitié plus petite ou plus grande. De même, la troisième liste tronque la série des barques, les noms des propriétés du temple, évidemment parce que le cadre ne s'y est point prêté. De là, à côté d'une rédaction singulièrement prolixe, une rédaction quelquefois si concise quelle embarrasse.

Le quatrième extrait a été copié à Edfou (2). Deux portes sont placées en face l'une de l'autre dans la cour qui précède le temple de cette ville. Sur l'une, celle de l'est, est une liste concernant le temple d'Edfou, ses noms, les noms de ses dieux, etc. L'autre, celle de l'ouest, est occupée par une liste analogue qui se rapporte au temple de Dendérah. Bien que les cartouches de la partie du

(1) III, 78, 79. (2) I, 4; J. de Rougé, *Textes géogr.*, p. 302.

temple d'Edfou où ce quatrième extrait a été copié soient vides, on conjecture avec quelque raison qu'il appartient au temps des derniers Ptolémées. Le quatrième extrait serait ainsi à peu près contemporain des listes de la chambre Q et de la crypte n° 9 de Dendérah.

La cinquième liste (1) provient également d'Edfou. Celle-ci diffère des précédentes par une rédaction plus embarrassée, et deux ou trois renseignements qu'on y rencontre pour la première fois. Elle diffère surtout en ce que les noms donnés par les quatre premières listes comme appartenant au temple de Dendérah ou à la ville, sont ici fournis comme appartenant au nome. C'est là, en effet, le sens général de la cinquième liste. Sur le soubassement extérieur du sanctuaire d'Edfou, est une représentation qui nous montre Ptolémée Philopator amenant à la triade du temple les nomes de l'Egypte ═══, *avec ce qui est en eux.* Or, l'énumération de « ce qui est en eux, » c'est précisément l'énumération de ce que les textes de Dendérah nous révèlent comme l'ensemble des noms et des dépendances du temple. Ce n'est donc pas seulement la ville qu'on doit regarder comme une extension ou une colonie du temple; ce caractère, la liste du sanctuaire d'Edfou l'étend jusqu'à la province elle-même.

Tous ces extraits varient entre eux et il serait impossible de les ramener à un texte unique. Les motifs des écarts souvent considérables que nous constatons sont faciles à deviner. Un

(1) Nous ne la publions pas. Voy. J. de Rougé, *Textes géogr.*, dans la *Revue archéologique*, 1866, pl. XX.

papyrus que la forme et les dimensions de l'espace à couvrir ne gênent pas, nous donnera un texte que nous sommes obligés de regarder comme intégral. Il n'en est pas de même des murailles d'un temple. Ici, la place est resserrée pour ce qu'on veut y mettre, ou bien elle est trop large. On retranche dès lors, ou on ajoute, surtout quand, en principe, il s'agit de décoration, et non d'un texte qu'on expose en un endroit donné pour le conserver dans sa forme immuable.

Les cinq extraits dont nous faisons usage ici, se rapportent au temple, à ses noms, à ses dieux, à ses prêtres, à ses dépendances, etc. Le sujet est d'un intérêt tel que nous croyons nécessaire d'en faire une étude spéciale.

II. TRADUCTION DE LA LISTE EXTRAITE DE LA CHAMBRE Q. — Nous étudierons les cinq listes en prenant pour type la liste extraite de la chambre Q. Voici une traduction de ce document que nous essaierons de rendre aussi textuelle que possible :

Le nom de cette ville est :	Aa-ta,
	An.
	Ta-rer.
Le nom de la salle divine est :	Ha-seschesch.
	Ha-Ahi.
	Ha-sa-to.
Le nom des divinités est :	Hathor, la grande, la maîtresse de An.
	Hor-Hut, dieu grand, seigneur du ciel.
	Hathor, la ... du soleil.
	Hor-Sam-ta-ui, dieu grand, qui réside à An.
	Ahi-ur, fils d'Hathor.
	Hor-pé-Khruti, fils d'Hathor.

	Hathor, œil du soleil, la première du grand siége.
	Hathor-Mena-t.
	Hor-Sam-ta-ui, dieu grand, seigneur de Kha-ta.
	Osiris-Unnefer, le béatifié, le grand dieu qui réside à An.
	Isis, la grande, la divine mère.
Le nom du prêtre est :	Hunnu.
	S-hotep-hen-s.
	Sam-ar.
Le nom de la chanteuse et de la prophétesse est :	Mena-t-ur-t.
Le nom de la nécropole est :	Kha-ta.
Le nom du bassin sacré est :	Le lac d'Auh.
Le nom du jardin sacré est :	Le jardin de l'arbre Asch (perséa).
	Le jardin de l'arbre Kebes (palmier).
	Le jardin de l'arbre Ter (saule).
Le nom de l'arbre sacré est :	Le figuier.
Le nom de ce qui est défendu est :	Le poisson An-nu et manger du miel.
Le nom du serpent génie est :	Sa-Hathor.
	Sop (?)
Le nom de la barque sacrée est :	Neb-meri-t.
	P'sit-ta-ui.
Le nom de la panégyrie est :	Le premier Hathyr.
Le nom de l'*uu* est :	Sheta.
Le nom du *pehu* est :	Ouat'-ur.

III. COMPARAISON DES LISTES. — Nous allons maintenant étudier comparativement les cinq listes qui se rapportent à la règle du temple, en prenant pour type celle dont nous venons de donner la traduction.

Noms de la ville et du temple. — Les noms propres qui servent à désigner Tentyris sont très nombreux. Les plus usités sont [hiéroglyphes], [hiéroglyphes] et [hiéroglyphes].

Il est certain que, comme édifice métropolitain, le temple d'Hathor donne son nom à la ville et au nome, et que, réciproquement, le nome et la ville donnent leur nom au temple. Aussi est-il difficile de distinguer entre eux. En étudiant cependant d'un peu près les documents que nous possédons, on voit qu'à la rigueur [hiéroglyphes] s'applique au nome (1), que [hiéroglyphes] désigne plutôt la ville et [hiéroglyphes] le temple (2), bien que, répétons-le, les noms soient souvent confondus. On trouve le nom de Dendérah écrit [hiéroglyphes] (T) *An-ta-neter*, *t* étant la marque du féminin (3). Nul doute que nous n'ayons là l'origine du nom propre que les Grecs ont orthographié Τεντυρίς.

Outre les noms qui servent à le désigner nominativement, le temple reçoit des noms qui sont plutôt des dénominations vagues, comme : « La ville du sistre, la ville de la jouissance, la ville de la déesse, la ville de la déesse auguste qui existe depuis le commencement, la ville des hommes purs, la ville de la joie, etc.; » ou bien, prenant la forme démonstrative : « C'est le siège de la mère d'Horus, c'est le siège de la reine divine, c'est le siège de la déesse

(1) III, 78, *n*, lig. 1 ; IV, 2, 12, à côté de l'enseigne du nome.

(2) Sur l'échange de [hiér.] et de [hiér.], comparez chambre Q, II, 20, où [hiér.] *Ta-rer* est donné comme le nom de [hiér.] et crypte n° 9, III, 78, *K*, où le même nom écrit par la variante [hiér.] *Ta-rer* est donné comme le nom de [hiér.].

(3) III, 79, lig. 1 et *Supplément*, pl. C.

d'or, c'est le siége où Horus est élu comme roi de la Haute et de la Basse-Egypte, c'est le siége d'Isis dans la joie, c'est la ville de l'enterrement d'Osiris, c'est la ville où la déesse Nut a été défendue contre le dieu Schu, c'est la ville où le dieu Horus a reçu la couronne blanche, c'est la ville où le dieu Horus a reçu la couronne rouge, c'est la ville des palmiers de la déesse, c'est la ville où l'on pleure Osiris, » etc., etc., (1).

Noms des salles divines. — Trois listes tirées de la chambre Q, de la crypte n° 9, de la cour du temple d'Edfou, font mention d'un lieu indiqué par l'expression ▭ *la salle divine*, et si l'on compare ces listes entre elles, on voit que ▭ est mis en constant parallélisme avec ▭ qui signifie le *temple*. En voici le texte :

Chambre Q. — ▭

« Le nom de ce temple (ou de cette ville) est *Aa-ta, An, Ta-rer*; le nom de la salle divine est *Ha-seschesch, Ha-Ahi, Ha-sa-to*.

Crypte n° 9. — ▭, c'est-à-dire :

« *Ta-rer* est le nom du temple d'Hathor, dame de Dendérah, et *Ha-seschesch* est le nom de la salle divine d'Hathor, dame de Dendérah. *Ha-Ahi* est le nom du temple d'Hor-Sam-ta-ui, et *Ha-sa-to* est le nom de la salle divine d'Hor-Sam-ta-ui. *Ha* (Hor) *Sam-ta-ui* est le nom du temple d'Ahi, et *Fu-hap* est le nom de la salle divine d'Ahi (2). »

(1) III, 79, Cf. I, 16, *b*, III, 78, *n*. (2) III, 78.

Porte d'Edfou. — [hieroglyphs] . « *Ta-rer* est le nom du temple d'Hathor, dame de Dendérah, et *Ha-seschesch* est le nom de sa salle divine. *Ha-Ahi* est le nom de ce temple de Hor-Sam-ta-ui, et *Ha-sa-to* et *Fu-hap* est le nom de la salle divine d'Hor-Sam-ta-ui (1). »

Il y avait donc à Dendérah :

Un temple d'Hathor nommé *Aa-ta, An, Ta-rer*, mis en rapport avec une salle divine d'Hathor nommée *Ha-seschesch, Ha-Ahi,* et *Ha-sa-to.*

Un temple d'Hor-Sam-ta-ui nommé *Ha-Ahi*, mis en rapport avec une salle divine d'Hor-Sam-ta-ui nommée *Ha-sa-to* et *Fu-hap.*

Un temple d'Ahi nommé *Ha* (Hor) *Sam-ta-ui*, mis en rapport avec une salle d'Ahi nommée *Fu-hap.*

Nous savons ce qu'était le temple d'Hathor; nous savons que les temples d'Hor-Sam-ta-ui et d'Ahi s'élevaient au centre des deux enceintes du sud. Mais que faut-il entendre par *salle divine?* S'agit-il d'une chambre spéciale à Hathor dans le temple d'Hathor, d'une chambre spéciale à Hor-Sam-ta-ui dans le temple d'Hor-Sam-ta-ui, d'une chambre spéciale à Ahi dans le temple d'Ahi? Les *salles divines* sont-elles les sanctuaires où habitaient les divinités principales dans chacun des trois temples? Ce sont là des problèmes que nous n'avons pas les moyens de résoudre.

(1) I, 4; J. de Rougé, *Textes géogr.*, p. 302. Il faut traduire ici [hier.] *Hor-sam-ta-ui*, non *Ahi*. Les deux autres listes prouvent, en effet, qu'il s'agit du premier de ces dieux. Dans l'intérieur du temple, [hier.] appartient d'ailleurs aussi bien à l'un qu'à l'autre.

Noms des divinités. — Les noms des onze dieux du temple nous sont révélés par l'inscription de la chambre Q (1), par l'inscription de la porte d'Edfou (2), par le bas-relief copié sur le mur extérieur de la salle A (3). Ce dernier document ajoute à tous les autres un renseignement précieux : il nous apprend que les onze divinités forment « la grande *Pa-ut*, » c'est-à-dire, le grand cycle des divinités adorées dans le temple (4).

On sait qu'habituellement on trouve dans les temples, à côté de « la grande *Pa-ut*, » « la petite *Pa-ut* » (5). A Dendérah, aucun texte ne fait connaître la petite *Pa-ut*, à moins que la liste mutilée qui suit l'énumération des onze dieux dans l'inscription d'Edfou (6) ne la mentionne, ou qu'on ne la retrouve dans les dix-huit dieux de l'une des grandes listes de la crypte n° 9 (7).

On sait encore que presque tous les temples possèdent ce que Champollion a nommé « une triade. » Il ne paraît pas que les prêtres chargés de la décoration du temple de Dendérah aient accordé à la triade une importance en rapport avec le rôle qu'elle est appelée à jouer. En effet, il n'est fait mention spécialement de trois divinités formant une triade dans aucune des listes qui comprennent l'énumération des dieux adorés à Dendérah. La triade ne figure pas une seule fois dans nos quatre volumes de planches,

(1) II, 20.
(2) I, 4.
(3) I, 3. Voyez aussi les onze coffres contenant les statues des onze dieux que les prêtres portent dans les processions, IV, 9 et suiv., 18 et suiv.
(4) Voy. I, 3, l'inscription verticale à gauche.

(5) Sur la petite *Pa-ut*, voyez *Denkm.* III, 143, 151 ; Mariette, *Abydos*, I, 44 ; *Todt.* 144, 6, 7, etc. Cf. Brugsch, *Dict.* p. 458 ; Chabas, *Inscr. du règne de Séti*, p. 37.
(6) I, 4.
(7) III, 78, lig. 11 à 15.

et il y a d'autant plus lieu d'en faire la remarque, qu'à Thèbes, à Memphis, à Philœ, aux Cataractes, à Eléphantine, à Edfou, la triade est de tous les renseignements que l'on est dans l'habitude de demander aux temples, celui qui se livre au visiteur avec le plus de facilité. Il ne faudrait pas, cependant, conclure de ce silence, que la triade n'a pas existé. La triade se compose à Edfou d'Hor-Hut, d'Hathor et d'Hor-Sam-ta-ui. Elle se compose à Dendérah, d'Hathor, d'Hor-Hut et d'Hor-Sam-ta-ui. On voit la différence. Tandis qu'à Edfou, le principe mâle, représenté par Hor-Hut, prend la première place, la première personne à Dendérah est Hathor, qui représente le principe femelle. Le temple de Dendérah, comme la plupart des autres temples, a donc sa triade; seulement on n'en a pas prodigué les représentations (1).

Au premier abord la liste des onze dieux semble se concilier difficilement avec la notion de la grande *Pa-ut* considérée comme la réunion de trois fois trois dieux. Il n'est pas impossible, cependant, de faire voir que le désaccord n'est pas aussi absolu que nous le croyons. Une explication se présente. Puisque l'inscription de la salle A (2) comprend Osiris et Isis dans la grande *Pa-ut*, et que dès lors, il est impossible d'en retrancher ces deux divinités,

(1) On trouve les trois dieux de la triade réunis sur quelques soubassements, où le roi est représenté amenant des processions de personnages allégoriques. Nous ne publions que la partie principale de ces processions, en sorte que les figures de divinités ne paraissent pas sur nos planches. Les tableaux I, 40, 44, 45, 75; II, 2, 3, 14, 52, 62, sont divisés en deux parties où l'on voit, d'un côté, Hathor et Hor-Hut, de l'autre, Isis et Hor-Sam-ta-ui. L'identité d'Hathor et d'Isis nous prouve que nous sommes ici en présence de la triade.

(2) I, 3.

nous ne dirons pas que, le temple d'Osiris étant un temple ajouté au temple principal et n'en faisant point partie, les deux divinités que nous venons de nommer ne sont pas comprises dans la *Pa-ut*, ce qui fait rentrer celle-ci dans son chiffre normal. Mais sans aller chercher si loin une explication qui n'est que difficilement admissible, nous ferons observer : 1° que l'on compte dans les onze divinités quatre formes d'Hathor et quatre formes d'Hor-Sam-ta-ui, puisque Ahi-ur et Hor-pé-Khruti ne sont que la troisième personne de la triade sous un autre nom; 2° que la triade compte pour un dieu en trois personnes. La grande *Pa-ut* du temple se composerait donc, en définitive, de la triade suivie de quatre divinités mâles et de quatre divinités femelles rangées dans cet ordre :

1. La triade.

2. Une 2ᵉ forme d'Hathor (la... du soleil).
3. Une 3ᵉ forme d'Hathor (œil du soleil).
4. Une 4ᵉ forme d'Hathor (Hathor Mena-t).
5. Isis.
6. Une 2ᵉ forme d'Hor-Sam-ta-ui (Ahi-ur).
7. Une 3ᵉ forme d'Hor-Sam-ta-ui (Horpé-khruti).
8. Une 4ᵉ forme d'Hor-Sam-ta-ui (Hor-Sam-ta-ui).
9. Osiris.

A la rigueur, on continuera donc à voir dans la grande *Pa-ut* un cycle de neuf divinités sans avoir à craindre de compter le temple de Dendérah parmi ceux qui s'opposent à cette interprétation.

En ce qui regarde la triade proprement dite, nous ferons observer que, du moment où nous sommes obligés de comprendre Isis et Osiris dans la grande *Pa-ut*, il est impossible de ramener cette triade à une décomposition simple du grand cycle des neuf dieux.

D'après la règle que nous venons de poser, la triade simple peut, en effet, être ainsi formée :

1. Hathor sous ses quatre formes ;
2. Hor-Hut ;
3. Hor-Sam-ta-ui sous ses quatre formes ;

et multipliée par elle-même elle devient la grande *Pa-ut* que nous connaissons, mais à la condition, répétons-le, d'exclure les deux divinités du temple des terrasses, ce que l'inscription de la salle A nous défend.

Noms des prêtres. — L'étude des textes nous apprend : 1° que le corps sacerdotal de chaque temple était divisé d'une manière générale en 𓏤𓀭𓏥 *prophètes*, 𓏤𓇋𓏏𓀭𓏥 *divins pères*, 𓉔𓀭𓏥 *prêtres* (1), auxquels les 𓍱𓀭𓏥 *chanteurs* sont quelquefois ajoutés (2) ; 2° que cette division était commune indistinctement à tous les temples de l'Egypte, mais que les noms particuliers de la plupart des prêtres variaient avec chaque temple (3) ; 3° que, parmi ces noms particuliers, il en était deux ou trois qu'on choisissait pour les appliquer à des prêtres regardés comme désignant par une sorte d'éponymie le temple auquel ils appartenaient.

Dendérah n'échappe pas à cette dernière règle plus qu'aux autres, et nous apprenons par nos listes, qu'il y avait dans le temple trois

(1) I, 34, 63 ; III, 23, 24 ; IV, 4
(2) I. 34.
(3) Comparez les noms des prêtres de la procession d'Edfou publiée par M. J. de Rougé *(Textes géogr.*, p. 202), et les noms des prêtres de la procession de Dendérah, (IV, 2 et suiv.)

prêtres locaux qu'on appelait le 〈hiero〉 *Hunnu*, le 〈hiero〉 *S-hotep-hen-es* et le 〈hiero〉 *Sam-ar* (1).

Maintenant, d'où vient cette distinction ? Les textes du sanctuaire d'Edfou, parlant des prêtres choisis parmi les autres, les désigne ainsi : 〈hiero〉 *cum ingredientibus eorum* (2) *qui agunt res agendas illis*. Mais ces mots sont-ils assez clairs pour que nous en apprenions les motifs du choix des trois prêtres ? Nous révèlent-ils quelque fonction spéciale des prêtres qui nous expliquerait ce choix ? Assurément non, et la question est d'autant plus obscure que les trois prêtres locaux ne paraissent dans les processions que confondus dans la foule des autres prêtres (3), que les inscriptions de la crypte n° 9 nous révèlent une autre liste de prêtres locaux qui n'est pas celle que nous connaissons (4), que les mêmes processions qui, tantôt suppriment le *Sam-ar,* tantôt l'admettent, nous font voir jusqu'à trois *S-hotep-hen-es* dans les mêmes rangs (5), enfin que le grade des prêtres locaux est si peu déterminé que le *Sam-ar* et le *Hunnu* sont 〈hiero〉 dans l'inscription de la crypte n° 9, tandis qu'ils ne sont que 〈hiero〉 sur la porte de la chambre Q (6).

L'obscurité, d'ailleurs, ne se dissipe pas quand, de l'étude du

(1) I, 4; II. 20 ; III, 78 : J. de Rougé, *Textes géogr.*, p. 300.

(2) 〈hiero〉 se rapporte ici aux dieux et aux déesses précédemment cités.

(3) Voyez le dessus des portes des chambres Y et A' (II, 56, 69), les processions de la crypte n° 2 (III, 23, 24), les processions du grand escalier du sud (IV, 3 7, 12, 18, 14).

(4) Les noms des prêtres sont A*hi,* Ho*rus, Sam-ar, Hunnu* avec le titre de *Prophète du sud, Sa-neb-u, Un-sam-ar sam-kheper-u* (IV, 78, *k*).

(5) IV, 12, 13, 14.

(6) II, 20; III, 78.

nom des prêtres locaux du temple, on cherche à passer à l'étude plus générale des classes de prêtres et des noms attachés particulièrement à chacun de ces fonctionnaires. Une grande division est établie par les bas-reliefs eux-mêmes entre les prêtres proprement dits, reconnaissables à la robe pendante dont ils sont revêtus, et les simples employés ou assistants qui n'ont pour vêtement que le caleçon court. On distingue parmi les premiers les prophètes au nombre de quatre, les divins pères, les purs ou prêtres, les chanteurs dont nous avons parlé, les trois *Sotem* attachés au culte du Sokar local de Dendérah (1), les treize prêtres qui portent les étendards dans les processions, les trois prêtres qui figurent dans les mêmes cérémonies et qui sont l'habilleur des dieux, le purificateur par l'eau et le purificateur par le feu, les dix-neuf prêtres chargés du transport des onze coffres dans lesquels sont enfermées les images des onze parèdres; parmi les assistants on compte un fonctionnaire chargé d'oindre les figures des divinités « avec les doigts » (dans les cérémonies il porte un masque de lion), un fonctionnaire chargé de l'eau destinée aux cérémonies, deux fonctionnaires préparateurs des viandes, deux fonctionnaires à masque de taureau figurant, l'un Apis, l'autre Mnévis, et chargés des provisions de toutes sortes, deux fonctionnaires figurant le Nil du sud et chargés de la purification par l'eau du chemin des processions, c'est-à-dire de l'arrosage (2). Mais ce sont là les seuls

(1) II, 38.
(2) Nous trouverons l'occasion d'une étude plus complète de ces questions en décrivant plus tard le grand escalier du sud et les processions qui en occupent les parois.

renseignements que le temple nous mette entre les mains et nous échouons dès que nous cherchons à y trouver les traces de l'organisation du σύστημα tantôt en quatre, tantôt en cinq classes (1), et que nous voulons y reconnaître avec un peu de précision les archiprêtres, les prophètes, les hiérostolistes, les ptérophores, les hiérogrammates, les comastres, les sphragistes, les néocores, les zacores, des papyrus (2).

Nous aurons d'ailleurs occasion de revenir sur les prêtres en décrivant la grande procession qui occupe la paroi de l'escalier du sud.

Noms de la prêtresse. — La prêtresse locale de Dendérah avait le titre de ⸺ *Khema-t, la chanteuse*, auquel elle joignait celui de ⸺ *Ken-t, la prophétesse* (3). Son nom était *Mena-t-ur-t*. Elle est cependant appelée ⸺ *Ah-t* par l'inscription de la cour d'Edfou (4), et on lui trouve d'autres noms et d'autres titres sur ces mêmes parois de la crypte n° 9 qui nous ont fourni déjà une seconde liste des prêtres du temple. L'inscription est ainsi formulée : *La chanteuse et la prophétesse,* (son nom est) *Mena-t-ur-neb sekhem seschesch. La prophétesse de la déesse Mena-t et la*

(1) Lumbroso, *Recherches sur l'économie politique de l'Egypte sous les Lagides*, p. 271.

(2) Letronne, *Inscr. gr. et Lat.*, I, p. 267; Lumbroso, *Recherches*, p. 272.

(3) II, 20. On serait tenté de traduire : *le nom de la chanteuse est* Khent *et* Mena-t-ur-t. Mais remarquez les déterminatifs après ⸺, ⸺, ⸺, tandis que *Hunnu, S-hotep-hen-es* et *Sam-ar* n'en ont pas. Aucun déterminatif n'accompagnerait le mot ⸺ s'il était avec *Mena-t-ur-t* le nom de la prêtresse. Sur les titres *Kema-t* et *Khen-t*, voyez Brugsch, *Dict.*, p. 1092 et 1454.

(4) I, 4.

grande prophétesse de la déesse Mena-t, d'Horus et de la reine Isis, (son nom est) *Khnum-anes-her-nes-es* (1).

Aucun autre nom de prêtresse n'est donné par les inscriptions du temple. On voit cependant figurer dans les processions des femmes attachées aux cérémonies du culte et qui sont : une femme chargée de porter les coffrets dans lesquels sont enfermées les étoffes dont on couvre les statues des dieux, une femme chargée de ce qui concerne les offrandes liquides, une femme chargée du lait et des plantes (elle porte sur sa tête un masque de vache), une femme chargée des fleurs et des oiseaux, une femme qui marche derrière la procession et qui porte des offrandes de toutes sortes (2).

Nom de la nécropole. — Il y avait plusieurs lieux sacrés en tête desquels la liste de la chambre Q place un ⌂ *lieu sacré par excellence* qu'elle appelle *Kha-ta* et qui doit être la nécropole (3). La crypte n° 9 ajoute « le lieu de l'exécution » nommé *Tua-scha-ta*, puis quatre endroits sacrés d'Edfou qu'on appelle *Hut* (c'est le nom de la nécropole d'Edfou), « la Montagne éternelle, » « le lieu de la Vérité, » et le lieu du Mystère » (4).

Noms du bassin sacré. — Tous les temples égyptiens avaient

(1) III, 78, *f.*
(2) IV, 5, 6, 7, 8, 14, 15, 16, 18.
(3) II, 20; III, 78, *f.* Dans l'inscription du couloir d'Edfou, le signe qui précède le nom de la nécropole est douteux. On peut affirmer cependant que ce signe n'est pas un (J. de Rougé, *Textes géogr.*, pl. XX).

(4) III, 78.

dans leurs dépendances un lac ou un bassin. Le bassin était creusé de main d'homme et environné d'un quai bâti en grosse maçonnerie; un escalier y conduisait; peut-être un édicule pour les panégyries s'élevait-il sur ses bords (1). La règle était de placer le bassin dans l'intérieur même du περίϐολος; mais quand des empêchements locaux se présentaient, on le creusait aussi près que possible des temples et on l'entourait lui-même d'une enceinte pour que ce qui s'y passait ne pût être aperçu du dehors. Rien n'indique que les lacs aient été alimentés par un canal amenant l'eau de l'extérieur. Autant qu'on en peut juger par ceux qui subsistent encore, une saignée faite dans le mur d'enceinte pour introduire l'eau est sans exemple. Ou l'eau était fournie au lac par l'infiltration lente du fleuve, qui est suffisante; ou, comme nous l'avons vu à Memphis, on construisait en monolithes de granit ajustés bout à bout et percés longitudinalement, un conduit qui pouvait passer pour un canal souterrain.

Tel était le bassin que les inscriptions de la cour d'Edfou, de la chambre Q, de la crypte n° 9, nous font connaître sous la désignation de 𓊖 *lac* ou *bassin sacré* et nomment le 𓊖 *Schet-Uh* (2). Il ne faut sans doute pas confondre ce bassin avec le puits qui existait dans le voisinage du temple et que sous Trajan une certaine Isidora a construit de ses deniers (3). On venait chercher de l'eau dans le puits pour les besoins du temple. Quant au bassin,

(1) I, 62, *j*.
(2) I, 4; II, 20; III, 78.
(3) « Pour le salut de l'empereur César Trajan, Isidora, fille de Megistus, de Tentyra, a construit de ses deniers, à la déesse très grande, le puits de son enceinte, pour son propre salut, ainsi que pour celui de son mari Artbot et de ses

on peut conjecturer, d'après le soin apporté à la construction des escaliers et des quais qui devaient garnir le lac de Dendérah aussi bien que les autres lacs, que c'était là qu'on faisait circuler aux jours de fêtes les barques conservées dans la salle E (1). A la vérité, on pourrait objecter que le bassin de Dendérah n'a jamais existé, puisqu'on n'en trouve même pas une trace; mais, l'expérience n'ayant point été faite, rien ne nous dit qu'on ne le découvrirait pas sous les décombres qui s'élèvent autour du temple à une hauteur considérable.

L'inscription de la crypte n° 9 cite le *Schet-Uh* avec l'*Atur-aa* qui est le nom du grand canal de la province, et d'autres bassins qui ne sont peut-être que des puits ou de simples cuves servant à emmagasiner l'eau (Abydos); on nomme « le bassin *Ab* (de la pureté), le bassin *Ha-hesmen* (de la chambre du nettoyage), le bassin *Khes de Toum*, d'où on tirait l'eau pour les ablutions du roi (2). »

Noms des jardins sacrés. — Comme le lac, ils devaient être situés à l'intérieur de l'enceinte. La chambre Q distingue : « Le jardin de l'arbre *Asch-t* (le perséa), le jardin de l'arbre *Kebes* (le palmier), le jardin de l'arbre *Ter* (le saule), » tandis que la crypte n° 9, sous la rubrique : « les quatre lieux selon les noms des arbres »

enfants. » (Letronne, *Inscr. gr. et lat.*, T. I, p. 99). Les déblaiements opérés par nous à Karnak, à Médinet-Abou, à Edfou, ont fait découvrir les puits de ces temples, que nous ne confondons pas avec les lacs ou bassins. Le puits d'Edfou servait en même temps de nilomètre. Le puits de Médinet-Abou est de construction monumentale et entouré d'une petite enceinte, comme devait l'être le puits de Dendérah.

(1) I, 44, 45.
(2) III, 78, *f*.

cite : « le lieu des arbres *Am* (?) et *Asch-ta* (le perséa), des arbres *Schent-ta* (l'acacia) et *Ter* (le saule), des arbres *Neh* (le sycomore) et *Kebes* (le palmier), des arbres *Ma-u* (le doum) et *Tem* (?), » et que sur la liste du sanctuaire d'Edfou, deux arbres, le perséa et l'acacia sont seuls nommés.

Nom de l'arbre sacré. — En même temps que les jardins sacrés on vénérait un arbre sacré qui, à Dendérah, était le figuier. La liste de la chambre Q seule le nomme.

Noms des choses défendues. — Il s'agit des prescriptions sacrées, appliquées soit à tous les jours de l'année, soit, ce qui est plus probable, aux seuls jours de fêtes ou peut-être d'une seule fête, que nous allons voir être celle du premier Hathyr. On devait alors s'abstenir « du poisson *Annu,* » et de « manger du miel. » Au premier abord, cette défense semble en désaccord avec un renseignement qui nous est fourni par Plutarque. « Le dix-neuf du premier mois, dit l'auteur du *Traité d'Isis et d'Osiris*, les Egyptiens célèbrent, en l'honneur de Mercure, une fête dans laquelle ils mangent du miel et des figues, en disant : *douce est la vérité* (1). » D'après nos listes, c'est au contraire le miel qui est défendu. Mais on remarquera que le 19 Thoth n'est pas une fête de Dendérah (2). On pouvait et on devait en manger le 19 Thoth ; il était défendu d'en manger en certains autres jours inscrits au calendrier des fêtes. Un second passage du même auteur mérite

(1) *De Is. et Osir.*, 68. (2) Voy. Calendrier des fêtes, I, 62.

notre attention. « Les prêtres s'abstiennent de toutes les espèces de poissons, dit Plutarque. Le neuvième jour du premier mois, chaque Egyptien mange, devant sa porte, du poisson rôti. Les prêtres en font brûler devant leurs portes ; mais ils n'y touchent pas (1). » Mais c'est seulement le 9 Thoth que cette prescription avait son effet, et de même que ce jour-là il était ordonné de se nourrir de poisson, de même en certains autres jours, il pouvait être défendu d'en manger. Le 9 Thoth est à la vérité une fête inscrite au calendrier de Dendérah ; mais si le calendrier ne parle pas au 9 Thoth de la règle qui obligeait les Tentyrites à manger du poisson, on remarquera qu'à aucune autre date il ne parle de la règle qui le leur interdisait. Rappelons-nous d'ailleurs qu'il y avait autant de règles diverses que de temples, et qu'il serait bien étonnant que Plutarque ait eu précisément en vue le temple de Dendérah.

Noms du serpent génie. — Dans la mention qui est faite par l'inscription de la chambre Q du nom des deux serpents génies, ou des deux noms du serpent génie, il y a comme un écho de l'ἀγαθὸς δαίμων des traditions classiques (2). On nourrissait probablement dans le temple de Dendérah, comme dans tous les temples de l'Egypte, un serpent qui passait pour le bon génie du lieu. Le serpent génie de Dendérah s'appelait *Sa-Hathor* et *Sop* (?). La

(1) *De Is. et Osir.*, 68.

(2) Les serpents « qui ne font jamais de mal aux hommes » dont parlent Hérodote (II, 74) et Elien (VIII, 2,) et qu'on nourrissait à Thèbes selon le premier de ces auteurs, devaient être des Agathodœmons. La tradition des Agathodœmons a existé chez plusieurs peuples de l'anti-

liste de la crypte n° 9, qui a plus de place à dépenser, nomme le *Sa-Hathor*, le *Sop* (?), le *Kheser-hor-em-her*, le *Am-tau sa-es-ma*, le *Am-mu*, le *Kher-her-ha-nefer*, la *Ranen-nefer-t* (1). On trouve une troisième liste des serpents génies comme gardiens vengeurs et protecteurs du temple dans la crypte n° 9 (2).

Noms des barques sacrées. — La liste de la chambre Q et la liste du sanctuaire d'Edfou nomment la barque 🝋 *Neb-meri-t* et la barque 🝋 *Psit-ta-ui*; la première de ces deux barques est seule nommée par le texte de la cour d'Edfou. Il ne faut pas confondre les barques *Neb-meri-t* et *Psit-ta-ui* avec les quatre barques sans nom conservées dans la salle E. Nous savons déjà que celles-ci ne sortaient pas de l'enceinte. Quant aux premières, elles étaient destinées à de véritables voyages. La liste de la cour d'Edfou nomme un 🝋 *canal sacré* qui s'appelait 🝋 *le grand fleuve* (3), ou tout simplement 🝋 *le fleuve* d'après une autre liste du même temple (4). C'est sur ce canal que stationnaient les barques; c'est de là que

quité, aussi bien chez les Phéniciens (Eusèbe, *P 2. Ev.*, I, 10) que chez les Grecs. A l'entrée de la grotte de Trophonius, en Grèce, on voyait le temple du « Bon génie » où le serpent était adoré. (*Boiot.*, Pansanias, p. 313). Deux particuliers se disputent; un serpent intervient; un des adversaires s'écrie que c'est le « Bon Génie, » où « l'Agathodœmon. » (Plut, *In Amat.*, p. 755.) Il serait facile de multiplier les citations. La tradition du serpent Ἀλεξίκακος n'est pas encore perdue en Égypte. Pour se rendre le voyage favorable, les mariniers du Nil, en passant à Scheikh-el-Haridi, vont invoquer un soi-disant serpent qui se cache dans la montagne (voy. *Descr. de l'Egypte*, t. IV, p. 70).

(1) Le bon serpent.
(2) Voy. III, 8, 9. 28, 29.
(3) I, 4, *f*. Conf. III, 78, *f*.
(4) J. de Rougé, *Textes géogr.*, pl. **XX**.

l'une d'elles au moins, la *Neb-meri-t*, partait le jour de la néoménie d'Epiphi pour se rendre processionnellement à Edfou (1).

Noms de la fête. — Nos documents citent, sans autre explication, une fête qu'ils appellent « la fête du premier Hathyr (2). » On ne peut que faire des conjectures sur cette fête qui ne figure pas au calendrier (3), et qui semblerait pourtant être la fête principale de Dendérah, puisqu'elle est seule nommée dans les listes extraites des archives.

Noms de l'Uu et du Pehu. — On voit souvent défiler sur les soubassements du temple des personnages apportant sur leurs mains étendues des offrandes de toute nature. Dans le plus grand nombre des cas, ils forment une procession unique, n'admettant d'autres figurants qu'eux-mêmes. Mais quelquefois, trois autres personnages les suivent, que tout d'abord on ne distingue pas des premiers, puisqu'ils ont comme eux ces formes hybrides par lesquelles nous savons déjà que les représentations des temples nous montrent le Nil.

Que les personnages marchant en tête de chacune de ces processions soient comme une sorte de symbole vivant du nome ou de la province, c'est ce qui ne peut faire l'objet d'un doute. Mais la place

(1) III, 78, *n*, ligne 31. Conf. J. de Rougé, *Textes géogr.*, page 300.

(2) I, 4; II, 20; J. de Rougé, *Textes géogr.*, pl. XX.

(3) L'inscription de la crypte n° 9 indique vaguement le 1ᵉʳ Hathyr et le mois de Tybi comme les dates d'une fête de la navigation sur laquelle elle ne donne pas d'autres détails (III, 78, *n*, ligne 50).

où on les voit figurer, les cérémonies religieuses auxquelles ils sont censés prendre part, sembleraient montrer qu'il faut voir en eux le nome considéré dans son rôle religieux ou sacerdotal, plutôt que dans son rôle politique. C'est le diocèse, et non le département, qui est admis à défiler processionnellement devant l'image de la divinité adorée dans le temple.

L'identification du personnage qui suit le nome est facile. On l'appelle le 𓈗 *mer* ou *mu*. Le *mu* est le canal sacré de la province, c'est-à-dire du temple. La liste de la chambre Q qui nous sert de type ne nomme pas le *mu* de Dendérah. Sous le nom de 𓇋𓏏𓂋𓉐 *Atur-aa* (le Grand Fleuve), il est inscrit cependant sur les parois de la crypte n° 9 et sur la porte de la Cour d'Edfou (1) avec la désignation de 𓈗𓏤 *canal sacré*. Il est aussi mentionné sur la grande liste géographique gravée au côté droit de la cour d'entrée d'Edfou (2) et sur une autre grande liste géographique qui occupe le soubassement du couloir oriental du même temple (3). Dans ces deux listes, le nome Tentyrite apparaît suivi de son *mu*, dont le nom est exceptionnellement écrit 𓇋𓏏𓂋𓈗 *Atur, le Fleuve*.

Mais si les textes se prêtent à une facile identification du premier des trois personnages qui suivent le nome dans les processions des temples, on ne peut pas en dire autant de l' 𓅱𓅱 *uu* et du 𓈘 *pehu*, qui sont les deux autres (4).

(1) I, 4; III, 78, *f.*
(2) Publiée par M. Brugsch, *Zeitschrift*, juillet 1863, p. 3.
(3) Inédite.

(4) Sur cette importante question, voyez Brugsch, *Géogr.* I, p. 17, 147; J. de Rougé, *Textes géogr.*, p. 196, 379; Lepsius, *Zeitschrift*, mai 1865, p. 38.

On a voulu faire de l'*uu* une des divisions territoriales du nome. Mais il faut remarquer qu'il n'y a jamais qu'un *uu* par province, de même qu'il n'y a qu'un *mu* et un *pehu*. L'*uu* est certainement un territoire, ce que la présence du déterminatif qui accompagne ce nom rend évident; il est cependant difficile d'y retrouver la partie du nome qui correspond aux τόποι et aux κῶμαι des textes grecs. L'*uu* ne sera donc pas une des divisions civiles du nome, distinguée des autres pour des motifs qui resteraient à expliquer. Dans le personnage à formes hybrides qui suit le *mu* ou le canal sacré, faut-il reconnaître le symbole vivant du territoire qui formait la propriété foncière du temple? C'est ce que je serais assez porté à admettre (1). Les propriétés du temple de Dendérah formeraient ainsi l'*uu* que les textes appellent unanimement 𓈅 *Sche-ta*. C'est la *terre sacrée* (ἱερά) des papyrus grecs.

Le *pehu* est plus embarrassant encore. M. Lepsius voit dans le *pehu* le bassin-réservoir de la province; M. J. de Rougé, prend le *pehu* pour les lagunes naturelles qui se forment après le retrait de l'inondation dans les parties les plus basses. Selon M. Lepsius, il y aurait eu ainsi dans chaque province comme un petit lac Mœris destiné à emmagasiner l'eau. Mais on s'étonne d'autant plus que pas une trace d'un seul de ces nombreux lacs ne soit visible aujourd'hui, que les bassins-réservoirs devaient être de dimensions assez grandes. En ce qui regarde les lagunes naturelles qui se forment après le retrait de l'inondation, je ferai remarquer que si

(1) Les temples avaient des propriétés en terres, vignobles, vergers, etc. Voyez Letronne, *Inscr. gr. et lat.*, T. I, p. 275.

on en trouve effectivement en un certain nombre de provinces de l'Egypte, il en est qui n'en ont pas et n'en ont jamais eu, de telle sorte que plusieurs nomes devaient ne pas avoir de *pehu*. La question du *pehu* est donc encore à résoudre. Le *pehu*, qui est couvert de tant de variétés d'oiseaux d'eau, oies, canards, etc., qui produit toute espèce d'herbes et particulièrement des plantes d'eau, qui nourrit des troupeaux, qui possède des champs cultivés (1), sera-t-il la partie du Nil avec ses ports, ses pêcheries, ses douanes, ses rivages, ses îles, sa chasse, qui entrait dans le domaine des temples, et qui formerait avec l'*uu* la *terre sacrée*? Evidemment le *mu*, l'*uu*, le *pehu* lui-même, ainsi considérés, ont l'avantage de nous montrer, marchant à la suite du nome considéré au point de vue sacerdotal, trois personnages allégoriques d'ordre sacerdotal comme lui, ce qui est une des conditions essentielles du problème. Il y a cependant dans toutes ces questions d'organisation administrative, sacerdotale et politique, trop de choses que nous ne savons pas pour que nous puissions répondre avec quelque certitude à celle que nous posons. Nous rappelons en tous cas que le *pehu* de Dendérah s'appelait 𓂧𓈗 *Uat' ur*, la Grande Mer.

§ IV.

DES FÊTES CÉLÉBRÉES DANS LE TEMPLE.

I. SOURCES. — Dès la première visite que l'on fait au temple, on s'aperçoit facilement que les bas-reliefs d'un côté, les textes

(1) Voyez les développements insérés par M.J. de Rougé dans les *Textes géogr.*, p. 196.

gravés sur les murailles de l'autre, nous fourniront une somme suffisante de renseignements sur l'importante question des fêtes.

Bas-reliefs ou tableaux. — On serait tenté de ranger dans la série des bas-reliefs ou tableaux se rapportant aux fêtes célébrées dans le temple, des représentations où nous voyons le roi, suivi de quelques prêtres, s'avancer processionnellement vers la divinité du lieu, et déposer devant elle les offrandes ordonnées par le rite (1). Mais ces cérémonies, fictives plutôt que réelles et en tous cas toujours sans date, ne diffèrent en rien des autres scènes d'adoration que nous aurons à décrire par centaines, et on aura, ce nous semble, une juste appréciation de leur caractère en les regardant tout simplement comme des proscynèmes développés et agrandis au delà des usages habituels du temple. Au contraire, nous trouvons les fêtes véritables et ce que nous appellerons bientôt les grandes panégyries dans d'autres tableaux sur lesquels toute notre attention devra se porter quand le moment sera venu d'approfondir les questions que nous ne pouvons qu'effleurer ici. Nous n'en comptons que trois dans tout l'édifice ; ils rachètent heureusement ce qui leur manque du côté du nombre par l'importance et la nouveauté des renseignements qu'ils nous livrent. Le premier est gravé sur le soubassement du temple des terrasses, et nous fait assister au défilé des prêtres qui sont envoyés par les provinces de l'Egypte pour prendre rang dans les cérémonies qu'on célébrait pendant les fêtes des funérailles d'Osiris (2). Le second, appartient à la

(1) Voyez I, 34, 75; II, 38, 58, 59. (2) IV, 31—34.

crypte n° 2. La crypte vient d'être achevée. Le roi, suivi des prêtres qui portent les statues des onze dieux enfermées dans leurs châsses, célèbre la fête de la purification et de l'inauguration du sanctuaire invisible ménagé dans l'épaisseur des murailles du temple (1). L'épisode principal d'une troisième fête, celle du Nouvel An, forme le sujet des représentations qui occupent les parois des deux escaliers du nord et du sud. Une procession formée de nombreux personnages monte et descend chacun de ces escaliers. Ici encore le roi marche en tête. Des prêtres portent les étendards sacrés. D'autres sont chargés des coffres qui cachent aux yeux les statues des onze parèdres. Des employés du temple, la tête couverte de cartonnages peints représentant des masques d'animaux, tiennent dans leurs mains les offrandes liquides et solides. On arrose le chemin où la procession va passer. On le parsème de fleurs. Il fait jour à peine, et c'est au moment précis où le soleil se montre à l'horizon, marquant ainsi le commencement d'une année nouvelle, que le cortège doit arriver sur le haut des terrasses et exposer les statues des dieux à la clarté de l'astre naissant (2).

Textes. — Des fêtes sont citées çà et là dans les textes courants du temple. En attendant de plus amples développements, nous les énumérerons rapidement et dans leur ordre chronologique. Le 1ᵉʳ Thoth était le jour de la grande fête d'Hathor. On célébrait le renouvellement de l'année. La fête s'appelait « la panégyrie de

(1) III, 23, 24. (2) IV, 2—21.

tous les dieux et de toutes les déesses, » ou bien encore « la panégyrie du monde entier (1). » Un texte la nomme plus modestement « la panégyrie de l'habillement (2). » Le 20 du même mois avait lieu « la fête des pampres » appelée aussi « la fête de l'ébriété (3). » Une fête douteuse, celle de la crypte n° 7, occupait le 1ᵉʳ Paophi (4). Le 1ᵉʳ Hathyr était « le nom de la fête » de Dendérah (5). C'était aussi le jour de « la fête de la navigation d'Hathor, » et peut-être à cette même date peut-on rapporter une seconde fête de l'ébriété (6). Le mois de Choïak est consacré à Osiris. Des fêtes en son honneur sont célébrées au commencement du mois à Busiris, à Abydos, à Saïs, à Acanthus, etc. Du 20 au 30 de grandes panégyries d'un caractère lugubre avaient lieu à Dendérah, en commémoration de la mort et de la résurrection du dieu (7). Le mois de Tybi est marqué par une seconde fête de la navigation (8). La naissance d'Hathor est célébrée en Pharmouthi (9). Une autre fête d'Hathor a lieu au 1ᵉʳ Pachons (10), et les textes rapportent à la néoménie du même mois la fête de la nécropole sacrée de Ra appelée *Kha-ta* ou *Ta-kha* (11). C'est à la néoménie d'Epiphi que commence ce curieux voyage à Edfou que les rites imposent à la déesse de Dendérah (12). Nous arrivons enfin à Mésori et aux épagomènes, et nous rencontrons alors les

(1) I, 62; II, 1; IV, 2 et suiv.
(2) III, 78.
(3) I, 6, III, 78.
(4) III, 66.
(5) II, 20.
(6) III, 78.
(7) IV, 35-39.
(8) III, 78.
(9) III, 78.
(10) III, 78.
(11) III. 78,
(12) III, 7, 78; J. de Rougé, *Textes géogr.*, p. 52.

premiers préparatifs de la fête du Nouvel An. Le 29 Mesori, on habille la statue d'Horus et de ses parèdres (1). Une grande cérémonie, à laquelle le roi préside, est célébrée le quatrième épagomène à l'entrée de la crypte n° 4 (2).

II. DU CALENDRIER DES FÊTES. — Mais l'intérêt de ces renseignements puisés à des sources diverses est dépassé par un document qui, à première vue, semble nous présenter comme en une sorte de tableau synoptique la liste de toutes les fêtes célébrées dans le temple. On trouve ce document gravé sur les montants extérieurs de la porte des chambres G et H; il fait, par conséquent, partie de la décoration de la salle B. La gravure en est médiocre; les hiéroglyphes sont petits, serrés les uns contre les autres, mal définis dans leurs formes, et il n'est pas toujours facile de les copier. Notre planche I, 47, montre la place qu'il occupe; notre planche I, 62, en reproduit le contenu. L'importance du document nous oblige à en donner une traduction complète :

LISTE DES FÊTES QU'ON CÉLÈBRE A LEURS ÉPOQUES PENDANT TOUTE L'ANNÉE EN FAVEUR DE LA DÉESSE.

Mois de Thoth. — Le 1ᵉʳ jour de la panégyrie de Ra, à la fête du commencement de l'An, panégyrie de tous les dieux et toutes les déesses. Après avoir accompli toutes les cérémonies du rite sacré, quand vient la première heure du jour, on fait toutes les cérémonies de la procession (3) de la déesse Hathor, la grande, la maîtresse de Dendérah,

(1) II, 1.
(2) III, 37.

(3) Ἐξοδεία.

l'œil du soleil, dans sa *Tes-nefer-u* (1), et de celles de ces parèdres en (se dirigeant) vers le *Nu-t-usekh-urt* (2). La déesse se réunit avec son père (3). Les initiés l'admirent dans sa beauté (4). On rentre dans sa chambre; libation pendant la marche (5). On la remet en place (6).

Le 2. Quand vient la quatrième heure du jour, procession du grand lotus sous la forme de *Ahi-ur sa-Hathor*. Ahi est dans sa chapelle de fête (7). Il s'avance vers le pylône (8). Les initiés l'admirent dans sa beauté. On rentre dans sa chambre en grande pompe. Procession dans son naos éclatant

(1) *Tes-nefer-u* n'est pas le nom particulier de la barque d'Hathor. Il y a la *Tes-nefer-u* d'Horus à Edfou, d'Ammon à Thèbes, d'Hathor à Dendérah, etc.

(2) Mot à mot *le plafond de la grande salle*. Il s'agit des terrasses en général.

(3) , c'est-à-dire qu'elle accomplit la partie du rite qui consiste à présenter la statue de la déesse à la pleine lumière du soleil.

(4) Il serait nécessaire de justifier dès-à-présent la traduction du groupe *amem*. Les grandes listes de la crypte n° 9 (III, 77, *j*, *l*), où se trouvent résumés tant de renseignements précieux sur le monument dont nous nous occupons, sont précédées de deux tableaux où sont représentées sous leur forme allégorique les diverses classes de personnages en rapport avec le service du temple. La première, *la race*, désigne l'ensemble des simples employés du temple. Les sont les *savants*, c'est-à-dire les *prêtres*. Les *illustres*, les *distingués*, (Brugsch, *Dict*, p. 68), sont les affiliés, ceux qui, ayant satisfait à certaines conditions, étaient admis à prendre leur part des solennités religieuses en qualité d'initiés.

(5) Autre partie du rite qui consiste à parcourir la chambre ou le temple en l'aspergeant de l'eau préparée pour cet usage.

(6) Le mot *hotep* est très employé par le calendrier. Dans son sens le plus ordinaire, il exprime la *réunion* de la déesse avec l'endroit qui lui est désigné dans le temple. Quelquefois *hotep* signifie *repos*, *station*. En thèse générale, *rentrée* est opposé à *sortie*.

(7) Probablement dans un naos portatif, comme les coffres que nous voyons figurer dans les processions de la crypte n° 2 (III, 23, 24) et du grand escalier du sud (IV, 19 et suiv.)

(8) , mot douteux. Nous avons déjà dit que le duel rappelle peut-être les deux tours d'un pylône. Comme il n'y a pas de pylône à Dendérah, il s'agit de l'une des portes. Le même nom servait à désigner le pylône, et emphathiquement la porte voy. ci-dessus, p. 31.

à l'intérieur de son temple (1). Station à l'intérieur du *Nemma* (2). Procession d'Hathor avec ses parèdres. Station dans le *Mammisi* (3). Quand vient la dixième heure du jour, procession (d'Hathor et de ses parèdres) dans le temple et rentrée dans leurs chambres.

Le 9. Quand vient la troisième heure du jour, procession d'Hathor avec ses parèdres. Station dans le *Nemma* (4). Quand vient la dixième heure du jour, procession et rentrée de ces divinités dans le temple.

Le 10. Procession d'Hor-Sam-ta-ui, dieu grand, seigneur de la ville *Kha-ta* (5). On se dirige vers le pylône. Aspersion des morts qui sont dans la nécropole *Kha-ta* (6). La procession passe par le temple du dieu (7). Rentrée par le nord (8) sur la terrasse. On visite (successivement) les quatre parois (9). Offrandes nombreuses d'encens brûlé sur les autels. On répand du vin par terre devant ce dieu. On rentre dans sa chambre; libation pendant la marche.

Le 20. Purification de Ra. Fête de l'ébriété en l'honneur d'Hathor (10). Quand vient la dixième heure du jour, procession de la déesse sur la terrasse.

(1) Sans doute le temple d'Ahi était situé au milieu de l'une des deux enceintes du sud.

(2) *Nemma* est le nom de la chambre de l'accouchement dans le *Mammisi*.

(3) La procession sortait ainsi par l'une des portes de l'est ou du sud, gagnait le temple d'Ahi et rentrait dans le temple principal en passant par le *Mammisi*.

(4) Voyez la note ci-dessus. Le texte que nous traduisons est ptolémaïque, et le Mammisi n'a été bâti que sous Auguste. Il s'agit ici d'un Mammisi antérieur, démoli pour être reconstruit par Auguste, en même temps que le petit temple d'Isis et la porte du sud.

(5) 𓉔𓉐𓏏 est un des noms de Dendérah, en même temps que le nom de la nécropole.

(6) Voyez ci-dessus, § III, *Extraits de la règle du temple*. *Kha-ta* est à la fois le nom de Dendérah et de la nécropole, de même que *Hut* est le nom de la ville et de la nécropole d'Edfou.

(7) Le temple d'Ahi au sud de la ville.

(8) Probablement en passant par l'escalier du nord, à moins qu'il ne soit question de la rentrée de la procession par la porte latérale du nord située dans la salle A (voy. I, 2).

(9) On fait le tour de la terrasse en longeant les quatre murs (voy. IV, 1).

(10) A cause de ses rapports avec Dionysos; nous reviendrons sur cette fête importante. Remarquez le déterminatif ♡ *cœur*, qu'Horapollon nous apprend avoir été employé pour écrire le nom de Thoth. Il y a ici un jeu de mots sur le nom du mois, le nom de la fête 𓎟𓌢, 𓎟𓌢 et le nom du dieu écrit 𓅝𓏤, 𓅝𓏤 (voy. IV, 12).

On circule en plein air (1). On rentre dans sa chambre pour l'aspersion de l'eau. Procession de ses parèdres. On circule en plein air. Rentrée dans leurs souterrains. Durée (de la fête) : cinq jours.

Mois de Paopht. — Le 5. Quand vient la première heure du jour, procession d'Hathor et de ses parèdres. Station dans la grande salle (2). On fait des offrandes à son père, le grand Nil. Rentrée dans son sanctuaire.

Le 30. Procession d'Hor-Sam-ta-ui vers le pylône. Aspersion dans la nécropole. On accomplit toutes les cérémonies prescrites pour le 10 Thoth. Offrande de pains. La durée de la fête est de trois jours.

Mois de Choïak. — Le 24. Procession d'Osiris à la tombée de la nuit. Station sur le bassin (3). On fait toutes les cérémonies de la procession autour du temple. Rentrée dans son sanctuaire.

Le 25. Quand vient la douzième heure du jour, procession de l'Osiris de l'est. On se dirige vers le sanctuaire d'Hathor. Rentrée à la place éternelle.

Le 26. Procession de Sokar à la première heure du jour vers le sanctuaire d'Hathor. Libation. Rentrée à ce temple. Remise en place. Procession d'Hathor et de ses parèdres vers la terrasse. On circule en plein air. Rentrée à sa place. Durée de la fête : une nuit et deux jours.

(1) Il faut distinguer entre 𓎼𓋹 *Khnum-t ankh* qui est le nom de la dernière heure du jour (Brugsch, *Matériaux*, p. 99) et 𓎼𓇋𓏏𓇳 *Knum-t aten* que nous regardons comme l'équivalent de 𓎼𓋹. Dans ce dernier exemple il s'agit de l'un des moments de la fête, celui où la statue de la déesse est portée en plein air pour être exposée à la lumière du soleil. Peut-être cette manière de voir aurait-elle besoin d'être appuyée par d'autres textes que ceux dont nous disposons. On peut faire observer, cependant, que la traduction *au coucher du soleil* s'accorde mal avec la signification plus fréquente de 𓇋𓏏𓇳 comme disque rayonnant, et qu'au 24 et au 25 choïak on a exprimé la tombée de la nuit et la douzième heure du jour sans avoir recours au groupe 𓎼𓇋𓏏𓇳. Il est vrai qu'à Esneh (Brugsch, *Matériaux*, pl. X, XIII), comme à Dendérah, le groupe, sous la forme 𓇯𓇳, semble se lier à 𓏏𓉐 et ne faire qu'un avec lui ; on traduirait alors : *au coucher du soleil, rentrée de la déesse dans son sanctuaire.* Mais il n'y a pas plus d'inconvénient à traduire : *on circule en plein air*, après quoi les statues de la déesse sont remises en place.

(2) Ce n'est pas là un nom propre. Il s'agit vraisemblement de la salle B.

(3) Le bassin *Schet-uh* situé à l'intérieur de l'enceinte.

Mois de Tybi — Le 19. Procession d'Hathor et de ses parèdres. Station dans la chapelle de la panégyrie sur ce bassin (1). Sa face auguste est tournée vers le nord. On exécute la cérémonie de la navigation conformément au rite (2). On fait toutes les cérémonies de la procession de cette déesse et de ses parèdres. Rentrée dans la salle dans l'intérieur de ce temple.

Le 20. On fait la même cérémonie. Le roi fait la cérémonie de l'aspersion dans la nécropole.

Le 21. Il n'y a pas de renouvellement de la cérémonie du 20.

Le ... (3). Renouvellement (de la cérémonie du 20). Rentrée (de la déesse) en sa place.

Le 28. Renouvellement (de la cérémonie du 20.)

Le 29. Renouvellement (de la cérémonie du 20).

Le 30. Renouvellement des cérémonies du 20.

Mois de Méchir. — Le 1ᵉʳ. Renouvellement (de la cérémonie du 20 *Tybi*).

Le 2. Renouvellement (de la cérémonie du 20).

Le 3. Renouvellement (de la cérémonie du 20).

Le 4. Quand vient la dixième heure de la nuit, procession de cette déesse. Station dans la chapelle de la panégyrie sur le bassin. On exécute toutes les cérémonies. Quand vient la cinquième heure du jour, procession d'Hathor. Rentrée dans son sanctuaire.

Le 21. Procession d'Hathor et de ses parèdres. Station sur la terrasse. On accomplit toutes les cérémonies du seigneur de la *Khopesch* (Osiris). Procession. Station dans le *Mammisi*. On fait toutes les cérémonies. Quand vient la dixième heure, procession de cette déesse. Rentrée dans son sanctuaire avec ses parèdres. Durée : cinq jours.

Mois de Pharmouthi. — Le ... de ce mois. Quand vient la troisième heure, procession de la déesse et de ses parèdres. Station dans le *Mammisi*.

Le 28. Renouvellement de la fête. Durée : deux jours.

Mois de Pachons. — Néoménie. Arrivée à Dendérah et procession de ce

(1) Edicule élevé sur la berge du bassin.
(2) Aucune barque n'est nommée. Le rite prescrit sans doute l'emploi des barques déposées dans la salle E (I, 44 et suiv.)

(3) ⊙∩∩ ⟵ S'il n'y a pas erreur, ce groupe devrait indiquer le chiffre 20 ?

dieu éclatant, Horus, le dieu grand, seigneur de Dendérah. Il s'avance sur sa belle barque qui s'appelle *Psit-ta-ui*. Il marche vers Dendérah. Son cortège est devant lui pour faire toutes les cérémonies. La fête dure jusqu'au cinquième jour. Procession en dehors de son temple de ... Station dans sa barque. On se dirige vers le temple de *Schep-es* (1). Rentrée dans son sanctuaire.

Le 11. Procession d'Hathor et de ses parèdres. La déesse se réunit avec son père. (Station) dans le *Nemma*.

Si le 15, à la fête de ce mois, la lune était pleine en ce jour, grande panégyrie du monde entier. Procession d'Hathor. On circule en plein air. Station dans le *Mammisi*. Durée : trois jours.

Mois de Payni. — Le 27. Procession d'Hathor dans son naos éclatant. Procession d'Horus, avec elle, dans sa *Tes-nefer-u*. Marche autour de la ville. On se dirige vers le sud de cette ville. Station dans le temple d'Hathor. On accomplit toutes les cérémonies. Procession de ces divinités. On retourne vers le nord. Rentrée dans le temple de la déesse, là où sont leurs sanctuaires.

Le 28. Renouvellement (de la fête).

Le 28 *(sic)*. Renouvellement (de la fête).

Le 30. Renouvellement (de la fête). Durée : quatre jours.

Mois d'Epiphi. — Néoménie. Panégyrie appelée *Sekhem-nefer* (2). Quand vient la dixième heure du jour, procession d'Hathor et de ses parèdres vers la terrasse. On circule en pleine lumière. Rentrée dans leurs sanctuaires. Durée : un jour.

Mois de Mésori. — Le 1er. Quand vient la troisième heure, procession d'Hathor et de ses parèdres. Station dans la grande salle. On fait toutes les cérémonies du rite prescrit pour la fête de Sa Majesté. Procession et rentrée dans son sanctuaire.

Le 27. Procession d'Hathor et de ses parèdres. On fait le tour de la salle *Usekh-kha* (3). On accomplit toutes les cérémonies. Rentrée dans leurs sanctuaires.

(1) Un des noms de Dendérah.
(2) Ἀγαθῇ τύχῃ.
(3) Salle B.

Jour (quatrième) ? *des épagomènes.* En ce beau jour de la nuit de l'enfant dans son berceau, grande panégyrie du monde entier (1). Procession de la déesse et de ses parèdres, à la nuit qui précède ce jour. On marche autour du temple. On accomplit toutes les cérémonies. Rentrée dans leurs sanctuaires.

La comparaison des dates fournies par ce calendrier et des dates qui sont données çà et là dans le temple comme des jours de fêtes, permet d'apprécier le document dont nous venons de mettre la traduction sous les yeux du lecteur et de nous faire une opinion sur sa valeur. Etudié à ce point de vue, le calendrier ne s'applique strictement qu'aux processions qui avaient pour point de départ la salle dont on l'a employé à décorer les murailles. L'espèce d'affiche monumentale apposée sur l'extérieur de la porte des chambres G et H (2), était faite en somme pour être vue de la salle B, et cette affiche n'est pas autre chose que le tableau des cérémonies aux-

(1) C'est dans les mêmes termes et en employant le même groupe que l'inscription de la chapelle L (II, 1) mentionne « la grande panégyrie du monde entier. » La traduction que nous donnons ici de ce groupe est justifiée par Edfou où la même fête est nommée plusieurs fois. Il s'agit d'Horus d'Edfou assimilé à Hor-Sam-ta-ui, lequel est à son tour considéré comme identique à la planète Vénus. Un des textes s'exprime ainsi : *Horus d'Edfou, Sam-ta-ui, s'élève dans le crépuscule quand il vient au monde le jour de la nuit de l'enfant dans son berceau, à la grande panégyrie du monde entier. Il illumine la déesse au moment où elle met au monde son fils sous la forme d'un beau garçon.* On lit dans un autre texte parmi les titres donnés à Isis : *Horus d'Edfou, Sam-ta-ui. Il s'élève au ciel dans le crépuscule à la date de la nuit de l'enfant dans son berceau, à la grande panégyrie du monde entier.* M. Brugsch a bien déterminé le sens du groupe dans l'exemple d'Esneh cité dans ses *Matériaux*, (p. 21) : *Il a établi les lois au monde entier comme Thoth.*

(2) I. 47.

quelles la salle B servait de lieu d'assemblée. Il est évident, en effet, que parmi les longues fêtes célébrées sur les terrasses en l'honneur de l'Osiris mort et ressuscité, il en est que le calendrier omet. Il est évident encore que la fête du 1ᵉʳ Paophi, célébrée à l'occasion de la crypte n° 7, est passée sous silence. Il est même d'autres fêtes que le calendrier ne cite pas, probablement parce que, par leur caractère général ou par le lieu qui leur servait de point de départ, elles n'appartenaient pas à la catégorie de celles dont le calendrier de la salle B enregistre les dates. La fête du 1ᵉʳ Hathyr, qui est la fête éponyme du temple, doit être citée la première. Nous mentionnerons encore la fête de la néoménie d'Epiphi pendant laquelle la barque d'Hathor faisait à Edfou le voyage dont parlent les inscriptions (1), la fête de « la naissance de la déesse » qui tombait en Pharmouthi, fêtes que le calendrier ne semble point connaitre et dont l'existence ne nous est révélée que par les textes gravés sur les murailles du temple (2). Les dates que le calendrier vient de nous donner comme des jours de fêtes ne représentent donc pas, malgré le titre emphatique du document, toutes les fêtes de Déndérah ; on n'a consigné dans le tableau affiché à l'endroit le plus apparent de la salle B, que les fêtes qui étaient plus ou moins en rapport avec la destination de cette salle.

(1) A moins que la fête de la navigation ne soit comprise dans celle que le calendrier appelle *Sekhem-nefer*.

(2) On serait tenté d'ajouter à cette liste les fêtes du 29 Mésori et du quatrième épagomène. Mais ces fêtes ne paraissent être que des moments divers de la panégyrie du Nouvel An, et doivent être implicitement comprises dans le calendrier sous la rubrique : *Cérémonies du rite sacré.*

La forme nécessairement concise adoptée pour la rédaction du calendrier nous prouve que ce n'est pas à ce document que nous devrons avoir recours pour avoir une idée complète de la nature et de la composition des fêtes qui y sont mentionnées. A s'en tenir aux seuls renseignements qu'il nous fournit, ces fêtes consisteraient en processions entremêlées de cérémonies et d'arrêts en divers lieux. Il y avait d'abord « la sortie » rendue par *Kha*. C'était le commencement de la fête dont la fin est exprimée par *Hotep*, « la rentrée. » Pendant ce temps, on répand de l'eau et du vin par terre, on fait des offrandes de pains, on brûle de l'encens sur les autels.

Il n'est pas toujours facile de distinguer le but que les processions avaient en vue. Il s'agit quelquefois d'un édifice, d'un lieu déterminé à atteindre, probablement pour s'y arrêter et faire les cérémonies prescrites. Quelquefois aussi on portait sur les terrasses du temple les statues de la déesse et de ses parèdres pour les exposer à la pleine clarté du soleil. Enfin, on pourrait croire que la « simple marche en plein air » constituait une des parties importantes du rite.

Les fêtes duraient plus ou moins longtemps et les processions allaient plus ou moins loin. Il en était qui ne sortaient pas du temple ni même de l'une de ses chambres, ou qui se contentaient de monter sur les terrasses. Les plus nombreuses défilaient sous les arbres ou au milieu des édifices de l'enceinte. Assez souvent les processions franchissaient le περιϐόλος et traversaient la ville, soit pour en faire le tour, soit pour gagner la nécropole et les temples du sud, soit même pour aller s'embarquer sur le canal sacré et prendre la route d'Edfou.

Nous recueillerons çà et là dans le chapitre suivant divers détails très intéressants sur les fêtes célébrées dans le temple, et nous les noterons avec soin à mesure qu'ils se présenteront devant nous. En attendant, le fait déjà connu de la hauteur et de l'épaisseur des murailles de l'enceinte, nous fournit *à priori* un argument dont il est impossible de ne pas tenir compte. Si, en effet, on cachait le temple à tous les yeux, si on l'isolait de telle sorte qu'il ne pouvait, en aucune façon, être aperçu du dehors, c'est que quelques-unes au moins des fêtes dont il était le théâtre devaient être célébrées dans le huis-clos de son périmètre. On remarquera, d'un autre côté, qu'on trouve dans le calendrier une mention deux fois répétée en ces termes : [hieroglyphs] et [hieroglyphs] (1) [hieroglyphs] *tout le monde admire ses beautés*, ce qui semblerait indiquer qu'au moins deux fois par an (le 1ᵉʳ et le 2 Thoth, sans parler de la fête de « l'ébriété »), le public prenait sa part des cérémonies religieuses. Il y avait donc à Dendérah des fêtes pendant lesquelles les portes de l'enceinte étaient ouvertes. Mais il y avait aussi des fêtes qui appartenaient à la catégorie des mystères.

(1) Il s'agit d'Ahi. De là le pronom masculin.

CHAPITRE DEUXIÈME

DESCRIPTION DU GRAND TEMPLE

Le temple de Dendérah, divisé topographiquement en quatre parties, qui sont l'extérieur, l'intérieur, les cryptes, les terrasses, comprend, quand on l'étudie au point de vue des idées religieuses qu'il représente, deux temples distincts par leur destination, qui sont le *Temple d'Hathor* et le *Temple d'Osiris*.

Le temple d'Osiris est bâti sur les terrasses. Il est le complément et comme la continuation du temple d'Hathor, et se trouve, par conséquent, sous sa dépendance. C'est donc le temple d'Hathor que je décrirai en premier lieu.

§ 1er.

TEMPLE D'HATHOR.

On étudie successivement dans le temple d'Hathor l'*intérieur*, la *Chapelle du Nouvel An* et ses dépendances, les *cryptes*. Ces trois divisions forment le sujet des trois paragraphes suivants :

I. INTÉRIEUR.

Observations préliminaires. — On sait déjà que l'intérieur du temple est couvert d'une extraordinaire profusion de textes et de tableaux entremêlés. Les portes, les fenêtres, les plafonds en sont chargés, et on en trouve jusque dans des parties inaccessibles à la vue comme les soupiraux par lesquels le jour pénètre dans certaines chambres.

Il ne faut pas se faire une idée de la décoration de l'intérieur du temple, telle qu'elle était autrefois, par ce qu'il en reste aujourd'hui, c'est-à-dire par les tableaux et les inscriptions qui ornent les murailles. Les tableaux et les inscriptions ne sont que la partie accessoire de la décoration; la partie principale a disparu. Il est certain, en effet, que des objets nombreux et de toute nature meublaient autrefois ces salles que nous trouvons aujourd'hui absolument nues. A toutes les chambres il y avait des portes en bois d'*Asch*. Le dallage actuel est si irrégulier, si mal ajusté, si peu en rapport avec les autres parties de la construction, qu'on doit supposer que des nattes ou des tapis le recouvraient. Les tableaux qui ornent les murs et qui représentent invariablement le roi fondateur en présence d'une ou plusieurs divinités du temple, méritent l'attention en ce qui regarde la manière dont les divinités sont représentées. Dans les usages du temple, la divinité est un être idéal quand ses pieds posent sur le sol; quand elle est montée sur un socle carré, il faut y voir une statue qui existait en nature dans la chambre. Or, les statues, groupes, emblèmes qu'on voit

montés sur des socles parmi les représentations des murailles sont assez nombreux et il est facile d'en dresser une liste (1). Il ne paraît pas qu'il y ait eu dans le temple une statue principale qui fût la statue par excellence de la déesse. Mais on trouvait çà et là des statues représentant Hathor et ses parèdres. Une statue d'Osiris dont on changeait les vêtements en un certain jour de fête était en dépôt dans la chambre T (2). Il y avait des statues dans les chambres U, Y, A' (3). Dans la chapelle L (4) on mettait sans aucun doute en réserve les onze statues enfermées dans les onze coffres qu'on portait processionnellement sur les terrasses à la fête du Nouvel An (5). Je citerai encore les autels de la salle C (6), le naos et les quatre barques de la salle E (7), le naos, la statue d'or d'Apappus, la statue d'or du roi fondateur, les emblèmes en matières précieuses des chambres Z et X (8), les bijoux des chambres J et N (9), les étendards sacrés de la salle D (10), les coffres à contenir les vêtements de la déesse de la chambre K (11),

(1) Voy. I, 3, 23, 31, 32, 34, 75, 77; II, 10, 32, 37, 38, 43, 48, 49, 50, 55, 55, 55, 66, 67, 69, 76, 80.
(2) II, 34.
(3) II, 8, 40, 56, 69.
(4) II, 1.
(5) IV, 9-11, 18-20. Conf. III, 23, 24.
(6) I, 29.
(7) I, 41, 44, 45.
(8) II, 55, 64, 65, 67.
(9) I, 67, II, 8.
(10) I, 38.
(11) I, 72. Les étoffes que l'on conservait dans les coffres n'étaient pas seulement destinées à habiller les dieux. A l'extérieur du temple et précisément au milieu de son axe, on aperçoit autour du grand emblème d'Hathor des petits trous régulièrement espacés qui ont dû sans aucun doute servir à fixer le voile qu'on étendait par-dessus cet emblème pour le cacher (voy. le supplément pl. G). A la vérité, les autres parties du temple n'offrent aucune trace d'un usage semblable. Mais ce que nous savons par les inscriptions et ce que nous apprend l'exemple fourni par le bas-relief de notre planche G, autorisent à croire que l'usage dont nous parlons a existé.

les huiles, les aromes, les essences du laboratoire F (1), les offrandes de toute nature en dépôt dans la partie du temple réservée à cet usage (2). Il y avait donc dans l'intérieur du temple autre chose que ce que nous y voyons aujourd'hui, et il est même légitime de supposer que les inscriptions des murailles ne nous disent pas tout, et qu'à côté des objets du culte dont nous venons de présenter une liste sans aucun doute incomplète, il devait se trouver des vases, des lampes, des autels, des ustensiles destinés à habiller et à porter les statues, dont nous n'avons aucune trace.

On cherche en vain dans les inscriptions un nom spécial à l'ensemble que nous appelons l'intérieur du temple. On ne trouve pas non plus de nom propre aux divisions générales de cette partie du monument. Comme dans tous les autres temples, on distingue entre 𓏤 qui est la droite et 𓏤 qui est la gauche (3), entre le 𓍿𓃀𓏤 *Am-ur* qui désigne le côté droit du monument, et le 𓏤𓃀𓏤 *Ta-ur* qui désigne le côté gauche (4). Il semblerait en outre que toutes les chambres situées sur le côté sud en avant de la chambre K sont désignées par le terme générique de 𓏤𓉐 *Ark*. En tous cas, on dit de la chambre *Menkh*, qui est notre chambre K, 𓏤𓏤𓏤 *la chambre* Menkh, *la dernière des* Ark, *celle qui est à la droite de la chambre* Her-het (5).

(1) I, 47.
(2) I, 5, couleur jaune.
(3) I, 5 et les notes marginales, 1, 37, c. C'est la droite et la gauche d'un spectateur placé dans le temple, le visage tourné vers la porte d'entrée.
(4) II, 22. Pour une discussion complète de ces mots, voy. Brugsch, *Dict.* p. 1522.
(5) II, 72.

Quant aux chambres considérées isolément, elles avaient chacune leur nom; notre planche I, 5, en présente le tableau synoptique.

L'intérieur du temple, étudié au point de vue de sa destination, peut être partagé en quatre groupes de chambres. On lira ce qui suit avec la planche I, 5 sous les yeux. Le premier groupe ne comprend qu'une salle qui est à proprement parler un lieu vague de passage ou plutôt une façade de proportions monumentales ; la couleur blanche lui est réservée. La couleur jaune appartient au groupe de chambres où les prêtres se réunissent pour les processions, où les cortèges se forment, où l'on prépare et emmagasine les objets du culte. La couleur vert-clair appartient au dogme, comme la couleur jaune appartient au culte; c'est dans les chambres qui forment ce troisième groupe que la divinité habite plus particulièrement. Quant à la couleur verte, elle est uniformément étendue sur le groupe de chambres et d'escaliers désignés pour la fête principale du temple, qui est la fête du Nouvel An. On sait que nous n'avons pas à nous occuper ici de cette fête, et que tout ce qui s'y rapporte sera l'objet d'un autre paragraphe.

Premier groupe. — *Salle A*. La salle A ne faisait originairement point partie du temple. Aux témoignages déjà cités (1), nous joindrons celui qui nous est fourni par la dédicace en langue grecque gravée sur la liste de la corniche de la façade. Cette dédicace ayant une grande importance à cause du nom qui y est

(1) Voyez ci-dessus, page 44.

donné comme celui de la divinité adorée dans le temple, nous croyons devoir en reproduire le texte et la traduction :

Ὑπὲρ Αὐτοκράτορος Τιβερίου Καίσαρος, νέου Σεβαστοῦ, θεοῦ Σεβαστοῦ, υἱοῦ, ἐπὶ Αὐϊλλίου Φλάκκου ἡγεμόνος, Αὔλου Φωλουΐου Κρίσπου ἐπιστρατήγου, Σαραπίωνος Τρυχάρβου στρατηγοῦντος, οἱ ἀπὸ τῆς μητροπόλεως καὶ τοῦ νομοῦ τὸ πρόναον, Ἀφροδίτῃ θεᾷ μεγίστῃ καὶ τοῖς συννάοις θεοῖς.

L. \overline{K}. Τιβερίου Καίσαρος, ἀθὺρ \overline{KA}.

Ce que M. Letronne a traduit (1) :

Pour la conservation de Tibère César, nouvel Auguste, fils du dieu Auguste, Aulus Avillius Flaccus étant préfet, Aulus Fulvius Crispus étant épistratège, Sérapion Trichambe étant stratège, les habitants de la métropole et du nome ont élevé ce pronaos à Aphrodite, déesse très-grande, et aux divinités adorées dans le même temple.

La XX^e année de Tibère César, d'Athyr, le 21.

La salle A, qui s'appelle 𓉐𓏏 *Khent*, est étymologiquement la première salle, la salle antérieure du temple et sa façade. Ce nom est écrit : 1° sur la frise de l'extérieur de la salle, époque de Néron (2); 2° sur le soubassement de l'intérieur de la salle, époque de Néron (3); 3° au milieu des légendes gravées sur les soffites des plafonds où on le lit deux fois, époque de Caligula (4). La destination générale de la salle A n'est pas douteuse. Par sa position, par son mode d'éclairage, elle est un lieu vague, une

(1) *Inscr. gr. et lat.*, T. I, p. 90.
(2) I, b, b.
(3) I, 7, b.

(4) I, b, c, d. La salle correspondante d'Edfou a le même nom.

chambre moins mystérieuse, moins scellée que les autres. Les prêtres y passaient pour pénétrer dans le temple et y porter les objets du culte. Le roi s'y arrêtait pour se préparer aux cérémonies de l'intérieur. Des trois portes qui servent à entrer dans la salle A, la grande, en effet, est réservée au roi, les deux autres aux prêtres qui apportent les offrandes « en fleurs, en onguents, en productions du ciel et de la terre, » destinées aux fêtes.

Le mode d'architecture employé pour les colonnes de la salle A et de la façade frappe généralement l'attention des voyageurs (1). Ces colossales figures de femmes à oreilles de vache dont les yeux bordés de noir regardent au loin la plaine, sont bien faites en effet pour surprendre. Mais la forme adoptée pour la colonne trouve en elle-même son explication. La colonne n'est qu'un immense sistre, et le sistre est l'emblème principal de la déesse adorée dans le temple. L'emploi des colonnes en forme de sistre est donc justifié puisque, dès la porte de l'enceinte, le temple s'annonce par son architecture comme un monument consacré au culte d'Hathor.

Une question à résoudre serait celle de savoir si on trouve au temps de l'autonomie égyptienne des colonnes de ce style, ou si la façade de Dendérah est une importation due au goût plus épuré des architectes romains qui l'ont construite. A cela nous répondrons qu'à la vérité le chapiteau à tête d'Hathor est connu et employé de tout temps en Egypte, mais que ce qui est propre à Dendérah, ce qui, à Dendérah, semble porter témoignage d'une

(1) Voy. *Descr. de l'Eg.*, A, vol IV, pl. 7, 8, 9, 10 et surtout IV, 29.

influence étrangère, c'est l'arrangement de certaines parties et les proportions des lignes. On trouve à Deir-el-Bahari (XVIIIe dyn.) des chapiteaux à tête d'Hathor qui sont lourds et grossiers ; on trouve sur quelques bas-reliefs de tombeaux des chapiteaux également à tête d'Hathor dont la maigreur contraste avec les précédents. Mais nulle part on ne verra la colonne en forme de sistre dans les proportions à la fois élégantes et sévères de Dendérah, d'où l'on peut conclure que si les Romains n'ont pas inventé cette colonne, ils l'ont tout au moins perfectionnée.

Les représentations astronomiques gravées au plafond de la salle A sont d'un grand intérêt (1). La salle est partagée (2) en six soffites séparés par des architraves. Le soffite du milieu est une sorte de terrain neutre où l'on ne voit que des ornements et des inscriptions sans rapport avec le reste du plafond. Les six autres soffites sont distribués dans la salle, trois au nord et trois au sud. Le ciel du jour occupe les trois soffites du sud, le ciel de la nuit les trois soffites du nord. Au ciel du jour appartiennent la moitié du zodiaque, la première moitié des décans, les douze heures

(1) Une monographie très-précieuse serait celle qui aurait pour objet la publication intégrale de ces représentations. Les légendes qui les accompagnent, ou ont été omises, ou ont été mal copiées par les auteurs du grand ouvrage de la Commission d'Egypte ; en outre, les figures ne sont pas toujours à leur place. J'avais résolu, il y a quelques années, de combler cette lacune et de prendre une bonne copie des tableaux astronomiques de la salle A. Mais la hauteur des plafonds (ils sont à quinze mètres du sol) exige l'emploi d'échafaudages coûteux et très compliqués qu'on ne trouve pas dans la Haute-Egypte et qu'il aurait fallu amener du Caire avec tout un personnel de charpentiers. Empêché par ces obstacles, j'ai abandonné le travail, espérant qu'un de mes successeurs plus favorisé pourra le reprendre.

(2) *Descr. de l'Eg.*, A, vol. IV, pl. 18.

du jour, les douze barques des douze heures du jour. Le ciel de la nuit est représenté par l'autre moitié du zodiaque, la seconde moitié des décans, les douze heures de la nuit, les quatorze jours de la lune croissante, les quatorze jours de la lune décroissante, les noms des trente jours du mois, etc., le tout au nom de Caligula.

Je choisis parmi les nombreux tableaux qui couvrent les murailles de la salle A ceux qui font le sujet de nos planches I, 6-18. En voici l'explication sommaire.

Planche I, 6. — Commencement des planches consacrées à la salle A.

a. Ce tableau est sculpté sur le dessous de la grande architrave de la porte principale du temple : il représente le *Hut* de Dendérah. *Hut* est un dieu qui, sous le nom *Hor-Hut*, a son temple à Edfou, et qui, sous un nom particulier, a sa place dans tous les temples de l'Egypte. A Dendérah, il s'appelle le *Hut du grand dieu, seigneur du ciel*. Selon l'usage, il a la forme d'un disque muni de grandes ailes. Les ailes du côté droit en entrant désignent le nord, les ailes du côté gauche le sud. C'est le soleil qui se lève à l'horizon oriental et s'apprête à monter dans l'espace.

b. Inscription dédicatoire se rapportant à la construction de la salle. Elle est du temps de Néron.

c, d. Deux autres inscriptions dédicatoires copiées sur la bande au milieu du plafond. Elle appartient au règne de Caligula. Dans ces deux inscriptions se trouve le nom de la salle .

e. L'épaisseur de la grande porte d'entrée est ornée de légendes très frustes au nom de Tibère. Au milieu des altérations que ce texte précieux a subies, on distingue les phrases que nous rapportons sur notre planche. La déesse de Dendérah y est rappelée sous les noms divers qu'elle porte dans d'autres temples. C'est ainsi qu'elle figure sous le nom de *Maut* à Eléthyia; sous le nom de *Ar...m-sa-s Hor* (celle qui protège son fils Horus) et de *Grande Tanen* à Hermonthis; sous le nom d'Isis à Dendérah; sous le nom de *Sefekh* à Hermopolis; sous le nom de *Haket* à Her-ur; sous le nom de *Uat'* à Oxyrhynchus; sous le nom de *Seken* à Héracléopolis; sous le nom de *Renpet*

(l'année) au Fayoum (1); de *Neb-tep-neb-u* (la maîtresse des faces divines) à Aphroditopolis ; de *Tattu* à Mendès ; de *Sam-ne-bet* (celle qui écoute la maîtresse) à Busiris. Quels sont les motifs de ces assimilations ? Ces noms sont-ils ceux de la déesse principale de Dendérah, alors qu'elle passe dans d'autres temples au rang de divinité secondaire ? Sont-ils ceux d'autres déesses qui ont autre part les mêmes qualités qu'Hathor ? La réponse est d'autant plus difficile, que dans les listes analogues à la liste de la salle A en présence desquelles nous allons nous retrouver, les noms des déesses assimilées à Hathor varient (2).

f. Inscription qui rappelle le souvenir de la fête de « l'ébriété » (3). Le calendrier l'appelle [hieroglyphs]. Elle est ici nommée [hieroglyphs] *la fête des pampres* ou *des vignes* (4). Nous reviendrons sur cet important renseignement.

Planche I, 7. — La planche I, 7 reproduit les parties lisibles des inscriptions dédicatoires copiées sur les soubassements du sud et du nord de la salle A. Ces inscriptions appartiennent au règne de Néron. L'inscription *b* nous fait connaître une fois de plus le nom hiéroglyphique que divers autres textes nous ont déjà révélé.

Planche I, 8. — Ces deux tableaux sont placés de chaque côté et au sommet de la porte principale de la salle A, qui est en même temps la porte principale du temple. Le roi fondateur y est représenté à genoux, tourné vers l'intérieur. De la place qu'il occupe, il plane sur l'enfilade des chambres qui se prolonge jusqu'au fond de l'édifice.

(1) Erreur du lapicide. Il faut [hieroglyphs]
(2) Voy. I, 39, *e* ; II, 55.
(3) I, 62, *h* ; III, 15, 37.
(4) D'après M. Brugsch (*Dict.*, p. 1565, 1566), il faudrait traduire *la fête des roses*. Nous croyons cependant qu'il s'agit plutôt ici d'une fête où la vigne et le pampre jouent le principal rôle. Il est impossible, en effet, qu'il n'y ait pas de rapport entre la fête dont il est question dans notre inscription *f* et la fête que d'autres inscriptions nomment la fête de l'ébriété. Ce rapprochement est d'ailleurs confirmé par le mot commun aux deux fêtes qui sont employés dans nos textes. Evidemment les scribes ont cédé aux habitudes du temps et en jouant sur le mot [hieroglyphs] *tekk*, ils ont nommé une fois [hieroglyphs] *la fête de l'ébriété*, la cérémonie dont, par le seul changement du déterminatif, ils faisaient [hieroglyphs] *la fête des pampres*.

Le roi tient en main une statuette de la Vérité. Dix autres emblèmes, qui sont les offrandes principales à faire dans le temple, sont devant lui. Aucune divinité n'est présente, comme si c'était au temple lui-même que l'offrande était faite. Mais les légendes nous apprennent que la divinité invisible en l'honneur de laquelle la cérémonie est exécutée est l'Hathor qui règne à Dendérah comme la déesse éponyme du lieu.

On sait que nous publions jusqu'au dernier tous les tableaux de l'intérieur du temple qui représentent le roi faisant à la divinité principale l'hommage d'une statuette de la Vérité (1). Les deux tableaux que nous avons sous les yeux sont les premiers de cette importante série.

Les textes qui accompagnent le roi dans tous les tableaux de l'intérieur du temple où figure l'offrande de la Vérité ne nous aident pas à comprendre exactement la signification symbolique attachée à cette représentation. Les paroles que le roi est censé prononcer sont toujours vagues. Il apporte la Vérité à la déesse, il l'élève vers sa belle face (2). La déesse, de son côté, ne s'éloigne pas beaucoup de la banalité qui caractérise le discours du roi. « Que pendant tout son règne, la Vérité soit dans son cœur et que le mensonge soit écarté de lui. Que le roi répande sur la terre la Vérité. Alors les ennemis seront vaincus; alors il méritera le respect des hommes et l'amour des femmes » (3). Il n'y a donc rien dans les textes qui nous mette en main le moyen d'interpréter d'une manière précise les tableaux dont nous nous occupons. Si l'on veut tenir compte des conditions générales dans lesquelles ces tableaux se présentent devant nous, on arrivera cependant à en saisir de plus ou moins près l'intention. Hathor, personnification du Beau, est identique à Ma, personnification du Vrai, comme nous le verrons plus tard (4). L'offrande que le roi présente à la déesse est ainsi tout à la fois objective et subjective. C'est comme initié à la science déjà acquise que le roi dépose aux pieds de la déesse une image de la Vérité, et c'est la Vérité qu'il demande à celle qui la dispense à ses adorateurs.

Il est peut-être plus difficile de déterminer le sens des dix emblèmes qui précèdent le roi sur les tableaux de la salle A. Nous avons dit que ces emblèmes sont les offrandes principales à faire dans le temple. On les trouve en effet sur l'un des murs de la cour M (5) réunis à la multitude des objets

(1) *Avant-Propos*, page 7.
(2) I, 57, 68, 73, etc.
(3) I, 57, 73; II, 9, 41, 52, 62, etc.
(4) Chambre Z, II, 62.

(5) Tableau omis dans les planches consacrées à la cour M. Nous le publions dans notre *Supplément* (voy. pl. D).

de toute sorte qu'on doit présenter à la déesse le jour de la grande fête du Nouvel An. Çà et là on les rencontre aussi dans le temple figurant comme instruments du culte (1). Enfin c'est encore ces dix emblèmes symétriquement groupés qui occupent précisément le milieu de la paroi de la crypte n° 5, à l'endroit où le grand axe du temple vient couper cette paroi (2). Quant au sens qu'ils présentent, je répète qu'il n'est pas toujours aisé de le préciser. Le temple est élevé au Beau personnifié dans Hathor, et par suite à l'harmonie générale qui est la condition de l'existence du monde et de sa perpétuité. De là les emblèmes qui se rencontrent si fréquemment dans l'édifice sacré et qui se rapportent à la germination, à l'épanouissement de la vie, à la résurrection, au bien vainqueur du mal, aux évolutions périodiques de la nature, à tout ce qui meurt pour renaître. Nul doute qu'avec les dix emblèmes qui occupent notre planche 8, nous ne soyons transportés dans ce milieu. Mais quelle en est l'exacte signification ? Les deux sistres sous leurs deux formes 𓏞 et 𓏟 et sous leurs deux noms *Seschesch* et *Sekhem*, expriment symboliquement une des idées auxquelles nous venons de faire allusion. Dans l'origine le sistre n'est peut-être qu'un instrument qu'on agitait avec bruit pour empêcher le mal, c'est-à-dire le diable, d'approcher. Au temps de Plutarque, l'allégorie qui se cache sous la forme du sistre devient plus complexe. « Le sistre, dit Plutarque (3), signifie que tous les êtres doivent toujours être en mouvement et dans l'agitation ; qu'il faut les exciter fortement, et comme les réveiller de l'état de langueur et d'engourdissement dans lequel ils commencent à tomber. Ils disent que le son de cet instrument éloigne et met en fuite Typhon, c'est-à-dire que, comme le principe de corruption arrête et enchaîne le cours de la nature, au contraire la cause génératrice, par le moyen du mouvement, lui rend sa liberté et sa première vigueur. » Sous une de ses formes, qui est sa forme active, le sistre serait donc destiné à empêcher l'approche du mal ; sous l'autre forme, qui est la forme passive, il symbolise le perpétuel mouvement de la nature qui fait que toutes choses meurent et revivent, soit qu'il s'agisse d'Isis rappelant Osiris à la vie, soit qu'il s'agisse du soleil que le solstice d'hiver voit mourir et renaître, du bien

(1) Principalement dans la salle A. Ils sont presque partout illisibles.

(2) III, 60. L'offrande des dix emblèmes figure encore dans un grand tableau de la salle C, que malheureusement nous n'avons pas copié.

(3) *De Is. et Osir.*, p. 61. Voy. Chabas, *Recherches sur le nom égyptien de Thèbes*, page 28.

en lutte avec le mal ou de l'être qui disparaît de notre monde pour ressusciter dans le monde éternel. Les deux sistres sont donc deux des dix emblèmes qui ne se cachent pas tout-à-fait sous un voile impénétrable. Mais en sera-t-il ainsi des autres? Le ⌇ *Menat* où l'on serait tenté de voir un symbole de l'action divine qui protége contre le mal, le ⌇ *Scheb-t* (1) qui symbolise l'équinoxe, c'est-à-dire l'équilibre et la stabilité de la nature, le groupe de l'enfant et de la maison mis en rapport avec l'idée de renaissance, sont des emblèmes dont l'explication ne serait pas impossible. Mais on ne peut que hasarder des conjectures sur les autres (2).

Planche I, 9. — Les huit tableaux distribués quatre par quatre à droite et à gauche de la porte d'entrée dans la salle A, appartiennent à une de ces scènes épisodiques dont le temple offre de trop rares exemples.

La planche 9 nous montre le premier tableau de la série à droite en entrant, c'est-à-dire du côté nord. Dans le tableau précédent (I, 8) le roi est à genoux sur le seuil du temple. Ici nous le voyons pénétrant dans l'édifice sacré. Mais il n'a encore aucun des sceptres divins et royaux. Il sort de son palais, le simple bâton de la marche en main, pour venir recevoir la couronne de la Basse-Egypte. Cinq étendards, dont la mission est d'empêcher « le mal » d'approcher du roi, le précèdent. Ils sont eux-mêmes précédés du personnage allégorique nommé *Han-maut-ef*, dont le rôle est resté jusqu'à présent une énigme.

Planche I, 10. — Ce tableau vient à la suite du précédent. Scène de la purification. Le roi est purifié par l'eau de l'inondation que Thoth et Horus lui versent sur la tête sous la forme de deux jets de croix ansées.

Planche I, 11. — Troisième tableau de la même paroi. Le roi reçoit les deux couronnes des mains de la déesse du sud et de la déesse du nord.

(1) *Denkm.*, 22, 30. Cf. Brugsch, *Dict.*, p. 1371 ; Mariette, *Notice sommaire du Musée de Boulaq*, n° 368.

(2) La mutilation des textes dans la salle A empêche de les reconnaître. Le tableau où le roi offre le groupe de l'enfant et de la maison est encore lisible ; il est publié par M. Lepsius, *Denkm.*, IV, 79. Dans un autre tableau, le roi présente à la déesse l'emblème ainsi figuré ⌇. Aucun texte dont on puisse obtenir une copie suffisamment exacte n'accompagne cette représentation.

L'une de ces couronnes est appelée *Het* (la blanche), l'autre *Nefer-t* (la bonne). Remarquons que la déesse du sud est surnommée l'*œil droit* et la déesse du nord l'*œil gauche du soleil*.

Planche I, 12. — Après son couronnement, le roi est admis en présence de la déesse, guidé d'un côté par *Mont* de Thèbes, de l'autre par *Atum* d'Héliopolis. Il s'avance pour goûter le bonheur de contempler la majesté divine. En échange, la déesse lui promet « des annales écrites pour l'éternité, » c'est-à-dire une gloire éternelle.

Planche I, 13. — Ce tableau fait pendant sur la paroi du sud au tableau reproduit sur notre planche 9. Tout à l'heure nous avons vu le roi pénétrant dans le temple comme souverain de la Basse-Egypte ; c'est comme souverain de la Haute-Egypte qu'il entre ici. Le sens des deux tableaux est d'ailleurs le même.

Les trois autres tableaux de la paroi du sud sont dans un tel état de mutilation que nous avons dû renoncer à en prendre copie. On voit que, comme les tableaux correspondants du nord, ils se rapportent à la purification du roi, à son couronnement et à son introduction devant la divinité principale du temple.

Tels sont les huit tableaux qu'on trouve distribués également à droite et à gauche de la grande porte d'entrée de la salle A. Débarrassés de leurs formes allégoriques plus ou moins voilées, ces tableaux nous montrent le roi se présentant au seuil du temple, et avant d'y entrer faisant ses ablutions, se couvrant des vêtements prescrits. La signification générale qu'il faut leur attribuer est d'ailleurs celle qui convient à toutes les scènes épisodiques de ce genre répandues dans le temple. Le moment représenté, réel ou fictif, est celui de l'inauguration. Mais il ne s'ensuit pas qu'en certains jours de fête, si le roi venait réellement ou fictivement au temple présider aux cérémonies, il n'eût à subir de nouveau ou ne

fût censé subir les formalités ordonnées par le rite dont les huit tableaux nous donnent les détails.

Au surplus, le temple d'Edfou nous offre une preuve de la justesse de ces vues sur la signification des scènes épisodiques gravées à l'entrée du temple de Dendérah. Là, en effet, est un édicule placé précisément à l'endroit occupé à Dendérah par la série méridionale des tableaux que nous venons d'analyser.

Cet édicule s'appelait le 𓉐 *Per-tua. Le roi*, dit un texte gravé sur la porte, *est* 𓀀𓏤𓏤𓏤 𓈖𓄿𓈖 *dans le* Per-tua. *Horus et Thoth parfument et purifient ses membres. Ils sanctifient Sa Majesté, et les deux couronnes sont réunies sur sa tête.* Ce sont là, en effet, les cérémonies qu'on voit représentées à l'intérieur. Le roi vient d'entrer. Il est sans coiffure, vêtu de la longue robe et les sandales aux pieds. Thoth et Horus lui versent l'eau sur la tête. Les deux déesses du sud et du nord le coiffent de la double couronne. Un personnage vêtu comme le Han-maut-ef, avec le titre de 𓀀𓏤, lui présente les vases d'or dont parle l'inscription de la façade en ces termes : 𓏙𓏙𓏙 *les vases d'or dont le roi se purifie, travaillés dans la ville de* Sennu. Deux personnages allégoriques, nommés l'un 𓋹𓍑𓋹 *la durée infinie*, l'autre 𓎟 *l'éternité*, complètent la scène en offrant au roi sur le haut d'un sceptre, le premier, le signe 𓎟 le second, le signe 𓋹, (le texte explicatif dit : 𓋹𓍑𓋹𓎟𓋹 *la durée infinie est à ta droite, l'éternité est à ta gauche*). Enfin, le Han-maut-ef lui-même intervient pour l'offrande de l'encens, et le roi, purifié et couronné « comme on le fait à Memphis » (c'est ce que nous apprend l'inscription de la

façade ⟨hieroglyphs⟩), sort de l'édicule ayant satisfait aux prescriptions à observer dans la salle du ⟨hieroglyphs⟩ (1).

Planche I, 14. — Deux parèdres du temple, Isis et Osiris, occupent l'extrémité gauche du tableau. A l'extrémité droite, Claude, debout et casqué, fait une offrande de chaque main (2). Il est précédé d'*Hor-sam-ta-ui pekhruti, fils d'Hathor*, lequel présente le sistre « à sa mère de Dendérah. »

Cette scène est un épisode de la grande fête de l'enterrement d'Osiris qu'on célébrait à Dendérah du 20 au 30 choïak de chaque année (3).

Le vase surmonté d'épis de blé que Claude tient dans la main gauche symbolise « les jardins d'Osiris » (4). La semence que l'on confie à sa terre, c'est le dieu qui meurt et qu'on ensevelit ; la résurrection, c'est l'éclosion du germe sous la forme d'une tige couronnée d'épis. La vie sort ainsi de la mort comme la mort succède à la vie, et ainsi s'affirment l'éternité d'Osiris et l'éternité de la nature dont Osiris est le type excellent. Or, la cérémonie des « jardins

(1) Consultez les scènes analogues gravées sur les murs du temple de Philæ (*Denkm.*, IV, 71).

(2) Il n'y a pas de temple où l'on constate *in situ* plus souvent qu'à Dendérah, d'évidentes erreurs dues aux sculpteurs anciens, ignorants, maladroits ou trop pressés, qui ont été chargés de l'exécution matérielle des tableaux dont il est décoré. Les deux cartouches que nous avons sous les yeux en sont une preuve Il faut lire ⟨hiero⟩ au lieu de ⟨hiero⟩, ⟨hiero⟩ au lieu de ⟨hiero⟩, au commencement du second cartouche; supprimer le ⟨hiero⟩ à la fin du premier. Je reconnais, d'ailleurs, que parmi les fautes de copie dont nos quatre volumes de planches offrent de trop nombreuses traces, il en est quelques-unes qui peuvent être de mon fait, et à ce sujet je ne mets aucune hésitation à réclamer les circonstances atténuantes. Rien, en effet, n'est plus facile que de copier un texte dans le temple de Dendérah ; mais rien n'est plus difficile que d'en copier six cents. Les chambres du temple sont obscures ; les textes sont le plus souvent mutilés et ne se reconnaissent qu'à la trace indécise laissée par l'opération du martelage ; d'un autre côté, il ne serait pas raisonnable d'exiger une exactitude absolue dans la reproduction de documents que trop souvent on copie sans lire, parce qu'ils sont rédigés dans ce style des derniers Ptolémées et des Romains, si effroyablement hérissé de formes inconnues et barbares. La fatigue, en pareil cas, vient vite, et pour ma part, me souvenant des efforts longtemps prolongés que m'a coûtés le travail de Dendérah, je me sens d'avance tout excusé des transcriptions fautives qui ont pu m'échapper.

(3) Voyez plus loin l'explication des planches IV, 35-39 et IV, 58.

(4) *Ibid.*

d'Osiris » est une des parties de la fête où étaient emblématiquement représentées par un vase dans lequel on semait des grains de blé la mort et la résurrection du dieu.

De la main droite le roi laisse tomber sur le sol des lingots de plusieurs métaux précieux. Il s'agit ici des métaux et pierres précieuses qu'on dépose dans « le vase du dieu » et dont doivent être formées les quatorze parties de son corps (1) correspondant aux quatorze amulettes appelées « les amulettes de Sokar. » Les quatorze parties du corps divin sont :

> La tête qui est faite d'argent,
> Les pieds qui sont faits d'argent,
> Les bras qui sont faits d'or,
> Le cœur qui est fait d'argent,
> La poitrine qui est faite de fer,
> Le qui est fait de fer,
> Le qui est fait d'or,
> Le poing qui est fait d'argent,
> Les doigts qui sont faits d'or,
> La langue qui est faite de,
> La colonne vertébrale qui est faite d'argent,
> Les oreilles qui sont faites de fer,
> Le dos qui est fait d'or,
> Les ongles qui sont faits d'or (2).

La scène reproduite sur notre planche 14 se rapporte donc bien, comme nous l'avons dit, aux mystères d'Osiris. Sous l'ombre des perséas qui croissaient dans la nécropole, on déposait à Tentyris un coffre de pierre où gisait une statue faite de quatorze métaux précieux qui représentait Osiris mort. L'année suivante, à la même date, on venait exhumer l'image symbolique et on la remplaçait par une autre, au milieu de fêtes et de cérémonies où le vase aux épis et le vase aux quatorze métaux jouaient un des rôles principaux.

Le dieu Hor-sam-ta-ui est présent à la scène, non du côté des dieux, mais du côté du personnage adorant, qu'il précède. Il est debout sur l'emblème qui décore souvent les sièges des statues royales et qui exprime la souveraineté sur l'Egypte du sud et l'Egypte du nord. Il tend le sistre à sa mère Isis. Cette scène figure un si grand nombre de fois dans le temple, qu'il est

(1) IV, 35-39, lignes 49, 50, 54-59. (2) IV, 36, lignes 54 et suiv.

nécessaire de l'expliquer. Le dieu enfant, *Ahi*, comme on l'appelle le plus souvent, ou *Hor-sam-ta-ui* comme il est quelquefois nommé, est ici le dédoublement de la personne royale. Il est le type divin du roi; il est le roi devenu le fils d'Hathor et la troisième personne de la triade. En même temps, au sistre qu'il tient en main sont mêlées des idées de mal vaincu, de purification, d'excitation, d'appétence vers la déesse, c'est-à-dire vers les idées du beau et du vrai dont la divinité principale de Dendérah est la personnification. Ἔρως, non le fils brutal de Vénus, mais le dieu du désir de connaître et de voir le bien, est, dans la mythologie grecque, son véritable représentant.

Planche I, 15. — Les quatre petites portes qui s'ouvrent sur les côtés du temple étaient réservées aux prêtres et aux porteurs d'offrandes. C'est du moins ce qui paraît ressortir des invocations aux prêtres et aux autres fonctionnaires qui sont gravées dans l'épaisseur de ces portes (1).

Celle dont la planche 15 reproduit quelques inscriptions occupe le côté sud de la salle A. Les textes *a* et *b* sont gravés sur le chambranle antérieur, le texte *c* dans l'épaisseur de la porte sur la feuillure droite.

Les textes *a* et *b* sont un discours de Néron. Ce prince annonce qu'il amène à la déesse toutes les productions de la terre et du ciel pour les lui offrir en hommage. Enumération curieuse des fleurs, des onguents, etc.

Le texte *c* est une invocation qui s'adresse aux prêtres. On leur recommande d'honorer la déesse, de se conformer aux rites du temple, de suivre les prescriptions établies, etc.

Planche I, 16. — Le texte *a* est placé en face du précédent, sur la feuillure opposée de la porte. On y lit une autre adresse aux prêtres. A la troisième colonne, l'invocation revêt une forme poétique. « O prophètes, etc., comtemplez la majesté de la déesse qui réside dans ce temple. Si vous voulez jouir d'une longue durée de vie, si vous voulez que votre fils et votre fille restent après vous, agissez selon les règles qui sont écrites dans les livres de la science divine. Observez les anciennes écritures. Ne laissez jamais omettre un des jours consacrés à la déesse. Ne violez jamais la durée de sa fête... » (2).

(1) I, 15, *c*, 16, *a*, 63, *c*.
(2) Ce respect des anciennes traditions imposé aux prêtres du temple est significatif, et nous aurons occasion d'y revenir.

L'inscription *b* est gravée dans l'épaisseur de la porte, à droite. Notre premier chapitre a fourni l'occasion de parler de cette « règle » du temple dont des extraits ont été employés pour la décoration des murailles dans quelques chambres. Nous avons dans l'inscription *b* un autre de ces extraits. Les planches I, 3 et 4 nous ont donné les noms des dieux, les noms du temple, des prêtres et des prêtresses attachés au culte, des dépendances, des bassins, des arbres sacrés, etc. Ici nous n'avons affaire qu'à une interminable liste des noms et qualifications que prenait la ville de Dendérah, ou son temple principal.

On peut, du reste, considérer l'inscription *b* de la planche I, 16, comme le commencement d'un document dont la fin est perdue. En effet, l'inscription *b*, gravée sur la face intérieure de la porte du sud, se continuait sur la face intérieure de la porte du nord. Ce dernier texte est malheureusement si fruste qu'il est impossible d'en tirer autre chose que des mots sans suite. On y distingue cependant encore les noms des prêtres, le nom des barques sacrées et la date de la fête principale à célébrer dans le temple, qui est le 1er Hathyr.

Planche I, 17. — Soubassement de la salle A. Hathor, Horus d'Edfou, Hor-sam-ta-ui reçoivent l'hommage de Néron, debout devant ces divinités. Derrière Néron, s'avancent processionnellement vingt-six personnages allégoriques, les bras chargés d'offrandes. C'est le Nil, vingt-six fois rappelé par des noms tirés de ses qualités diverses, dont Néron vient déposer les produits sur les autels du temple (1).

Comp. le passage d'Isocrate *(Areopagitic.,* ch. 29) : « Pour commencer comme il convient par ce qui regarde les dieux, nos ancêtres suivaient des règles... On ne les voyait pas, selon leur caprice, immoler une multitude de victimes et renoncer ensuite pour le moindre sujet aux sacrifices usités du temps de leurs pères... Leur unique soin était de ne jamais retrancher des rites antiques et de n'y rien ajouter de nouveau. Selon eux, la piété ne consistait pas dans de vaines profusions, mais dans un attachement inviolable aux plus anciens usages... » M. Maury, *(Histoire des religions de la Grèce antique,* t. II, p. 87), cite encore Porphyre : « Suivant Porphyre (*De abstinent,* II, 5), le mot ἀρώματα, qui finit par désigner des parfums, des aromates que l'on brûlait dans le sacrifice, était appliqué dans le principe aux malédictions, ἀραί, que l'on prononçait contre ceux qui introduisaient des usages nouveaux ou négligeaient les anciens. Tant était grand, dit-il, dans l'antiquité, le soin qu'on mettait à ne point s'écarter des rites consacrés. »

(1) *Avant-Propos,* page 7.

Ici commence la monographie consacrée à la reproduction intégrale de toutes les processions gravées sur les soubassements des chambres, où le Nil est représenté symboliquement sous la figure de personnages hybrides défilant à la suite du roi devant les divinités principales du temple.

Planche I, 18. — Suite de la scène précédente, copiée sur la paroi du sud. Néron amène à la triade du temple une nouvelle série de personnages allégoriques représentant le Nil.

Deuxième groupe. — Il est distingué par la couleur jaune sur notre planche I, 5. Les salles qui appartiennent au deuxième groupe ne sont que des sacristies monumentales, où les objets du culte sont conservés et préparés. Les trois salles B, C, D, et particulièrement la première, sont celles où les prêtres se réunissent et d'où les processions partent. On trouve dans le deuxième groupe les salles B, C, D, E, les chambres F, G, H, I, J, K.

Salle B. — Comme les salles A, C, D, la salle B est un lieu de passage, un lieu vague d'assemblée. Aussi les inscriptions y sont-elles sans grand intérêt et sans rapport direct avec la décoration de la salle.

Toutes les salles du temple avaient leur nom. La salle B s'appelle 𓉻𓐍𓉐 *Usekh-kha*.

L'*Usekh-kha*, dans tous les temples, est la salle de réunion et de passage pour les grandes fêtes de la divinité. C'est de là que partent les processions. Le mot 𓈍 *kha* s'applique particulièrement au soleil de l'horizon oriental, c'est-à-dire au lieu où s'effectue le commencement de sa course dans le ciel du jour. Il sert dans

l'inscription de Rosette (1) à désigner la sortie du naos pour les processions, ce que le grec a rendu par ἐξοδεία.

La salle B a fourni à notre premier volume les dix planches dont voici l'explication.

Planche I, 19. — *a.* On sait que nous reproduisons toutes les inscriptions qui font le tour de toutes les chambres du temple à la hauteur des frises et à la hauteur des soubassements. L'inscription *a* de la planche 19 est une de ces inscriptions. Elle est relative à la construction de la salle *Usekh-kha.*

b. Inscription dédicatoire dans le même sens. Remarquez l'emploi de l'écriture énigmatique. L'auteur de l'inscription a écrit ⸻ par *trois chevaux*, ⸻ par *trois vaches*, etc.

c, d. Ces deux textes sont placés à droite et à gauche sur la feuillure de la porte d'entrée. On voit qu'un des côtés (côté sud) est dédié à Hathor, l'autre à Isis. La porte reçoit dans les deux inscriptions l'épithète de *splendide*.

e, f, g, h. Deux grandes inscriptions en lignes verticales couvrent les deux feuillures de la même porte. Elles sont trop frustes pour être copiées *in extenso*. J'en extrais les passages suivants. *e.* Le texte s'exprime ainsi : « Dendérah est établi depuis qu'Isis y est née sous la forme d'une femme noire et rouge... Elle est la maîtresse de l'amour. Elle est la reine des déesses et des femmes. Elle est la belle déesse... » *f.* Nouvelles assurances concernant la construction du temple selon les anciennes règles et les paroles de Thoth. *g.* Nouveaux titres d'Hathor. C'est d'après son lever que les années sont calculées. Elle est la (belle) dans le ciel, la puissante sur la terre. Elle est la grande par le respect qu'elle inspire dans les lieux cachés... *h.* Texte se mouvant dans le même ordre d'idées que l'inscription *f*.

Planche I, 20. — Les scènes épisodiques que nous allons décrire sont sans rapport avec l'emplacement qu'elles occupent. La salle B n'est qu'une salle d'assemblée. La décoration est par conséquent plus ou moins vague, en ce sens que les tableaux qui la composent ne s'y trouvent pas plus à leur place qu'en toute autre partie du temple.

(1) Lign. 42. Brugsch, *Dict.*, p. 1053.

Le tableau I, 20 et les trois suivants se rapportent aux cérémonies de la fondation du temple. Le roi, la couronne de la Basse-Egypte en tête, le bâton de la marche en main, sort de son palais. Il est précédé des étendards *Aperu* et *Khons* qui lui servent de guides. Il se coiffe de la grande couronne, saisit la houe et trace sur le sol le sillon destiné à limiter l'aire du temple.

Planche I, 21. — *a*. Le roi fait une brique. C'est au moyen de plans inclinés en briques que va s'élever le temple. Le roi prépare ainsi la construction de l'édifice sacré.

b. Le roi tasse une pierre dans les fondations.

Planche I, 22. — Tableau qui fait pendant sur la paroi gauche en entrant (côté sud) au tableau I, 20 qui occupe la paroi droite (côté nord). Ici le roi sort de son palais la couronne de la Basse-Egypte en tête. Les guides *Aperu*, *Thoth*, *Horus* et *Khons* sont avec lui. Il présente à la déesse plusieurs lingots d'or, d'argent, de *tahen*, de lapis-lazuli, de turquoise, de jaspe rouge, de *herset* (1). La légende est banale et ne nous renseigne pas sur le sens précis de cette représentation.

(1) Malgré les bons travaux de M. Chabas *(Études sur l'antiquité historique*, p. 29-70*)* et de M. Lepsius *(Die metalle in den Aegyptische inscriften)*, il est assez difficile d'identifier toutes ces matières précieuses. Peut-être approchera-t-on plus aisément du but en transportant la question sur son véritable terrain, qui est le terrain archéologique. La pratique des monuments enseigne, en effet, que les Égyptiens ont employé certaines matières très fréquemment (l'or, le cuivre ou le bronze, la cornaline, qui est une des pierres les plus employées, le lapis-lazuli vrai ou faux, le jaspe rouge vrai ou faux, le jaspe vert, la turquoise vraie ou fausse, le feldspath vert, vrai ou faux); qu'il en est d'autres dont ils ont fait un moindre usage (l'argent, le quartz blanc, l'hématite noir, l'améthyste, le fer), la perle qui est plus rare encore que le fer; qu'il en est d'autres enfin dont ils ne se sont pas servis du tout, et dans ce nombre, je rangerai les gemmes comme le rubis, la topaze, l'émeraude, dont je ne connais pas un seul exemple parmi les monuments de date certainement pharaonique. Ainsi posée, la question n'est donc plus qu'une affaire d'observation, et c'est aux objets qui sortent journellement des fouilles, aux amulettes, aux ustensiles ornés d'incrustations, aux meubles de toute sorte, qu'il faut demander le moyen de la résoudre. (Voy. Brugsch, *Dict.* p. 810, Birch, *Egypt's place*, V, p. 315, 316. Pour l'identification du [hiéroglyphes] et de [hiéroglyphes] avec le jaspe rouge et le feldspath vert, comparez les chap. 156, 159 et 160 du Rituel avec les colonnettes et les emblèmes en cette forme [hiéroglyphe] conservés dans les Musées.)

Les scènes épisodiques de la fondation du temple n'occupent à Dendérah que les quatre tableaux dont nous venons de faire la description. Mais les mêmes scènes prennent à Edfou un développement sur lequel il convient d'insister.

Dans un premier tableau le roi se présente, comme à Dendérah, sortant de son palais, précédé des guides protecteurs. Aucun texte n'explique la représentation.

Au deuxième tableau, le roi pioche la terre. Légende : 〈hiéroglyphes〉 *Action de piocher la terre* (à l'endroit désigné pour la construction). *Action de donner de l'eau pour la construction du temple.*

Au troisième tableau, le roi tient dans ses mains une couffe dont il verse le contenu sur le sol : 〈hiéroglyphes〉. *Action de verser le sable. Action de clore le* Nekheb (?) *dans le* Neschet (?) *pour la fondation du temple d'Horus.*

Quatrième tableau, le roi fait une brique. Légende : 〈hiéroglyphes〉. *Action de faire des briques. Je saisis le manche du moule. Je mêle la terre avec l'eau. Je forme le* Meskhen *de ta maison, établissant les angles de ton temple, restaurant les ruines* (1), *construisant ce qui était endommagé aux deux côtés de ton sanctuaire.*

Cinquième tableau, le roi tasse une pierre dans les fondations. Légende : 〈hiéroglyphes〉. *Action de bâtir le grand siège du soleil, exécuté en pierre blanche, bonne et dure.*

(1) Sur cette expression, consultez Brugsch, *Dict.*, p. 1676.

Sixième tableau, le roi et la déesse Safekh battent les pieux. Légende : ⟨hiero⟩. *Action de jeter les fondements du temple d'Hathor et de fonder le* Mesen *du seigneur de* Mesen. *On coupe la tête d'un oiseau.*

Septième tableau, le roi dans cette pose (fig. 1). Légende : ⟨hiero⟩

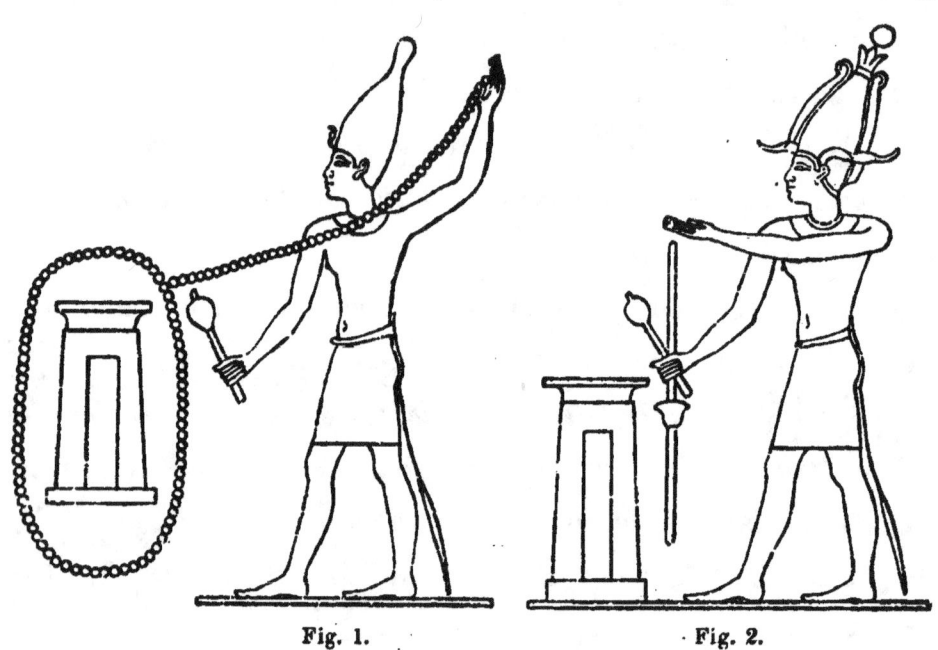

Fig. 1. Fig. 2.

⟨hiero⟩. *La splendeur du* Besen (substance destinée à la purification)...; *action de verser les essences purificatrices dans son temple.*

Huitième tableau, le roi offre des lingots de divers métaux. C'est la scène que nous connaissons déjà par notre planche I, 22. Légende : ⟨hiero⟩. *Action d'offrir les lingots d'or et de pierreries pour les quatre angles du temple.* Cette partie du cérémonial est assez énigmatique. On dépose aujourd'hui des médailles dans les fondations des édifices publics. Peut-être les

Egyptiens déposaient-ils des objets faits de matières précieuses dans les fondations des quatre angles de leurs temples, ou tout au moins des sanctuaires (1).

Neuvième tableau, le roi dans cette pose (fig. 2). Légende : 𓉐𓂋𓏏𓊹. *Action de rendre le temple à son maître divin.* Le discours est trop long pour être reproduit en entier. Il débute ainsi : *Je te présente ton temple. Prends possession de ta demeure*, etc.

Au dixième tableau, le roi présente au dieu du temple un emblème ainsi figuré 𓊹. Légende : 𓁹𓊽𓊹𓎛𓃀. *Action de clore la panégyrie.* Voici le commencement du discours que le roi prononce : 𓈖𓍑𓄿𓊽𓎛𓃀𓇳𓈗𓏏𓂋𓐍𓏏𓊪𓏏𓇯𓎟 (détruit). Discours : *je t'offre le* Hetes (c'est ici l'instrument par lequel est indiquée symboliquement la clôture des fêtes destinées à célébrer l'achèvement du temple). *Que tes panégyries soient achevées à leurs époques....*

Planche I, 23. — Ce tableau est placé presque au sommet de la paroi, à droite en entrant dans la salle B (2). Il mérite l'attention par la singularité de la scène qui y est représentée. *Min-Amen-Ra*, sous la forme locale d'Ammon de Dendérah, et sa mère *Khent-ab-t* (la première de l'Est) en occupent l'extrémité gauche. A droite est le roi. Au milieu, des personnages semblent s'élever par le moyen d'échelles jusqu'au sommet d'un mât couronné d'emblèmes divers. Le texte qui accompagne ce curieux tableau ne nous en révèle

(1) Je n'ai jamais eu occasion de trouver *in situ* la preuve de cet usage. Les célèbres découvertes de bronzes et d'autres objets dans le sable sur lequel le Sérapéum était bâti ne prouvent rien, ni pour ni contre. Le sol du Sérapéum a été parsemé dans toutes ses parties de statuettes de dieux et d'amulettes jetées çà et là et au hasard, parce que, dans les idées égyptiennes, le désert était le séjour de Typhon et regardé comme impur.

(2) Il est publié dans le grand ouvrage de la Commission d'Égypte, A, vol. IV, pl. 25.

qu'à moitié la signification. Il nous apprend que le roi amène les chefs du nord et du sud, apportant les offrandes destinées à la déesse.

Planche I, 24. — Le tableau que reproduit la planche 24 est copié sur la troisième colonne à gauche en entrant dans la salle B. Il fait à lui seul la décoration principale de cette colonne.

A l'intérieur de l'enceinte du temple existaient des sortes de bois sacrés, distingués par l'espèce d'arbres qui y croissaient principalement. Il y avait le jardin du perséa, le jardin du palmier, le jardin du saule (1). C'est un saule que le roi consacre ici aux deux grandes divinités du temple, Hathor et Hor-Hut.

Planches I, 25 et 26. — Les deux montants intérieurs de la porte d'entrée de la salle B sont couverts de longs textes en écriture serrée que nous reproduisons en entier.

Les textes gravés sur nos planches 25 et 26 forment une seule inscription qui occupe du haut en bas le montant situé à gauche de la porte en entrant. Cette inscription est divisée en deux parties. La première nous donne une énumération des noms de la déesse Hathor, rangés par ordre alphabétique; Hathor est ici la déesse *myrionyme* de Plutarque (2). La seconde est la liste des offrandes à faire à la déesse Hathor sous tous ses noms, à son fils Ahi et à Harpocrate. Cette seconde liste est terminée par un paragraphe (ligne 12) où sont énumérés « les noms des divinités qui sont dans cette demeure d'Hathor, maîtresse de Dendérah. »

Planches I, 27 et 28. — Texte qui fait pendant au précédent sur la paroi droite de la porte d'entrée. On y trouve une nouvelle liste des offrandes à faire à Hathor sous tous ses noms comme régente et maîtresse de Dendérah, et une liste des offrandes à faire au roi considéré comme une des formes d'Horus.

Salle C. — Autre salle vague de passage et d'assemblée. Les textes font mention des autels qui y étaient dressés et sur lesquels on déposait des offrandes (3).

(1) II, 20.
(2) *De Is. et Osir.*, 52.
(3) I, 29.

La salle C a une destination mixte. Elle appartient à l'intérieur du temple puisqu'elle est un lieu de réunion pour les prêtres. Elle appartient aussi à la chapelle du Nouvel An. En effet, les deux grands escaliers du nord et du sud y aboutissent, et c'est par ces escaliers que le cortége de la fête du Nouvel An montait sur les terrasses en traversant la salle C et redescendait (1).

Aussi les tableaux gravés sur les murailles de cette partie du temple se rapportent-ils à la fois à l'Hathor des autres chambres et à l'Hathor considérée théoriquement comme la régulatrice de la crue du Nil et du renouvellement des saisons (2).

Le plafond de la salle C est percé de quatre ouvertures prismatiques que leur forme et la place irrégulière qu'elles occupent ont fait regarder comme des observatoires par lesquels, à certains jours de l'année, on pouvait noter pendant la nuit le passage des étoiles, ou recevoir pendant le jour la lumière du soleil qui allait frapper à un moment donné des représentations astronomiques placées dans l'intérieur de la salle. Par deux fois, M. Biot s'est occupé de ce sujet sur lequel il appelle avec insistance l'attention des voyageurs. Nous allons essayer de satisfaire au vœu de l'illustre astronome. Voici d'abord comment M. Biot s'est exprimé :

« A Dendérah, comme dans le palais de Rhamsès II à Thèbes, les plafonds et les parois des chambres intérieures se montrent fréquemment percés de soupiraux coniques, systématiquement disposés pour faire arriver à volonté la lumière suivant des directions déterminées sur des tableaux astronomiques. Hamilton les a

(1) IV, 2-20. (2) I, 33.

remarqués ; et Denon a donné un dessin où l'on en voit plusieurs converger sur le corps d'une déesse *Ciel*, couchée horizontalement. M. Prisse m'a confirmé l'existence de ces particularités. Mais elles n'ont pas été regardées par des yeux qui sussent en percevoir l'usage. Depuis que le temple de Dendérah a été reconnu d'époque moderne, un voyageur de quelque mérite aurait cru compromettre sa réputation d'antiquaire, en donnant son attention à ces détails. Ces préjugés du savoir, une fois établis, sont durs à détruire. C'est une sorte d'ignorance pétrifiée (1). »

On lit autre part (2) :

« En étudiant l'ouvrage de Vansleb, j'y ai rencontré la citation d'un passage du célèbre écrivain arabe Makrizi, relatif au temple de Dendérah, qui m'a paru importante à vérifier sur le texte même. J'ai prié mon savant confrère, M. Caussin de Perceval, de vouloir bien me rendre ce service, et je rapporterai tout-à-l'heure la traduction littérale de ce passage que je dois à son obligeance. Je vais dire d'abord à quelle question il se rattache, afin que l'on comprenne l'intérêt qu'il a pour nous.

« Dans un des articles de ce journal, où j'avais eu l'occasion de mentionner les tableaux astronomiques sculptés sur les parois d'édifices égyptiens, d'époques anciennes ou relativement modernes, j'avais témoigné combien il était regrettable que des détails de

(1) *Détermination de l'équinoxe vernal de 1853*, articles du *Journal des Savants*. (Mai, juin, juillet 1855), deuxième article, p. 29.

(2) *Nouvelles recherches sur la division de l'année des anciens Égyptiens* par M. H. Brugsch, articles du *Journal des Savants*. (Avril, mai, juin, août, septembre 1857), deuxième article, p. 20.

construction, qui nous auraient pu déceler l'intention de ces tableaux, peut-être leur application occasionnelle, n'eussent été que vaguement aperçus. A Dendérah, disais-je, comme dans le palais de Rhamsès II à Thèbes, les plafonds et les parois des chambres intérieures, se montrent fréquemment percés de soupiraux coniques, systématiquement disposés pour faire arriver la lumière du ciel ou celle du soleil, suivant des directions déterminées, et la projeter sur certaines portions spéciales des tableaux astronomiques. Hamilton les a remarquées, et Denon a donné un dessin, où l'on en voit plusieurs converger sur le corps d'une déesse *Ciel*, étendue horizontalement. M. Prisse m'a confirmé l'existence de ces particularités. Mais elles n'ont pas été regardées par des yeux qui sussent en percevoir l'usage. Depuis que le temple de Dendérah a été reconnu d'époque moderne, un voyageur de quelque mérite aurait cru compromettre sa réputation d'antiquaire en accordant son attention à de tels détails.

« Maintenant, je transcris la réponse que M. Caussin de Perceval vient de m'adresser.

« Voici le passage de Makrizi que vous désirez connaître : je le
« traduis aussi littéralement que possible.

« Au nombre des merveilles de l'Égypte est le temple de Den-
« dérah. C'est un temple étonnant. Il a cent quatre-vingts ouver-
« tures. Le soleil entre chaque jour par une de ces ouvertures,
« puis par la seconde, jusqu'à ce qu'il arrive à la dernière. Ensuite
« il revient en sens contraire, au point où il a commencé.

« Ce passage se trouve dans le premier volume du grand ouvrage
« de Makrizi, intitulé : *Kitab el Mawaed oua litibar,* qui contient

« une description topographique et historique de l'Egypte, parti-
« culièrement du Caire.

« La bibliothèque impériale possède quatre exemplaires manus-
« crits de ce premier volume. Je les ai examinés tous les quatre.
« Ils n'offrent aucune variante de rédaction. Tous, notamment,
« indiquent le nombre de *cent quatre-vingts* ouvertures. »

« Makrizi était né au Caire. Il a passé toute sa vie en Egypte, occupant des emplois administratifs ou religieux, mais surtout voué par passion aux études historiques et aux recherches d'antiquités. Sa description historique et topographique de l'Egypte, a dit M. de Sacy, est une mine inépuisable de documents relatifs à l'administration, aux coutumes, aux mœurs des nations diverses qui peuplaient ce pays, ainsi qu'aux monuments, aux édifices tant anciens que modernes, qui en décoraient le sol. On pourrait avec raison, ajoute-t-il, appeler l'auteur de cet ouvrage, le Varron de l'Egypte musulmane. Ne sont-ce pas là des titres suffisants pour attirer l'attention et l'intérêt des archéologues sur une construction aussi évidemment appartenante à l'astronomie d'observation que celle qu'il signale dans ce passage? Puisse cette citation, rapprochée des témoignages postérieurs que j'ai rapportés, dissiper enfin le préjugé, qui a, pendant si longtemps, frappé de réprobation l'étude des monuments égyptiens d'époques grecque ou romaine! Ce sont précisément ceux-là qui peuvent nous servir comme d'interprètes pour comprendre les représentations mystérieuses que nous offrent les monuments des Pharaons. Qu'un archéologue intelligent se dévoue aujourd'hui à explorer l'intérieur du temple de Dendérah, avant que la main du temps et celle de l'homme aient achevé de le

d'étruire. Qu'il relève avec soin les places, les orientations, les formes, les directions de celles de ces ouvertures qui restent encore. Qu'il fasse dessiner avec fidélité les scènes astronomiques sur lesquelles chacune projette la lumière, sans omettre les légendes hiéroglyphiques dont elles sont accompagnées. Qu'il joigne à cela les dessins, non pas de tous les autres tableaux astronomiques dont les murs du temple étaient recouverts, ce serait un travail immense, mais au moins de ceux qui étaient tracés sur les parois des étages supérieurs, principalement autour de la chambre du zodiaque, et de celles, tant couvertes que découvertes, qui lui étaient contiguës. Cet ensemble de documents nous fournirait sur les procédés d'observations et de symbolisme de l'ancienne astronomie égyptienne, infiniment plus de données instructives qu'on n'a pu, jusqu'à présent, en recueillir. »

Ainsi s'exprime M. Biot.

Maintenant que les vœux du savant maître aient été accomplis, qu'autant qu'il a été en notre pouvoir nous ayons, conformément à ses indications, minutieusement exploré les ouvertures du temple dans leurs rapports avec les tableaux qu'elles peuvent éclairer, c'est ce dont on ne peut douter.

Malheureusement le résultat est absolument négatif.

Et d'abord, le temple n'a pas cent quatre-vingts ouvertures. Loin de là. Sur la face nord, on en compte quatre, qui, selon l'inscription que nous connaissons déjà, servent « à faire passer le vent du nord aux narines de la déesse auguste (1). » Les soupiraux

(1) IV, 23.

coniques qui sont destinés à éclairer les chambres ne dépassent pas trente-cinq, et nous comprenons dans ce nombre aussi bien ceux qui s'ouvrent dans les plafonds que ceux qui se présentent aux points de rencontre des plafonds et des parois verticales.

Quant aux tableaux astronomiques, je dois dire qu'on en chercherait en vain un seul dans tout le temple que le soleil puisse éclairer à un jour quelconque de l'année. Tous les tableaux vraiment astronomiques qu'on trouve dans le temple (1) sont gravés aux plafonds des chambres et sont, par conséquent, inaccessibles aux rayons du soleil. Le seul qui échappe à cette règle occupe tout contre le plafond la frise supérieure de la chambre N (2) et il est situé précisément dans une chambre qui n'a pas d'autre vue sur l'extérieur que la porte d'entrée beaucoup plus basse que le tableau en question.

La salle C pourrait seule, en apparence, se prêter aux usages indiqués par M. Biot. Çà et là se présentent quelques tableaux où Hathor est adorée sous le nom de Sothis. En outre, le plafond de la salle C est percé des quatre ouvertures prismatiques que nous avons déjà signalées.

Mais les tableaux où Hathor est adorée sous le nom de Sothis ne sont pas à proprement parler des tableaux astronomiques. La salle C servant de passage et de lieu d'assemblée à la procession

(1) On trouve des plafonds astronomiques dans la salle A, dans les quatre chambres du nord et du sud du temple d'Osiris sur les terrasses. Nous ne comptons point parmi les plafonds astronomiques les représentations symboliques de la chapelle L (voy. le *Supplément*, pl. C).

(2) II, 10, 11.

de la fête du Nouvel An, Sothis y est plus souvent invoquée qu'autre part. Il faut remarquer, cependant, que ce n'est pas comme la personnification de l'étoile dont le lever héliaque annonce le renouvellement de l'année qu'Hathor reçoit l'hommage du roi fondateur, et que toutes les fois qu'elle est nommée, c'est comme déesse de la fécondité, comme celle qui amène, avec le Nil nouveau, le retour de la verdure et de la végétation. Les tableaux de la salle C ne sont donc pas essentiellement astronomiques, comme le devraient être des tableaux qui serviraient à des observations du soleil. D'ailleurs, aucun d'eux n'occupe dans la salle une place telle qu'on puisse supposer que le tableau ait été mis à cette place pour qu'à un jour donné les rayons du soleil viennent en frapper une partie quelconque.

En ce qui regarde les quatre ouvertures prismatiques du plafond, il faut observer : 1° que la forme et les dimensions de ces ouvertures ne sont en rien différentes de la forme et des dimensions des autres ouvertures qui existent dans les autres chambres ; 2° que la forme irrégulière et comme calculée de ces mêmes ouvertures est due à ce fait : que le plafond de la salle est formé de cinq architraves monolithes ; que pratiquer les ouvertures au milieu de ces architraves était en diminuer la solidité ; que pour cette raison une même ouverture a été faite sur la ligne où deux architraves se rencontrent, d'où il résulte qu'une même architrave n'est touchée que par son bord et par une moitié d'ouverture. Ce n'est donc pas par calcul et en prévision d'une observation astronomique à faire que les quatre soupiraux ont été espacés comme on le voit dans le plafond de la salle C. C'est l'architecte seul, s'inspirant du besoin

de consolider son œuvre, qui a donné aux soupiraux leur place et leurs dimensions.

En résumé, les parois des chambres intérieures du temple ne se montrent pas « fréquemment percées de soupiraux coniques, systématiquement disposés pour faire arriver à volonté la lumière suivant des directions déterminées, sur des tableaux astronomiques. » En premier lieu, il n'y a pas de tableaux astronomiques accessibles à la lumière. En second lieu, les soupiraux de Dendérah ressemblent aux soupiraux de tous les autres temples sans exception, et n'ont pas d'autre mission que d'éclairer, mission dont on sait déjà qu'ils s'acquittent assez mal.

Nous avons copié dans la salle C les tableaux qui font le sujet des planches I, 29-36.

Planche I, 29. — *a.* Inscription gravée sur la frise, côté nord de la salle. *b.* Inscription gravée sur le soubassement, côté nord de la salle. *c.* Inscription gravée sur le soubassement, côté sud de la salle. Ces inscriptions sont les légendes dédicatoires de la salle. On y trouve des prescriptions pour les offrandes que les prêtres doivent y faire.

Panche I, 30. — *a.* Tableau sur la paroi droite en entrant, quatrième registre. *b.* Tableau sur la paroi droite en entrant, troisième registre. Ces deux tableaux donnent la liste des divinités léontocéphales dont le rôle est de garder la déesse Hathor en son temple (1). Le roi est debout en adoration devant chacun de ces tableaux.

Planche I, 31. — Tableau gravé sur la paroi du fond de la salle. Côté droit de la porte. Deuxième registre. Le roi présente un vase à Hathor et à son fils Ahi. Le long texte qui accompagne cette représentation se rapporte aux

(1) Comp. IV, 25, *b.*

substances qui formaient le contenu du vase, à leur nom, à leurs qualités et à leur provenance.

Planche I, 32. — Tableau gravé sur la paroi du fond de la salle. Côté gauche de la porte. Deuxième registre. Liste des offrandes présentées par le roi à Hathor et à Hor-sam-ta-ui, considérés comme des puissances démiurgiques en rapport avec les productions des biens terrestres.

Planche I, 33. — Titres des divinités choisis sur les quatre parois de la chambre. On remarquera les titres d'Hathor qui mettent cette déesse en rapport avec Sothis, la crue annuelle du Nil et un commencement de l'année.

Planche I, 34. — Tableau placé sur l'architrave au-dessus de la porte. Face intérieure. Le tableau est divisé en deux parties. A gauche, le roi est coiffé de la couronne de la Haute-Egypte. Il offre à la déesse principale des liquides et de l'encens. Quatre prêtres (prophètes et divins pères) l'assistent dans cette cérémonie. Même représentation à droite. Le roi est coiffé de la couronne des deux Egypte. Il offre le feu à Hathor. Il est suivi de quatre prêtres qui ont le titre commun de prophètes, mais qui paraissent figurer dans la cérémonie pour le corps entier des prêtres du temple comprenant les prophètes, les divins pères, les purs et les chanteurs.

Planches I, 35 et 36. — Côté droit et côté gauche des soubassements de la salle. Noms poëtiques du Nil et des deux Egypte. On procède dans l'arrangement des phrases par la méthode qu'on pourrait appeler ou des assonances, ou des allitérations, ou des acrostiches. Dans une même phrase on remarque, en effet, qu'une certaine recherche d'esprit a porté le rédacteur à faire choix de mots commençant par la même lettre (1).

Salle D. — Autre salle d'assemblée, sans caractère spécial bien déterminé. Elle s'appelait *Usekh-her-het*, l'Usekh *du milieu*. C'est, à proprement parler, le vestibule de la salle E et des onze salles qui entourent le corridor R. Peut-être les seize étendards

(1) Pour un modèle d'allitération, voyez l'explication de la pl. I, 46.

qui servaient tour à tour ou simultanément dans les processions y étaient-ils en dépôt. Les deux planches I, 37 et 38 reproduisent les sujets tirés de la salle D.

Planche I, 37. — *a.* Inscription sur le soubassement, côté droit. *b.* Inscription sur le soubassement, côté gauche. Ces deux inscriptions sont la dédicace de la salle; elles se rapportent au culte de la déesse et de ses parèdres. *c.* Tableau au-dessus de la corniche de la grande porte qui donne accès dans la salle E. Ce tableau occupe le milieu de la salle à la hauteur du plafond; on l'a en face de soi quand on regarde vers le fond du temple, c'est-à-dire l'ouest. Le temple y est figuré par la montagne solaire flanquée des deux signes ☥ et ☥; le disque ailé symbolise la force protectrice de la divinité qui s'étend sur l'édifice sacré. On voit par là qu'en regardant la façade, c'est-à-dire en tournant le dos à la salle E, ☥ est la droite et ☥ la gauche du temple, ce qui est conforme aux indications fournies par les légendes que nous avons reproduites en marge de notre planche I, 5 (1). *c. d.* Au milieu du plafond planent de grands vautours aux ailes étendues, autre symbole de la protection accordée par les dieux au temple. L'inscription *d* occupe la bande au nord des vautours, l'inscription *e* occupe la bande au sud, ce qui donne encore ☥ pour le côté droit (ou sud) du temple, et ☥ pour le côté gauche (ou nord).

Planche I, 38. — *a.* Paroi du fond de la salle, mur extérieur de la salle E. Décoration du soubassement du côté gauche. *b.* Même paroi. Décoration du soubassement du côté droit. Ces enseignes surmontés d'emblèmes divins sont appelés 𓀀𓀁𓀂 *les serviteurs de la déesse* (2). Ils sont chargés de la précéder, de lui ouvrir le chemin. Ils doivent écarter d'elle toute influence funeste (3). Il est difficile de concilier entre elles les diverses séries d'enseignes que nous trouvons çà et là dans le temple (4).

(1) Voyez plus bas, I, 59.
(2) III, 78, *n*.
(3) IV, 2, deuxième partie de l'inscription.

(4) I, 9, 13, 20, 22, 38; IV, 2 et suiv., 12 et suiv.

Salle E. — La salle E paraît s'appeler indifféremment [hiéroglyphes], [hiéroglyphes], [hiéroglyphes], [hiéroglyphes], etc. (1); mais peut-être ces noms prendraient-ils mieux leur place parmi les appellations banales dont les textes du temple de Dendérah sont si prodigues (2). Si maintenant on trouve sur notre planche synoptique I, 5 le nom de la salle E écrit [hiéroglyphes] *Sekhem*, c'est que *Sekhem* est le nom de la salle correspondante d'Edfou ; c'est que la salle E, qui est la seule de toutes les chambres du temple qui est hermétiquement fermée à la lumière du dehors, est un véritable *Sekhem*, c'est-à-dire un véritable adytum ; c'est enfin que nous avons trouvé ce nom une fois employé dans une courte inscription de la salle E, inscription ainsi conçue : [hiéroglyphes] *La déesse* T'eh *est sur son siège qu'elle a choisi elle-même. Elle entre dans son* sekhem *en toute manière* (3).

Ainsi que nous le verrons quand nous étudierons la chambre Z, la salle E n'est pas le véritable adytum du temple. Elle n'est l'adytum ou le secos que par rapport aux salles réservées au culte, celles qui forment le groupe peint en jaune sur notre planche I, 5. L'adytum du temple est dans la chambre Z, centre et noyau des onze chambres plus particulièrement consacrées au développement du dogme.

La salle E n'est plus, comme les salles A, B, C, D, un lieu de réunion et d'assemblée pour les prêtres qui se forment en

(1) I, 39.

(2) La crypte n° 9 (III, 79) donne à la ville ou au temple de Dendérah jusqu'à cent trente-six noms. Comp. I, 16, *b*.

(3) Cette inscription n'est pas très probante. Nous trouverons plus tard (I, 59, *b* ; 64, *b'*) le mot *sekhem* employé parallèlement à [hiéroglyphe] pour désigner le temple.

procession. La salle E est un lieu de dépôt. Au registre principal, les tableaux de l'intérieur nous montrent dans une série successive de scènes, le roi se présentant à la porte d'un édicule dans lequel est enfermée une image d'Hathor (1), ouvrant la porte de l'édicule (2), adorant la déesse (3). A côté, il brûle l'encens devant quatre barques qui sont les barques d'Hathor, d'Hor-Hut, d'Isis et d'Hor-sam-ta-ui (4). Que l'édicule dont il est ici question se soit autrefois élevé au milieu de la chambre, que quatre barques montées sur des supports aient flanqué l'édicule à droite et à gauche, c'est, je crois, ce qui ne peut faire l'objet de nos doutes. Nous devons donc nous représenter la salle E comme le lieu de dépôt des objets que nous venons de nommer. Il ne faudrait pas, d'ailleurs, confondre les quatre barques avec celles qui avaient leur lieu de stationnement sur des canaux compris dans les dépendances du temple (5). Les premières sont sans nom ; comme l'arche des Hébreux, avec laquelle elles ont tant de points de ressemblance (6), elles peuvent être enlevées au moyen de barres, et, malgré leur forme de bateau, elles ne quittent peut-être pas les épaules des prêtres qui les portent processionnellement (7). Les autres, au contraire, celles que les textes appellent *Nebmeri-t* et *Psit-ta-ui* (8), sont destinées à naviguer, puisque l'une

(1) I, 41, *a*.
(2) I, 41, *b*.
(3) I, 42, *a*.
(4) I, 44, 45.
(5) II, 20 ; III, 78. Conf. J. de Rougé, *Textes géogr.*, p. 52.
(6) **Exode**, XXXVII.

(7) Voyez cependant I, 4 ; II, 20 ; III, 78, à propos des bassins compris dans le περίβολος du temple. Peut-être les barques étaient-elles lancées sur un bassin au bord duquel s'élevait un édicule (I, 62, *j*) destiné aux fêtes.
(8) II, 20 ; III, 78.

d'elles tout au moins se rend à Edfou, sans doute par la voie du fleuve ou de l'un de ses grands canaux, pour prendre part aux panégyries d'Horus.

On trouve dans le grand ouvrage de la Commission d'Egypte le passage suivant (1) :

« Le sanctuaire a 10m,62 de long, 5m 67 de large et 8m 43 de haut; ses parois offrent des sculptures où l'on remarque principalement des châsses portées sur des barques; son sol a été en partie creusé, et l'on aperçoit, près du mur du fond, une ouverture par laquelle on peut se glisser dans une sorte de cave qui nous a paru occuper toute l'étendue du sanctuaire. Des conduits secrets pratiqués dans les murs latéraux du temple, et où nous n'avons pu pénétrer, communiquaient sans doute avec ce souterrain; c'est au moins ce que nous sommes conduits à conclure de la comparaison de la profondeur des pièces obscures qui entourent le sanctuaire, avec la largeur totale de l'édifice et l'épaisseur des murs du temple, dont nous avons pris exactement la mesure. Ces conduits secrets venaient sans doute aboutir à la terrasse, où ils étaient fermés par des pierres mobiles que l'on enlevait à volonté, et qui étaient si bien jointes, qu'elles ne pouvaient être aperçues que de ceux qui en connaissaient l'existence. Nous avons déjà fait remarquer de semblables pierres à Karnak. C'est probablement par ces couloirs que s'introduisaient les prêtres qui faisaient entendre les oracles des dieux dans le sanctuaire du grand temple de Tentyris.... »

(1) T. III, p. 352.

La cave signalée par les auteurs du grand ouvrage de la Commission d'Egypte existe en effet, et nous n'avons pas besoin d'ajouter que nous l'avons soigneusement explorée. Mais cette cave n'offre aucune particularité qui puisse faire penser qu'un conduit venant du dehors y aboutit. Elle est tout simplement le résultat d'un trou fait par les chercheurs de trésors. A une époque inconnue, ceux-ci ont crevé le dallage de la salle E, et sans s'apercevoir que les blocs du dallage n'allaient plus tenir en l'air que par leur adhérence, ils ont enlevé la presque totalité des terres sur lesquelles il reposait. De là, la cave en question, qui, en définitive, n'a jamais été qu'un trou, jusqu'au jour où nous l'avons fait prudemment boucher.

Les huit planches I, 39-46 reproduisent ce que nous avons trouvé d'important à copier dans la salle E.

Planche I, 39. — *a, b.* Inscriptions gravées sur les frises qui font le tour de la salle. *c. d.* Inscriptions gravées sur les soubassements. Le style de ces dédicaces est très obscur. « Le roi, dit l'inscription *d*, a bâti le *Per-nub-t* pour Sa Majesté qui est en joie. (Cette chambre) est semblable au ciel qui porte le soleil. La construction du *Per-schepes* a été faite par le roi lui-même (1). Le marteau était dans sa main et dans celle de la déesse *Sefekh*... Les quatre angles ont été posés par le maçon... Les (scribes) étaient avec eux pour faire le plan (de la chambre) à l'instar du plan du ciel qui porte la figure de la déesse.»

Puis viennent des phrases où, paraît-il, on fait allusion à la forme pyramidale de la salle qui, par l'inclinaison de ses murs extérieurs, est en effet large d'en bas et étroite d'en haut. Le texte ajoute : « (La salle) a été sculptée par la main du sculpteur. Elle est ornée d'or. Elle est resplendissante de couleurs. Rien ne lui ressemble sur la terre. La déesse *Nub-t* plane sur la tête de celui qui l'a créée... (On a réuni) les figures de la déesse, les grands dieux qui sont

(1) Il s'agit probablement des cérémonies I. 20 et suiv.

autour d'elle et tous ses parèdres (en disant) : Venez, approchez-vous de la déesse qui réside à Dendérah, le siège de la déesse de l'amour. Quand elle s'élève sous la forme d'un épervier en tête de ses *Pa-ut* pour se placer dans la barque sacrée, alors elle emplit le temple de sa splendeur, et le jour de la fête du Nouvel An, elle joint ses rayons à ceux de son père (le soleil) dans la montagne solaire. »

e. Inscription gravée sur la feuillure de la porte d'entrée. Nous connaissons déjà une inscription analogue (1). L'inscription de la salle E nous donne, en effet, les noms des déesses qu'on assimile à Hathor dans les différentes villes. Elle est *Amen-t* à Thèbes, elle est *Mena-t* à Dendérah, *Ter* à Memphis, *Sothis* à Abydos, *Het't'-ui* à Edfou, etc.

Planche I, 40. — Pour la première fois, nous sommes dans une salle dont le fond n'est pas coupé par une porte. Aussi, selon l'usage invariable du temple (2), le registre inférieur de la paroi qui fait face à l'entrée est-il occupé par un tableau divisé en deux parties qui représente le roi fondateur présentant à la déesse une statuette de la Vérité (3). C'est la continuation (4), qui ne sera plus interrompue maintenant, de la monographie qui comprend tous les tableaux du temple où le roi fait à la déesse l'offrande dont il vient d'être fait mention.

La légende verticale gravée derrière chacune des deux images du roi est malheureusement mutilée. Mais il résulte de l'étude de toutes les autres légendes dans les tableaux analogues, que le roi est ici assimilé à Thoth. C'est comme instruit dans la science des choses divines et humaines dont Thoth fut le révélateur, que le roi se présente devant la divinité du temple. Il a acquis la Vérité dont il fait hommage à la déesse qui est aussi la Vérité elle-même, ainsi que nous le verrons plus tard.

Si on veut comparer entre eux les tableaux nombreux où le roi fait l'offrande de la Vérité, on verra que, bien que constamment assimilé à Thoth, le roi change à chaque fois la coiffure symbolique qui lui couvre la tête. Les textes ne donnent pas l'explication de ce fait qui a peut-être son origine dans la différence des jours pendant lesquels le roi était censé accomplir, dans chaque chambre successive, la cérémonie particulière dont nous nous occupons.

(1) I, *b*, *e*.
(2) Voy. l'exception fournie par la chambre F, qui n'est qu'un laboratoire.
(3) Pour la place que ce tableau occupe dans toutes les chambres, voy. le *Supplément*, pl. B.
(4) I, 8.

Planche I, 41. — *a.* Premier tableau à droite en entrant. *b.* Deuxième tableau à droite en entrant. Dans le premier tableau, le roi se présente à la porte du naos dans lequel est enfermée une statue de la déesse ; il en ouvre les portes dans le second. Peut-être, au lieu de l'édicule déposé dans la salle, s'agit-il de la salle E elle-même. La salle E, en effet, forme comme une enclave dans le temple, et toutes les chambres qui l'enveloppent et auxquelles elle sert de noyau seraient démolies que, par son architecture extérieure, elle apparaîtrait comme un temple plus petit, construit précisément sur le modèle de ces naos monolithes de granit qu'on trouve quelquefois dans les ruines égyptiennes.

Planche I, 42. — *a.* Troisième tableau à droite en entrant. Hathor a pris la forme d'Isis, l'inventrice de l'écriture, etc. Le roi lui adresse ses prières. A son tour il a pris la forme de Thoth, le dieu des lettres, et c'est encore comme initié aux mystères de la science que le roi est ici représenté pénétrant dans le sanctuaire de la déesse. *b.* Premier tableau à gauche en entrant. Le roi est devant le naos, ou si l'on veut, il est arrivé à la porte de la salle. Il en franchit le seuil. Si l'on ne doit considérer les tableaux du temple que comme des représentations symboliques, le seuil indiquerait l'ascension du roi vers la déesse, premier degré de son admission dans le sein de la mère divine.

Planche I, 43. — *a.* Deuxième tableau à gauche en entrant. *b.* Troisième tableau à gauche en entrant. Le roi, comme fils de Thoth, c'est-à-dire comme initié à la sagesse divine, ouvre la porte du sanctuaire d'Hathor. Son œil voit la divinité.

Planche I, 44. — Quatrième tableau à droite en entrant. Représentation des barques qui devaient figurer en nature dans la chambre. Ce sont celles d'Isis et d'Hor-sam-ta-ui. Le roi, comme souverain de l'Arabie, fait l'offrande de grains d'encens provenant de ce pays.

Planche I, 45. — Quatrième tableau à gauche. Scène analogue. Les barques sont celles d'Hathor et d'Hor-Hut.

Planche I, 46. — Procession de Nils gravés sur le soubassement qui fait le tour de la salle. Au côté sud, le roi et Ahi sont devant Hathor, Hor-Hut et Hor-sam-ta-ui. Le roi s'avance, suivi de quatorze figures représentant symbo-

liquement le Nil, rappelé par des épithètes en rapport avec ses diverses qualités. Au côté nord, le roi et Ahi amènent à Hathor, à Osiris et à Ra une autre série de Nils. On remarquera les allitérations : Tunnu-ut em T'eT-ef Tehem-f enT To-schu Terp TeT Tur-nef T'eT-eT KhonT Ta-rer TaT Kher Ka-T T'eT.

Chambre F. — Les légendes gravées sur la porte et sur les parois extérieures de la chambre F nous en ont fait connaître la destination. La chambre F est le laboratoire du temple. C'est dans cette chambre qu'on préparait les onguents et les neuf huiles pour les fêtes. Les textes vantent l'efficacité de ces huiles et des aromates d'Arabie qu'on employait dans les manipulations. Les unes servaient à oindre les statues et les figures de la déesse, les autres à parfumer ses habits et ses vêtements, ainsi que ceux des divinités parèdres. Je n'ai pas besoin de répéter que la décoration de la chambre F est en rapport avec sa destination. Tantôt le roi offre à la déesse les huiles elles-mêmes et les vases qui les contiennent; tantôt Hathor reçoit l'hommage de femmes allégoriques qui, sous la conduite du roi, lui apportent des fleurs de diverses espèces, symboles des essences précieuses que l'on tirait de ces fleurs; tantôt enfin ce sont des personnages à tête de bélier et d'épervier qui, également précédés du roi, s'avancent vers la déesse, personnifiant les parfums, les huiles, les onguents, les essences, qu'ils tiennent dans leurs mains.

La chambre F fournit à notre publication les sept planches I, 47-53.

Planche I, 47. — Inscription en cinq parties sur la façade extérieure de la porte d'entrée. Un croquis en tête de la planche indique les repères. Cette

inscription est une liste de recettes pour la préparation de diverses essences, notamment de celle qui est appelée *An de première qualité*. Ces essences servaient à parfumer les salles du temple et les images des divinités. On les mettait sur le feu, et l'opération, ainsi que le constate notre texte, durait quelquefois des jours et des mois.

Planche I, 48. — Inscription dédicatoire sur les frises et les soubassements. Formules vagues à comparer avec celles des dédicaces des autres chambres. Éloges accordés à la perfection de la bâtisse, aux couleurs, aux figures qui couvrent les murs. Le temple est comparé au ciel qui supporte le disque solaire, allusion métaphorique à sa solidité : il a la durée de la voûte céleste, etc.

Planche I, 49. — *a*. Tableau dans la feuillure de la porte. Tous les tableaux ainsi placés à l'entrée des chambres sont de composition identique. La déesse adorée est Hathor, considérée comme déesse solaire, jamais un des parèdres. On peut voir dans la prière de l'offrande faite par le roi, comme un résumé de la chambre. Ici le roi n'a rien à présenter à Hathor ; il est dans la posture de l'adoration simple. Hathor est appelée *la belle, celle qui s'est manifestée dans An, la splendide, la puissante dans* Aa-ta. *b. c.* Inscriptions gravées à l'intérieur de la chambre, de chaque côté de la porte. Les neuf huiles sont introduites dans une sorte de composition poétique qui a pour sujet Hathor.

Planche I, 50. — Nous savons déjà que lorsqu'on entre dans une chambre, les deux tableaux qui frappent l'attention sont ceux qui sont situés au fond et juste au milieu de la paroi faisant face à la porte d'entrée ; invariablement ces tableaux représentent le roi offrant à Hathor et à Isis une statuette de la Vérité. La chambre G fait seule exception à cette règle, probablement en raison de sa destination toute matérielle. Le registre inférieur de la paroi du fond nous offre, en effet, non les deux tableaux de la Vérité, mais les deux tableaux dont nous donnons la copie sur notre planche 50. Hathor d'un côté, Isis de l'autre, entendent la prière du roi qui offre des vases pleins de parfums et d'essences.

Planche I, 51. — Ces deux tableaux occupent le registre inférieur de la paroi, à droite en entrant dans la chambre. Le fond du sujet ne diffère pas de celui des deux tableaux de la planche précédente. La femme est une figure allégorique qui porte derrière le roi des fleurs de diverses espèces et des vases,

symboles des essences précieuses que l'on fabriquait avec ces fleurs. Les trois personnages à têtes d'animaux personnifient les parfums, les huiles, les onguents, les essences.

Planche I, 52. — Deux autres tableaux placés en regard des précédents sur la paroi opposée. Même sujet et mêmes offrandes. Les inscriptions de tous ces tableaux rappellent que les parfums et les essences sont tirés de l'Arabie. C'est le roi qui, dans le discours qu'il est censé adresser à la déesse, vante cette contrée comme le lieu de provenance des matières dont il fait don au temple. Il va sans dire qu'en échange la déesse lui promet la possession de l'Arabie pour l'éternité.

On remarquera le dernier personnage à gauche du second tableau. Un prêtre du temple (1) est appelé comme lui « le chef du laboratoire » (2), et comme lui a la tête couverte d'un masque de lion. Le personnage à tête de lion et les personnages à tête de bélier ne figurent ici très-vraisemblablement que comme les manipulateurs divins des essences, et certains fonctionnaires du temple chargés du laboratoire ne sont que leur personnification vivante.

Planche I, 53. — Des personnages qui symbolisent le Nil sont amenés par le roi en présence de la divinité du temple. Le Nil reçoit divers noms qui ne sont que des *epitheta ornantia*. C'est une nouvelle page de la monographie qui comprend toutes les processions du même genre dont la plupart des soubassements du temple sont ornés.

Chambre G. — C'est dans cette chambre que le roi consacre les produits de la terre qui figurent dans les préparatifs des fêtes. Parmi les objets offerts sont des fleurs, des fruits, la bière *Hak*, même des vins et des canards. En présentant ces objets à la déesse le roi prononce les paroles d'usage. Dans ses réponses la déesse promet au roi une prospérité sans égale, des champs toujours verts, une abondance de biens de toute sorte pour l'Egypte. Les inscriptions des frises sont intéressantes par les titres d'Hathor

(1) IV, 14. (2) Brugsch, *Dict.*, p. 765.

qu'elles nous font connaître. « Elle est, dit un des textes, la Sothis de Dendérah, qui emplit le ciel et la terre de ses bienfaits. Elle est la régente et la reine des villes... Au sud, elle est la reine du maître divin ; au nord, elle est la reine des divins ancêtres. Rien n'est stable sans elle. Elle est la première qui, avec son fils, gouverne les villes et les nomes... Elle est la grande dans le ciel, la reine parmi les étoiles... » Cette invocation à Sothis, dans une chambre consacrée à la consécration de certains produits de la terre, n'a rien qui doive surprendre. Sothis est le symbole du renouvellement de l'année et de la résurrection de la nature. Au lever héliaque de Sothis, le Nil sort de son lit. Jusqu'à ce moment la terre d'Égypte est stérile et nue. Fécondée par le fleuve, elle va se couvrir d'une verdure nouvelle.

La chambre G a fourni à notre publication les cinq planches I, 54-58.

Planche I, 54. — Dédicace des frises et des soubassements. En *a*, Hathor est introduite sous le nom principal de *Ap-et*, qui se rapporte à sa nature astronomique. En *b*, Sothis est le premier nom invoqué. Les inscriptions des soubassements (*c* et *d*) ne sont que des dédicaces dans le style de toutes les inscriptions que nous publions successivement. On vante la perfection du travail. Tout est peint et orné conformément aux préceptes de Thoth. Une phrase mérite d'être citée : « L'âme d'Hathor aime à quitter le ciel sous la forme d'un épervier bleu à tête humaine, accompagnée de ses parèdres, pour venir s'unir à la figure de la déesse. » D'autres exemples sembleraient autoriser à penser que les Égyptiens accordaient une certaine vie aux statues et aux images qu'ils créaient, et que, dans leurs croyances (ce qui s'applique particulièrement aux tombeaux), l'esprit hantait les représentations faites à son image.

Planche I, 55. — *a*. Tableau dans la feuillure de la porte. Hathor a des titres en rapport avec la destination de la chambre. L'inscription postérieure

l'appelle : *Nub-et*. La maîtresssse de Dendérah. Le principe primordial. Celle qui a commencé à donner à ce monde sa magnificence. La déesse unique. Celle qui a créé tout ce qui existe. Celle qui apporte la vie à tous les hommes par son rayonnement. La maîtresse de la terre. La maîtresse du pain. L'inventrice de la bière. » Comme une sorte d'allusion à ces titres, le roi lui offre toute espèce de fruits, de pains et de liquides.

Planche I, 56. — Offrande de la Vérité.

Planche I, 57. — Deux tableaux faisant suite aux précédents sur le retour de chaque paroi. D'un côté le roi offre à la déesse un bouquet de fleurs, de l'autre une tige du papyrus (appelé « le papyrus de la ville de *Kheb* ») qui, symboliquement, indique la prospérité. Dans sa réponse au roi, la déesse répète intentionnellement deux fois le mot *ut'*, nom de la plante qui lui est offerte : « Je rendrai tes membres florissants (*s-ut'*) en faisant prospérer *(ut')* ta vie. Tout ce qui t'est contraire sera éloigné (1). » Le temple offre des exemples multipliés de ces jeux de mots ; ce n'est pas ici le lieu d'y insister.

Planche I. 58. — Procession de personnages allégoriques représentant le Nil.

Chambre H. — On prépare dans la chambre H les offrandes en *Hotep* et en *Uten*, c'est-à-dire les pains et les libations destinés aux fêtes. Le roi y est représenté consacrant ces objets aux dieux. En échange, la déesse promet au roi que ses greniers seront pleins, que les celliers seront remplis de boissons. C'est par la chambre H que devaient passer les personnes chargées de faire entrer dans le temple les produits du midi destinés à la fête. Aussi les processions gravées sur les soubassements n'ont-elles plus le caractère banal qu'elles nous ont montré dans les chambres précédentes. Là c'est le Nil qui, d'une manière un peu vague, dépose aux pieds de la déesse les produits du sol qu'il féconde.

(1) Cf. I, 46.

Ici interviennent certaines circonscriptions territoriales (1) du midi de l'Egypte et les productions des territoires qu'elles arrosent.

Les inscriptions n'offrent d'ailleurs rien de bien nouveau. A la porte d'entrée, le roi fait allusion dans son discours aux titres que prend Hathor dans la chambre. Elle est celle qui fait monter le Nil. Elle rend la terre fertile. Elle donne la vie aux hommes, idées en rapport avec la destination de la chambre.

Nous avons copié sur les murailles de la chambre H les textes et tableaux qui font le sujet de nos planches I, 59-62.

Planche I, 59. — *a.* Liste d'offrandes de toute espèce que le roi est censé présenter à la déesse, y compris les bœufs et les autres animaux qu'il immole en son honneur. *b, c, d, e.* Inscriptions des frises et des soubassements. L'inscription *c* mentionne la construction en pierre blanche, bonne et dure, l'inscription *b* en pierre de *Ro-ḥu*, c'est-à-dire de la chaîne arabique. On remarque aussi le renseignement topographique fourni par les inscriptions *d* et *e*. En *d*, la chambre *Her-ḥet* est indiquée comme située au sud du temple ; l'inscription *e* nous la montre comme placée à la droite de l'édifice, ce qui est conforme aux résultats que nous avons déjà obtenus autre part (2).

Planche I, 60. — Ces deux tableaux sont placés dans la feuillure des deux portes de la chambre H.

a. Le roi devant la déesse. La chambre, qui est un lieu de passage, étant un peu banale, aucune offrande n'est faite. Le roi fait allusion aux titres que prend la déesse dans la chambre. Elle est celle qui fait monter le Nil. Elle rend la terre fertile. Elle donne la vie aux hommes.

b. Ce tableau est sculpté sur la feuillure de la porte extérieure qui date du règne d'Auguste. La déesse y a les mêmes titres et le roi y fait les mêmes allusions. Les paroles d'Hathor sont celles qu'on trouve si fréquemment

(1) Plus haut, page 95. (2) I, 37.

reproduites sur les monuments : « Je te donne tout ce que fournit le ciel, tout ce que la terre crée, tout ce que l'inondation apporte chaque année. »

Planche I, 61. — Procession de personnages allégoriques apportant des offrandes (1). Les personnages de droite sont au nombre de douze ; les personnages de gauche sont au nombre de neuf. En *a* est la légende gravée derrière le roi. La légende gravée derrière le roi sur l'autre liste a disparu. Les personnages représentés ici sont, non des Nils, mais des *Pehu*, c'est-à-dire la personnification des propriétés attenant au fleuve dont les douanes, les pêcheries, les chasses, les îles, les rives contribuent aux revenus des temples. Il est facile de se rendre compte du motif qui a engagé l'architecte du temple à placer dans la chambre H deux listes de *Pehu*. D'après les légendes, ces *Pehu* sont les *Pehu* du sud. Ce sont les autres temples situés au sud de l'Egypte qui viennent contribuer par leurs produits à la richesse des offrandes faites à la déesse. Les *Pehu* du nord occupent les soubassements de la chambre I.

Planche I, 62. — Nous connaissons déjà ce texte précieux qui nous donne au complet la liste des fêtes célébrées en l'honneur d'Hathor dans l'intérieur du temple. Nous n'y revenons pas.

Chambre I. — La chambre I fait pendant sur le côté nord du temple à la chambre H sur le côté sud. Elle sert de passage aux porteurs des produits destinés à la fête, qui proviennent de la partie septentrionale de l'Egypte. Le roi y est représenté consacrant les offrandes solides et liquides qu'il a fondées et qu'on devait trouver à perpétuité dans la chambre pour le service du temple.

Les planches I, 63-66 sont formées avec les matériaux que nous avons recueillis dans la chambre I.

Planche I, 63. — *a.* Inscription gravée sur le chambranle gauche de la porte intérieure. Titres d'Hathor comme déesse des productions de la terre. *b.* Inscription gravée sur le chambranle droit de la même porte. Liste des

(1) Déjà publiée par M. Dumichen, *Geographische Inscriften*, I^{re} partie, pl. 18 et suiv.

noms d'Hathor-Sothis en différentes villes de l'Egypte. *c, d.* Inscriptions gravées dans l'épaisseur de la porte extérieure. Discours adressé aux prêtres du temple pour qu'ils nourrissent en leur cœur le culte de la déesse. *e.* Inscription gravée sur la face extérieure de la même porte. La porte, selon l'inscription, est destinée au prêtre chargé dans les cérémonies de la partie des libations et des offrandes d'encens.

Planche I, 64. — Inscriptions dédicatoires des frises et des soubassements. Ces inscriptions nous apprennent que les cérémonies auxquelles la chambre I était consacrée consistaient surtout en libation et en offrandes de matières solides.

Planche I, 65. — Le tableau *a* occupe l'épaisseur de la porte d'entrée, à l'intérieur de la chambre. Le tableau *b* occupe l'épaisseur de la porte de sortie. Le premier nous montre Hathor-Sothis, et le roi faisant une libation dans un vase d'or pour que la déesse lui accorde une inondation abondante. Le second montre Hathor, et le roi offrant à la déesse des pains de toute sorte, des liquides et des fleurs.

Planche I, 66. — Le roi et Ahi devant Hathor, Horus d'Edfou et Horsam-ta-ui (côté droit). Le roi et la reine devant Isis et Osiris (côté gauche). Des deux côtés, procession de personnages androgynes symbolisant dix-neuf des *Pehu* de la Basse-Egypte (1).

Chambre J. — La chambre J est la chambre du trésor de la déesse. C'est la chambre des métaux précieux, toujours au point de vue des préparatifs de la fête : Hathor y est adorée sous le nom de « régente des mines. » La décoration de la chambre est d'ailleurs conforme à sa destination. Le roi offre à la déesse des sistres, des pectoraux, des miroirs, des colliers enrichis de pierres rares, et en échange la déesse lui promet la possession des pays

(1) Liste déjà publiée dans les *Geographische Inscriften*, 1ʳᵉ partie, pl. 24 et suiv.

d'où la matière de ces objets précieux a été tirée. Les soubassements eux-mêmes empruntent à la chambre un caractère particulier ; cette fois, en effet, nous sortons de l'Egypte, et les personnages symboliques qui figurent dans les processions, représentent les pays étrangers qui ont fourni au temple les divers métaux destinés à enrichir le trésor de la chambre J.

Voyez I, 67-71.

Planche I, 67. — *a.* Suite de la monographie consacrée à la reproduction des tableaux situés dans la feuillure des portes de toutes les chambres. Ici le roi présente à la déesse un coffre rempli d'échantillons de pierres rares. La déesse prend le titre de créatrice de l'or, de l'argent et de tous les métaux précieux. *b, c, d, e.* Légendes dédicatoires qui occupent les frises et les soubassements.

Planche I, 68. — Tableau en deux parties qui occupe le fond de la salle au premier registre. Hathor est adorée comme la Vérité suprême. Le roi, dans le costume de Thoth-Asten, offre à la déesse une statuette de la Vérité.

Planche I, 69. — *a, b.* Ces deux tableaux suivent immédiatement le précédent, l'un *(a)* à sa droite, l'autre *(b)* à sa gauche. Ces tableaux s'expliquent d'eux-mêmes. Le roi offre à la déesse un collier et un pectoral enrichis de pierres précieuses.

Planches I, 70 et 71. — Deux processions de personnages qui partent du milieu du fond de la salle, et s'étendent de chaque côté sur les parois latérales. A gauche, le roi, la reine et Hor-sam-ta-ui sont devant Hathor et le même Hor-sam-ta-ui (1). A droite, le roi, la reine et Ahi sont en présence d'Hathor et d'Hor-Hut. Sauf une ou deux variantes, les deux processions sont identiques et se composent des treize mêmes personnages qui représentent

(1) Sur Hor-sam-ta-ui à la fois adorant et adoré, voy. l'explication de la pl. I, 14.

symboliquement les treize pays étrangers dont les produits servent à enrichir le trésor du temple (1). Ces treize pays étrangers sont :

1. *Ua-ua*, appelé aussi *T'a* et *Khent*, qui apporte l'argent.
2. *Heha*, appelé aussi *Smen*, qui apporte l'or.
3. *Leschet*, qui apporte la turquoise.
4. *Teftet*, appelé aussi *Khentesch*, qui apporte le lapis-lazuli.
5. *Sche* appelé aussi *Ta-kens* qui apporte le jaspe rouge.
6. *Ment*, qui apporte la poudre d'antimoine.
7. *Pars*, appelé aussi *Tuf* comme le XII^e nome de la Haute-Egypte en vertu de quelque synonymie ou homophonie inconnue, qui apporte la pierre *Uat'*.
8. *Khet*, qui apporte le quartz blanc (2).
9. *Ar*, qui apporte le métal inconnu appelé *Ka*.
10. *Bak-ta*, appelé aussi *Ta-Satt*, qui apporte le métal inconnu *Tehset*.
11. *Men-a*, qui apporte la substance appelée *Menesch* ou *Nuter*...
12. *Ta-ament*, appelé aussi *Sche* ou *Kousch*, qui apporte le *Her-tes*.
13. *An Hat'-khen* (la vallée d'Eléthyia), ainsi appelée en vertu de quelque homophonie inconnue, qui apporte la substance nommée *Boti* ou *Hesmen* (le natron ?).

Chambre K. — La chambre K est la chambre où l'on conservait les vêtements de la déesse, c'est-à-dire, les étoffes qui servaient soit à habiller les statues, soit à parer certains ustensiles du culte. Peut-être des coffres disposés pour cet usage étaient-ils placés dans

(1) Liste déjà publiée par M. Dumichen, *Geogr. Inscr.*, 2^e partie, pl. 71 et suiv., et *Texte*, 2^e partie, p. 41.

(2) Mot-à-mot « la pierre lumineuse. » C'est avec le quartz blanc que sont faits les yeux des statues de l'Ancien-Empire. Plus tard on s'est servi d'un verre teint en violet pour imiter l'améthyste. Mais ce dernier procédé ne donne pas à l'œil ainsi fabriqué l'apparence de vie qui caractérise les monuments contemporains des premiers âges de la monarchie égyptienne. (Conf. Chabas, *Études sur l'antiquité historique*, p. 36).

la chambre. On faisait aussi dans la chambre K des onctions en faveur d'Hathor. Une procession de prêtres qui occupe les registres supérieurs ferait supposer que certaines provinces de l'Egypte devaient concourir à l'embellissement et à l'entretien de cet autre trésor du temple.

Sur les matériaux extraits de la chambre K, voyez I, 72-80.

Planche I, 72. — La planche I, 72 reproduit les dédicaces de la chambre ; *a* et *b* occupent les frises, *c* et *d* les soubassements. Nous avons déjà remarqué l'expression : « Le roi a construit la chambre *Menkh* comme le dernier des *Ark*, à la droite de la chambre *Her-het*. »

Planche I, 73. — Le roi offre la Vérité : c'est le tableau invariablement placé à la hauteur de l'œil et au milieu de la paroi du fond. Ici encore le roi se présente comme fils de Thoth, c'est-à-dire comme initié aux mystères de la science divine.

Planche I, 74. — *a*. Cette fois le roi est prince d'Arabie, et il offre à Isis un vase d'huile provenant de cette contrée. *b*. Le roi offre à Hathor « la lumineuse » des bandelettes de lin blanc pour que cette déesse favorise la production des plantes dont on fait les vêtements sacrés.

Planches I, 75 et 76. — Tableau qui fait la moitié droite du tour de la chambre, depuis le milieu de la paroi du fond jusqu'au milieu de la porte. Troisième registre. On y voit, assis sur leur trône, Isis et Hor-sam-ta-ui, tous deux mis en rapport avec l'Arabie. Plusieurs prêtres et prêtresses nonseulement de Dendérah, mais d'autres nomes de l'Egypte, se présentent devant les divinités et leur font des offrandes d'huiles, d'eau et d'étoffes précieuses.

Planches I, 77 et 78. — Tableau qui fait la moitié gauche du tour de la chambre, depuis le milieu de la paroi du fond jusqu'au milieu de la porte d'entrée. Troisième registre. Scène analogue répétée en faveur d'Hathor et d'Horus d'Edfou.

Planche I, 79. — Soubassement de la salle. Côté droit. Hathor et Hor-

sam-ta-ui reçoivent le roi agenouillé (fig. 1), lequel amène une suite de treize personnages ainsi rangés (fig. 2) :

Fig. 1. Fig. 2.

Ces treize personnages représentent symboliquement les huiles fines de l'Arabie, apportées par le Nil septentrional. Le Nil est à son tour rappelé par ses diverses qualités.

Planche, I. 80. — Tableau qui fait pendant au précédent sur la paroi opposée.

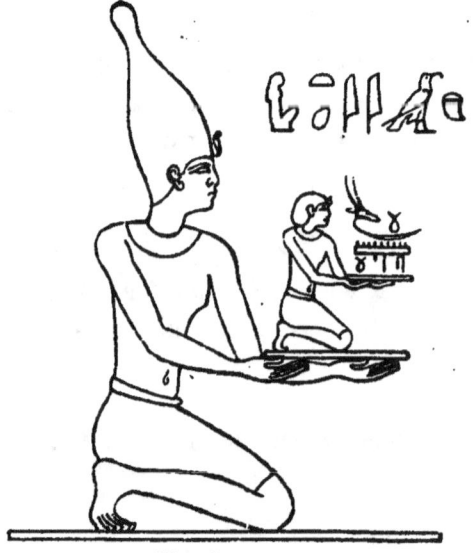

Fig. 3.

Le roi est dans cette pose (fig. 3). La série des treize personnages forme une liste des vêtements que le Nil méridional apporte.

TROISIÈME GROUPE. — Les deux portes du corridor R, qui donnent dans la salle D, une fois fermées, onze chambres sont isolées du reste de l'édifice et forment un groupe qu'aucune communication ne relie au temple. Ce sont ces chambres que l'on appelle Sche-ta-ui,. mystérieuses, fermées (1).

On sait que les exemples où figurent les onze divinités qui forment le grand cycle adoré dans le temple sont assez nombreux pour que nous n'ayons aucune espèce de doute sur les noms et le chiffre de ces divinités. Il semble dès lors naturel de supposer qu'aux onze dieux correspondent les onze chambres de la partie réservée du temple, et qu'après les salles consacrées au culte nous allons entrer dans une partie du temple réservée au dogme.

Ce résultat n'est pourtant pas tout-à-fait celui que l'exploration attentive des onze chambres nous laisse entre les mains. Nous nous retrouvons ici en présence des divinités que nous connaissons déjà ; la chambre Z nous apparait bien comme l'adytum du temple et le lieu où Hathor est adorée sous ses titres principaux. Mais chaque chambre séparément n'est pas dédiée à un dieu choisi séparément dans le cycle des onze, ou, pour parler plus clairement, la liste des onze parèdres et la liste des onze divinités des chambres secrètes ne se confondent point. D'un autre côté, l'ensemble du dogme représenté par les onze parèdres n'est pas l'ensemble du

(1) II, 24, *b*.

dogme représenté par les onze chambres. Ce qu'on peut conclure de là, c'est que les auteurs de la décoration du temple n'ont pas voulu composer la décoration des onze chambres avec le dogme qui est la raison d'être des onze parèdres. Au fond, les prêtres initiés voyaient certainement dans les onze chambres les sanctuaires des onze divinités; mais la vraie doctrine n'est pas apparente et c'est intentionnellement qu'elle est voilée sous une décoration de convention. On nous fait assister à la mort et à la résurrection d'Osiris ; on nous montre à droite de l'adytum la lumière vaincue par les ténèbres, à gauche les ténèbres effacées par la lumière ; la vie et la mort, le mensonge et la vérité, la chaleur qui vivifie et la chaleur qui tue, sont des deux côtés de l'adytum mises en présence. Mais ces idées générales ne sont pas le développement du dogme qui représente chacun des onze parèdres en particulier. Ne voulant pas, de parti pris, développer successivement sur les murailles des onze chambres les doctrines dont chacun des onze dieux est la personnification, et ne voulant pas non plus laisser sans décoration une partie considérable du temple, on s'est arrêté à une composition assez vague qui embrasse les onze chambres à la fois dans un ensemble plus ou moins en rapport avec le dogme général que le temple a servi à consacrer.

Régulièrement nous devrions commencer la description des chambres du quatrième groupe par la chambre Z qui en est le centre. Mais, pour rester fidèle à notre plan, nous croyons devoir faire le tour du corridor R et décrire les chambres dans l'ordre où elles se présentent devant nous.

Corridor R. — Le corridor R n'étant qu'un lieu de passage, il n'était pas dans l'intention de ceux qui en ont réglé la décoration d'y placer de ces tableaux qui sont destinés par leur auteur à révéler la destination de la chambre où on les trouve. Incidemment le corridor R nous met cependant entre les mains des documents dont l'importance relative ne saurait être contestée.

Le corridor R a fourni à notre deuxième volume les planches 22-28.

Planche II, 22. — La bande horizontale qui sert de base aux tableaux et borde les soubassements, est réservée dans les usages du temple à des formules générales qui, jusqu'ici, ont peu varié. Cette fois la même bande horizontale, çà et là interrompue par les portes qui donnent accès dans les chambres latérales, nous livre, par exception, des renseignements d'une autre nature. La vignette en tête de la planche montre la place que les inscriptions occupent. En *a-h* sont les noms hiéroglyphiques des chambres que les légendes avoisinent. En *i* est une inscription que son extrême difficulté laisse pour nous presqu'à l'état d'énigme. Les quatre « salles divines » dont il y est question et qui sont situées du côté de l'*Am-ur*, c'est-à-dire au côté gauche du temple, sont sans doute nos quatre chambres A', B', C' et D'. « Elles s'ouvrent dans la direction du *Ta-ur* selon les prescriptions, tandis qu'antérieurement elles étaient autrement par leur direction vers l'ouest et l'est, » allusion qui nous reporte selon toute vraisemblance à l'édifice plus ancien auquel le temple actuel a succédé.

Planche II, 23. — Pour la place des quatre inscriptions reproduites sur cette planche, on aura recours à la vignette placée en tête de la planche 22. Les trois premières occupent les soubassements ; nous avons copié la dernière sur la frise. On ne trouve dans ces dernières légendes que les noms et les titres plusieurs fois répétés et déjà bien connus de la déesse Hathor de Dendérah. En *j'* il est encore fait mention d'Hathor « qui naquit à Dendérah sous la forme d'une femme noire et rouge et sous le nom de *Khnum Ankh*. »

Planche II, 24. — Les tableaux sont placés dans la feuillure des deux portes qui servent à passer de la salle D dans le corridor R. Ils appartiennent

par conséquent, à l'une des séries que nous avons pour règle de reproduire *in extenso*.

a. Tableau placé dans la feuillure de la porte du nord. Le roi fait son premier pas dans le corridor. Il vient « admirer » la déesse. Le corridor n'étant qu'un lieu de passage et sans destination religieuse précise, aucune offrande n'est faite. On lit au bas du tableau : « Porte d'entrée pour arriver au lieu saint (l'adytum), pour voir la déesse *Apu* avec les grandes divinités de son cycle, pour adorer son être dans son sanctuaire quand elle réunit ses rayons à ceux de celui qui l'a créée au commencement de l'an. »

b. Tableau de la porte du sud. Même composition que le précédent. L'inscription verticale du bas est ainsi conçue : « Porte d'entrée pour les lieux réservés, pour adorer *Nub-el*, maîtresse de Dendérah, avec ses parèdres, pour adorer Sa Majesté à ses deux côtés (l'est et l'ouest) quand elle apparaît avec le disque solaire au commencement de l'an. »

Planche II, 25. — Tableau placé immédiatement à gauche de la porte qui conduit dans la chambre Z. Le roi offre la statuette de la Vérité.

Planche II, 26. — Tableau placé immédiatement à droite de la même porte. Même offrande.

Planche II, 27. — Soubassement de la paroi extérieure de la salle E. Côté nord et moitié correspondante du côté ouest. Le roi amène processionnellement aux divinités du temple dix-neuf personnages qui marchent derrière lui. Ce sont les provinces de l'Egypte du nord symbolisées. Le scribe chargé de la rédaction de cette liste s'est imposé la règle d'invoquer la déesse sous le nom qu'elle porte dans chaque nome. Ainsi à Memphis, elle s'appelle *Sekhet* ; elle s'appelle *Neith* à Saïs ; *Saosis* à Héliopolis, *Nehem-au* à Hermopolis de la Basse-Egypte ; *Ha-mehi* à Mendès ; *Bast* à Bubastis, etc.

Planche II, 28. — Procession qui fait pendant à la précédente sur la paroi sud. Il s'agit des nomes de la Haute-Egypte. A Edfou, Hathor s'appelle le *Hut femelle* ; elle s'appelle *Sothis* à Eléphantine, *Anub-et* à Lycopolis, *Bouto* à Hnas, etc.

Chambre S. — La chambre S n'a pas de caractère bien tranché.

On croit cependant y démêler qu'Hathor est identifiée à Isis. Elle est la déesse *User-t* (la puissante), la régente des divinités ; c'est elle qui donne au roi non seulement le pouvoir sur ses ennemis, mais aussi la domination sur le monde entier et sur tout ce que le soleil éclaire. La chambre S nous conduit à la chambre T où Isis est censée naître « sous la forme d'une femme noire et rouge. »

La chambre S fournit à notre publication les planches II, 29-32.

Planche II, 29. — *a.* Dans la feuillure de la porte d'entrée est le tableau *u*. Le roi, les mains levées, adore la déesse. Au bas du tableau : « porte d'entrée de la chambre nommée *Nem-kheper-khu*. C'est la chambre de la déesse *An-t*, etc. »

b, c, d, e. Légendes dédicatoires qui font le tour de la chambre à la hauteur des frises et des soubassements.

Planche II, 30. — Tableau compris dans la monographie des offrandes de la Vérité. Comme tous les autres, il est divisé en deux parties qui occupent le milieu de la paroi du fond de la chambre, au registre principal.

Planche II, 31. — Suite de la monographie qui comprend les tableaux placés immédiatement à la suite de l'offrande de la Vérité. Nous rappellerons que, par l'endroit qu'ils occupent, ces tableaux sont véritablement les premiers des deux séries qui décorent les murs de chaque chambre. Ici, le roi offre à Hor-Hut et à Hor-sam-ta-ui la grande couronne royale et les deux plumes de la coiffure d'Ammon.

Planche II, 32. — Ce tableau est un de ceux qui n'appartiennent à aucune série et que nous publions pour l'intérêt propre qu'ils offrent. On y trouve représentée la cérémonie appelée la course du roi. Le roi est censé faire quatre pas vers chacun des quatre angles de la chambre, ce qui signifie que les quatre régions du monde sont sous sa domination. Il tient dans sa main le fouet ; mais les représentations analogues des autres temples le montrent plus souvent armé du symbole nommé *Hap*. Tout au moins la partie droite du tableau devrait-elle avoir ce sens, car la légende explicative, placée en avant du roi,

nous apprend que le roi « a saisi le *Hap* (l'équerre) pour mesurer la terre qu'il parcourt en une seule fois. »

Il est difficile de croire que les symboles bizarres placés au centre du tableau n'aient pas un sens qui les mette en rapport avec la représentation qu'ils accompagnent. Mais jusqu'ici l'attention des archéologues s'est peu portée sur cette partie de la décoration. Tout ce qu'on peut dire, c'est que les deux premiers signes désignent *les deux ombres* (*Khab-t*, les tropiques?); que l'anneau *Schen* désigne *le temps incommensurable;* que les scorpions s'adressent à l'*air respirable;* que le symbole dont le *Tat* prend une grande part *(Khnum)* signifie l'*eau;* enfin, que les trois angles *(ta)* représentent *la terre*. C'est là tout ce que, jusqu'à présent, il est possible de voir dans les curieux symboles qui occupent le centre de notre planche 32.

Chambre T. — Cette chambre s'appelle le *Meskhen*, c'est-à-dire « le berceau, le lieu de la naissance, le lieu de l'accouchement. »

Nous savons qu'Hathor était née à Dendérah sous le nom d'Isis et sous la forme d'une femme noire et rouge, et nous savons aussi que le lieu précis de la naissance est le petit temple d'Isis connu par la mention qu'en a faite Strabon. Bien qu'élevé en commémoration de l'événement auquel Dendérah doit son existence, le *Meskhen* n'est donc pas le lieu où naquit Hathor. Il est seulement destiné à en rappeler théoriquement le souvenir.

Les planches II, 33-37 reproduisent ce que nous avons trouvé d'intéressant à copier dans la chambre T.

Planche II, 33. — Les quatre inscriptions de la planche II, 33, sont gravées sur la porte d'entrée. La première est une prière adressée à Hathor sous ses divers noms. La déesse est surtout invoquée comme protectrice de l'écriture et de la science en général. En même temps, sous le nom de Sothis, elle apparaît comme régente de la terre. Dans la seconde inscription, la prière s'adresse à Sothis, sous la forme spéciale d'Isis. La troisième, rédigée en écriture secrète, nous fait connaître les titres royaux d'Osiris. La quatrième, enfin, est une nouvelle prière à Hathor.

Planche II, 34. — *a*. Tableau appartenant à la série des sujets placés dans la feuillure des portes. La chambre y est appelée « le lieu de l'accouchement. » Sous le nom de *An-t* (la belle), Hathor est encore une fois présentée au soleil. Le roi offre à Hathor des bandelettes que le texte désigne comme les bandelettes de la déesse vierge. Voici la réponse de la déesse : « Je te donne ces bandelettes du dieu Horus ; triomphe de tes ennemis. »

b, c. Dédicaces des frises. Le roi a bâti la chambre qui est appelée le *Meskhen* (le lieu de l'accouchement) ; les quatre côtés sont construits sur le modèle du ciel ; elle est destinée à la déesse *Khnum-Ank-t*, la palme d'amour ; la déesse *Neb-aa-t* est à sa droite, l'œil du soleil est à sa gauche ; par le sceptre qu'elle tient en sa main elle donne la vie à Osiris qui est dans son temple. La construction du *Meskhen* est également citée dans l'autre inscription. La mention d'un plan plus ancien sur le modèle duquel la chambre aurait été exécutée, est aussi faite. C'est encore dans cette inscription *(c)* que revient l'indication de la chambre comme lieu de la naissance d'Hathor « à la date de la nuit de l'enfant dans son berceau. »

d, e. Autres dédicaces qui font le tour de la chambre à la hauteur des soubassements.

Planche II, 35. — La paroi du fond de la salle nous montre au registre principal, le tableau en deux parties qui occupe la planche II, 35. 1re *partie*. Comme dans tous les tableaux de cette série, le roi est assimilé à Thoth. En échange de la statuette que le roi lui offre, Hathor promet de faire régner la Vérité sur le monde, d'où elle effacera le péché. De son côté, le roi est décrit comme celui qui ne souffre pas de malfaiteurs en Egypte. 2e *partie*. Hathor-Isis avec le titre de « celle qui est née à Dendérah. » Le roi prend les attributs de Thoth. Il offre la Vérité à la déesse.

Planche II, 36. — Ces deux tableaux font suite de chaque côté aux précédents. Ils appartiennent, par conséquent, à une série que nous publions *in extenso*.

a. Le roi est en présence d'Hathor, à laquelle il présente de riches offrandes de toute nature. Il est appelé « le fils du Nil, le nourrisson d'Hathor. » Hathor, de son côté, est introduite comme « la déesse de l'abondance. C'est elle qui donne la vie aux hommes, qui fait sortir le Nil de ses sources pour fertiliser la

terre et couvrir l'Egypte de ses eaux en son temps. » Dans sa réponse, Hathor promet que le Nil sera fécond.

b. Tableau analogue au précédent. Les mêmes offrandes sont faites à Isis. Elles se rapportent toutes au Nil. Les quadrupèdes, les oiseaux, les fruits, les plantes, les liquides, les pains présentés à la déesse sont les produits du sol égyptien, et, par conséquent, du fleuve qui l'a créé.

Planche II, 37. — Grand tableau choisi parmi ceux qui forment la partie accessoire de la décoration de la chambre. Thoth, Chnouphis, suivis du roi et de la reine, se présentent devant Isis et Nephthys. Isis est sur son trône. Elle a les titres de grande mère. Elle est la grande mère qui est née dans le *Meskhen* sous la forme d'une femme noire et rouge, nommée *Khnum Ankh-et*. Elle est celle qui aime le vêtement de pourpre, etc. Derrière elle, Nephthys est introduite comme sa compagne dans la chambre de l'accouchement. De son côté, Thoth adresse à Isis les paroles suivantes : « Ta face est belle, ô régente, fille de Seb, grande reine, toi que la déesse Nout a mise au monde sur la terre de Dendérah, le jour de la nuit de l'enfant dans son berceau... » Quant à Chnouphis, le second des adorateurs d'Isis, il est cité comme : « le dieu d'Éléphantine, le grand dieu qui réside à Dendérah, qui a formé les hommes, qui a créé les divinités, qui est le père dès le commencement, qui a fait toutes choses, le bon génie, le seigneur de la chambre de l'accouchement. » Il prononce en même temps ces paroles : « Je rends hommage à ton être, ô grande reine des temples, dès ta naissance à Dendérah. »

Chambre U. — La chambre U s'appelle le *Menkh*, elle fait suite au *Meskhen*. C'est l'endroit sacré d'Onnophris, c'est là qu'il rajeunit son corps, qu'il redonne de la grâce à ses membres, qu'il reprend sa bonne forme, au commencement de l'an.

On trouvera sur nos planches II, 38-44 les matériaux que nous avons recueillis dans la chambre U.

Planche II, 38. — La porte de la chambre U est surmontée extérieurement du tableau que reproduit la planche 38. Oblation faite à Sokar-Osiris de Memphis et à Isis de Dendérah par le roi et les trois prêtres de la première des

divinités que nous venons de nommer. Le Sokar de Memphis est ici identifié avec l'Osiris de Dendérah, et sous ce nom il avait dans le temple de Dendérah des prêtres que nous voyons assister à la cérémonie représentée sur la porte de la chambre U.

Planche II, 39. — Sur la même porte, à droite et à gauche de l'ouverture, sont gravés les deux textes qui occupent la planche II, 39. On y lit un discours qu'Horus adresse à son père Osiris. Sous la forme d'une interrogation (est-ce que tu n'es pas à Thèbes, qui est la première des provinces de la ville et la ville où tu es né?... est-ce que tu n'es pas à Mendès, dans la ville du bélier, là où ta Majesté se réjouit de l'approche des femmes?... etc.), Horus énumère les noms particuliers d'Osiris dans chaque nome de la partie du temple consacrée à ce dieu.

Planche II, 40. — Nous entrons dans la chambre.

a. Ce tableau occupe la feuillure de la porte. Le roi offre l'encens et une libation à Hathor. On lit au bas du tableau : « Porte d'entrée de l'intérieur de la chambre de la barque *Hunnu* de l'adytum d'Onnophris le justifié, pour rajeunir son corps (le corps d'Osiris), pour habiller ses membres et faire ce qui est agréable à Sa Majesté le jour du Nouvel An. »

b, c. Légendes gravées sur le pourtour des frises. Il y est question d'Osiris, fils de Nout, d'Isis, et de ce qui convient à leur culte.

d, e. Dédicaces qui se rapportent à la construction de la chambre de Sokar de Dendérah, qu'on a rebâtie sur son modèle ancien pour y placer la statue du dieu et y accomplir les rites prescrits pour la fête du commencement de l'an.

Planche II, 41. — Suite de la monographie des tableaux placés au registre principal du milieu de la paroi du fond. Selon la règle constante, le sujet du tableau est l'offrande d'une statuette de la Vérité faite par le roi assimilé à Thoth. Cette fois, Thoth est appelé *Tekh* (1), celui qui règle le commencement de l'année. Dans la réponse qu'elle adresse au roi, la déesse ne sort malheureusement pas du vague qui est le fond de la plupart de ses discours : « Je veux, dit-elle, que les hommes te craignent, que les âmes pures te respectent. »

Planche II, 42. — Tableaux qui font suite aux précédents, à droite et à

(1) Cf. I, 62, fête du 20 Thoth.

gauche de la paroi. Onnophris est à l'une des extrémités de chacun de ces tableaux. Il est appelé : « Le dieu de Mendès..., le roi dans le ciel, le souverain sur la terre, le grand chef dans l'enfer. » A l'autre extrémité, le roi debout fait au dieu l'offrande d'un édicule (1). Il est présenté comme le grand roi de l'Egypte, celui qui revivifie l'Osiris-An de Dendérah, celui qui est nourri par les deux sœurs Isis et Nephthys, celui qui accomplit la cérémonie de l'ensevelissement d'Onnophris.

Planche II, 43. — Grand tableau copié sur une des parois de la chambre. Ce tableau se divise en deux parties. D'un côté, Osiris, Nephthys et les divinités qu'on appelle les quatre *Meskhen ;* de l'autre, Isis, Horus fils d'Isis et d'Osiris, le roi. Isis n'a aucun titre qui sollicite l'attention. Horus, debout sur l'hippopotame, apparait comme le vainqueur du mal. Le roi est représenté offrant à la déesse les symboles de la vie, de la stabilité et de la pureté. En ce qui regarde Osiris et Nephthys, nous avons à signaler, parmi les qualifications attribuées à ces divinités, celles dont l'image d'Osiris est accompagnée : « Il est le roi de l'enfer, le fils de Seb, l'enfant né de sa mère Nout, le dieu à la belle face, à la longue barbe, le roi des dieux, » et celles de Nephthys que le texte nous montre comme la déesse bienfaisante, celle qui défend le dieu contre ses ennemis, qui le protége contre les attaques de Set. Quant aux quatre *Meskhen*, on y voit les quatre divinités protectrices de la naissance du dieu. La première est *Tef-nut* et prend la qualification de « principale, » la seconde est *Nut* et s'appelle « la grande, » la troisième est Isis, avec la qualification de « bonne, » la quatrième enfin, est « la bienfaisante » sous le nom de Nephthys.

Planche II, 44. — L'épervier à gauche, le cynocéphale à droite, désignent vraisemblablement les solstices et les équinoxes, phénomènes auxquels se rapportent également le croissant lunaire et le scarabée surmonté du disque, placés à chaque extrémité du tableau. Au milieu, Thoth et Osiris soutiennent une sorte de velum au-dessus de deux ibis. Les textes n'expliquent malheureusement pas le sens de ces bizarres représentations.

Chambre V. — Osiris est censé être enterré dans la chambre V.

(1) C'est sans doute par une de ces inadvertances fréquentes dans le temple que le texte parle « des plantes douces » que le roi présente au dieu.

Osiris mort est le soleil qui se couche et en même temps qui meurt. Aussi est-il nommé enfant au matin, vieillard au soir.

Sous la forme d'Osiris renaissant, l'Osiris de la chambre V prend le nom de Hor-sam-ta-ui, sans cesser d'être Osiris. Hor-sam-ta-ui y joue le rôle principal, comme le signe en quelque sorte vivant d'Osiris ressuscité.

Planche II, 45. — Commencement des planches consacrées à la chambre V.
a. Tableau placé dans la feuillure de la porte. Le roi se présente à la déesse devant laquelle il dépose des offrandes de toute nature. La ligne du bas nous apprend que la porte où le tableau est gravé, donne accès dans l'intérieur de la chambre *Sa-ta*. C'est le grand sanctuaire d'Hor-sam-ta-ui « quand les rayons de son fils se réunissent avec son corps à sa belle panégyrie du Nouvel An ».

b, c. Dédicaces comme toutes celles que nous publions *in extenso*. C'est la chambre où se tient le dieu le jour de la fête.

d, e. Dédicaces gravées sur les soubassements. Elles se rapportent au soleil lorsqu'il se lève sous la forme d'un lotus « pour cacher son corps. »

Planche II, 46. — Offrande de la Vérité. Le roi prend une des coiffures de Thoth. La déesse lui promet de chasser le mensonge de son voisinage; elle lui donne la Vérité pour qu'il la fasse prospérer dans le monde, pour qu'il se rende propices les divinités par son amour pour elles.

Planche II, 47. — Tableaux qui font suite aux deux précédents. Le premier de ces tableaux nous montre le roi offrant à Hor-sam-ta-ui des feuilles d'acacia; dans le second, le même dieu reçoit du roi l'offrande d'une fleur de lotus. Au roi qui présente l'acacia le dieu adresse en ces termes ses souhaits de prospérité : « Je t'accorde que l'Egypte marche suivant ta volonté et que les villes qui sont sous ta domination te fournissent les choses nécessaires. » Hor-Sam-ta-ui est appelé dans ce tableau la divinité qui sort du grand lotus, celle que les dieux acclament à son apparition.

Planche II, 48. — Autre représentation bizarre qu'il est facile de décrire dans ses détails, mais dont le sens intime nous échappe.

A droite, le roi fondateur du temple tient sur ses mains étendues la barque appelée *Meh-et*. Devant lui, Hor-Sam-ta-ui est deux fois représenté, d'un côté, sous la forme d'un serpent qui sort d'un lotus, posé au centre de cette même barque *Meh-et*, de l'autre, sous la forme d'un épervier accroupi. Une représentation non moins obscure couvre l'extrémité gauche du tableau. Hor-sam-ta-ui apparaît encore ici, une fois comme un serpent qui sort de la fleur du lotus, une seconde fois comme un serpent qui vomit de l'eau. Dans les listes géographiques d'Edfou, les serpents sont les bons génies qui apportent l'eau de l'inondation, et peut-être le serpent est-il ici le symbole de l'inondation après les trois mois de l'été (1).

Planche II, 49. — Représentation analogue à la précédente. Les textes ne sont que la description des objets représentés avec les mesures et la mention de la matière dont ces objets sont formés.

Planche II, 50. — Au centre, figure emblématique de la déesse Hathor qui est appelée *Ta-enti-em-ser*, c'est-à-dire, « la plus distinguée (2). » De chaque côté, les déesses du nord et du sud. A l'extrémité droite du tableau, le génie des ténèbres, c'est-à-dire de l'obscurité primordiale identique à l'espace. A l'extrémité gauche, le même génie sous sa forme féminine. On a ainsi la représentation d'Hathor apparaissant au milieu de l'espace et des ténèbres primordiales qui indiquent les grandes forces créatrices du monde, le génie mâle symbolisant d'un côté la matière en elle-même, le génie femelle symbolisant de l'autre la matière transformée.

Chambre X. — La chambre X peut n'être pas sans rapport avec les chambres précédentes. Osiris est mort et ressuscité. Or, dans la chambre X, Hathor est invoquée comme soleil femelle, c'est-à-dire comme le récipient où le soleil, identique à Osiris, prend chaque

(1) Cf. III, 8.

(2) Il y a probablement une erreur du lapicide. Une scène identique, gravée sur les murs de la crypte n° 1 (III, 10) nous fait lire, en effet, , et non

jour sa naissance. Les idées du mal vaincu, de joie, de revivification, attachées au symbole du sistre qui est l'offrande principale à faire dans la chambre X, se retrouvent par conséquent ici.

Deux niches ménagées dans le mur à trois mètres environ du sol occupent les parois ouest et est de la chambre X.

La niche de la paroi est est la plus petite. Elle n'a jamais eu de porte. Le dieu Aroëris et les deux déesses protectrices appelées *Khu* y sont représentés. Pas d'autre légende que les noms de ces divinités. La destination de la niche est inconnue.

La niche de la paroi ouest est plus large, plus profonde ; une porte révélée par la place des gonds la fermait. L'emblème principal d'Hathor dans la chambre X étant le sistre, peut-être la niche de la paroi ouest servait-elle à conserver un emblème en turquoise de cette déesse qui remontait au temps de Thoutmès III. On conservait aussi dans la niche deux groupes de statues en matières précieuses, représentant, l'un un roi en adoration devant Hathor sous sa forme naturelle, l'autre un roi en adoration devant Hathor sous la forme d'un épervier à tête humaine.

Pour ces documents extraits de la chambre X, voyez planche II, 51-55.

Planche II, 51. — *a.* Tableau dans la feuillure de la porte. Le roi offre à la déesse les deux sistres. On lit au bas du tableau : « porte d'entrée à l'intérieur de la chambre *Sekhem*. Adytum de la déesse, magnifique de Dendérah. Elle y est représentée sous sa forme particulière, conformément au livre de Thoth, quand elle se réunit avec les rayons du soleil à son lever. »

b, c, d, e. Dédicaces qui font le tour de la chambre à la hauteur des frises et des soubassements. Formules très développées se rapportant à la fondation de la chambre. C'est le roi qui est censé accomplir toutes les cérémonies célébrées à cette occasion en présence des divinités.

Planche II, 52. — Deux offrandes de la Vérité. Hathor est un serpent *Mehen* (1). c'est-à-dire un diadème sur le front de son père, image de Sirius qui devance le soleil. Puis le texte ajoute : « Elle brille pour donner la vie à celui qui l'aime et tout le monde vit par sa volonté. »

Le sujet de ces deux tableaux indique assez la place qu'ils occupent dans la chambre X.

Planche II, 53. — Tableaux placés immédiatement à droite et à gauche des précédents. Le sistre est l'offrande principale à faire dans la chambre X. Le roi, en effet, présente à la déesse les deux formes du sistre « afin d'écarter d'elle le mal. » « J'ai saisi le sistre *Sekhem*, dit le roi dans le tableau *a*, j'ai pris en main le sistre *Seschesch*. Je les agite devant ta belle figure (ô déesse) pour écarter tout ce qui pourrait t'apporter la douleur. Que le bonheur soit en toi, que par toi l'Egypte soit heureuse, que (toujours) tu sois satisfaite, qu'aucun malheur n'approche de toi. Sois-moi propice (ô déesse). »

Planche II, 54. — Représentation analogue à celle qui occupe la planche 32. Le roi est censé parcourir la chambre X à grands pas. L'oiseau *Khu-t* symbolise la course du temps soumise aux révolutions du soleil (c'est ainsi qu'Isis est appelée ⊕ « la grande révolution ». » Les quatre bâtons surmontés de 𓋹𓋴𓋹𓋹 désignent les quatre qualités divines.

Planche II, 55. — La planche 55 est un extrait de la niche ouest de la chambre X. Les tableaux *b* et *c* nous sont déjà connus. *a*, représente le soubassement de la niche à l'extérieur ; on y voit les quatre supports du Ciel, jouant ici le rôle de supports de la niche. En *d* et *e* sont deux inscriptions où sont rappelés divers noms locaux d'Hathor. Elle est *Ament* à *Thèbes*, *Meneh* à Héliopolis, *An-t* à Lotopolis, à Hermopolis, *Best* à Bubastis, *Isis* à Dendérah, etc. (2).

Chambre Y. — Le principe qui a servi de fond à la décoration de la chambre X se développe dans la chambre Y. Cette fois encore, sous la forme d'*Apet* (déesse à tête d'hippopotame), Hathor

(1) Brugsch, *Dict.* p. 694. (2) Conf. I, 6, 39.

paraît comme déesse solaire. Mais elle n'est plus seulement le récipient où le soleil prend chaque jour sa naissance. Le mystère divin est accompli et Osiris ressuscité se montre dans la chambre comme le fils d'Hathor.

Les planches II, 56-59 sont consacrées à la reproduction des documents copiés dans la chambre Y.

Planche II, 56. — Tableau qui occupe le linteau au-dessus de la façade extérieure de la porte d'entrée. Le roi s'appelle ici le fils de Sothis. Il remplit devant la déesse la fonction de spondiste. Il est suivi de cinq prêtres parmi lesquels on retrouve trois des qualifications (*S-hotep-en-es*, *Ahi*, *Hunnu*), que nous avons trouvées autre part comme celles qui servent à désigner les prêtres attachés au service du temple.

Planche II, 57. — *a*. Tableau dans la feuillure de la porte d'entrée. Le roi offre des vases pleins d'eau. *b, c, d, e*. Dédicaces qui font le tour de la chambre à la hauteur des frises et des soubassements. Formules déjà connues. On rappelle les noms de *Khent-ab-t* et de *Khnum-Ankh-t* donnés à Isis quand elle naquit à Dendérah sous la forme d'une femme noire et rouge.

Planche II, 58. — Offrande de la Vérité. Deux tableaux qui couvrent la paroi du fond.

Planche II, 59. — Tableaux placés à droite et à gauche de chaque côté des précédents. Sujet analogue dans les deux tableaux. Hathor est appelée « celle qui fait monter le Nil. » Le roi lui offre un vase plein de l'eau nouvelle de l'inondation.

Chambre Z. — Nous sommes dans la chambre qui est située dans l'axe de l'édifice et qui, par sa position aussi bien que par sa signification, peut passer pour l'adytum du temple. La chambre Z est, en effet, un résumé du temple ; elle en est le point de départ et le point d'arrivée. Quant à la déesse, elle y apparaît sous toutes ses formes principales.

Les inscriptions ne nous aident pas à résoudre la question de savoir s'il y avait dans l'adytum une image ou une statue qui fût l'image ou la statue principale du temple. Nous savons seulement qu'on conservait dans la chambre Z deux groupes de statues. L'un est le groupe du roi Apappus (VI⁰ dyn.) dont nous avons déjà parlé (1). L'autre, dû sans aucun doute au fondateur du temple que nous étudions, représente le roi à genoux offrant un miroir à une Hathor d'or enfermée dans un double naos.

Les légendes de la chambre et celles qu'on trouve répandues çà et là dans le temple, font assez fréquemment mention d'un édicule où était déposée une statue de la déesse et qu'on appelait 🏛. On portait cet édicule dans les processions, et tout fait présumer qu'il était enfermé dans la chambre Z avec les deux groupes de statues dont nous avons parlé. Il devait être assez élevé au-dessus du sol pour qu'un escalier destiné à faire monter jusqu'à la porte fût nécessaire.

La chambre Z a aussi sa niche située à environ trois mètres du sol, dans la paroi du fond; elle était fermée par une porte. Cette niche n'était pas, comme on pourrait le croire, l'endroit le plus mystérieux de la chambre Z, qui est elle-même l'endroit le plus mystérieux du temple. Comme la niche de la chambre X (2) elle servait seulement au dépôt et à la conservation de certains objets précieux qu'on y enfermait. Ces objets sont : 1⁰ un sistre d'or soutenu par deux déesses *Khu* et déposé au milieu de la paroi du

(1) Ci-dessus, p. 54. (2) Ci-dessus, p. 177.

fond ; 2° un groupe de quatre divinités déposé à droite, représentant Ahi et Thoth en présence d'Hathor appelée le soleil femelle et d'Hor-sam-ta-ui appelé soleil lui-même; 3° un autre groupe déposé à gauche représentant le roi et Ahi devant une statue de la déesse soutenue par deux personnages sans nom.

On étudiera ce que la chambre Z offre d'intéressant dans nos planches II, 60-68.

Planche II, 60. — Inscriptions placées de chaque côté de la porte d'entrée. Description de cette porte et liste étendue des noms et des titres d'Hathor.

Planche II, 61. — Formules habituelles des dédicaces placées autour de la chambre à la hauteur des frises et des soubassements.

Planche II, 62. — Offrande de la Vérité par le roi qui prend le titre de « fils du seigneur d'Hermopolis, » c'est-à-dire de la ville de Thoth. En s'adressant à Hathor, le roi l'appelle « la Vérité elle-même. » Il fait ainsi la Vérité identique à la déesse principale du temple. Jamais, dit-il, ni jour ni nuit, la Vérité ne se sépare de la déesse ; la Vérité est la forme cachée d'Hathor.

Planche II, 63. — Ces deux tableaux font suite aux précédents sur le retour de chaque paroi. Le roi se présente devant Hathor, accompagné cette fois de la déesse Vérité elle-même. Hathor est assimilée à *Sefekh*, la déesse de l'écriture. Le roi se montre ainsi comme initié à la science divine. Il a acquis la connaissance de la Vérité, et c'est la Vérité, à la fois objective et subjective, que dans les deux tableaux qui précèdent ceux que reproduit notre planche 63, il offre à la déesse. Mais ici la Vérité elle-même le conduit.

Planche II, 64. — *a*. Hathor est enfermée dans un édicule dont le roi ouvre la porte. « La déesse se montre à moi dans son naos caché, » dit le roi. *b*. Scène analogue. Le roi a enlevé la corde et brisé le cachet qui ferme la porte. Il est en présence de la déesse.

Planche II, 65. — *a*. Scène analogue. Le roi vient d'enlever le sceau qui clôt la porte. Il est encore une fois devant la déesse. *b*. La porte est ouverte.

Le roi pose le pied sur la première marche de l'escalier qui sert à pénétrer dans l'édicule. « Je monte l'escalier de Nout, dit le roi, pour m'approcher et voir Sa Majesté dans son naos. »

Planche II, 66. — Ce tableau est placé à l'intérieur de la chambre, au-dessus de la porte d'entrée. Il se divise en deux parties. Le roi offre du vin à l'Isis « joyeuse » et à l'Hathor « joyeuse. » Il est suivi, d'un côté, par « la joueuse de harpe de la Haute-Egypte, » de l'autre, par « la joueuse de harpe de la Basse-Egypte. » Ce tableau est vraisemblablement sans lien direct avec la chambre où il est placé, et peut-être ne devons-nous y voir qu'une application un peu vague de ces idées de joie, de résurrection, de renaissance que nous trouvons à chaque pas dans le temple sous des formes si variées.

Planche II, 67. — *a.* C'est un des deux groupes qui devaient être exposés en nature dans la chambre. Une statue travaillée en or et représentant une forme particulière d'Hathor est enfermée dans un coffre qui est lui-même contenu dans un autre ; l'édicule a trois coudées et une palme de hauteur, une coudée et trois palmes de largeur ; sa profondeur est de trois palmes. Devant la porte est une statue du roi agenouillé ; il présente un miroir à la déesse.

b. Autre groupe. Celui-ci devait être conservé dans la chambre Z comme une relique provenant de l'un des édifices antérieurs qui ont disparu sans laisser de traces (1). Un des rois les plus célèbres de l'Ancien-Empire, le Phiops de Manéthon, présente à une Hathor assise une statuette d'Hor-sam-ta-ui tenant le sistre. Hathor, Phiops, Hor-sam-ta-ui, tout est en or. Le groupe du roi et du dieu a une coudée de hauteur. La hauteur de la statue d'Hathor est de quatre coudées. Derrière Hathor figure le naos à cloison treillagée dans lequel le monument entier était probablement enfermé.

c, d. Nous pénétrons dans la niche et nous trouvons dans l'épaisseur de la porte les deux textes reproduits en *c* et en *d*. On y lit des invocations à Hathor.

Planche II, 68. — Tableau placé dans la niche au-dessus de l'entrée. Le rôle de ce dieu enfant, dont les murs du temple offrent de si nombreuses représentations, nous est déjà connu (2). Ahi ou Hor-sam-ta-ui est le roi lui-même

(1) Voyez ci-dessus, page 54. (2) I, 14.

considéré comme la troisième personne de la triade du temple. Ici le roi est en présence de sa propre image divinisée. Il lui offre le *pschent,* symbole du pouvoir royal sur l'Egypte du nord et l'Egypte du sud. La place que ce tableau occupe dans l'axe et à l'extrémité du temple lui donne sa vraie signification. Parvenu de salle en salle jusqu'à la limite extrême du sanctuaire, le roi fondateur du temple a multiplié ses offrandes ; il a assuré pour l'éternité le service célébré dans le temple ; il est désormais la troisième personne de la triade en l'honneur de laquelle il a construit le somptueux édifice que nous décrivons.

Chambre A'. — Dans la chambre Y qui fait pendant à la chambre A' de l'autre côté de l'adytum, le soleil naissant est adoré et l'hommage est rendu à Hathor considérée comme la mère divine. Ici le soleil du soir paraît comme type principal. La lumière est vaincue au profit des ténèbres, le bien est terrassé au profit du mal, les ennemis sont victorieux, le mensonge triomphe de la vérité ; comme symbole toujours visible de cette dualité, le soleil se couche et disparaît à l'horizon. Ce sont toutes ces idées que personnifie l'Hathor de la chambre A'.

Aussi Hathor est-elle souvent identifiée dans cette chambre à Sekhet (Pascht). Elle devient alors la seconde personne de la triade de Memphis. Elle est la déesse qui dévore par le feu ; elle est celle qui détruit, qui étouffe les germes par sa trop grande chaleur. L'autre forme de Sekhet, qu'on nomme *Bast* ou *Beset,* personnifie la paix dans le ciel et sur la terre. Elle est la chaleur qui vivifie. Elle est la déesse tranquille, la déesse de la mansuétude et de la cohésion. Sekhet, au contraire, tue avec le glaive, sème la désolation sur la terre, et c'est sous cette forme et avec le nom local de « flamboyante » qu'Hathor nous apparaît dans la chambre A'.

Au bas du tableau qui garnit l'épaisseur de la porte d'en-

trée (1) il est dit qu'on entre dans la chambre « pour rendre hommage à la déesse quand le soleil se couche dans la montagne solaire. » Il faut peut-être entendre par là qu'au coucher du soleil on venait dans la chambre A' faire la prière.

Les planches II, 69-72 appartiennent à la chambre A'.

Planche II, 69. — Nous avons déjà signalé le parallélisme des chambres A' et Y par rapport au sanctuaire Z. Le sujet du tableau choisi pour décorer le linteau extérieur de la porte d'entrée de la chambre A' trouve ainsi son explication. Sur le linteau extérieur de la porte d'entrée de la chambre Y (2), figure le roi suivi de cinq prêtres du temple ; ici, le même sujet se représente. Deux des cinq prêtres (le *Sam-ar* et le *Hunnu*) sont connus par les listes extraites du κατάλογος (3). Le prophète de *Sam-ta-ui* et *St'af-ta-ui* se retrouvent dans les processions (4). Le *Sam-ta-ui en Sept* paraît ici pour la première fois (5).

Planche II, 70. — *a.* Suite de la monographie consacrée à la reproduction des tableaux placés dans la feuillure de la porte d'entrée. Le roi offre le feu et l'eau à Hathor, appelée « la grande déesse du feu. » *b, c, d, e.* Formules ordinaires de consécration et de description appliquées à la chambre A' (chambre *Neser*).

Planche II, 71. — Suite de la monographie consacrée à la reproduction des tableaux placés au milieu de la paroi du fond des chambres et dont le sujet invariable est l'offrande de la Vérité par le roi assimilé à Thoth. Le roi exalte la puissance de la déesse. « Personne n'est comme elle. C'est elle qui remplit les temples par ses bienfaits. » En échange, la déesse promet au roi de faire pénétrer la Vérité dans son cœur et de ne pas permettre que le mensonge se produise sous son règne.

Planche II, 72. — Tableaux placés à la suite des deux précédents, l'un

(1) II, 70.
(2) II, 56.
(3) II, 20.
(4) IV, 4, 13, 14 ; II, 24.

(5) Il est probable que nous avons affaire ici à une variante du nom des *Sam-ta-ui* d'Hathor qui ont leur rang dans la procession de la terrasse (IV 13, et suiv.).

sur la paroi du sud, l'autre sur la paroi du nord. Dans le premier, le roi offre un holocauste à Hathor, déesse destructrice par le feu. Dans le second, le roi présente des pains à la même déesse, considérée comme déesse protectrice de la nourriture de l'homme.

Chambre B'. — La chambre B' est la continuation de la chambre A' et elle se trouve dans le même rapport avec la chambre qui lui sert de pendant à l'autre angle du temple. Là, (chambre X) le sistre est offert à Hathor comme symbole de joie, de résurrection, de mal vaincu. Ici, (chambre B') le mal est triomphant et nous apparaît sous la forme d'un crocodile que le roi perce de sa lance. Seulement à l'Hathor flamboyante de la chambre A' est substituée sa forme masculine, c'est-à-dire l'Horus qui détruit par le feu, qui frappe et qui tue.

On remarquera, d'ailleurs, dans les chambres A' et B' un nouvel exemple des constantes oppositions que présentent les divinités égyptiennes. Hathor et Horus, en effet, personnifient ici le soleil du soir et le mal triomphant; mais on distingue facilement sous cette enveloppe transparente la personnification du soleil éclatant et des ténèbres vaincues.

Planche II, 73. — Suite de la monographie consacrée à la reproduction des tableaux placés dans la feuillure des portes. Le roi offre du vin à l'Hathor « joyeuse. » *b, c, d, e.* Suite de la monographie consacrée à la reproduction des dédicaces placées autour des chambres à la hauteur des frises et des soubassements. Formules ordinaires de consécration.

Planche II, 74. — Suite de la monographie consacrée à la reproduction des tableaux placés au milieu de la paroi du fond des chambres. Offrande de la Vérité. Le roi est considéré comme fils de Thoth. « Je t'accorde que la Vérité soit sur la terre pendant ton règne, etc., » dit la déesse.

Planche II, 75. — Tableaux placés à la suite des précédents. Le roi est identifié à Horus, fils d'Isis, celui qui tue les malfaiteurs. Il perce de sa lance le crocodile, symbole des ténèbres. Dans le tableau *a*, le texte donne au roi le titre de « brave guerrier dont les mains valeureuses sont armées de la lance. »

Planche II, 76. — Tableau choisi dans la chambre pour l'intérêt qu'il nous a paru présenter. C'est le tableau des *Akhem-u*, c'est-à-dire des figures sous lesquelles se cachent emblématiquement quelques-unes des grandes divinités de Dendérah. On y distingue deux formes d'Hathor, trois formes d'Hor-Hut, une forme du Khons d'Edfou. Ces figures existaient sans doute en nature dans la chambre. C'est du moins ce que laissent supposer les socles sur lesquels elles sont placées, et le soin qu'a pris quelquefois le compositeur des groupes d'en indiquer la matière et les dimensions. Les crocodiles percés de traits et l'Horus ithyphallique de l'un de ces groupes, nous transportent évidemment dans le même ordre d'idées que celui auquel nous avons eu affaire jusqu'à présent.

Chambre C'. — Elle est dédiée à *Hathor-Mena-t*, une des formes de la déesse principale qui figure dans la série des onze parèdres. Sous le nom d'Hathor-Mena-t, elle est identique à l'*Apet* astronomique souvent citée. Les difficultés en présence desquelles nous nous sommes déjà trouvés à propos du symbolisme de l'instrument appelé *Mena-t* se renouvellent ici. Si le *Mena-t* se rapporte à l'action divine qui protège contre le mal, nous serions ramenés aux idées générales du mal écarté dont le sistre est l'emblème le plus fréquemment employé dans la décoration du temple. Voyez planches II, 77-81.

Planche II, 77. — *a.* Suite de la monographie consacrée à la reproduction des tableaux placés dans la feuillure des portes d'entrée. Le roi offre le Mena-t à Hathor. *b, c, d, e.* Suite de la monographie consacrée à la reproduction des dédicaces placées à la hauteur des frises et des soubassements. Formules ordinaires.

Planche II, 78. — Suite de la monographie consacrée de la reproduction des tableaux placés sur la paroi du fond des chambres. Offrande de la Vérité. Le roi est fils de Thoth et de Sefekh.

Planche II, 79. — Tableaux placés de chaque côté à droite et à gauche des précédents. *a.* Le roi, fils de Thoth et d'Isis, offre le *Mena-t* à Isis. *b.* Le roi, fils de Phtah et de Nub-et de Dendérah présente à Hathor le même emblème.

Planche II, 80. — On devait conserver dans la chambre C' des groupes en matières précieuses représentant Hathor et Horus d'Edfou sous diverses formes emblématiques. Nous voyons ici le roi pénétrant dans la chambre et déposant devant ces groupes réunis un grand collier enrichi d'un pectoral.

Planche II, 81. — *a.* Hymne adressée à Isis enfant, comme fille de Seb, née à Dendérah. *b.* Le roi, « fils de Seb, celui qui a fabriqué le miroir de la déesse *Nub-et*, » présente, en effet, à Hathor, un ustensile de ce genre. La déesse adresse au roi cette réponse assez énigmatique : « Je t'accorde de voir par l'œil droit (pendant le jour) et de voir par l'œil gauche pendant la nuit (1). »

Chambre D'. — La chambre D' est consacrée à l'Hathor terrestre. Hathor y est adorée comme la déesse nourrice, celle qui entretient la vie, qui multiplie les êtres, qui donne le pain. Par elle le Nil croît et la terre se couvre de verdure. Elle est la déesse de la fécondité. Dans toutes les réponses qu'elle fait au roi, elle lui promet que sous son règne la terre sera fertile et que l'abondance en toutes choses se répandra sur l'Egypte.

La chambre D' a fourni à notre publication les planches II, 82-84.

(1). Conf. III, 16, 74.

Planche II, 82. — *a*. Tableau dans la feuillure de la porte. Offrande de pains, de fleurs, de liquides. *b, c, d, e*. Dédicaces. La chambre y est appelée « chambre de l'ablution. »

Planche II, 83. — Tableau au fond de la chambre. Offrande de la Vérité.

Planche II, 84. — Tableaux placés immédiatement à la suite des précédents. Hathor est celle qui crée les choses nécessaires à la vie, c'est-à-dire à la nourriture de l'homme. Le roi, considéré comme fils d'Hathor, offre du pain à la déesse.

Appendice. — Nous plaçons à la suite de notre description de l'intérieur du temple trois planches destinées à la reproduction d'ornements variés, copiés çà et là dans les diverses chambres.

Planche II, 85. — Les soubassements des onze chambres qui entourent le corridor R ne sont pas occupés comme les soubassements des autres chambres de l'intérieur du temple, par des processions de personnages allégoriques, Nils, peuples étrangers, nomes, etc. Ici, les soubassements ont pour ornements les compositions diverses que reproduit notre planche II, 85. Ces compositions ayant un but avant tout décoratif, il est, sans doute, bien difficile d'en préciser la signification. On voit cependant qu'encore une fois, c'est aux idées de germination, de florescence, de résurrection, de transformation, que nous avons affaire.

Planche II, 86. — Suite des compositions allégoriques qui servent de décoration aux soubassements des onze chambres. Les tableaux *c, d*, qui appartiennent aux cryptes, ont été introduits par inadvertance dans notre planche 86; nous les décrirons en leur lieu (1). Le tableau *a* montre Osiris apparaissant au milieu des emblèmes du sud et du nord, de la Haute et de la Basse-Egypte, en présence d'Isis, d'Horus. C'est l'Osiris-mort et ressuscité. *b.* Autre composition allégorique. Le scarabée (*Ta*) et les deux serpents (*r*) se

(1) III, 14, *c. d.*

réunissent pour former une sorte de nom monumental de Dendérah (appelé si souvent *Ta-rer*). Au côté gauche, c'est-à-dire à l'est, est Hathor, puis la lune. Au côté droit, c'est-à-dire, l'ouest, apparait Maut, puis le soleil. Des phénix renaissants bordent le tableau à chaque extrémité. Ce tableau pourrait passer pour une sorte d'exaltation de Tentyris, c'est-à-dire, comme le lieu sacré où naquit l'Hathor-Isis du temple, sous la forme si souvent décrite d'une femme noire et rouge.

Planche II, 87. — Choix d'ornements variés copiés dans les diverses parties du temple, particulièrement sur les socles des figures de divinités dans la salle A. L'année qui se renouvelle et les souhaits que l'on forme à l'occasion de ce renouvellement (*a, b*), la germination (*c, e, i, j, k, l*), le mal vaincu et enchainé (*d*), la résurrection exprimée par le phénix (*f*) et la seconde vie par le groupe de la croix ansée et de la jambe (*h*), les longs retours des périodes panégyriques (*n*), les souhaits de vie éternelle, de pureté, de royauté sur la Haute et sur la Basse-Egypte, sont des idées concrètes qu'expriment les ornements divers copiés çà et là dans les chambres du temple et réunis sur notre planche 87.

II. — CHAPELLE DU NOUVEL AN.

Une partie du temple d'Hathor est réservée à la célébration de « la grande panégyrie de tous les dieux et de toutes les déesses. » Cette partie du temple est comme un petit temple dans le grand; elle a sa chapelle, sa cour, son trésor, ses chambres, sa crypte; les deux grands escaliers du nord et du sud, le petit temple hypèthre situé sur les terrasses, lui appartiennent.

Chapelle L. — La chapelle L n'était probablement ouverte que pour la grande panégyrie de tous les dieux et de toutes les déesses, célébrée à l'occasion du renouvellement de l'année. Une statue d'Hathor qu'on habillait de ses vêtements sacrés pendant un des jours de cette panégyrie, s'élevait dans la chapelle L au milieu d'autres statues représentant Horus et les divinités de Dendérah.

Il semblerait résulter de là que les onze coffres contenant les images des onze parèdres du temple que nous verrons bientôt figurer dans la procession du Nouvel An, étaient en dépôt dans la chapelle L.

La chapelle L a fourni à notre second volume les planches I-6.

Planche II, 1. — Inscriptions horizontales qui font le tour des chambres à la hauteur des frises et des soubassements.

a. Légende dédicatoire. Mention de l'usage auquel la chapelle est destinée. C'est dans la chapelle qu'on habille la déesse et qu'on la couvre de ses vêtements sacrés.

b. Autre dédicace. Hor-sam-ta-ui est associé à Hathor dans les formules de consécration. La date du 29 Mésori est celle où l'on habille les statues d'Horus et des parèdres. Au jour de la nuit de l'enfant dans son berceau qui correspond an quatrième épagomène (1) et à la grande panégyrie du monde entier, on habillait Hathor.

c. Dédicace. Pour un motif qui est inconnu, puisque la nouvelle dédicace en présence de laquelle nous nous trouvons ne semble révéler aucun fait nouveau, l'écriture énigmatique que Champollion a appelée secrète, est ici employée.

d. Seconde dédicace qui fait pendant à la précédente et est rédigée comme elle en écriture énigmatique.

Planche II, 2. — Le roi offre la Vérité à Isis-Termuthis et à Hor-sam-ta-ui. Il est accompagné de la déesse Vérité elle-même et du jeune dieu, qui, dans toutes les représentations du temple, est une sorte de dédoublement du roi assimilé à la troisième personne de la triade. Le roi est comparé dans les légendes verticales à Thoth qui professe la vérité, qui repousse le mensonge, qui établit le règne des lois.

Planche II, 3. — Le tableau précédent occupe la moitié droite de la paroi du fond de la chapelle; le tableau gravé sur la planche II, 3, occupe la moitié gauche. On y voit une autre offrande de la Vérité, et ici encore, le roi dédicateur est comparé à Thoth.

(1) I, 62.

Planches II, 4 et 5. — La composition générale du grand tableau reproduit sur ces deux planches se rattache à un ordre d'idées dont nous trouvons çà et là des applications en d'autres parties du temple.

Hathor peut être ici considérée dans le sens étymologique de son nom « l'habitation mondaine d'Horus, » tel qu'il nous est révélé par Plutarque (1), et elle est ainsi le κόσμος lui-même. Neuf personnages divins suivis du roi sont devant elle. Le premier est Thoth, la raison divine, celle qui coordonne et maintient dans leur équilibre les diverses parties de l'univers. La couronne d'or et le vase qui font partie des dix offrandes principales à faire dans le temple (2) sont dans ses mains. Il amène à la déesse huit figures allégoriques alternativement à tête de vipère et de grenouille, et alternativement mâles et femelles. Ces huit figures symbolisent quatre des puissances élémentaires. La première est *nun*, l'*abyssus*, l'océan céleste; la seconde *heh*, l'infini, le temps; la troisième *kek*, l'obscurité, l'espace; la quatrième *nen*, le mouvement, la force? (3). Chacune de ces huit figures, appelées ici « les serviteurs, » apportent à la déesse, avec le roi lui-même, une des coiffures divines et royales qui lui assurent la souveraineté dans le ciel et sur la terre.

Les textes qui encadrent ces curieuses représentations n'ont malheureusement pas la précision qu'on est si désireux de leur demander. Au mois de Pharmouthi, Hathor était née à Dendérah sous le nom d'Isis et sous la forme d'une femme noire et rouge (4); au 29 Mésori, on la couvrait de ses vêtements sacrés (5), opération symbolique qui avait pour effet de fixer extérieurement le caractère propre sous lequel la doctrine rituelle du temple obligeait de considérer la déesse. On pourrait donc voir dans nos planches 4 et 5, la représentation d'Hathor, forme vivante du κόσμος; ses serviteurs, ou plutôt ses « suivants, » sont les formes élémentaires qui constituent son être; sous la conduite de Thoth en qui se personnifient la sagesse divine et la science des

(1) « Ils appellent Isis tantôt Μοὺθ, tantôt Ἄθυρι, tantôt Μεθύερ. Le premier de ces noms signifie *mère*, le second, *l'habitation mondaine d'Horus*, ou, comme Platon l'a dit, *l'espace* et le *récipient de la génération*... » *(De Is. et Osir.*, p. 56.)

(2) I, 8; III, 60, et pl. D.

(3) Crypte n° 2, III, 11, *nun* est remplacé par *amen*, le caché, « la force cachée qui amène toutes choses à la lumière, » selon Jamblique (VIII, 3). Comp. *Über die Götter der vier Elemente*, Berlin, 1856, et les exemples cités par M. Lepsius.

(4) III, 78.

(5) II, 1.

symboles, ils donnent à la déesse les attributs extérieurs qui doivent la rendre visible aux yeux mortels de ses adorateurs (1).

Planche II, 6. — *a.* Le roi amène aux divinités du temple plusieurs personnages qui représentent allégoriquement le Nil. La procession part de la paroi du fond et se développe tout le long du côté droit de la salle. *b.* Autre partie de la même procession qui se développe tout le long du côté gauche.

Cour M. — La cour M s'appelle l'*Usekh du siége de la panégyrie du commencement*. On réunissait dans cette cour toutes les offrandes, pains, essences, légumes, végétaux. On y apportait les membres des victimes immolées en dehors du temple. Il n'est pas question, bien entendu, d'une autre fête que la fête spéciale du renouvellement de l'an.

Nous avons copié dans la cour M les légendes reproduites par notre planche II, 7. Le grand tableau d'offrandes rejeté, en raison d'un oubli (Voy. le *Supplément*, planche D), appartenait également à la Cour M.

Planche II, 7. — *a, b.* Dédicaces qui font le tour à la hauteur des frises, *c, d.* Dédicaces qui font le tour de la cour à la hauteur des soubassements. Il est question dans ces quatre inscriptions de la construction de l'*Usekh* du siége de la panégyrie du commencement. Pendant la fête du Nouvel An, le cortège qui porte processionnellement les images d'Hathor et de ses parèdres s'arrête dans la cour. Les images sacrées sont tirées de leurs coffres et soumises à la pleine clarté du soleil, ce que le texte exprime en disant qu'en ce jour, la déesse accompagnée des divinités qui sont à sa suite, se réunit à son père le

(1) **Les puissances élémentaires** (et non pas l'air, l'eau, le feu et la terre) sont considérées comme à la fois mâles et femelles, c'est-à-dire comme actives et passives. Un écho de ces traditions égyptiennes se trouve, non seulement dans Senèque (*Qu. Nat*, III, 14) et dans Jamblique (VIII, 3), déjà cités par M. Lepsius, mais aussi dans Aristote (*De Gener. et Corrupt.*, II, 2).

CHAPELLE DU NOUVEL AN.

soleil. *e, f.* Quand on entre dans la cour M, on aperçoit, à gauche, un grand tableau d'offrandes de toute nature ; un tableau analogue occupe la paroi droite ; au-dessus de chacun de ces tableaux sont les légendes que nous reproduisons en *e* et en *f*. Le tableau situé à gauche et qui est placé au-dessous de l'inscription *e*, était destiné à notre publication ; omis par inadvertance, nous le rejetons dans notre *Supplément* (planche D). Nous n'avons pas besoin de faire ressortir la variété des offrandes qui s'y trouvent ; on remarquera seulement qu'au milieu du tableau et à sa partie la plus apparente, sont placés les neuf emblèmes que nous savons être les offrandes principales à faire dans le temple (1). Ces offrandes étaient présentées à la déesse aussi bien pendant les cérémonies de la fête spéciale à laquelle tout le groupe dont la chapelle L est le centre était destiné, qu'aux autres fêtes dont le temple était le théâtre à divers jours de l'année.

Cour N. — Les objets précieux dont on se servait pour la grande fête du Nouvel An étaient en dépôt dans la chambre N. La chambre N était à une fête qui n'arrivait qu'une fois dans l'année ce que la chambre J était à toutes les autres fêtes du calendrier. Le principe adopté dans la décoration d'une chambre est celui qu'on a suivi dans l'autre. Ici encore le roi offre à la déesse un coffret rempli de lingots précieux ; ici encore les pays étrangers qui fournissent ces lingots sont symbolisés par des personnages que le roi amène processionnellement devant la déesse.

Les planches II, 8-12 sont consacrées à la reproduction des parties de la décoration de la chambre N que nous avons cru utile de copier.

Planche II, 8. — *a.* Tableau placé dans la feuillure de la porte d'entrée. Comme tous ceux qui occupent cette place, le tableau *a* est un résumé et une annonce de la chambre. Le roi offre un coffret rempli d'or, d'argent et de

(1) I, 8 ; III, 60.

pierres précieuses. Un renseignement topographique est fourni par l'inscription horizontale du bas. La porte, dit-on, mène à la cour M, rappelée par son nom de « siège de la panégyrie du commencement. » *b, c*. Dédicaces gravées sur le pourtour de la chambre à la hauteur des frises. Le roi « a construit cette chambre magnifique selon les règles. Il l'a emplie de toutes les bonnes choses que produit la montagne. » Le roi « a construit en pierre blanche, bien travaillée et dure, la salle des approvisionnements. Il l'a ornée d'or et elle est étincelante comme on n'en voit pas au monde. » *d, e*. Autres dédicaces placées autour de la chambre à la hauteur des soubassements. La partie intéressante de ces nouvelles inscriptions est dans les renseignements topographiques qu'on y trouve. Nous les connaissons déjà (1) : la chambre N est attenante à la gauche de la salle B ; elle est en face de la chambre K.

Planche II, 9. — Nous avons eu si souvent occasion de citer les tableaux de la paroi du fond des chambres où le roi est représenté offrant la statuette de la Vérité, que nous n'y revenons pas. Ici encore le roi est assimilé à Thoth.

Planches II, 10 et 11. — Le petit espace resserré entre la dédicace des frises et le plafond, est dans toutes les chambres, une sorte de terrain neutre que quelquefois on a laissé en blanc, que quelquefois aussi on a couvert d'ornements symboliques en rapport avec les idées générales du temple. Ici, nous sommes en présence d'un tableau qui se développe sur les quatre parois de la chambre et se compose de deux parties. La planche 10 reproduit la première. Le roi amène en présence d'Hathor et d'Hor-sam-ta-ui, trente-six personnages allégoriques de formes diverses. On lit derrière l'image d'Hor-sam-ta-ui : « Le second disque solaire, qui emplit la terre de ses beautés. » Derrière le dernier des personnages allégoriques est l'inscription suivante, qui paraît servir de titre au tableau : « Les très grands dieux, les protecteurs des astres qui suivent la déesse Sothis dans le ciel, les vivantes étoiles qui naissent à la vie à l'orient du ciel, qui veillent sur les parèdres du temple de Dendérah, qui sont les compagnons de Sa Majesté Hathor... » Puis, viennent les trente-six personnages eux-mêmes parmi lesquels on reconnait assez facilement vingt-deux des trente-six décans de la liste d'Héphestion (2). La seconde partie du tableau

(1) I, 5.
(2) Lepsius, *Die Chronologie der Aegypter, Eisl.*, p. 68; de Rougé, *Introduction à la chronologie des Egyptiens*, article bibliographique, inséré dans la *Revue archéologique*, nov. 1849. Voy. aussi Goodwin,

est reproduite sur la planche 11. Le roi amène à Isis et à Horus dix-sept autres personnages allégoriques. Derrière Horus : « la déesse Sothis, la régente des décans, celle qui fait être les étoiles dans le ciel (1). » Quant aux dix-sept personnages, c'est à peine si, en éliminant ceux qui font double emploi, soit avec la liste précédente, soit avec la liste d'Héphœstion, on y trouve six des décans connus par les listes qui ont été conservées dans les auteurs de la tradition classique. Des cinquante-trois personnages révélés par le tableau de la chambre N, vingt-huit tout au plus peuvent donc être classés avec quelque certitude parmi les décans. Quels sont les vingt-cinq autres? Y a-t-il parmi eux d'autres décans dont les noms sont changés ou que nous n'avons pu reconnaître? Faut-il distinguer entre les décans et les horoscopes (2), et des horoscopes se trouvent-ils dans les vingt-cinq noms? C'est ce qu'il nous paraît impossible de décider dans l'état actuel de la science.

En étudiant le tableau qui entoure la chambre N, immédiatement au-dessous du plafond, on remarque que les cinquante-trois personnages représentés sont censés fabriqués d'un métal précieux, la plupart d'entre eux ayant le visage d'or ou doré; c'est ainsi que Sothis est tout entier en or, que Σἰτ est en *hertes*, avec le visage doré, que Χονταρὲ est en turquoise avec le visage doré, que Ἡτὴτ dont le visage est également doré est en *tahen*, que Φουτὴτ est en *mestem* avec le visage doré, que Τὼμ est tout entier en or, que Οὐεστιβάστι est tout entier en turquoise, que deux autres Χονταρὲ sont en jaspe rouge avec le visage doré, etc. Cette observation donne la raison d'être du tableau gravé sur les parois de la chambre où étaient emmagasinés les objets précieux, employés dans la fête dont Hathor-Sothis est le personnage principal. Qu'aux décans et aux horoscopes, comme aux cinq planètes, certains métaux et certaines couleurs aient été affectés, c'est ce que la composition du tableau dont nous nous occupons rend très probable. Mais il n'y a là aucune intention astrologique. Les cinquante-trois décans ou horoscopes défilent processionnellement devant Hathor, non parce qu'il s'agit de thème natal ou d'influences, mais parce que les métaux qui leur appartiennent sont employés dans la fabrication des objets précieux dont la chambre N est le dépôt.

Sur un horoscope grec, dans la deuxième série des *Mélanges égyptologiques* de M. Chabas, p. 294; A. Romieu, *sur un décan du ciel égyptien*, dans la *Zeitschrift*, décembre 1868, p. 136.

(1) C'est-à-dire celle qui sert à déterminer les étoiles.
(2) Goodwin, *ibid.*, p. 297.

Planche II, 12. — Tableau qui a le même point de départ que le précédent. Celui-ci occupe tout le soubassement de la chambre. Les figures allégoriques qui défilent devant Hathor sont, non plus des types imaginaires habitant l'immensité des cieux, mais des régions terrestres d'où les métaux qui enrichissent le trésor de la déesse, sont tirés (1). Comme tous les tableaux gravés sur les soubassements des chambres, la procession de la chambre N se divise en deux parties :

CÔTÉ DROIT :
1. *Heh*, qui fournit l'or.
2. *Leschet*, qui fournit la turquoise.
3. *Pars*, qui fournit la pierre *Uat'*.
4. *Sche*, qui fournit le jaspe rouge.
5. *Khet*, qui fournit le quartz blanc.
6. *Ar*, qui fournit le métal inconnu appelé *Ka*.
7. *Bak-ta*, qui fournit le métal inconnu appelé *Tehset*.
8. *Kusch*, qui fournit le métal inconnu appelé *Hertes*.

CÔTÉ GAUCHE :
9. *Ua-ua*, qui fournit l'argent.
10. *Teflel*, qui fournit le lapis vrai.
11. *Ment*, qui fournit la poudre d'antimoine.
12. *Nuter-ta*, qui fournit la pierre inconnue appelée *Senen*.

Chambre O. — Le soin que prennent les inscriptions de décrire les deux portes de la chambre O et de nous informer que l'une de ces deux portes est destinée à communiquer avec l'escalier et la cour M, nous a autorisé à placer cette chambre dans le groupe qui est sous la dépendance de la chapelle réservée à la fête du Nouvel An. Les bières, les vins, les pains, les offrandes de toute sorte dont on se servait pour la fête que nous venons de nommer, étaient en dépôt dans la chambre O. Nous rappellerons qu'une

(1) Comparez la procession gravée sur le soubassement de la chambre J, I, 70 et 71.

crypte existe sous la chambre O. Nous en avons trouvé l'entrée à l'intérieur de la chambre et au bas de la petite porte qui donne accès dans le couloir. La crypte était très dévastée et en partie détruite. Les chercheurs de trésors en avaient défoncé le mur du sud et avaient aussi prolongé une fouille d'exploration jusque sous le dallage de la salle B. Au centre de la crypte les restes d'une momie de vache ont été découverts.

Les planches II, 13-16 sont extraites de la chambre O.

Planche II, 13. — *a.* Suite de la monographie qui comprend tous les tableaux placés dans la feuillure des portes d'entrée. Celui-ci nous montre le roi offrant à la déesse le résumé des produits divers qu'on venait chercher dans la chambre O pour la célébration de la fête du Nouvel An.

b, c. Suite de la monographie qui comprend toutes les dédicaces faisant le tour des chambres à la hauteur des plafonds. On remarquera les formules gravées en *b* : « Le roi a construit la salle divine au côté gauche de l'escalier gauche. C'est l'architecte divin (Chnouphis) qui a jeté les fondements de ses quatre murailles... » En *c*, les phrases suivantes méritent d'être étudiées : « Le roi a bâti la chambre de la déesse de Dendérah. Il l'a achevée, après l'avoir ornée de ses figures. La porte s'ouvre sur le *Nut* qui a des colonnes (désignation vague de la salle B). Les battants de la porte sont en cèdre de *Khentesh*. L'entrée de l'escalier *Ta... gauche* donne sur cette chambre à l'endroit de la petite porte par où l'on pénètre dans l'escalier (1). C'est là que viennent les prêtres, portant les offrandes de toute nature, pour se rendre au lieu de la fête du commencement, à l'aube du jour... »

d, e. Suite de la monographie qui comprend toutes les dédicaces faisant le tour des chambres à la hauteur des soubassements. On y trouve de nouveaux renseignements topographiques. La chambre confine au corridor qui conduit dans la salle C. Sa grande porte s'ouvre au sud, sa petite porte conduit dans la chapelle L.

(1) I, 2 ; 1, 5.

Planche II, 14. — Suite de la monographie qui comprend tous les tableaux placés au milieu de la paroi du fond des chambres et où le roi est invariablement représenté devant les divinités du temple auxquelles il offre une statuette de la Vérité.

Planche II, 15. — *a, b.* Ces deux tableaux suivent à droite et à gauche les deux tableaux gravés sur la planche précédente. Le roi est assimilé à *Schu*. Il offre, en *a*, à Hathor et à Ahi, en *b*, à Isis et à Harsiésis, l'emblème qui exprime la longue durée du règne et de la vie.

Planche II, 16. — Suite de la monographie qui comprend les processions des Nils, gravées sur les soubassements.

Chambre P. — Dans la chambre P, Hathor a le titre de *Nub-t, maîtresse du blé*. Le roi présente à la déesse des offrandes diverses en liquides et en pains. Comme la chambre O, la chambre P servait à la préparation ou au dépôt des denrées destinées aux fêtes du Nouvel An.

Pour les matériaux extraits de la chambre P, voyez les planches II, 17-19

Planche II, 17. — *a.* Suite de la monographie qui comprend les tableaux placés dans la feuillure des portes d'entrée. Le roi présente à Hathor un résumé des offrandes à faire. En échange des dons qui lui sont offerts, la déesse promet au roi d'emplir ses celliers de toutes sortes de provisions.

b, c. Suite de la monographie qui comprend toutes les dédicaces faisant le tour des frises.

d, e. Suite de la monographie qui comprend toutes les dédicaces faisant le tour des soubassements. Renseignements topographiques. La chambre P est indiquée comme faisant partie de la salle C. Elle est à droite du grand escalier du sud, ce qui s'entend probablement de la droite en montant l'escalier. Dans l'autre inscription, la chambre P est citée comme placée à droite de la même salle C. Les légendes qui couvrent les murailles sont rédigées selon les prescriptions du maître de l'écriture. Elles sont ornées d'or et resplendissantes

comme les rayons du soleil. La salle est semblable au ciel qui porte le dieu Ra. Celui-ci prend la forme de *Nub-et*, qui opère dans le ciel ses renouvellements annuels. A son tour, Hathor, sous son nom de *Nub-et*, s'élève dans le ciel en prenant la forme d'un épervier à tête humaine et de couleur d'or ..

Planche II, 18. — Suite de la monographie qui comprend tous les tableaux placés à hauteur de l'œil sur la paroi du fond des chambres. Ici, comme partout ailleurs, le roi est représenté offrant à la déesse une statuette de la Vérité.

Planche II, 19. — Suite de la monographie qui comprend toutes les processions des Nils, gravées sur les soubassements des chambres.

Chambre Q. — Ici encore la déesse est appelée *Nub-et*, qui est son nom astronomique. La chambre Q est un lieu de passage. Tout y est, par conséquent, un peu vague. Comme cérémonie principale, on offrait l'encens à la déesse. Une des inscriptions horizontales des frises (1) décrit en ces termes la marche de la procession qui traversait la chambre Q pour monter sur les terrasses. Après avoir annoncé que le roi a élevé en bonne forme à la déesse la chambre qui est appelée l'*Ark de l'escalier* et qui est décrite comme située à la droite de l'*Usek-hotep* (notre salle C), l'inscription s'exprime ainsi : « C'est le bon chemin de la déesse *Nub-et*. Sa venue fait naître la joie. Et voici que les dieux de Dendérah sont à son côté, que les prophètes l'accompagnent en louant sa puissance, que le chanteur récite pour elle l'hymne sacré. Le ciel est en fête, la terre est en joie, quand la déesse *Nub-et* s'unit avec les rayons de son père, » c'est-à-dire quand la statue de la déesse est conduite sur les terrasses pour être exposée à la clarté du soleil, le jour du Nouvel An.

(1) Voyez ci-dessus, p. 99.

Les matériaux reproduits sur nos planches II, 20-21 sont extraits de la chambre Q.

Planche II, 20. — *a*. Suite de la monographie qui comprend tous les tableaux placés dans la feuillure des portes d'entrée. Le roi offre des parfums de l'Arabie, contrée dont la déesse lui promet la possession.

b. Tableau extrait de la « règle fondamentale. » Cet important document a été plus haut l'objet d'une étude spéciale (1).

c. L'inscription *c* est mise en rapport avec la procession qui devait passer par la chambre Q pour monter sur les terrasses. « C'est ici le chemin pour arriver au grand escalier de la déesse *Khu-t*, qui réside à Dendérah. C'est ici le chemin qui conduit au lieu où l'on fait voir le disque solaire par la déesse Hathor... Les porte-étendards lui montrent la route lorsqu'elle se réunit avec son père (c'est-à-dire, lorsqu'on la produit à la pleine clarté du soleil), le jour du Nouvel An... »

d. Un texte très obscur occupe les quatre lignes verticales de l'inscription *d*. Hathor est « la grande qui se manifeste sur la montagne solaire. Son rayonnement est sur la tête de son père, etc. »

Planche II, 21. — *a*. Ce tableau en deux parties occupe le registre inférieur de la paroi du fond dans la chambre Q. Il représente, par conséquent, l'offrande de la Vérité.

b, c, d, e. Dédicaces des frises et des soubassements. Hathor est la reine de Dendérah. Elle est la dispensatrice de la vérité dans le monde. Nouvelle mention de la cérémonie, qui consiste à faire comparaître la statue de la déesse devant le soleil, au jour du Nouvel An. La chambre est située à la droite de la salle des offrandes (salle C). C'est le bon chemin que prend la déesse *Nub-et*, etc.

Escaliers. — Les deux grands escaliers du sud et du nord partent tous deux de la salle C, située dans l'intérieur du temple, et vont déboucher sur les terrasses. Une même procession y est

(1) Ci-dessus, page 75.

quatre fois représentée, deux fois montant et deux fois descendant. Les personnages y sont à peu près de grandeur naturelle. L'arrangement des personnages est le même dans les quatre processions. Quelques différences, qui intéressent seulement les treize prêtres porteurs d'enseignes, sont cependant à signaler. Les treize enseignes de l'escalier du nord ne sont pas tout-à-fait les treize enseignes de l'escalier du sud (1). On remarque, en outre, que les deux processions de l'escalier du sud, bien que nous montrant des deux côtés les enseignes rangées dans le même ordre, ne donnent aux prêtres qui les portent ni les mêmes noms, ni les mêmes titres, ou bien encore intervertissent les rangs (2). Ces écarts sont si considérables qu'on hésite à en accuser l'inattention ou l'ignorance des graveurs et des scribes. En étudiant la crypte n° 2, nous avons constaté que les prêtres chargés sur les parois des escaliers du transport des enseignes sont chargés, sur les parois de la crypte, du transport des coffres (3). D'un autre côté, des différences tout aussi grandes dans les attributions des fonctionnaires du temple ont été remarquées par nous quand nous avons été appelé à distinguer entre les prophètes et les prêtres (4). Les divergences entre les quatre représentations de la procession des escaliers ne sont donc pas accidentelles. Elles tiennent à la décoration du temple qui, d'une manière générale, se soucie peu de la précision, ainsi que nous avons eu de si fréquentes occasions de le remarquer.

(1) Comp. la pl. IV, 21 avec les pl. IV, 3-5 et IV, 12-14.
(2) Comp. les pl. IV, 3-5 avec les pl. IV, 12-14.
(3) III, 24. Voy. ci-dessus, page 98.
(4) II, 20.

Le personnel du cortège comprend des prêtres et des assistants mâles et femelles. Les prêtres sont reconnaissables à la longue robe qui tombe jusque sur les pieds et à leur tête couverte d'un bonnet serré. Les assistants ont le caleçon court et la grosse perruque. Plusieurs d'entre eux se couvrent les épaules de cartonnages peints qui imitent des figures d'animaux symboliques.

Pendant la marche, le cortège se divise en deux parties. En tête de chacune de ces parties, le roi est censé s'avancer, tenant en main la cassolette allumée.

On compte dans la première partie trentre-quatre personnages, non compris le roi. Dix-neuf personnages composent la seconde. Le cortège empruntait donc au temple cinquante-trois de ses fonctionnaires de tout rang.

Dans la *première partie,* le cortège se partageait selon toute vraisemblance en trois groupes.

On trouve dans le premier groupe quatorze prêtres et deux assistants. Les treize premiers prêtres portent des étendarts sacrés, le quatorzième, qui est le chanteur, tient en main une cassette à contenir des papyrus. Derrière eux s'avancent, en premier lieu, un personnage coiffé d'un masque de lion et chargé de oindre « avec les doigts » les figures des divinités, en second lieu, une femme qui porte les coffres dans lesquels sont enfermées les étoffes et les bandelettes dont on habille les statues.

Dans le deuxième groupe figurent quatre prêtres qui tiennent de la main droite le sistre, et de la main gauche un vase qui parait contenir des lingots d'or et d'argent. Ces quatre prêtres ont le titre de premier, deuxième, troisième et quatrième prophètes. Ils

sont suivis de huit assistants, cinq hommes et trois femmes qui ont sous leur garde les offrandes solides et liquides qu'on emploie dans la cérémonie. Les cinq hommes sont les fonctionnaires préposés à l'eau, les deux sacrificateurs préposés aux viandes, deux autres fonctionnaires, la tête couverte, l'un du masque d'Apis, l'autre du masque de Mnévis, et chargés des offrandes provenant du blé. Les trois femmes sont la préposée au service de la bière, la préposée au service des plantes (elle porte un masque de vache), la préposée au service des plantes et des oiseaux.

Dans le troisième groupe on compte six personnages dont trois prêtres et trois employés. Le premier des trois prêtres est le stoliste, le second, le purificateur par l'eau, le troisième, le purificateur par le feu. Le rôle des trois employés (deux hommes et une femme) est défini par les attributs divers dont les images de ces fonctionnaires sont entourées. Les deux hommes sont chargés de l'arrosage du chemin que parcourt la procession. La femme porte sur la tête, sur les épaules, sur les bras, des offrandes de toute nature consistant aussi bien en fleurs qu'en fruits et en victuailles; elle se présente comme la pourvoyeuse de toutes les offrandes employées dans la cérémonie.

La *seconde partie* de la procession ne compte pas un nombre aussi considérable de personnages, ni un déploiement aussi grand d'assistants employés à des missions diverses. Dix-neuf prêtres, dont rien ne nous indique le rang, y portent devant eux, attachés par des courroies, les onze coffres ou naos dans lesquels sont enfermées les statues des onze parèdres, et qu'on est allé prendre, pour cette solennité, dans la chapelle où ils sont en dépôt.

204 TEMPLE D'HATHOR

Les textes ont toute la précision désirable, quant à la question de savoir à quelle fête se rapportait la procession que nous avons sous les yeux et à quelle date cette fête était célébrée.

Dans l'intérieur du temple comme sur les parois des escaliers, il s'agit de la fête appelée 〖hiéroglyphes〗 *fête du commencement de l'an* (1), ou plus simplement 〖hiéroglyphes〗 *fête du commencement* (2), qui est en même temps « la fête du premier Thoth (3). » Aussi Hathor prend-elle les titres de 〖hiéroglyphes〗 *maîtresse du commencement de l'an, régente des ..., celle qui apparaît à la fête du Nouvel An pour le commencement de la bonne année* (4).

Il ne peut même y avoir doute sur le but que la procession se proposait d'atteindre. On comparera entre elles les cinq inscriptions suivantes : 1° Légende gravée sur la paroi gauche de l'escalier du sud : 〖hiéroglyphes〗 *Quand tu viens sur la terrasse de ton temple, le cycle de tes parèdres acclame ton père à ta vue, au moment où tu te réunis au dieu Khu-ti à l'horizon* (5). 2° On lit encore : 〖hiéroglyphes〗 *Alors se lève celui qui est comme l'or, le soleil, pour illuminer par sa vue la face de celle qui est la grande au ciel. Alors il illumine les deux mondes par ses rayons, et les cercles du disque solaire* (le mouvement circulaire du soleil) *recommencent à son lever* (6). 3° Nous noterons aussi la phrase suivante empruntée à la même

(1) I, 39. *e*; 62, *f*, et *passim*.
(2) II, 7, 8 ; IV, 3 et suiv.
(3) I, 62. *f*; VI, 18, bande horizontale.
(4) I, 39, *e*.
(5) IV, 11, lig. 2 et suiv.
(6) IV, 10, lig. 9 et suiv.

partie du temple : [hieroglyphs] [hieroglyphs] (Hathor) *vient à sa belle panégyrie qui est la panégyrie du Nouvel An pour réunir sa grandeur au ciel avec son père* (le Soleil). *Les dieux sont alors en fête, les déesses en joie; l'œil droit se réunit avec l'œil gauche* (1). 4° Une autre phrase est plus explicite encore : [hieroglyphs] [hieroglyphs]. *La déesse puissante repose dans sa chapelle à sa belle fête* (pendant laquelle) *elle voit son père,* (pendant laquelle) *le ciel se réunit à la terre,* (pendant laquelle) *l'ouest donne la main à l'est, au commencement de l'an* (2), *le premier Thoth* (3). 5° On prendra note enfin du renseignement contenu dans ce texte placé en avant du premier prêtre de la planche IV, 11 : *Je porte*, dit le prêtre, *la grande déesse dans sa chapelle* [hieroglyphs] *pour l'unir aux rayons de celui qui l'a créée au ciel*. Si l'on rapproche ces légendes de celles que nous connaissons déjà (4), la procession avait donc lieu le premier de l'an; elle montait sur les terrasses, et là la statue d'Hathor, revêtue de ses habits sacrés, était exposée à la clarté du jour, en même temps que les statues de ses parèdres.

L'heure de la cérémonie semblerait aussi indiquée par les textes. On lit parmi les inscriptions de l'escalier du sud cette phrase qui montrerait le lever du soleil comme le moment de l'apparition

(1) IV, 2, lig. 13.

(2) Ou *chaque année* (Brugsch, *Dict.*, p. 1537). Il est d'autant plus difficile de savoir quand il faut traduire *chaque année* et quand il faut traduire *commencement de l'an* (comp. I, 35, 65; II, 8, 13, 17, etc.)

que, sans aucun doute, cette ambiguïté est donc l'intention des scribes qui ont rédigé les légendes.

(3) IV, 18, bande horizontale.

(4) II, 1.

simultanée du soleil et de la statue d'Hathor 𓀀𓏏𓂋𓇳𓏥. *La grande déesse* Sefekh *apporte les écrits qui se rapportent à ton lever* (ô Hathor) *et au lever de Ra* (1). Le lever du soleil est encore signalé par le calendrier du temple (2) qui place à la première heure du jour le transport de la déesse Hathor dans la barque *Tes-nefer-u* pour la célébration de la fête du Nouvel An. A l'exemple déjà cité où le dieu *Khu-ti*, qui est le soleil levant, est montré couvrant de sa lumière la statue d'Hathor, nous joindrons enfin celui-ci tiré de la même inscription : 𓀀𓏏𓂋𓇳, *en joie est le dieu* Khu-ti *auprès d'elle* (3). Le doute ne semble donc pas possible (4) : au lever précis du soleil la statue d'Hathor devait être présente sur les terrasses, prête à recevoir les premiers rayons de l'astre naissant.

Il faut dire cependant que, si bien lié que nous paraisse tout l'ensemble de ces faits, nous n'y trouvons pas la réalisation de l'idéal que nous nous formons d'une fête du Nouvel An d'après ce qu'on sait *à priori* de cette fête par les travaux de M. Biot, de M. Letronne, de M. H. Martin, et de tous les savants qui se sont occupés de cette question. En effet, si longues et si développées qu'elles soient, les inscriptions des escaliers ne font pas une seule allusion au lever héliaque de Sothis, et il n'est question nulle part soit de la crue du Nil, soit du solstice d'été. Sothis elle-même est à

(1) IV, 10, lig. 21.
(2) I, 62, *f*.
(3) IV, 10, lig. 23.
(4) **Remarquez cependant que la barque** *Tes-nefer-u* ne figurant pas dans la procession des escaliers, on pourrait conclure de là que la procession de la première heure est un autre épisode de la même fête et non l'épisode que la procession des escaliers nous fait connaître.

peine nommée incidemment (1), et quand Hathor paraît, c'est comme fille du soleil, et jamais sous son nom de Sothis, qu'elle est amenée en présence de son père. A la vérité, dans l'intérieur du temple, Hathor est quelquefois assimilée à Sothis, et comme telle, mise en rapport avec la crue du Nil qu'elle annonce (2). Quelquefois même, comme dans cet exemple : [hiéroglyphes], *la divine Sothis au ciel amène l'inondation au commencement de l'année* (3), elle semble intentionnellement rapprochée du renouvellement de l'an. Mais en supposant qu'on ne doive pas traduire dans cet exemple comme dans tous les exemples analogues sans exception : *Sothis amène l'inondation chaque année* (4), il faut remarquer que ces titres s'appliquent à Sothis, non à Hathor, et que quand Hathor est nommée [hiéroglyphes] *maîtresse du commencement de l'an*, rien ne nous dit qu'il s'agit précisément de l'année sothiaque.

En somme, la procession en quatre exemplaires gravée sur les escaliers du temple, n'offre aucune trace d'astronomie, ni d'observation astronomique. La statue d'Hathor est portée sur les terrasses pour que les rayons du jour naissant qui est en même temps le jour du Nouvel An la frappent, et alors « les évolutions du disque commencent. » Il est bien possible que, théoriquement, la venue du Nouvel An ait été marquée chez les Egyptiens par l'apparition de certains phénomènes célestes liés à la marche de Sirius dans le

(1) IV, 13, légende du *Sopet*. Voy. aussi IV, 20 : (Hathor) *donne les attributions royales de la divine Sothis du ciel à son fils le roi*, et IV, 27, *b*, où Hathor est assimilée à *la Sothis qui vivifie les purs*.

(2) I, 33, 65; II, 13, 17, etc.
(3) I, 33.
(4) Voy. ci-dessus, p. 205.

ciel ; mais la procession, qui nous donne ici une application pratique de la théorie, n'en présente absolument aucune trace. Peut-être dira-t-on que, sous ces expressions bizarres : « le ciel se réunit à la terre, » ou bien : « l'œil gauche donne la main à l'œil droit, » on désigne d'une manière assez conforme au génie des textes égyptiens le moment du solstice d'été d'une part, et d'autre part, la coïncidence d'un lever simultané du soleil et de la lune à une même heure du jour et au même jour du mois. Mais « la réunion du ciel avec la terre » s'applique tout à la fois au soleil considéré comme roi du ciel et à Hathor sous son nom si fréquent d'Isis, la déesse-mère, celle qui procure aux hommes la nourriture et l'abondance à la terre. Quant à l'œil gauche et à l'œil droit, nous sommes ramenés en présence des mêmes idées par l'emploi fréquent et déjà bien connu de ces expressions, pour désigner le soleil et la lune, à laquelle Isis est si souvent identifiée (1).

C'est donc absolument en vain qu'on cherche dans les escaliers un seul mot qui ait rapport à l'astronomie proprement dite ; notre idéal n'y est pas, et en étudiant la procession avec l'idée d'y rencontrer la période sothiaque, on se trouve d'autant plus dépaysé qu'on s'est mieux préparé à ce travail par l'attentive lecture des ouvrages dus aux illustres savants que nous venons de nommer.

En résumé, la fête du Nouvel An dont les escaliers de Dendérah nous ont conservé l'ordonnance, avait lieu au premier Thoth. Mais on remarquera que dans aucun texte il n'est question de la coïnci-

(1) Voyez d'ailleurs la légende IV, 3, où il est dit : « L'œil droit d'Hathor se réunit avec l'œil gauche de Ra. »

dence de cette fête, soit avec le lever héliaque de Sothis, soit avec le solstice d'été, soit avec la crue du Nil. Comme nous n'avons pas à hésiter sur la place que le premier Thoth occupe en tête de l'année, il s'ensuit que la seule conclusion à tirer de la question ainsi posée, c'est que nous avons affaire, non à une année fixe dont le point initial serait lié à l'un des trois phénomènes ou aux trois phénomènes naturels dont nous venons de parler, mais à une année vague. Dans une année fixe, on aurait pu observer réellement du haut des terrasses de Dendérah le lever de Sirius dans les premières clartés de l'aurore, et il est évident qu'en ce cas les textes auraient fait mention de cette circonstance, puisque ç'aurait été la condition principale de la fête. Dans une année vague, au contraire, on pouvait d'autant moins faire mention de Sirius que l'observation du lever héliaque de l'astre au jour de l'an était impossible, excepté en un jour seul pendant 1460 ans.

Nous publions l'escalier du sud *in extenso;* nous ne publions qu'un extrait de l'escalier du nord. Les planches IV, 2-20 sont consacrées à l'escalier du sud; tout ce que nous avons copié sur les parois de l'escalier du nord est réuni sur notre planche IV, 21.

Planche IV, 2. — Escalier du sud. L'escalier du sud est resté plein de décombres jusqu'au jour où nous l'avons fait déblayer, et il a été pendant longtemps inconnu (1). Aussi est-il mieux conservé qu'aucune autre partie du temple, la crypte n° 4 exceptée.

On distingue dans l'escalier du sud, la paroi gauche et la paroi droite. La

(1) On ne le voit pas sur le plan du grand ouvrage de la Commission d'Egypte (A. vol, IV, pl. 8), ni sur le plan de l'ouvrage de M. Lepsius (*Denkm*, I, 66).

procession est représentée montant sur la paroi gauche ; elle descend sur la paroi droite.

Le texte gravé sur notre planche IV, 2, est le commencement de la procession qui occupe la paroi gauche.

On y lit une série de courtes invocations à Hathor sous ses différents noms. On prie la déesse de favoriser le roi, d'écarter de lui tous les maux. A la ligne 12, il est de nouveau fait mention de la fête du Nouvel An « lorsque Hathor se réunit à son père sur le lieu de la panégyrie du commencement. » Le souvenir de la même fête est rappelé à la ligne suivante. « La déesse vient à sa belle panégyrie du Nouvel An, pour réunir sa grandeur au ciel avec son père. (A ce moment), les dieux sont en fête, les déesses sont en joie ; l'œil droit se joint à l'œil gauche. (Hathor) repose sur son siége dans son sanctuaire, contemplant le disque (du soleil)... »

La seconde partie de l'inscription est relative aux bâtons d'enseigne surmontés du chacal et de l'ibis. Ces sortes d'étendards précèdent la déesse dans sa marche. Ils sont chargés de lui ouvrir le chemin, de la conduire à son père Ra sur le toit du temple avec ses parèdres. Ils ont en même temps la mission « de chasser le mal de devant elle, de purifier la route et de la garder de tout accident. »

Planches IV, 3-8. — Première partie de la procession. Les trois groupes dont nous venons de parler s'y rencontrent.

Le *premier groupe* est ainsi composé :
Les treize porteurs d'enseignes qui sont : le prêtre *T-ur*, chargé des ablutions,
 le prêtre *Ahi-n-Nub-t*,
 le prêtre *Ahi* de *Api-sent-es*,
 le prêtre *Hunnu*,
 le prêtre nommé le *Prophète du sud*,
 le prêtre *Sam-ar*,
 le prêtre nommé le *Mak* de la déesse,
 le prêtre *Neb-un*,
 le prêtre *T-ur*,
 le prêtre nommé le *prophète d'Horus dans le temple d'Hor-sam-ta-ui*,
 le prêtre nommé le *prophète d'Hor-sam-ta-ui dans la chambre d'Hor-sam-ta-ui*,

le prêtre nommé le *Ahi qui porte la vache Neb-t devant la déesse Nub-t*,
le prêtre nommé le *prophète de l'œil du soleil*, chargé de la récitation des prières.

A la suite des treize prêtres marche le *Kher-heb*; il est le premier chanteur du temple et l'hiérogrammate. Puis viennent : un fonctionnaire portant un masque de lion et chargé des onctions, et enfin une femme qui prend le titre de *Taï* et qui est chargée du service des vêtements et des bandelettes dont on couvre les statues des dieux.

On trouve dans le *deuxième groupe* : le premier prophète,
le deuxième prophète,
le troisième prophète,
le quatrième prophète,
une femme appelée la *Menk de la déesse*: c'est elle qui est chargée de la bière employée dans les cérémonies,
un assistant nommé le *Mennu de Ra*; il est chargé de l'eau employée dans les cérémonies,
une femme, la tête couverte d'un masque de vache; elle est nommée la *Hes-t*; elle est chargée des plantes employées dans les cérémonies,
un assistant nommé le *Men-hu*; c'est « le boucher du dieu aux couteaux nombreux, »
un autre « boucher » appelé le *Mat'*; ces deux personnages sont chargés des viandes employées dans les cérémonies,
une assistante nommée la *Sokhet* (le champ); c'est elle qui est chargée des fleurs et des victuailles qui figurent dans les cérémonies,
un personnage qui représente *Apis* et qui a la tête couverte d'un masque de tau-

reau; il est chargé de tous les produits divers qui figurent dans les cérémonies, un autre personnage qui représente *Mnevis* et qui a les mêmes fonctions que le précédent.

Le *troisième groupe* est le moins nombreux. Il se compose ainsi :
le prêtre nommé le *S-hotep-hen-es* (celui qui rend la déesse propice); il porte deux coffrets,
le prêtre nommé la *Ha-u-em-khet* de la déesse *Khu-t*; il est chargé de la purification par l'eau,
le prêtre nommé le *Grand Haa;* il est chargé de la purification par le feu,
un fonctionnaire revêtu des attributs du Nil et chargé vraisemblablement de l'arrosage,
un autre fonctionnaire du même rang,
une femme nommée la *Sokhet* marchant à la suite de la première partie de la procession et tenant en réserve les offrandes de toute sorte.

Planches IV, 9-11. — Deuxième partie de la procession, sous la conduite du roi et de la reine. On porte en cérémonie les coffres qu'on est allé prendre dans la chapelle L, et qui contiennent les images sacrées des onze divinités du temple.

Un long texte, disposé par petites colonnes verticales, accompagne cette représentation. Il y est question « de la fête d'Hathor à la panégyrie du Nouvel An. » La déesse sort de l'intérieur de son temple; « le prêtre nommé le *Ha* principal fait voir sa face divine. » Puis vient une description du naos dans lequel la figure de la déesse est enfermée, description analogue à celle que nous donne l'étude de l'inscription placée à l'entrée de la crypte n° 4. Le cortége se dirige vers la terrasse du temple, les dieux l'accompagnent. Le soleil paraît à l'horizon pour éclairer la face de celle qui est la grande au ciel, (c'est-à-dire Hathor). Alors le soleil illumine les deux mondes par ses rayons, et les évolutions de son disque recommencent à l'apparition d'Hathor. Le jeune

Ahi est en joie à la vue de la déesse. Il se rejouit auprès d'elle. Déesse auguste et puissante, Hathor enchante le cœur de Ra... L'Egypte est favorisée dans ses biens, quand Hathor paraît au ciel auprès de son père, le dieu Ra. A sa vue, tous les dieux sont en joie. Les parèdres s'inclinent devant elle. Le dieu Thoth tenant ses livres, l'embrasse. La grande déesse *Sefekh* apporte les écrits qui traitent du lever d'Hathor et de Ra. Vient alors une invocation plus directe à la déesse principale du temple. « Quand tu parais sur la terrasse de ton temple, tes parèdres acclament ton père à ta vue au moment où tu te réunis avec le dieu *Khu-ti* à l'horizon. Ses rayons touchent ta face. » La mention de « la pupille de l'œil sacré (œil de l'est) se réunissant avec l'œil de l'ouest » est faite. Suit une énumération des prêtres qui figurent dans la procession. Les prophètes marchent de chaque côté de la déesse; ils lui font des libations; ils rendent hommage à sa statue, en récitant les prières prescrites. Les pères divins marchent avec gravité. Ils rendent aussi hommage à la personne sacrée d'Hathor. Les archi-prophètes font des libations selon les rites prescrits. Ils couvrent la statue d'Hathor de l'habit de la déesse *Ranen*, qui est blanc, vert, bleu et rouge. Ils la décorent (de cet habit) pour la rendre plus imposante parmi les divinités... C'est ainsi qu'on doit l'honorer dans la terre de Toum (Dendérah), à ce beau jour de la fête du Nouvel An. C'est ainsi qu'on embellit son image... Pendant ce temps, la joie règne au ciel, quand s'est réuni l'œil de l'ouest (l'œil dr it) avec les rayons du disque solaire. L'allégresse règne dans Dendérah, etc.

Telle est la procession qui occupe la paroi gauche dans le grand escalier du sud. Nous passons à la paroi droite. Neuf planches lui sont consacrées.

Planches IV, 12-17. — La procession gravée sur la paroi droite de l'escalier est, comme la procession gravée sur la paroi gauche, divisée en deux parties. Le lecteur voudra bien se rappeler que ces deux processions sont de composition identique, et ne diffèrent que par les détails.

Les planches 12-17 reproduisent la première partie de la procession. Les deux bâtons d'enseigne, surmontés des images d'Aperu et de Thoth, précèdent le roi. Ils sont chargés d'empêcher l'approche du mauvais et de l'impur. Le roi vient ensuite, tenant « le bâton de ce nome. » Il est suivi des trentre-quatre personnages rangés dans cet ordre :

Premier groupe : le prêtre *S-hotep-hen-es*,
 le prêtre *Ahi* et *Hunnu*,

le prêtre nommé le *Prophète du pays du sud*,
le prêtre *Sam-ar*,
le prêtre *S-t'af-ta-ui* de Sothis,
le prêtre *Neb-un*,
le prêtre *S-hotep-hen-es*,
le prêtre nommé le *Prophète de Sam-ta-ui*,
le prêtre nommé *Sam-ta-ui* de la jeune (déesse),
le prêtre nommé le *Prophète de la déesse*,
le prêtre nommé le *Prophète du pays du sud*,
le prêtre *S-t'af-ta-ui*,
le prêtre *S-hotep-hen-es*,
le prêtre avec le titre de premier chanteur, d'hiérogrammate, chargé de lire à haute voix le chapitre concernant la fête de la déesse,
un assistant appelé *le chef du laboratoire*, la tête couverte d'un masque de lion.
une femme appelée *la tisserande*.

Deuxième groupe : le premier prophète,
le deuxième prophète,
le troisième prophète,
le quatrième prophète,
une femme nommée la *Menk*, chargée de préparer les liquides.
un homme nommé le *Men-nu*, chargé de préparer les vins,
une femme coiffée d'un masque de vache et nommée la *Hes-t;* elle est chargée de préparer le lait,
le *boucher*, chargé des viandes,
un second *boucher*, chargé des viandes,
une femme nommée la *Sokhet*, chargée des offrandes provenant des champs,
un homme coiffé d'une tête d'Apis, chargé des offrandes en rapport avec le blé,
un homme coiffé d'une tête de Mnévis et revêtu de la même charge.

Troisième groupe : le stoliste purificateur,
 le prêtre *Ha-em-khet,*
 le prêtre *Ha-ur,*
 un personnage symbolisant le Nil du sud,
 un autre personnage revêtu du même titre,
 une femme nommée la *Sokhet* et portant en réserve des offrandes de toute nature.

Planches IV, 18-20. — Seconde partie de la procession. Les onze coffres des onze parèdres sont portés par les prêtres. Le roi et la reine marchent en tête. On lit au-dessus de la tête du roi, dans la bande horizontale qui domine le tableau (1) : « La déesse puissante s'est réunie avec sa chapelle à sa belle fête (pendant laquelle) elle voit son père, (pendant laquelle) le ciel se réunit avec la terre, (pendant laquelle) l'ouest donne la main à l'est, au commencement de l'an, le premier Thoth. »

Planche IV, 21. — Escalier du nord. Cette planche est consacrée à la reproduction des enseignes portées par les quatorze personnages qui marchent en tête de la procession.

On comparera ces quatorze enseignes avec celles de l'escalier du sud. La première est portée par le roi ; c'est l'enseigne du nome. Des prêtres portent les treize autres. Les noms de ces treize enseignes sont :

 Horus sur sa colonne,
 Le bélier,
 L'œil de *Schu*, ou la pupille de l'œil,
 Khons,
 Apis,
 Thoth, sous le nom de *Sesen* (huit),
 Selk,
 Hor-ap-schet-ta-ui (nom d'étendard d'Osiris),
 L'*image d'Anoup,*
 Asten, un des noms de Thoth,
 Pet,
 Kaï (vache) ou *Nub-t,*
 Kaï ou *Nub-t,*

(1) IV, 18.

Telle est la procession représentée quatre fois sur les deux parois des deux grands escaliers qui servent à monter de l'intérieur du temple sur les terrasses.

Chambre de l'escalier du nord. — A mi-chemin en montant l'escalier du nord, on rencontre une petite chambre dont le dallage est le plafond de la chambre N et dont les trois fenêtres regardent la cour M.

Il est difficile de dire si cette petite chambre est une dépendance de la chapelle du Nouvel An ou du temple lui-même.

En tous cas elle servait à l'emmagasinage et peut-être à la confection des objets de parure destinés au culte. L'atelier qui y était installé comportait un personnel de quarante-huit prêtres-ouvriers. Les inscriptions donnent à la chambre le nom de 𓅨⊙⊂⊃ et de 𓅨𓏏𓍢.

Les planches IV, 22, 23 reproduisent ce que nous avons copié dans la chambre.

Planche IV, 22. — *a.* Première partie de la dédicace qui fait le tour de la chambre, à la hauteur des frises. La chambre *Ukher* est citée comme ayant son entrée sur l'escalier de gauche. On y entre le sixième jour du mois.

b. Seconde partie de la même dédicace. On y trouve un renseignement qui ne nous est pas donné par l'autre. La chambre *Hemak* est ouverte au sixième jour du mois, qui est le jour « où l'*Ut'a* éclatant (c'est-à-dire la lune), entre dans cette chambre magnifique. » Ce fait a son importance. C'est le six du mois lunaire que la lune est assez haute sur l'horizon occidental pour que ses rayons pénètrent par les fenêtres dans la chambre. Il y a ainsi dans la disposition matérielle de la cour M, qui est à ciel ouvert, et des fenêtres de la chambre qui regardent l'est, comme une petite intention astronomique. Évidemment, les prêtres qui fréquentaient la chambre savaient qu'on était le six

du mois lunaire, quand le bord de la lune apparaissait pour la première fois au-dessus de la muraille occidentale de la cour M (1).

c. Inscription gravée sur l'épaisseur de la porte, à droite en entrant. Énumération des quarante-huit prêtres-ouvriers qui confectionnent les parures de la déesse.

d. Inscription en face de la précédente. Invocation adressée aux habitués de la chambre pour qu'ils s'y présentent dans l'état de pureté requise. La déesse sera fâchée si les impurs franchissent le seuil de la chambre. Au contraire, si la déesse, en y pénétrant, trouve que tout est conforme aux règles, elle bénira le pays ; elle en écartera le mal ; elle fera sortir le Nil à l'époque favorable ; elle fertilisera les champs ; elle chassera le malheur et fera régner la paix.

Planche IV, 23. — Tableau placé dans la feuillure de la porte d'entrée. Le roi prend le titre de « directeur des carrières. » Il offre à la déesse les pierres précieuses qui doivent servir aux travaux d'orfèvrerie exécutés dans la chambre.

b, c. Nous complétons la planche 23, en y introduisant les tableaux copiés dans les soupiraux étroits qui avoisinent la chambre et qui servent à éclairer l'escalier. Le vent du nord en occupe la partie principale. La niche y est désignée comme servant à faire arriver le vent du nord aux narines de la déesse auguste. Le vent est appelé *Schu.* C'est le deuxième des quatre éléments, *Ra* étant le feu, *Seb* la terre, et *Osiris* l'eau.

Temple hypèthre. — Le temple hypèthre est une dépendance des escaliers du sud et du nord. Deux portes s'ouvrent sur la face est, en regard de l'escalier du nord ; sur la face sud, en regard de l'escalier du sud. Selon toute vraisemblance, les processions le traversaient, peut-être en s'y arrêtant.

(1) Sans attacher trop d'importance à cette observation qui est une de celles qu'on fait encore aujourd'hui si fréquemment sous le ciel toujours pur de l'Egypte, on comparera les extraits que nous avons donnés plus haut (pag. 137) de l'ouvrage de M. Biot, et de l'emploi des ouvertures prismatiques ménagées au plafond de la salle C comme repères astronomiques.

Il est probable, vu l'énormité des blocs qu'il aurait fallu employer et qui auraient été sans rapport avec le volume des colonnes, que le petit temple n'est point intentionnellement hypèthre. L'édicule de Dendérah se trouve ainsi, comme construction, dans les mêmes conditions que l'édifice inachevé de l'est à Philœ. Les deux monuments se composent en principe d'une chambre, d'un couloir qui enveloppe la chambre, et d'une colonnade qui enveloppe le couloir. C'est la chambre qui n'est plus visible, soit qu'elle ait disparu sans laisser de traces, soit qu'elle n'ait jamais été construite.

Les escaliers du sud et du nord sont mis en rapport avec une seule fête de l'année, qui est la fête du Nouvel An: le temple hypèthre rappelle l'année entière, les douze mois et même les épagomènes. Mais l'astronomie n'a pas plus de rôle à jouer d'un côté que de l'autre. Les fêtes citées y sont religieuses, nullement astronomiques. A propos de la fête du Nouvel An, le roi fondateur du temple invoque successivement les douze mois et quatre des épagomènes pour la protection d'Hathor pendant toute la durée de l'année qui commence. Tel est le motif théorique de la construction du petit temple hypèthre.

Nous consacrons sept planches à la reproduction des tableaux et des textes copiés sur les murs du temple hypèthre. Le lecteur qui voudra se rendre compte de la place où sont situés ces documents dans le temple, consultera la planche F *(Supplément)*.

Planche IV, 24. — *a*. Tableau sur un des massifs d'entrecolonnement. Le roi est coiffé de la couronne de la Basse-Egypte. Il offre à Hathor tout ce que

les champs produisent. La déesse lui promet en échange, l'abondance et la fertilité.

b. Tableau qui fait pendant au précédent. Le roi est coiffé de la couronne de la Haute-Égypte. Même offrande. Hathor est appelée « la divine Sothis, la grande, la dame du commencement de l'an. « On remarque aussi que la fête de Dendérah est nommée « la belle fête de *Mes-ra* (Mésori). »

Planche IV, 25. — *a.* Tableau dont le milieu est coupé par l'axe longitudinal du temple. Aux deux extrémités, le roi en adoration. Au centre, la déesse Ma est deux fois représentée rendant hommage au grand emblème de Dendérah.

b. Offrande aux cinq génies appelés *Hebi* « les vengeurs (1). » Ce sont les gardiens qui défendent l'entrée du temple.

Planche IV, 26. — Ici commence une série très intéressante qui se développe sur le pourtour des colonnes, immédiatement au-dessous des chapiteaux. Nous rappellerons que deux des colonnes du temple sont tronquées, et que la série est par là privée de quelques-uns de ses tableaux.

Les quinze tableaux (2), dont se compose cette série, ont un point de départ commun. Hathor est la régulatrice de l'année, et par conséquent, du mois ; elle est aussi la déesse du temple. Représentée au milieu de chaque tableau, soit par sa propre image, soit par l'image de l'un de ses parèdres, elle reçoit de divers personnages les dons favorables qui l'accompagneront pendant toute la durée de l'année. C'est au premier de l'an, au premier jour de chaque mois et pendant quatre des cinq épagomènes que ces cérémonies sont censées s'accomplir.

Le premier des personnages qui couvre ainsi de sa protection la déesse, est *Apet*, à figure d'hippopotame. Le sistre qu'elle tient en main et le terme employé dans les légendes qui la concernent, indiquent son rôle. Elle apporte la joie à la déesse; elle écarte d'elle le mal et les maléfices. Elle se présente plus particulièrement ici comme divinité tutélaire d'Hathor aux différentes époques de l'année.

Le second est un ⊔ *Ka*. Ce curieux personnage nous est déjà connu (3).

(1) Lisez [hieroglyph]. La faute est sur le monument.

(2) IV, 26-29.

(3) Ci-dessus, I, 2, p. 61. On lit sur un des murs du temple de Philœ cette précieuse indication : [hieroglyphs] *Il a contemplé le dieu Ra, ses sept* Ba (esprits) *et ses quatorze* Ka (facultés), *qui sont auprès de lui.*

Sur quelques soubassements des temples, on voit défiler processionnellement quatorze figures mâles, le ⌴ sur la tête et suivies d'autant de figures femelles, coiffées du groupe (Sepi), qui semble leur dédoublement féminin. Ces quatorze figures, à la fois mâles et femelles, sont la personnification des quatorze facultés (1) qui sont comme des émanations de la divinité, par lesquelles la divinité vit et qu'elle transmet à l'homme. Le *Ka* des tableaux, comme l'*Apet* à face d'hippopotame, est donc le distributeur des dons réservés à la déesse du temple pour toute la durée de la période qu'inaugure la fête du Nouvel An. Par un sous-entendu conforme à l'esprit de la décoration du temple, ces quatorze facultés, Hathor les transmettra à son tour au roi qui préside d'une manière générale aux scènes que nous allons décrire.

a. A l'occasion du Nouvel An, Phtah, Nekheb, la déesse du sud, et le roi présentent des offrandes à Hathor.

d. Tableau de composition analogue. Schu, Buto, la déesse du nord, et le roi devant la déesse principale du temple.

b. Cérémonie pour le mois d'Epiphi. Mouth lève le bras sur Hathor en signe de protection. Apet présente le sistre. Le *Ka* de la prospérité est derrière elle. Il apporte des offrandes de toute nature.

c. Cérémonie pour le mois de Pachons. Hathor au centre. Une autre Hathor veille sur elle. Apet se présente, amenant le don spécifié par *la vue*.

(1) Les quatorze *Ka* sont introduits dans une procession qui occupe l'un des soubassements du temple de Philœ. Le bas-relief est fruste et la liste est interrompue après le huitième *Ka*. Nous trouvons heureusement ici six autres qui, ajoutés aux précédents, nous donnent une liste complète ainsi composée :

1. *heha*, l'esprit,
2. *nekht*, la force,
3. *khu*, la splendeur.
4. *user*, la puissance,
5. *uat'*, la prospérité,
6. *t'ef*, la nourriture,
7. *schep*, la richesse,
8., les dons funéraires,
9. *ma*, la vue,
10. *sopet*, l'abondance,
11. *tat*, la stabilité,
12. *soten*, l'ouie,
13. *sa*, le sentiment,
14. *hu*, le goût.

Planche IV, 27. — *a.* Cérémonie pour le quatrième épagomène. Hathor avec le nom et les attributs d'Isis. Nephthys est d'un côté ; de l'autre est Apet, amenant le *Sopet*, c'est-à-dire l'abondance. Le tambour de colonne sur lequel est gravé ce tableau est coupé par une porte. On a profité d'un petit espace libre, pour placer d'un côté une figure d'Osiris-Onnophris, de l'autre, un *Ka* dont le signe distinctif a disparu.

b. A gauche, cérémonie pour le mois de Méchir, à droite, cérémonie pour le mois de Tybi. L'Hathor locale de Dendérah accueillie et protégée par deux des autres formes de la déesse. Apet est suivie deux fois du *Ka* qui symbolise la *nourriture* ou la production.

Planche IV, 28. — *a.* A gauche, cérémonie pour le mois de Paophi, à droite, cérémonie pour le mois de Thoth. Deux formes d'Hathor veillent sur la déesse de Dendérah. Le roi occupe la place du *Ka*, à la suite d'Apet.

b. A gauche, cérémonie pour le mois d'Hathyr, à droite, pour le mois de Choïak. Même composition que le tableau précédent.

Planche IV, 29. — *a.* A gauche, premier jour épagomène, naissance d'Osiris. Hathor reçoit la puissance. Elle est assistée de la déesse *Ha-mehi-t*. A droite, deuxième jour épagomène, naissance d'Hor-Ra. Apet amène le *Ka*, qui symbolise la force, en présence d'Hor-sam-ta-ui. La déesse *Mehi-t* s'associe à l'œuvre et communique aussi la force au dieu.

b. A gauche, date douteuse. On semble lire « à sa belle fête du jour (de l'enfant dans son berceau ?), » d'où nous aurions encore une fois ici le quatrième épagomène. Isis assistée de Nut. Apet amène un *Ka*, dont l'emblème a disparu. A droite, cinquième épagomène, naissance de Nephthys. Horus de Dendérah reçoit la stabilité.

Planche IV, 30. — Le temple est encore ici fidèle à sa destination. Les légendes que reproduit notre planche sont gravées sur la partie inférieure des colonnes. On y lit des invocations à l'année qui fait naître les jours, qui fait naître l'hiver, l'été et l'inondation. On sollicite sa protection en faveur d'Hathor (1).

(1) **Comparez** les textes correspondants d'*Edfou* publiés par M. E. de Rougé, (*Album photographique*, nos 27-31).

III. — CRYPTES.

Les cryptes sont des corridors secrets ménagés dans l'épaisseur des murailles ou des fondations. Les six premières planches de notre troisième volume en font connaître les dispositions générales.

On n'entre pas aujourd'hui facilement dans les cryptes. Le voyageur qui visite les salles intérieures du temple rencontre quelquefois sous ses pas une ouverture béante comme la bouche d'un puits et symétriquement rectangulaire ; quelquefois aussi il aperçoit un trou dans le mur vertical d'une chambre, soit à quelques centimètres du sol, soit à une hauteur telle, qu'il faut une échelle pour y atteindre. Ce trou est à peu près carré et il n'a en aucun cas beaucoup plus de la largeur des épaules d'un homme. Quoi qu'il en soit, si on s'y engage, c'est en rampant et après des efforts pénibles qu'on finit par arriver dans un très long corridor d'un mètre environ de largeur et de deux mètres de hauteur. Ce corridor est une crypte.

Les cryptes de Dendérah sont au nombre de douze. Six sont souterraines ; les six autres circulent à travers les murailles qui enveloppent la partie postérieure du temple.

Les cryptes découvertes pendant le cours de nos travaux, sont les deux cryptes de la salle A, la crypte de la chambre O, la crypte n° 4 et la crypte n° 7, en tout cinq cryptes. Les autres étaient plus ou moins encombrées, plus ou moins accessibles ; mais elles étaient connues.

Aucune des cryptes trouvées par nous n'était vierge. Il est vraisemblable cependant que la crypte de la chambre O et la crypte n° 4 n'avaient pas été visitées depuis plusieurs siècles et que le souvenir en était perdu à l'époque où les Coptes vinrent s'installer dans le temple.

Des objets qui ont servi à l'ameublement des cryptes, aucun n'est venu jusqu'à nous, même par fragments. J'ai trouvé cependant dans la crypte de la chambre O les os d'une vache momifiée; des os semblables ont été découverts dans la crypte n° 4, ainsi qu'un socle de calcaire dont voici la forme et les dimensions:

Les cryptes n'ont aucun nom spécial; elles sont appelées des termes 𓉐𓏤, 𓉐𓏤, 𓉐𓏤, 𓉐𓏤, 𓉐𓏤, 𓉐𓏤, etc., qui s'appliquent à toutes les cryptes indifféremment et qui ne signifient pas autre chose qu'un *endroit caché*. Les renseignements ne sont pas assez précis pour affirmer que ce que nous appelons les chambres des cryptes (1) ont reçu partout un nom qui les distingue des chambres voisines. Les

(1) Voy. III, 13, 31, 46.

cinq chambres de la crypte n° 4 paraissent cependant s'être appelées :

Chambre A ▢ 𓀀 (1).
Chambre B ▢ 𓏲 (2).
Chambre C ▢ 𓊽 (3).
Chambre D 𓏛 (4).
Chambre E ▢ 𓋴 (5).

Les douze cryptes ne sont pas toutes revêtues d'inscriptions. Les deux cryptes de la salle A et la crypte de la chambre O en sont dépourvues ; mais on remarque dans les neuf autres la profusion de tableaux et de textes qui distingue en général le temple de Dendérah. Il résulte de là que toutes les cryptes n'ont pas pour nous un intérêt égal. Aussi abandonnerons-nous désormais les trois premières pour ne nous occuper que des neuf autres.

Pour ne rien omettre des généralités concernant les cryptes, j'ajouterai que, selon toute vraisemblance, les constructeurs du temple n'ont pas accordé à toutes les cryptes une importance égale. Les cryptes de l'étage souterrain sont les vraies cryptes. Seules elles ont leurs jours de fêtes; seules aussi elles étaient meublées d'emblèmes et de statues de toutes sortes (6). Les cryptes de l'étage moyen méritent encore l'attention; mais les textes n'y ont déjà plus la même précision et les tableaux qui les

(1) III, 32, *c, d*; 34, *a*.
(2) III, 32, *a, b, g, h* ; 34, *c*.
(3) III, 32, *i, j, k, l*; 33, *u, v*; 34, *e*.
(4) III, 33, *m, n. s, t*.
(5) III, 34, *h*.

(6) La crypte n° 3 (III, 29) serait une exception si les emblèmes qu'on voit sculptés sur une partie de ses parois y ont été réellement déposés.

décorent peuvent être transportés d'une crypte à l'autre sans rien perdre de leur clarté. Quant aux cryptes de l'étage supérieur, on peut les regarder comme une décharge dans la maçonnerie. Les tableaux y sont cependant aussi nombreux qu'autre part. Mais on n'y trouve rien de local et il n'est pas un de ces tableaux qui n'aurait aussi bien sa place ailleurs, en quelque partie du temple que ce soit.

L'étude des lieux ne nous renseigne pas sur la destination matérielle des cryptes. Les textes, heureusement, jettent un peu de clarté sur cette intéressante question. Dès qu'on pénètre dans les cryptes, ce qui frappe avant tout l'attention, ce sont les mesures et les mentions de matières précieuses qui sont placées à côté de la plupart des images de divinités sculptées sur les murs. Conformément à l'usage du temple, quand il s'agit d'objets mobiliers, ces images sont dessinées avec leurs socles dont les mesures et les dimensions sont aussi quelquefois indiquées. Que ces images sculptées sur les murs soient la représentation de statues, de groupes et d'emblèmes déposés et conservés dans les cryptes, c'est ce qui ne peut faire l'objet d'un doute. Une inscription de la crypte n° 3 confirme cette manière de voir. On y parle non-seulement de bas-reliefs sculptés sur les murs, mais de statues apportées du dehors. Le texte s'exprime ainsi : « Les types principaux de la grande déesse sont en bonne sculpture autour d'elle (autour de la crypte). Les maîtres divins et augustes qui résident autour de Dendérah sont représentés aux deux côtés de la divine image. Chacun d'eux est peint selon l'usage et selon les prescriptions des livres anciens. La hauteur de leurs figures répond aux

édits sacrés, leur largeur est conforme à la loi du dieu *Sa* (l'Intelligence). Leur statue est faite de pierres nombreuses selon la parole des ancêtres. Leur piédestal est travaillé de bois de cèdre... La sculpture est exécutée de métal dur, les ornements sont faits d'or... (1). » Les cryptes, comme l'intérieur du temple, avaient donc leur mobilier, qui consistait principalement en statues, en emblèmes de matières précieuses.

La question de savoir si les cryptes étaient des cachettes murées pour l'éternité, ou si, à certains anniversaires, on pouvait y entrer, est assez complexe.

A ne consulter que les textes, la question est résolue facilement : évidemment on y entrait. Les textes, en effet, sont affirmatifs. A l'entrée des cryptes n[os] 5 et 8, le roi est représenté ouvrant la porte d'un côté, la refermant de l'autre (2). De curieuses imprécations contre ceux qui violeraient les cryptes et y pénétreraient sont formulées par les deux textes gravés de chaque côté de l'une des portes intérieures de la crypte n° 2. On lit d'un côté : « Voici le lieu caché de la déesse *User-t* (Isis) dans le temple de Dendérah. Si les impurs s'en approchent, ils n'entreront pas. Les *Amu* n'y resteront pas. Les *Schasu* n'y mettront pas les pieds. (En ce qui regarde) les *Ha-neb-u* et chacun de ceux qui nourrissent du mal contre elle, que le lait de Sekhet devienne du feu dans leurs membres. » On lit de l'autre côté : « Voici le lieu dont la vue est cachée. Si les Asiatiques veulent s'approcher de ce lieu respectable, ils ne l'atteindront pas. Les *Fekhu* (les

(1) III, 30. (2) III, 48, 71.

Arabes) n'y mettront pas les pieds. Personne n'y entrera. Les *Héruscha* ne verront rien de ce qui est à l'intérieur. Les portes ne s'ouvriront pas (1). » La crypte n° 3 est plus précise encore. On parle de statues déposées dans les cryptes. « La place où elles sont, ajoute le texte, est cachée et personne ne sait ou elle est; quand on cherche la place de leurs portes, personne ne la trouve, excepté les prophètes de la déesse (2). » Autre part, l'auteur de la même inscription s'exprime ainsi : « Leur porte est cachée ; personne ne la connaît, excepté le stoliste de la déesse (3). » Enfin c'est à des conclusions analogues que nous fait arriver l'étude des légendes gravées à l'entrée de la crypte n° 4. Il s'agit de la fête qu'on célébrait le quatrième épagomène. Le roi se présente à l'entrée de la crypte, suivi de son cortége. « Le grand Ahi des hommes est avec lui (?). On ouvre les portes de la maison cachée de la demeure de purification (4). » Puis, traitant la pierre à déplacer comme s'il s'agissait d'une porte à ouvrir, le texte parle de l'argile qui couvre le verrou (5), de la ficelle que probablement il faut dénouer. La porte est ouverte, et alors la déesse paraît... Il semble donc d'autant plus difficile de voir dans les cryptes des réduits à jamais inaccessibles que le témoignage des textes sur cette question ne laisse en apparence aucune prise au doute.

Ce n'est pourtant pas à cette conclusion que fait arriver l'étude des lieux. Les cryptes communiquent avec le temple par des passages étroits qui débouchent dans les salles sous la forme des

(1) III, 46.
(2) III, 30, lig. 15, 16 et 17.
(3) III, 30, lig. 38, 39.

(4) III, 37.
(5) Argile avec empreinte sous laquelle la serrure est noyée tout entière.

trous dont nous avons parlé. Ces trous sont aujourd'hui ouverts et libres. Mais ils étaient autrefois fermés par une pierre *ad hoc* dont la face tournée vers la salle était sculptée comme le reste de la muraille (1). Les jours de fête descellait-on cette pierre, puis, la cérémonie achevée, la remettait-on en place au moyen d'un mécanisme facile à imaginer? Cela fait, les prêtres entraient-ils dans la crypte, se courbant et rampant avec toute sorte d'efforts compromettants pour leur dignité? Ceux-là seuls qui ont visité le temple de Dendérah et qui ont vu par eux-mêmes avec quelle difficulté on pénètre dans les cryptes, comprendront que, même en présence des affirmations répétées des textes, on puisse penser qu'en définitive les cryptes étaient des lieux où l'on n'entrait jamais.

Le seul moyen de concilier ces affirmations contradictoires, est de supposer que les cérémonies à célébrer dans les fêtes des cryptes avaient un idéal qu'on n'observait pas strictement dans la pratique. Qu'il y ait eu au quatrième épagomène une fête de la crypte n° 4, c'est ce qui n'est pas douteux. Mais on n'entrait pas dans la crypte, et tout au plus descellait-on la pierre d'entrée pour réciter à l'ouverture béante les prières ordonnées. Des circons-

(1) On consultera sur ce sujet la planche E placée dans notre *Supplément*. En *a*, le spectateur qui se tient dans la chambre V n'aperçoit pas la pierre en place qui bouche l'entrée de la crypte n° 2; pour que l'entrée de la crypte soit praticable, il faut enlever la pierre par un mécanisme quelconque. En *b*, il s'agit d'une crypte souterraine. Cette fois l'entrée est dans le sol lui-même, et ce n'est plus une pierre, mais deux qu'il faut déplacer. Sous les lettres *c* et *d*, nous montrons deux autres modes de fermetures employées dans les petites cryptes qui terminent à l'est les cryptes n°s 1 et 7. Les cryptes, dans ces deux exemples, sont ouvertes d'un côté, fermées de l'autre.

tances presque analogues se retrouvent dans les tombeaux de l'Ancien-Empire (1). Là sont aussi des cryptes qu'on appelle des *serdab* et qui sont des corridors secrets murés, pour l'éternité dans l'épaisseur de la maçonnerie. Là sont aussi des statues. Là sont des soupiraux étroits qui débouchent dans une des chambres du tombeau sous la forme d'une ouverture rectangulaire, comme le montre la figure ci-jointe. Mais on n'y entrait point, et tout le cérémonial

consistait à faire passer par l'ouverture rectangulaire l'encens destiné aux images du défunt (2). Or n'en est-il pas de même à Dendérah? La « règle » du temple obligeait sans doute le roi et les prêtres à entrer dans la crypte. Mais en raison des difficultés de construction que nous venons d'exposer, cette règle était éludée.

(1) *Sur les tombes de l'Ancien-Empire qu'on trouve à Saqqarah*, article inséré dans la *Revue archéologique*.

(2) Il faut bien remarquer que l'ouverture du *serdab* dans les tombes de l'Ancien-Empire est toujours si petite que le bras peut à peine s'y engager.

Les jours de fête, des familiers du temple allaient chercher dans les cryptes les statues et les emblèmes dont on avait besoin pour les processions et les déposaient à l'entrée, où le cortège venait les prendre.

Les cryptes étaient donc de véritables cachettes dont l'entrée était connue de certains prêtres seuls. On y déposait des images de divinités en pierres précieuses. Aux jours de fêtes, on en descellait l'ouverture toujours bouchée et la procession accomplissait devant cette ouverture béante les cérémonies prescrites.

L'idée religieuse à laquelle les cryptes répondent, n'apparaît pas aussi clairement. Il en est des cryptes comme des onze chambres qui entourent le sanctuaire dans l'intérieur du temple. Le développement régulier et systématique de la partie du dogme dont l'Hathor des cryptes est la personnification, est, en effet, exclu de parti pris, et la décoration des cryptes comme la décoration des onze chambres est un rideau plus ou moins savamment composé, derrière lequel le dogme véritable se dérobe à la vue. Les idées en présence desquelles on se trouve le plus souvent quand on étudie le temple, sont celles qui mettent en constante opposition la lumière et les ténèbres, le mensonge et la vérité, la vie et la mort, et Osiris va bientôt nous apparaître comme une vivante image de ce dualisme. Osiris mort, c'est le grain de blé que l'on confie à la terre; le grain de blé qui germe, c'est Osiris ressuscité. Est-ce à cet ordre d'idées que serait due la construction des cryptes? l'intérieur du temple représente-t-il la vie active d'Hathor, et sa vie latente est-elle symbolisée par les cryptes? est-ce dans les cryptes que s'accomplit la mystérieuse opération en vertu de laquelle la vie

va sortir de la mort? sommes-nous ici dans la nuit primordiale au sein de laquelle Hathor, entourée des forces créatrices de la nature, va prendre naissance ?

On pourra trouver la réponse à ces diverses questions dans le volume troisième de nos planches, qui est consacré tout entier aux cryptes.

Nous rappellerons que les cryptes dont nous nous occupons sont au nombre de neuf. En voici la description sommaire.

Crypte n° 1. — La crypte n° 1 est la plus endommagée de toutes les cryptes. A une époque inconnue, les chercheurs de trésors s'y sont abattus. En beaucoup d'endroits le sol a été violemment bouleversé, et des trous énormes s'ouvrent dans quelques-unes des parois dont la décoration a ainsi disparu. Seule aussi de toutes les cryptes, la crypte n° 1 a souffert de l'humidité qui en a fortement effrité les pierres (1).

Le trou quadrangulaire qu'on trouve à 0.60c du sol dans la paroi sud de la chambre V, sert d'entrée commune à la crypte n° 2 et à la crypte n° 1 (2). Celle-ci n'avait, par conséquent, pas d'entrée spéciale. Un escalier très étroit, tombant à son extrémité dans le vide, servait de communication d'une crypte à l'autre.

N'oublions pas une particularité propre à la crypte n° 1 et à la crypte n° 7. Je veux parler de cette autre crypte plus petite, qu'on

(1) Des fouilles au sud du temple à la recherche du puits ou de quelqu'autre approvisionnement d'eau pourraient s'autoriser de cette circonstance. Le nilomètre d'Edfou serait placé assez près du temple pour en rendre les cryptes humides, si les cryptes du temple d'Edfou se trouvaient dans les mêmes conditions que les cryptes du temple de Dendérah.

(2) Comparez les pl. I, 2 et III, 4.

trouve à l'extrémité de la grande (1). Entrait-on quelquefois dans la petite crypte, ou bien la porte de ce caveau souterrain devait-elle rester éternellement close ? Si l'on veut jeter les yeux sur la planche E de notre *Supplément*, la réponse à cette question ne sera pas douteuse. Pour pénétrer dans la crypte, il fallait en effet : 1° déplacer la pierre *a ;* 2° ôter la pierre *b ;* 3° s'introduire la tête en avant entre les deux angles *c* et *d,* tout cela dans un espace si resserré entre l'escalier du haut et l'escalier du bas qu'un homme ordinaire s'y meut péniblement. La conclusion est donc rigoureuse. On peut discuter sur la question de savoir si, à certains jours de fête, les grandes cryptes étaient visitées par les prêtres ; certainement la petite crypte placée à l'extrémité est de la crypte n° 1 était destinée à n'être jamais ouverte.

Comme crypte souterraine, la crypte n° 1 aurait dû être comprise parmi celles que nous publions *in extenso*. Elle est malheureusement si ruinée que nous avons dû renoncer à ce projet et que nous n'en publions que les extraits insérés dans nos planches III, 7-12.

Planche III, 7. — Inscriptions horizontales qui bordent les tableaux à leur partie supérieure.

a. Formules descriptives dans le style des légendes placées à la hauteur des frises. On lit à gauche : « Lieu secret réservé aux ornements de la chambre *Menkh*, vestiaire de la déesse *Ranen*. On y trouve aussi les vases de pierres précieuses contenant l'encens de première qualité qui doit servir à la déesse, à toutes les époques de ses fêtes. On habille la déesse. On lui fait les onctions d'huiles sacrées. On exécute pour elle toutes les cérémonies prescrites... » L'inscription de droite contient des formules analogues. On y parle encore des

(1) III, 4 et 6.

habits sacrés de la déesse. En même temps, dit le texte, « c'est le lieu où se trouvent réunies les huiles de l'Arabie, dont on fait usage au jour de la naissance de *Khnum-Ankh-t*.

b. La mention du voyage d'Hathor à Edfou, sur lequel les inscriptions du temple ne nous fournissent que de trop rares renseignements, donne à la légende *b* un certain intérêt. Hathor (côté gauche) y est appelée l'œil du soleil. « Elle vient d'Arabie dans le sanctuaire pour sa bonne fête du voyage à Edfou. Elle descend dans sa barque sacrée. Les parèdres lui font cortège... Le grand cycle des divinités accompagne Sa Majesté dans sa navigation. Sa Majesté s'arrête à la ville du siège d'Horus (Edfou). Les personnages augustes (les habitants de cette ville) se réjouissent à son arrivée. Le grand siège du soleil (Edfou) est en joie, et tous les habitants sont dans l'allégresse. » L'inscription placée à droite est tout aussi explicite. Hathor y est encore l'œil du soleil. Elle arrive, non de l'Arabie *(Pount)*, mais de la Terre Sacrée à la ville de *Mescn* (Edfou). Elle navigue vers la ville d'Horus, chaque année, à l'époque de la néoménie d'Epiphi. Quand elle arrive, on la fait entrer dans le temple de *Hut*...

c. Formules vagues. La chambre où cette inscription est gravée s'appelle *Nem-Kheper-bes*, (renouvellement éternel de la forme) de la déesse *Khu-t* qui existe depuis le commencement. A droite, Hathor prend le titre de bienfaitrice d'Osiris, au jour de sa fête. C'est elle qui habille les figures du dieu avec le vêtement de la déesse Ramen. C'est elle qui lui fait l'onction de l'huile, conformément au rite. Le dieu tient le *Hak* dans sa main droite, le fouet est dans sa main gauche. Le *Ankh*, le *Tat*, le *Ab*, lui servent de talisman. Les diadèmes qu'il a sur la tête le protègent. Son fils l'enserre dans ses bras. Les enfants d'Horus (les quatre génies des morts) sont à ses côtés...

Planche III, 8. — Ptolémée XIII fait la cérémonie des deux sistres. Il est aidé par Ahi, son dédoublement comme la troisième personne de la triade. Ahi reparaît parmi les divinités auxquelles l'hommage s'adresse, cette fois, comme dieu de la crypte. Le double rôle de ce personnage est ainsi mis en évidence. Les exemples du roi officiant avec l'assistance d'Ahi sont extrèmement nombreux. Dans ces exemples, Ahi représente le roi devenu Ahi lui-même.

Les divinités devant lesquelles le roi est en adoration sont facilement reconnaissables. Hor-sam-ta-ui seul, prend la forme d'un serpent porté par quatre génies (1). Voici, dit le texte, l'Hor-sam-ta-ui ... de Dendérah. Le corps divin

(1) Comp. II, 48.

et auguste (d'Hor-sam-ta-ui) est (porté) sur les bras des divins personnages. Sous cette forme, il donne la vie au dieu *Ra-mer-ti*; il renouvelle la vie des êtres divins, quand il circule sur sa barque *Psit-ta-ui*, au premier Pachons (1).

Planche III, 9. — *a*. Le roi fait l'offrande d'un grand insigne d'or. Huit statues devaient être placées dans la partie du compartiment de la crypte la plus proche de l'endroit où cette scène est représentée. Ce sont, en premier lieu, deux Hathor. L'une est en bronze; elle a quatre palmes de hauteur. L'autre est en or, et sa hauteur est d'une coudée. Entre les deux Hathor, sont placés : 1° Un serpent sortant d'une fleur de lotus, debout dans une barque; c'est une forme d'Hor-sam-ta-ui; 2° trois autres serpents nommés « les dieux vénérés de Tentyris, ceux qui, prenant la forme des serpents bienfaisants, et, se plaçant chacun sur son siège éclatant, existent par eux-mêmes; » le premier de ces serpents, est *Sa-Hathor*, il paraît au premier Pachons; 3° Hathor, sous la figure d'un serpent à tête de vache; 4° un sphinx royal en pierre blanche de quatre palmes et de quatre doigts (de longueur); comme le sphinx de Gyzeh il est nommé Armachis, titre auquel notre texte ajoute celui de « lion vivant du soleil. »

b. Tableau qui fait pendant au précédent sur la paroi opposée. Le roi fait la même offrande. Les statues déposées dans le voisinage, sont : 1° une Hathor d'or; 2° un dieu Hor-sam-ta-ui, nommé « le serpent *Se-hon* dans la barque *At*; » 3° quatre autres serpents compris sous la dénomination générale de « serpents divins personnifiés, ceux qui ont créé leurs corps, ceux qui sont créés pour de longues existences, ceux dont les formes sont éclatantes, ceux qui sont les serpents puissants réunis pour protéger la ville de *Ta-rer* (Dendérah); » 4° un serpent divin appelé « la couronne rouge de *Noubet*, la couronne *Ua* du grand cycle des dieux; » 5° une Isis d'or sous la coiffure de Nephthys.

Planche III, 10. — Ptolémée XIII (2) est deux fois représenté, une fois sous sa forme humaine, une fois sous la forme d'Ahi, son hypostase divine. Ces

(1) Le dieu *Ra-mer-ti* est le Pamylès de Plutarque (*De Is. et Osir.*, 13.) C'est un des surnoms d'Osiris que Plutarque attribue au personnage qui nourrit ce dieu pendant son enfance.

(2) Les cartouches sont pleins sur le monument; c'est par erreur que nous les publions ici comme vides.

divinités auxquelles l'offrande s'adresse sont facilement reconnaissables. Le groupe que nous avons déjà rencontré dans la chambre V, reparaît ici. Le disque entouré de serpents est la représentation d'Hathor, appelée « celle qui navigue dans la barque sacrée à Tentyris (1). » Les déesses du nord et du sud sont à ses côtés.

Planche III, 11. — Les couloirs qui servent à communiquer d'une chambre à l'autre dans les cryptes, ont reçu une décoration spéciale d'où le proscynème proprement dit est exclu. Nous en avons ici un exemple. *a*, reproduit la décoration d'un côté du couloir, *b*, de l'autre. Les quatre figures répétées deux fois, sont la personnification des principes primordiaux de la création. Nous avons traité autre part ce sujet sur lequel nous ne revenons pas (2).

Planche III, 12. — Titres de divinités choisis dans la crypte. *a*, est *Sopt*, dieu de l'Arabie ; *b*, est *Nefer-hotep*, le grand dieu de *Ha-sa-ta-u-f* ; *c*, est le dieu *He*, le grand dieu des nomes, celui qui protège Osiris ; *d*, est *Anaïtis* ; *e*, est un dieu inconnu, nommé *Suh* (l'œuf?) ; *f*, est le dieu *Heken-m-ankh* de Dendérah ; *g*, est un autre dieu de même forme, nommé *Khen-her* ; *h*, représente *Hu*, le sentiment ; *Sa*, l'intelligence ; *Ari*, l'œil qui voit..., « l'oreille qui écoute tout, qui exécute tout ce qui est calculé sur la terre entière ; » *i*, est le Nil, père des dieux, celui qui a créé tout ce qui existe sur la terre (3) ; *j*, est un autre Horus, sous le nom de *Ah-Hor* ; *k*, est le dieu *Qénès*, celui qui donne la vie par le mouvement de l'air ; *l*, est *Nout* ; *m*, est la déesse *Ha-em-hit* ; *n*, est l'âme vivante de Ra, le dieu très vénéré dans tous les temples.

Crypte n° 2. — Nous publions cette crypte *in extenso*. L'avantage de cette méthode n'a pas besoin d'être démontré. Le lecteur a sous les yeux la crypte elle-même et peut l'étudier dans son ensemble aussi bien que dans ses détails.

Toutes les sculptures de l'intérieur du temple sont peintes et

(1) Comp. II, 50.
(2) I, 4 et 5.
(3) Il porte le cartouche d'Aménophis III sur sa tête, peut-être en souvenir du roi qui a établi son culte en cette forme.

cette loi s'applique également aux sculptures des cryptes souterraines. Mais dans la crypte n° 2 et dans les autres cryptes de l'étage moyen et de l'étage supérieur la sculpture seule a été exécutée et les hiéroglyphes aussi bien que les figures sont restées du ton de la pierre.

Bien que très fréquentée par les voyageurs, la crypte n° 2 a peu souffert. On remarque cependant çà et là quelques hiéroglyphes découpés au ciseau par les vendeurs d'antiquités de Louqsor et de Qéneh.

Nous avons déjà appelé l'attention sur le martelage systématique des figures et des hiéroglyphes dans l'intérieur du temple, opération qui a dû être exécutée par les Coptes à l'époque où ils vinrent prendre possession du monument pour y habiter. On ne constate rien de semblable dans la crypte n° 2, ni dans les autres cryptes. Les hiéroglyphes y sont grands, bien en relief et parfaitement lisibles. Les fautes qu'on y reconnaît et qui, particulièrement dans la crypte n° 8, rendent parfois les textes indéchiffrables, sont le fait des graveurs anciens, bien plus souvent que de notre inattention.

Les planches III, 13-20 sont consacrées à la reproduction des textes et tableaux gravés sur les parois de la crypte n° 2.

Planche III, 13. — Plan pour montrer la place que les tableaux occupent dans la crypte.

Planche III, 14. — On connait les couloirs étroits qui servent à passer de l'intérieur du temple dans les cryptes. Ces couloirs sont construits comme les portes. On y trouve ce que nous appelons l'épaisseur et ce que nous appelons la

feuillure (1). L'épaisseur, destinée à l'encastrement de la pierre de scellement, n'a jamais de décoration. Mais dans les trois cryptes de l'étage moyen, la feuillure est ornée de tableaux que nous reproduisons (2).

a, b. Les tableaux du couloir de la crypte n° 2, représentent les serpents qui défendent l'accès de la porte. Je suis, dit le serpent du côté *a*, le serpent protecteur du temple de la déesse suprême... Je suis celui qui défend les portes du temple, celles des cryptes, en même temps que les images divines qui y sont enfermées. — Je suis le serpent sacré dans le temple de Tentyris, le gardien des portes, celui qui veille pour mettre les ennemis en fuite, dit le serpent du côté *b*... (Je suis) celui qui protège les deux côtés du temple d'Hathor, afin que personne ne voie ce qui s'y passe. Je suis celui qui protège les cryptes.

c. Composition anaglyphique qui sert d'ornement à l'un des côtés du soubassement de la crypte. Le nom de *Ta-rer*, est écrit par le scarabée *(Ta)* et les deux oies *(Rer)*. A droite, Hathor sous la forme d'un serpent à tête de vache. A gauche, Horus sous la forme d'un disque solaire. Au milieu, le caractère *Sam* et les deux plantes du sud et du nord qui achèvent le nom *(Sam-ta-ui)* du troisième dieu de la triade. La représentation est complétée par le vautour qui exprime le midi, et une déesse inconnue qui doit symboliser le nord.

d. Composition qui occupe l'autre côté du soubassement de la crypte. Hor-sam-ta-ui devant Hathor. La vipère à droite est pour le nord, le vautour à gauche pour le sud. Le nom d'Hor-sam-ta-ui est écrit anaglyphiquement par le dieu aux deux emblèmes *(Hor)*, par le caractère *Sam* et les deux plantes.

Planche III, 15. — Dédicaces qui font le tour de la crypte à la hauteur des frises. Nous en avons déjà fait ressortir l'utilité pour la détermination des époques diverses du temple. L'inscription *a*, est au nom de Ptolémée XI, l'inscription *b*, au nom de Ptolémée XIII, qui rappelle incidemment le souvenir de son père Ptolémée X.

Les formules employées dans ces dédicaces n'ont rien qui les rende particulièrement intéressantes. Le roi fondateur a mis tous ses soins à la construction de la crypte. Rien n'en égale la splendeur. Les textes sont rédigés conformément aux lois du dieu *Sa*, les sculptures sont faites conformément aux prescriptions

(1) *Supplément*, pl. A.
(2) **Crypte n° 2**, III, 14, *u, b*; crypte n° 5, III, 48; *a, b*; crypte n° 8, III, 71, *a, b*.

du dieu Thoth, etc. Il est cependant quelques passages qui méritent l'attention. Ce sont ceux qui sont relatifs aux fêtes célébrées dans le temple. Ici, en effet, le caractère orgiaque d'une partie de ces fêtes est nettement exprimé. « Quand la déesse sort (c'est-à-dire quand la procession a lieu), tout mal est écarté, le cœur de la déesse, les divinités du ciel, les parèdres de la terre sont en joie. Les Hathors font résonner le tambourin. Les femmes augustes (?) portent les *Mena-t*. Les habitants de Tentyris sont ivres de vin. Des couronnes de fleurs sont sur leurs têtes. Les serviteurs de la ville d'Isis circulent joyeusement parfumés d'huiles odoriférantes de première qualité. Du lever jusqu'au coucher du soleil, le chant des jeunes gens retentit... »

Planche III, 16. — Commencement des tableaux qui font le tour de la crypte.

a. La Vérité *(Ma)* devant Hathor. Le roi est représenté par Ahi. Nul doute que ce tableau ne tienne lieu du tableau ordinaire de l'offrande de la Vérité qu'on trouve dans les autres chambres, en face de la porte d'entrée.

b. Le roi fait à Hathor et à Hor-sam-ta-ui, l'offrande de deux miroirs. Le roi figure comme fils de Sokar. Les légendes qui accompagnent ce tableau sont assez énigmatiques. En présentant l'offrande, le roi compare les deux miroirs au soleil et à la lune. La déesse y contemplera ses grâces. Hathor répond : « Je t'accorde de voir le jour avec l'œil droit, et de contempler avec l'œil gauche la nuit (1). » De son côté, Hor-sam-ta-ui souhaite au roi l'amour des hommes et des femmes.

c. Offrande du vin « fin. » Derrière le roi, liste des nomes et des contrées qui produisent le vin : *Renem, Testes, Soun,* (Assouan), *Aphroditopolis, Ta-neter.* Hor-sam-ta-ui intervient comme le soleil à son lever, comme l'Horus qui rend les vignes fécondes. Dans sa réponse au roi, Hor-sam-ta-ui lui accorde « des vignes fertiles pour son pays, et une ébriété sans tristesse. »

d. Offrande du sistre. Isis est la protectrice du sud, elle est celle qui a enchaîné les ennemis de son frère. Elle promet au roi la victoire au jour de la bataille, et une force invincible contre ses ennemis. Les idées du mal vaincu attachées au symbole du sistre ont ici une nouvelle application.

(1) Conf. II, 81 ; III, 74.

Planche III, 17. — *e.* Le roi, fils de Phtah, enfant de Sokar, offre le diadème à Hor-sam-ta-ui et à Buto.

f. Le roi offre les deux serpents *Ur-hak-ui* pour être placés sur la tête du dieu et former le pschent.

g. Le roi prend le titre de « prophète de la terre du sud, » qui appartient à l'un des prêtres du temple. Le discours du roi ne sort pas de l'ambiguité habituelle des textes de ce genre. Le roi offre au dieu la couronne pour en orner son front. Son père *Atum* le protège. Le grand cycle des dieux se réunit pour lui assurer la victoire contre ses ennemis prosternés sous ses pieds. Son père Ounnophris lui ouvre la terre des dieux pour que sa barque y circule.

h. Autre offrande de la couronne. Le roi prend la forme de *Schu* et de fils aîné de *Tat*. Comme fils aîné de Tat, il est l'engendré de Pthah, il est celui qui a fondu la belle couronne d'or, qui l'a ornée de pierreries dans la chambre *Hémak* (1).

Planche III, 18. — *i.* Le roi présente à Hathor un vase d'argile et un vase d'or. Il intervient dans la cérémonie comme fils de *Men-ket*, celui qui fabrique les vases d'or. La déesse répond au roi : « Je t'accorde ivresse sur ivresse, et le contentement du vin sans repentir. »

j. Offrandes de provisions variées. On souhaite au roi que les deux moitiés de l'Egypte, que les habitants du pays lui apportent leurs dons. Le titre principal du roi est celui d'approvisionneur en toutes sortes de bonnes choses.

k. Le roi figure comme fils d'Horus qui a triomphé de ses ennemis, sous la forme de crocodiles et d'hippopotames. Il est, en effet, représenté perçant de sa lance un de ces animaux.

l. Le roi offre deux paquets qui contiennent des substances précieuses. Hathor lui donne les montagnes qui produisent ces substances avec tout ce qui s'y trouve. Elle promet d'écarter le mal de lui.

Planche III, 19. — Le roi en fils de Pascht (*Sekhet*). L'offrande s'adresse à Tafnut, qui est le nom local de Sekhet à Dendérah.

(1) La chambre *Hémak*, où quarante-huit prêtres-ouvriers confectionnent les parures destinées aux cérémonies, est située au milieu du grand escalier du nord. Nous l'avons décrite plus haut

n. Le roi est l'image d'*Asten* (Thoth). Il fait l'offrande de l'œil, considéré comme talisman, préservatif du mal. La déesse souhaite au roi que ses yeux se conservent, que les pleurs n'y viennent jamais.

o. Le roi sous la forme symbolique de Ra. Il offre les deux sistres pour que, conformément aux idées attachées à ce symbole, le malheur soit écarté de lui.

p. Le roi offre à Hor-Hut un vase plein de gouttes de vin. Il se présente devant le dieu comme chef des prophètes d'Edfou, apportant les produits des contrées où pousse la vigne.

Planche III, 20. — *q.* Offrande du *Mena-t*. Le roi est considéré comme fils d'un dieu, nommé *Tanenen*.

r. Hathor de Dendérah reçoit l'offrande du vin que lui adresse le roi, considéré comme « un autre *Tanen*. » Elle prend le titre d'Hathor, la déesse du vin, qui se renouvelle à la fête du 20 Thoth.

s. Le roi est en présence du dieu Ra du matin, sous le nom d'Hor-sam-ta-ui. Il est lui-même considéré comme une image de Ra, et comme semblable à Phtah, le dieu créateur du lotus. C'est, en effet, un lotus que le roi présente à Hor-sam-ta-ui. Le lotus est d'or, son feuillage est de lapis incrusté de pierres précieuses. En échange de ce don, le dieu promet au roi la possession de la terre entière.

t. Le roi « né à Kheb, allaité par Buto... le second Horus de Bouto, » dépose les deux couronnes devant Ahi, considéré comme souverain de l'Egypte. Le nord, dit le jeune dieu, sera en adoration devant la couronne blanche, le midi rendra ses hommages à la couronne rouge. Ahi n'étant que la personnification du roi, comme troisième personne de la triade, on voit que c'est à lui-même ou à sa propre image que le roi offre les deux couronnes qui sont regardées comme l'attribut suprême du pouvoir.

Planche III, 21. — *u.* Le roi prend le titre de fils du Nil, et fait devant Osiris Ounnophris, l'offrande du feu et de l'eau.

v. Le roi comme souverain de l'Arabie. Il offre l'encens.

x. Offrande du vin. Hathor est ici la maîtresse du vin et de l'ébriété. On se rappellera la part que les fêtes orgiaques prennent parmi les solennités célébrées dans le temple.

y. Le roi offre des pains, des fleurs, des liquides. Il se présente devant Hathor comme fils du taureau *Ma-ur* (?), symbole de fécondité. Hathor est la déesse qui emplit le ciel et la terre de ses bienfaits. Tout ce que le roi lui offre, elle le promet au roi pour en emplir son palais.

Planche III, 22. — *z*. Hor-sam-ta-ui et le roi sont debout aux deux extrémités du tableau. Le roi perce un crocodile de sa lance. C'est la victoire sur ses ennemis. Aussi le roi s'annonce-t-il comme « roi des barbares » qu'il a vaincus. Le dieu lui concède la force et la victoire.

a'. Le texte n'explique pas le sens de l'offrande que le roi présente à la déesse. Hathor prend le titre vague de « maîtresse des yeux. » Elle dit au roi : « J'accorde que tes yeux voient pour des millions d'années le ..., que tes yeux soient préservés de tout mal. » Le roi intervient dans la cérémonie comme fils de Thoth, apportant la clepsydre à sa mère.

b'. Le roi est ici fils d'Hathor. Hathor, sous le nom de Bast, est devant lui. Il immole l'animal, symbole de Typhon.

c'. Le roi est encore fils d'Hathor. Scène difficile à comprendre.

Planche III, 23. — *j'*. On a utilisé le dessus du conduit étroit qui sert à passer de la salle du temple dans la crypte, pour y placer ce tableau. Le scarabée qui déploie ses ailes au-dessus de la montagne solaire, symbolise l'astre du jour s'élançant à son lever dans l'espace.

d'. Procession de prêtres portant les coffres, dans lesquels sont enfermées les images d'Hathor et de ses parèdres. Le roi est en tête. Une inscription de trois lignes donne le titre général de la cérémonie. Quand la déesse sort, la première parmi ses parèdres, les dieux et les déesses sont charmés à sa vue. Le pays est illuminé quand Sa Majesté se montre dans toute la splendeur de ses fêtes. Quant au roi, il annonce qu'il prend l'encensoir, qu'en faveur de la déesse il y brûle les grains du *Kyphi*, qu'il s'avance sur l'escalier en tête des parèdres pour protéger contre toute profanation les naos dans lesquels ils sont enfermés.

Planche III, 24. — Suite du même tableau. On a voulu évidemment représenter une procession des onze divinités du temple (1). Mais la place

(1) I, 3; II, 20, etc.

a manqué, et on a laissé de côté la quatrième forme d'Hathor, celle que les textes appellent Hathor-Mena-t.

En général, les inscriptions du temple paraissent peu soucieuses de donner aux prêtres représentés dans les tableaux, des noms et des fonctions fixes, et nous avons déjà eu occasion de faire cette remarque (1). Un nouvel exemple se présente ici. Les prêtres qui portent les étendards dans la procession du grand escalier (2), sont pour la plupart ceux qui sont chargés du transport des coffres dans la procession gravée sur les parois de la crypte n° 2.

Planche III, 25. — *e'*. Procession des Nils qui fait pendant à la procession des prêtres, sur l'autre côté de la paroi. Le Nil est neuf fois représenté avec des qualifications diverses. Le titre explique le sens général de cette procession allégorique. Le Nil est représenté franchissant les degrés de l'escalier et sortant de la crypte, comme tous les ans, il sort périodiquement de son lit pour embellir le monde, pour fertiliser les campagnes, pour couvrir les prairies de verdure, pour donner aux hommes la nourriture, pour emplir les magasins de la déesse auguste de Dendérah, pour charger les greniers de provisions, etc.

Planche III, 26. — *e'*. Suite du même tableau. L'inscription horizontale qui sert de dédicace est conçue dans le même sens que le titre général de la scène. Le Nil sort par l'escalier (comme le Nil sort de son lit), pour remplir la terre de grains, pour donner la vie aux dieux, pour donner le bien-être aux déesses, pour apporter la nourriture aux êtres qui sont sur la terre (les hommes), pour faire grandir les quadrupèdes dans leurs gîtes, les oiseaux et leurs petits dans leurs nids, pour augmenter les moissons dans les champs de la déesse suprême *Men-het* de Dendérah, pour emplir de toute espèce de bonnes choses les magasins, pour (assurer) l'apport de tous les dons établis en faveur d'Hathor, pour approvisionner le temple dans ses deux parties, pour emplir (trois fois) l'autel de *Noub-t* à toujours, pour procurer ce qui est nécessaire à celui qui marche avec elle.

c, d, e, f. Inscription des portes. En *c*, sont les curieuses imprécations dont nous avons parlé autre part (3). On y voue à la colère des dieux les étrangers qui pénétreraient dans la crypte.

(1) Ci-dessus, p. 84.
(2) IV, 3, et suiv.
(3) Ci-dessus, p. 226.

Planche III, 27. — Ces deux tableaux sont placés sur les parois du couloir qui sert de communication entre les deux chambres de la crypte. Sujet vague comme tous ceux qui occupent cette place. Les esprits de *Khen* et les esprits de *Pe* (Buto), sont censés réciter un hymne en l'honneur d'Hathor.

Planche III, 28. — Deux tableaux placés dans l'autre couloir. Les serpents-génies comme gardiens vengeurs et protecteurs du temple. Comparez les listes fournies par la chambre Q (1) et les cryptes n° 3 et 9 (2). Le *Sa-Hathor* et le *Sop* (?) des autres listes sont les seuls que nous retrouvions ici. Nous avons déjà remarqué (3) que le nom de Dendérah qu'on lit habituellement *Aa-ta*, est rangé par les allitérations du texte placé en avant du génie *Schar* parmi les mots commençant par un *t*. Il en est de même du mot qui appartient au même texte, et pour la transcription duquel M. Brugsch a depuis longtemps proposé la lecture *tep-u* (4).

Crypte n° 3. — La crypte n° 3 ne règne pas sans interruption d'un bout à l'autre de la paroi. Elle est traversée longitudinalement par le grand escalier du sud et nous présente ainsi un côté droit et un côté gauche (5). Le côté gauche n'a pas d'inscriptions; le côté droit en est seul revêtu.

La décoration du côté droit se compose de deux parties. D'un côté (côté de l'entrée) sont de grandes figures de divinités (6). De l'autre côté sont des petites représentations et des textes en petits hiéroglyphes, disposition imposée aux artistes chargés de la gravure de ces textes par la diminution progressive de la paroi (7).

Je publie les petites représentations et les petits textes *in extenso*

(1) II, 20.
(2) III, 8, 9, 29. 78, *f*.
(3) I, I, p. 30.
(4) Brugsch, *Dict.* p. 1535.

(5) III, 4.
(6) 0m30 environ de hauteur.
(7) III, 4.

244 — TEMPLE D'HATHOR

sur nos planches III, 29-30. Pour les grands tableaux, je dois me borner à une description qu'on trouvera au bas de cette page, n'ayant pas dans mes notes des éléments suffisants pour composer des planches où ces tableaux seraient reproduits exactement (1).

(1) *Petite paroi de l'est*. Sistre de dimensions colossales en relief épais. Pas de légendes.

Paroi de l'entrée. Le roi est debout, le signe de la Vérité étendu sur la main. Au-dessus de sa tête [hiéroglyphes] Derrière lui, cette légende verticale en une seule ligne : [hiéroglyphes]

Treize divinités sont rangées devant le roi. Ce sont :

1. Hathor, sous sa forme ordinaire, avec les titres [hiéroglyphes]

2. Hathor, enveloppée comme Osiris et debout sur une coudée. Sans autre légende que [hiéroglyphes]

3. Une déesse en forme de momie, debout sur une coudée. Légende : [hiéroglyphes]

4. Nout, sans insigne. Légende : [hiéroglyphes]

5. Horus hiéracocéphale. Légende : [hiéroglyphes]

6. Personnage coiffé de la couronne de la Basse-Egypte. Légende : [hiéroglyphes]

7. Un dieu de forme humaine coiffé de [hiéroglyphe] et accroupi sur un socle rectangulaire. Légende : [hiéroglyphes]

8. Ahi. Légende : [hiéroglyphes]

9. Horus hiéracocéphale. Légende : [hiéroglyphes]

10. Horus hiéracocéphale. Légende : [hiéroglyphes]

11. Selk debout, la tête surmontée d'un scorpion. Légende : [hiéroglyphes]

12. Un dieu enfant sans coiffure. Légende : [hiéroglyphes]

CRYPTES. 245

Planche III, 29. — *a.* Inscription horizontale qui fait le tour de la crypte près du plafond. Enumération très développée des titres d'Hathor.

b. Le roi fait des offrandes variées à un serpent à tête de vache qui symbolise Hathor. Les trois autres serpents, sont « les dieux vénérés de Tentyris, » que nous avons rencontrés déjà sur nos planches III, 8, 9, 28, et que l'on regarde comme les génies protecteurs du lieu. Le premier, est le serpent-génie *Sa-Hathor;* nous savons déjà qu'il se manifeste au 1er Pachons. On lit au-dessus de la figure du second : « L'étoile qui fait la navigation de la grande

13. Un personnage debout, coiffé du *claft*. Légende :

14. Un épervier. Légende :

Paroi en face de l'entrée. Le roi offre la Vérité. Pas d'autre légende que la légende verticale en une seule ligne placée derrière lui. Elle est ainsi conçue :

Les divinités auxquelles le roi fait l'offrande de la Vérité, sont :

1. Hathor. Pas de légende.
2. Hathor debout sur une coudée et enveloppée comme Osiris. Légende :
3. Déesse Men-ek en forme de momie. Légende :
4. Isis. Légende :
5. Horus hiéracocéphale. Légende :
6. Hor-sam-ta-ui. Légende : et
7. Le roi coiffé de la couronne de la Haute-Égypte entre Hathor et Ra.
8. Dieu en forme de momie debout sur une coudée. Aucun attribut. Légende :
9. Horus hiéracocéphale. Légende :
10. Déesse Buto coiffée de la couronne de la Basse-Égypte. Légende :
11. Ahi. Légende :
12. Un personnage coiffé de la couronne royale *claft*. Légende :
13. Un épervier. Légende :

Les autres tableaux de la crypte n° 3 sont reproduits sur nos planches 29 et 30.

déesse une ; il circule à Dendérah et à *Aphroditopolis parva* (sous la forme d'un serpent) de turquoise ; il est le serpent-génie du temple d'Hathor. » La légende qui accompagne le troisième est encore plus énigmatique ; « *Sam-ta-ui* (est son nom) ; c'est le serpent qui sort de l'intérieur de l'œil du dieu Ra. »

c. Représentation analogue. Au-dessus de la vipère debout : « Uræus est son nom ; c'est le serpent de la maîtresse de Dendérah. » Le premier serpent couché s'appelle « *Sop,* » le second, « *Scha-ar.* » On lit au-dessus du troisième : « L'étoile *Keb* est son nom ; il existe dans le temple d'Hathor, dame de *Chusœ* ; il arrive au temple d'Hathor de Dendérah. » La figure du quatrième n'a pas été sculptée, probablement parce que la place a manqué ; mais son nom nous est fourni par un des serpents-génies de la planche précédente. On lit : « L'étoile *Hen-er-nek-teh*, qui se manifeste dans le ciel au matin du Nouvel An ; elle circule à Dendérah. »

Planche III, 30. — Inscription en deux parties. L'espace écrasé qui termine la crypte à gauche ne permettait pas un grand développement de figures. On en a profité pour y placer un texte en petites lignes verticales qui se trouve être d'un grand intérêt. Nous le connaissons déjà. Il s'agit des cryptes en général, c'est-à-dire, des trois cryptes souterraines qui sont les vraies cryptes du temple. Dans la première partie, le texte se rapporte aux bas-reliefs sculptés sur les murs, puis aux statues. La seconde se meut dans le même ordre d'idées. On vante la construction des cryptes. Tout ce qu'on y voit est exécuté conformément aux prescriptions des dieux. Les statues sont faites d'un métal dur, elles brillent comme le disque solaire, elles ressemblent aux rayons de l'enfant divin, elles ne sont connues de personne, leur porte est cachée, etc.

Crypte n° 4. — C'est la plus belle de toutes les cryptes et la mieux conservée. Les couleurs y ont encore presque toute leur fraîcheur. La crypte n° 4 est une de celles que nous avons découvertes. Tous les objets précieux qui la meublaient en avaient été enlevés. Une momie de vâche en décomposition a été cependant trouvée dans la crypte, ainsi que le socle en calcaire dont nous avons donné plus haut les dimensions (1).

(1) Voy. page 228.

CRYPTES. 247

Nous publions *in extenso* la crypte n° 4, planches III, 31-45.

Planche III, 31. — Commencement des planches consacrées à la crypte n° 4. Plan pour montrer la place que les tableaux et les inscriptions occupent dans la crypte.

Planche III, 32. — Première partie des inscriptions qui font le tour de la crypte, à la hauteur du plafond. Textes vagues. « Voici la demeure pure du temple qui est cachée, l'habitation de la mère des mères, de l'œil du soleil, de la grande maîtresse du ciel. Tu en sors chaque matin pour faire luire sur le monde entier les rayons de la vie. Ton père est le soleil, etc., etc. »

Planche III, 33. — Deuxième partie des inscriptions qui font le tour de la crypte à la hauteur du plafond. Textes aussi vagues que les précédents. Il s'agit toujours de la déesse qui arrive pour contempler l'édifice que Ptolémée lui a bâti, et entendre les louanges qui lui sont adressées à cette occasion.

Planche III, 34. — Légendes sur la petite paroi qui forme le retour des portes. Allusions fréquentes aux mystères des cryptes. Ce sont des lieux cachés, etc.

Planche III, 35. — Tableaux dans les couloirs qui servent à passer d'une chambre dans une autre. Les tableaux *a* et *b* méritent l'attention.

Dix divinités sont rangées l'une après l'autre, en deux séries. En avant de chaque série est une courte légende où nous lisons les titres de cinq livres que, par analogie avec les titres des livres compris dans la bibliothèque d'Edfou, nous jugeons avoir appartenu à la bibliothèque de Dendérah, et que l'emploi du mot 𓐍 (1), nous force à regarder comme des compositions magiques. Les titres de ces livres sont :

(1) 𓐍 *Sa* est un des mots qui servent à exprimer les idées générales de *salut*, de *conservation*, de *défense*; mais il désigne plus particulièrement le don d'influence magique, la propriété qu'avait celui qui possédait ce don, de préserver les personnes et les choses de la destruction et du mal ; il signifie aussi *talisman* et *amulette*. Appliqué aux livres, le mot *sa* n'a pas son correspondant en français. Si on

(Le livre) de la protection d'Ahi, l'aîné, fils d'Hathor.

(Le livre) de la protection de son temple.

(Le livre) de la protection de son sanctuaire.

(Le livre) de la protection du lieu de son culte.

(Le livre) de la protection de toutes les demeures dans lesquelles on la rencontre.

Les dix divinités rangées sur les deux parois du couloir ne sont donc que les divinités chargées d'exercer, soit sur la crypte elle-même, soit sur les statues ou les emblèmes qui y sont conservés, l'influence magique dont ils sont la personnification.

Que les temples aient eu des bibliothèques, c'est ce qui ne peut faire l'objet d'un doute. Quelle que soit la valeur des compositions littéraires que l'on met sous le nom d'Hermès Trismégiste, il est certain que l'Egypte a possédé un ensemble de livres souvent cités dans les hiéroglyphes, comme placés sous la garantie de Thoth, et c'est dans les bibliothèques des temples que ces livres étaient conservés par des fonctionnaires dont nous connaissons les titres. Le temple décrit par Diodore (1) sous le nom de tombeau d'Osymandias avait la sienne, qu'une inscription annonçait sous le titre assez prétentieux de ψυχῆς ἰατρεῖον « officine de l'âme. » Le catalogue de l'une de ces bibliothèques nous est même connu par un passage célèbre des Stromates (2). Nous rappellerons enfin,

pouvait dire : *le livre des phylactères d'une ville, d'une maison*, ou bien *le livre des talismans qui concernent la préservation d'une ville, d'une maison*, on rendrait bien le sens. Faute de mieux, nous traduisons *le livre de la protection*, en sous-entendant que c'est par des moyens magiques que cette protection est obtenue. Qu'on ne s'étonne pas, du reste, du rôle que jouait la magie en Egypte. Rien de plus commun que les amulettes dans les ruines des villes égyptiennes, et d'un autre côté, les papyrus magiques sont si nombreux qu'ils formaient sans aucun doute une partie importante de la littérature égyptienne. La bibliothèque du temple d'Edfou en comptait sept ou huit. (Sur le mot *Sa*, voyez de Rougé, *Etude sur une stèle égyptienne*, p. 110 à 135, Brugsch, *Dict.* p. 1154, Chabas, *Pap. Mag. Harris*, p. 59, 137).

(1) I, 47.

(2) *Stromates*, VI. « Il y a en tout quarante-deux livres principaux d'Hermès, dont trente-six où est exposée toute la philosophie des Egyptiens... » On trouvait dans ces trente-six livres :

que la bibliothèque d'Edfou existe encore (1), malheureusement dépouillée des trente-six livres sur papyrus et sur peaux d'animaux qui la composaient.

On voit par le trop court extrait de la planche 35, que le temple de Dendérah, comme tous les autres temples, avait sa bibliothèque. Nous n'en connaissons ni l'emplacement, ni la forme. Mais la cellule d'Edfou nous autorise à penser que la bibliothèque de Dendérah pouvait consister en un édicule plus ou moins portatif qui était déposé contre un des murs de la salle A. En tous cas, l'extrait de la planche 35 nous livre tout au moins les titres de cinq des ouvrages qui y étaient conservés.

Planche III, 36. — Tableaux placés sur les deux parois opposées dans chaque couloir. Les textes sont muets sur les fonctions des personnages divins qui y sont représentés, et le rôle qu'ils jouent dans la crypte. Si l'on veut cependant étudier sur notre planche 31, la place que ces divers tableaux occupent par rapport aux deux tableaux *a* et *b* reproduits sur la planche précédente, on verra que la série tout entière des divinités comprises de *a* en *g*, est sous la dépendance des courtes légendes où nous avons retrouvé les titres des cinq livres. Il est donc possible que, comme les divinités des tableaux *a* et *b*

Deux livres contenant des hymnes en l'honneur des dieux et les règles de vie pour les rois.

Quatre livres qui traitent des astres, l'un des astres errants, l'autre de la conjonction du soleil et de la lune, les deux derniers de leur lever.

Huit livres traitant des connaissances qu'on appelle hiéroglyphiques et qui comprennent la cosmographie, la géographie, les phases du soleil et de la lune, les phases des cinq planètes, la chorographie de l'Egypte, le cours du Nil et ses phénomènes, l'état des possessions des temples et des lieux qui en dépendent, les mesures de tout ce qui est utile à l'usage des temples.

Deux livres sur l'art d'enseigner et l'art de marquer du sceau les jeunes victimes.

Dix livres relatifs au culte des dieux et aux préceptes de la religion.

Dix livres qu'on appelle sacerdotaux où est contenu ce qui concerne les lois, l'administration de l'état et de la cité, les dieux et la règle de l'ordre sacerdotal.

(1) Nous l'avons retrouvée en déblayant le temple à droite en entrant dans la salle hypostyle. Elle consiste en un édicule dans lequel étaient déposés deux coffres qui contenaient les papyrus. Les livres de la bibliothèque d'Edfou, comme les livres de la bibliothèque citée par Clément d'Alexandrie, étaient au nombre de trente-six. Il est curieux d'en comparer les titres. (Pour les titres des livres de la bibliothèque d'Edfou, voyez Brugsch, article inséré dans la *Zeitschrift* de Berlin). Les divergences qu'on remarque entre les deux listes ne prouvent rien contre l'autorité de l'une ou de l'autre. La composition des bibliothèques variait avec chaque culte local, et il est évident que Clément d'Alexandrie n'a pas eu en vue précisément la bibliothèque d'Edfou.

les divinités des tableaux c, d, e, f, g, soient la représentation de personnages dont l'action bienfaisante s'exerçait par des influences magiques ou talismaniques.

Planche III, 37. — Inscription sur les parois du petit escalier. On y lit une description de la fête du quatrième épagomène. Le texte décrit la procession. Dans l'impossibilité où nous sommes de donner une traduction suivie de ce texte, nous en présentons une rapide analyse. Après s'être purifié par une ablution, le roi (Ptolémée XIII) se présente à l'entrée de la crypte. Il ouvre ou il est censé en ouvrir la porte. La déesse paraît. On se prosterne. On fait la prière. (On récite) le chapitre prescrit, celui qui concerne les figures. La barque sort. Celui qui la porte sur les terrasses du temple fait des libations pendant la marche. Les parèdres du grand cycle sont à ses côtés. Les bâtons sacrés (les étendards) leur font place (les précèdent). En s'approchant du lieu qu'illuminent les rayons du dieu *Khu*, le maître des diadèmes lui-même (le roi), porte l'encensoir pour purifier le chemin. Il répand l'eau pour purifier son chemin. Puis, vient une partie du récit dont nous ne saisissons pas bien l'enchaînement. Des parfums sont brûlés devant la déesse. On donne à Hathor les quatre vases pleins de miel de la déesse *Ram*, et le vêtement nommé *Teter*. Le préparateur des parfums porte le parfum *Aber* et le parfum *Heten*. Le premier chanteur et le prêtre ... récitent des hymnes. Pendant ce temps, la face auguste de la déesse est tournée vers l'ouest du ciel. Quand les rayons de sa mère viennent la frapper (?), son fils, le grand dieu Ahi, agite son sistre *Seschesch*. Il agite son autre sistre *Sekhem*, pour rendre hommage à la déesse. Le *Ha*, l'archiprêtre, le stoliste, le prêtre purificateur, exaltent ses beautés en adressant leurs prières au ciel, en exprimant leur joie par des danses. Des danses et de la musique sont aussi exécutées par de jeunes femmes. Toutes les cérémonies accomplies, la procession retourne vers la crypte, et l'image de la déesse est remise en place. La deuxième partie de l'inscription est d'une rédaction encore plus confuse. Le roi arrive pour célébrer la panégyrie selon le rite prescrit. Au lever du soleil, il entre dans le temple suivi des prophètes, après avoir accompli la cérémonie des purifications. On récite le chapitre de l'ouverture de la porte, on ouvre la crypte, on rend hommage à la majesté d'Hathor, selon le livre des divines paroles. Alors Hathor se montre. Suit une description qui doit s'appliquer au naos dans lequel elle est enfermée. Elle repose sur un plancher dont le pourtour est d'or. Le sommet du naos est posé sur des colonnes, et monté sur les quatre chapiteaux. Aux quatre angles sont des anneaux (1) dans lesquels la corde

(1) Au lieu de 𓋹, il faut probablement 𓎿 ou un signe analogue.

est passée. Les étendards marchent devant elle pour lui ouvrir le chemin... Elle se montre au ciel. Quand le soleil paraît, elle se repose sous le *Haï-t*. Ses parèdres sont derrière elle, à sa droite et à sa gauche, comme c'est l'habitude. Alors, on la déshabille et on la couvre de ses nouveaux vêtements. On l'oint avec l'huile sacrée. On lui met au cou une amulette faite d'or, d'argent, de lapis-lazuli, et de turquoise vraie. Son front est orné de la couronne blanche. La couronne rouge couvre la partie postérieure de sa tête. Deux plumes sont attachées aux deux cornes (qui forment la coiffure)... Elle rentre dans son sanctuaire.

Planche III, 38. — Offrande de la Vérité. Le roi a devant lui les statues qui doivent exister en nature dans la crypte à l'endroit où cette scène est représentée.

Planche III. 39. — Tableau en face du précédent. Autre offrande de la Vérité. On conservait dans la crypte un groupe composé de trois Hathor et d'un Papi d'or, offrant aux trois divinités une petite image d'Ahi.

Planche III, 40. — Offrande du sistre. Le roi se présente comme ordonnateur de la fête, d'après les rites.

Planche III, 41. — Toutes ces scènes offrent un sens difficile à saisir. Hathor reçoit le nom de *Khnum-ankh-t*, qui lui a été donné lorsqu'elle naquit dans le *Meskhen* sous la forme d'une femme noire et rouge. Elle est la dispensatrice de l'existence, elle donne la vie à qui lui plaît. Horus-Hut est le dieu fils; il tient en main la pique avec laquelle il combat les animaux typhoniens, amis des ténèbres et de la mort.

Planche III, 42. — Autre scène sans signification bien précise. Le roi « se présente pour ouvrir l'adytum de la déesse. » Il est dit : « J'entre dans la chambre de la déesse après m'être purifié. » Hathor est ici représentée sous la forme d'un épervier à tête de femme. Elle reçoit ses deux noms d'Hathor et d'Isis. Elle est Isis au milieu de sa chambre; elle est la déesse à la belle face.

Planche III, 43. — Le roi devant Hathor et des emblèmes divers de cette déesse. Hathor est la déesse de la beauté. Elle est couronnée de la couronne blanche, et la couronne rouge est sur sa tête. Sur sa tête est aussi le disque du

soleil levant. La grande amulette est faite de bronze, incrusté d'or et de pierreries. Hathor est encore une fois la *Khnum-ankh-t* du *Meskhen;* elle est née à la nuit de l'enfant dans son berceau, et les deux mondes sont illuminés par ses rayons.

Planche III, 44. — Les textes décrivent la scène, mais n'en donnent pas le sens. Comparez la planche II, 49. Les deux emblèmes au milieu desquels apparaît un serpent couché, est l'image d'Hor-sam-ta-ui, l'esprit qui s'élève du lotus dans la barque *Ma-at,* etc.

Planche III, 45. — Scène qui offre avec la précédente beaucoup de points de ressemblance. Hor-sam-ta-ui est encore représenté ici « sortant du lotus comme âme vivante. Les figures des personnages divins sont dans sa barque; ce sont les nautoniers de la barque *Ma-at.* Sa forme est resplendissante. Un Tat soulève son corps splendide et supporte son divin corps, etc. » Toute cette phraséologie vide ne nous apprend malheureusement rien.

Crypte n° 5. — Ce que nous avons dit de la crypte n° 2 peut s'appliquer à la crypte n° 5. C'est la même disposition générale, le même style, la même conservation, et à certains égards la même banalité dans le choix et la composition des tableaux dont les parois de la crypte sont couverts.

La crypte n° 5 est publiée *in extenso,* planche III, 46-60.

Planche III, 46. — Plan pour montrer la place que les tableaux occupent dans la crypte.

Planche III, 47. — Dédicaces qui font le tour de la crypte à la hauteur des plafonds. Liste développée de noms, de titres et d'épithètes, appliqués à la déesse du temple.

Planche III, 48. — *a, b*. Tableaux dans la feuillure du couloir qui sert à passer de la chambre X du temple dans la crypte. En *a*, le roi est censé

ouvrir la porte; il la ferme en *b* (1). *c.* Le roi offre les productions du sol. Hathor promet une bonne inondation du Nil. *d.* Le roi offre l'encens et l'eau. Il se présente devant la déesse comme fils d'Isis. La déesse promet au roi une inondation favorable et la possession du pays qui produit l'encens.

Planche III, 49. — *e.* Le roi, comme serpent génie protecteur de la terre, dépose des pains sur l'autel d'Isis et d'Harsiésis. Isis promet au roi tout ce que voit l'œil de Ra, tout ce que voit l'œil d'Horus. Harsiésis promet tout ce que le Nil et la terre produisent. *f.* Offrande de l'emblème qui figure le territoire de Dendérah mis par ce fait sous la protection de la déesse. La déesse promet au roi les richesses que produit ce territoire. *g.* Offrande du pectoral. Le roi se présente comme « un autre Phtah Tanen. » Hor-Hut promet d'écarter itérativement le mal de la personne du roi.

Planche III, 50. — *h.* Le roi, agissant comme fils de *Menket*, fait l'offrande de l'encens. Hathor lui promet la faveur des dieux et des hommes. *i.* Le roi et Hor-Hut en présence. Hor-Hut est le dieu solaire dont les rayons échauffent le monde. Le crocodile est le symbole des ténèbres. Le sens général du tableau où le roi perce un crocodile de sa lance en présence d'Hor-Hut est facile à comprendre. Le roi agit comme « fils d'Osiris, triomphateur de Typhon. » Horus promet au roi la force et la victoire sur ses ennemis. *j.* L'offrande consiste en un groupe composé d'un vase et d'un sphinx. Le vase contient de l'huile parfumée. Le roi se présente comme « souverain des pays *Utennu* et *Ta-nuter* (la terre sacrée). » En échange, Isis promet au roi la possession de Ta-nuter et du pays de *Pount* (l'Arabie). On se rappelle que les essences qui servent à fabriquer les huiles dans le laboratoire du temple (chambre F), proviennent de ces contrées. *k.* Offrande des deux miroirs. Le roi est « l'héritier du soleil et le fils de la lune. » Une vue claire pour ses deux yeux pendant le jour et pendant la nuit est promise au roi par Hathor.

Planche III, 51. — *l.* Le roi remplit devant Hathor la fonction du prêtre *Tur*, chargé des ablutions. Il offre les quatre vases pleins d'eau. De son côté, Hathor prend le titre de Sothis, l'étoile qui annonce la crue du Nil en même temps qu'un renouvellement de l'année, et promet au roi une inondation

(1) Comp, III, 71.

favorable. *m*. Scène analogue. Offrande de quatre autres vases pleins d'eau pure. Le roi se présente comme fils de Sothis et d'*Asten* (Thoth). Le mal sera écarté de la personne du roi. *n*. Horus prend le titre de « lion de Tanis, » et promet la victoire sur ses ennemis au roi qui immole un crocodile en sa présence. Les ténèbres sont vaincues par la lumière, le mal est terrassé par le bien, etc. *o*. Le fils des dieux, ainsi que le roi s'appelle dans ce tableau, offre à la déesse l'emblème *Hetès* (?). Sous son règne, l'Egypte sera prospère.

Planche III, 52. — *p*. Le roi, « adorateur et fils de Ra, » offre le vin. Hor-sam-ta-ui promet la joie sans tristesse. *t*. Offrande du lait à Ahi-ur, fils d'Hathor. Le dieu promet la force au cœur du roi et la victoire sur ses ennemis. *q*. Le roi et la reine lèvent les mains en signe d'adoration devant Hathor-Sefekh, « la déesse qui entend la plainte de celui qui vient l'invoquer. » Dans sa réponse, la déesse assure au roi que l'Egypte le glorifiera et que le monde lui donnera sa louange.

Planche III, 53. — *r*. Le roi devant Hathor et Ahi-ur, fils d'Hathor. Il est fils de Thoth. Il se présente comme fondateur et constructeur du temple, auquel les dieux assurent une durée éternelle. *s*. Les magasins royaux sont remplis de provisions, tout ce que créent le ciel, la terre et le Nil, deviendra propriété du roi, en échange de l'offrande des pains sacrés que Sa Majesté adresse à Hathor et à Hor-pé-khruti.

Planche III, 54. — *u*. Le roi remplit devant Hor-sam-ta-ui, la fonction du prêtre *Sam-ar*. Il offre les fruits du dattier. Les habitants de l'Egypte seront pleins de respect pour lui et célébreront ses louanges. *v*. Le roi prend le titre de fils de Phtah. Il offre un pectoral sous forme de scarabée. *x*. Hathor promet au roi l'abondance et la fertilité du sol, en échange de l'offrande de fleurs qui lui est faite. *y*. Offrande d'animaux immolés. Le roi prend le titre de « guerrier vaillant. » Horus lui promet la vaillance et la force.

Planche III, 55. — *z*. Le roi offre le gâteau *Schenès*. Ses magasins seront pleins du blé que produisent la Haute et la Basse-Egypte. *a'*. Le roi, fils de Thoth. Offrande de la statuette de la Vérité. *b'*. Le roi, fils de Thoth. Autre offrande de la Vérité. Sous son règne, la Justice fleurira sur la terre, et le mensonge disparaîtra. *c'*. Le roi fait l'offrande du « bon pain. » La déesse promet l'abondance en toutes sortes de provisions.

Planche III, 56. — *d'*. Le roi en sacrificateur du dieu solaire. Il présente à Hor-Hut les animaux immolés de sa main. Horus promet victoire et force. *e'*. Le roi est fils du Nil. Il offre des bouquets de fleurs. Sous son règne, l'Egypte sera un jardin couvert de plantes odoriférantes. *f'*. Le roi est fils de *Tanen*. Il offre le pectoral. En échange, Horus veillera sur le salut de ses membres. *g'*. Le roi offre deux grappes de fruits. Remarquez l'expression : « Je t'accorde que l'Egypte marche sur l'eau de Ta Majesté. » L'obéissance de l'Egypte au roi est ainsi exprimée.

Planche III, 57. — *h'*. Le roi est fils de la vache sacrée *Hesmer*. Il offre le lait à Ahi-ur, fils d'Hathor. Le dieu promet l'abondance. *j'*. Le roi offre les productions du sol. La déesse promet une grande abondance de blé, d'oiseaux et de poissons. *i'*. Offrandes de pains « cuits. » Hathor promet du blé en abondance. Hor-sam-ta-ui promet des céréales en abondance. Sous son règne, l'Egypte ne connaîtra pas la famine.

Planche III, 58. — Tableaux dans un des couloirs de communication. Côté sud : Anoukis, Nekheb, Sekhet de Memphis, le grand soleil femelle, Mout, la grande vache qui a enfanté le soleil, créé les hommes et produit les dieux. Côté nord : Saosis, Bast, Ha-meh-it mise en rapport avec le pays de Pount, comme la forme d'Isis adorée en cette contrée. On remarquera le parallélisme de la déesse, que M. Brugsch (1) a nommé *Nekheb*, et de celle dont les Grecs ont écrit le nom *Buto*. Nekheb est la déesse du sud et son nom s'écrit par le lotus; le papyrus sert à écrire le nom de Buto qui est la déesse du nord.

Planche III, 59. — Il y avait en Egypte huit Hathor distinguées principalement par les villes où elles étaient adorées. Sans sortir de Dendérah, nous en connaissons trois listes. Ces trois listes ne concordent pas entre elles; mais nous devons remarquer qu'elles ne sont pas du même temps. La première se trouve une fois dans la crypte n° 5 (2), une autre fois dans la crypte n° 8 (3); elle est du temps de Ptolémée XI ou de Ptolémée XIII. La seconde est du règne d'Auguste (4); elle est gravée sur l'intérieur de la porte qui sert à entrer dans la chambre J, du temple. La troisième appartient au Mammisi : la chambre où nous l'avons copiée, est de Trajan.

(1) *Dict.*, p. 799.
(2) III, 59.
(3) III, 76.

(4) Elle est publiée par M. Duemichen, *Altaegyptische Tempelinscriften*, II, pl. 27.

La planche 59 représente sept des huit Hathor du temps de Ptolémée, pénétrant dans le temple le jour du Nouvel-An, sous la conduite de Buto, pour rendre hommage à leur sœur de Dendérah. Ces sept Hathor sont les Hathor de *Thèbes*, de *Neh-el* (la ville du Sycomore, au Fayoum), de *Diospolis parva*, de *Chusa*, de (1), d'*Aphroditopolis magna*, de *Sche-tescher* (le lac rouge) (2).

Planche III, 60. — *o'*, *p'*. Ces deux tableaux sont placés l'un vis-à-vis de l'autre sur les deux parois de la crypte, précisément dans le grand axe du temple. En *o'*, sont représentés les dix grands emblèmes dont nous avons parlé ailleurs (3); en *p'*, est le grand sistre où nous voyons la figure emblématique d'Hathor.

a, *h*, Inscription sur les montants des portes. Hymnes à Hathor. Certains ustensiles, comme les vases *(a)*, le *Mena-t (e)* le sistre *(e)*, la couronne *(f)*, sont mentionnés comme attributs de la déesse (4).

Crypte n° 6. — Elle est placée dans la paroi ouest du temple juste à la hauteur des niches de la chambre X et de la chambre Z (5). Mais tandis que les niches ont une porte qui s'ouvre sur les chambres, la crypte circule invisible dans l'épaisseur de la muraille.

La niche de la chambre Z coupant la crypte par le milieu, il en résulte que nous avons affaire ici à deux cryptes plus petites que

(1) On restitue facilement *Héracléopolis* d'après la liste publiée, III, 76.

(2) Les sept Hathor de la liste d'Auguste sont les Hathor de

Les sept Hathor de la liste de Trajan sont les Hathor de

(3) I, 8.

(4) Comp. III, 60, *a*.

(5) Voy. III, 5.

nous appelons le côté gauche et le côté droit de la crypte n° 6.

La crypte n° 6 est une de celles que nous publions *in extenso*, planche III, 61-65.

Planche III, 61. — Les planches 61, 62 et une partie de la planche 63, se rapportent au côté gauche de la crypte.
 a. Le roi et Hor-sam-ta-ui devant Isis. Le roi se présente comme fils de la déesse et se met sous sa protection. [*b.* Même tableau. Le roi et Ahi devant Hathor, qui prend le titre bizarre de « celle qui se cache dans sa pupille. » Le roi se félicite de voir la divinité et d'être vu par elle. Il a contemplé Nub-et dans son sanctuaire... Son respect est en lui. Il est le prêtre et le stoliste de la déesse.

Planche III, 62. — *a.* Le roi offre le feu et l'eau. Il se présente comme l'héritier bienfaisant de la déesse d'El-Kab (Lucine) et son fils. Hor-Hut, le premier des deux personnages divins auxquels l'hommage s'adresse, est celui « dont le cœur est content (de la possession) de la terre sacrée, le dieu à la belle face qui met en fête les deux mondes, » le second est l'Horus d'Edfou, le seigneur de Tanis, le lion très puissant, le maître de l'Egypte, le régent de tous les pays étrangers. Tous les peuples se prosternent devant lui. *b.* Autre offrande de l'encens et de l'eau faite à Hor-sam-ta-ui de Dendérah, et à Osiris. Hor-sam-ta-ui prend le titre de dieu-soleil, qui protège son fils Osiris. Osiris est l'âme vivante, le roi de l'éternité qui est sorti du sein (de sa mère), celui dont le front est orné du diadème *Mehen*, celui dont les beautés illuminent les deux Egypte.

Planche III, 63. — *a.* Cette dédicace appartient à la crypte où nous avons copié les quatre tableaux reproduits sur les deux planches précédentes. L'hommage s'adresse à Hathor, fille de Seb, issue de sa mère Nu-t. Hathor est mise en relation avec le soleil dont elle dirige la course. Elle est la déesse Nub-et des deux Nub-ti, la déesse dont la forme est cachée, celle dont les vêtements sont augustes, dont les yeux sont brillants, etc.

d. Cette dédicace commence la série des matériaux recueillis dans la crypte n° 6, côté droit. On y fait allusion au tableau qui occupe le fond de la crypte, et que nous reproduisons en *c.* Horus est appelé l'épervier, celui qui perce de

son dard, l'unique, celui qui n'a pas de second. La forme féminine d'Horus est invoquée dans l'autre partie de la dédicace. Hathor est appelée le commencement, la première créée qui réside à Dendérah, celle qui remplit la terre de grains d'or (le blé), la régente de la terre entière.

b, c. — Tableau placé à chaque extrémité de la crypte. Le roi présente des bandelettes, d'un côté, « au bois sacré d'Horus, » de l'autre, « au bois sacré d'Hathor. » Le dard placé sur la tête d'Horus se rapporte au rôle du dieu, comme adversaire et vainqueur de Typhon. Quand Typhon est terrassé, c'est avec la griffe placée à l'extrémité inférieure du « bois sacré, » qu'Horus le maintient et l'empêche de se relever (1). Peut-être le bois sacré d'Horus et le bois sacré d'Hathor sont-ils de très anciennes statues de ces divinités, formées, comme les Hermès des Grecs, d'un pilier rond ou quadrangulaire, surmonté d'une tête humaine.

Planche III, 64. — Côté droit de la crypte. Ce tableau couvre toute une paroi. Le roi offre la Vérité à neuf divinités rangées devant lui.

Planche III, 65. — Côté droit de la crypte. Ce tableau couvre l'autre paroi entière. Offrande de la divinité. Neuf des onze parèdres du temple sont introduits dans la liste.

Crypte n° 7. — Crypte souterraine comme les cryptes nos 1 et 4. Elle est d'une conservation médiocre. La crypte est une de celles dont nous avons retrouvé l'entrée. Il semblerait cependant qu'elle a été fréquentée longtemps par les fellahs qui avaient fait leur habitation du temple. En beaucoup d'endroits on a enlevé par le ciseau les parties sexuelles d'Ahi, mutilation qui a dû être faite à une époque où l'on attribuait à l'éclat de pierre sur lequel cette représentation était figurée une influence talismanique. A l'extrémité est de la crypte n° 7 existe une autre crypte plus

(1) Edfou, couloir de ronde, côté est.

petite construite sur le modèle de la petite crypte qui termine du même côté la crypte n° 1 (1). Les inscriptions qui en couvrent les murs sont tellement frustes que nous avons renoncé à les copier.

Pour les matériaux extraits de la crypte n° 7, voyez planche III, 66-69.

Planche III, 66. — *a, b.* Inscriptions à la porte d'entrée. Il y est fait mention des fêtes à célébrer le premier Paophi et le deuxième jour de chaque mois. *c, k.* Couloirs qui servent à passer d'une chambre à l'autre. Selon la règle, le proscynème est exclu. Tableaux dont aucun texte ne révèle la destination.

Planche III, 67. — Inscriptions qui font le tour de la crypte à la hauteur des frises. Louanges adressées aux grandes divinités de Dendérah. Le sud et le nord rendent réciproquement hommage à la couronne blanche et à la couronne rouge, placées sur la tête d'Hathor. Les habitants des montagnes apportent toutes sortes de dons admirables, consistant en or de la terre de *Heh*, en lapis-lazuli, en turquoises de la terre de *Reschet*, en argent de la terre d'*Asterenen*.

Planche III, 68. — *a.* Continuation des légendes dédicatoires. *b-s.* Formules gravées sur les montants de portes. *t, u.* Figures de divinités sur les parois des couloirs qui servent à passer d'une chambre intérieure de la crypte dans l'autre.

Planche III, 69. — Apothéose d'Osiris à la fête du dernier jour de l'année. Le roi apporte les vêtements nouveaux dont on va couvrir la statue du dieu. *b-h.* Figures choisies de divinités. On remarque : la déesse *Nehem-a-ua-i*, la Νεμανοῦν de Plutarque (2), les dieux à têtes de serpent *Neh-ir* et *An-tot-ef*, cités au Rituel (3).

Crypte n° 8. — Continuation sur une autre paroi des cryptes

(1) III, 2, 4, 6.
(2) *De Is. et Osir.*, 17.

(3) Ch. 125, parmi les quarante-deux juges.

n⁰ˢ 2 et 5. Le style de la sculpture, le mode de composition et d'arrangement des tableaux, la conservation, tout rappelle dans la crypte n° 8 les deux cryptes que nous venons de nommer. Pour ne pas dépasser les limites qui nous sont tracées, nous sommes obligé de ne publier la crypte n° 8 que par extraits.

Pour les documents extraits de la crypte n° 8, voyez planche III, 70-76.

Planche III, 70. — Commencement des planches consacrées à la crypte n° 8.

Inscriptions dédicatoires. Les cartouches sont en blanc. Mais les noms des dédicateurs qui sont Ptolémée XI et Ptolémée XIII, sont certifiés par les titres royaux qui les précèdent. Ptolémée X est cité incidemment comme père de Ptolémée XIII. Les formules sont en écriture secrète et difficiles à déchiffrer.

Planche III, 71. — *a, b.* Voyez comme comparaison III, 48. Le roi ouvre la porte d'un côté et la ferme de l'autre. *c.* le roi se présente comme fils de « la mère des mères. » Il offre la poudre d'antimoine pour les yeux et les sourcils. *d.* L'Hathor est la déesse vengeresse. Elle promet force et victoire. Le roi se présente en sacrificateur. Il immole devant la déesse un animal typhonien.

Planche III, 72. — *a.* Le roi, assisté de Thoth, fait l'offrande de « vin frais. » Il a devant lui Isis, la grande mère divine, et Chnouphis, celui qui a créé les hommes et formé les dieux. *b.* Le roi remplit les fonctions du prêtre Ahi. Il offre à Isis le sistre d'or enrichi de pierres précieuses. La contrée de *Heh* qui produit l'or et les montagnes où l'on trouve les pierres précieuses sont promises au roi, en échange de son offrande. *c.* Le roi « autre Ahi. » Il offre le *Mena-t* d'or. Suivent les dons concédés par la déesse. Le respect et l'amour de chacun pour le roi seront dans tous les cœurs.

Planche III, 73. — *a.* Le roi, « est fils du poisson *At* qui sort vers la nuit. » Il transperce la tortue, symbole du mal. La divinité placée devant lui est Hor-Hut. Hor-Hut promet au roi la force du lion vaillant ; il sera victorieux de ses

ennemis. *b.* Autre tableau où reparaît le symbole du mal, vaincu au profit du bien. Hor-Hut et le roi en présence. Le roi transperce l'hippopotame, autre animal typhonien. *c.* Le roi offre l'*Uscheb*. Il est fils de Thoth, La déesse souhaite que les yeux du roi continuent à briller « à leur place. » *d.* Offrande d'un groupe formé du vase et du lion. Le vase contient une huile odorante. Le roi officie comme le *Mat'* du temple. L'huile qu'il apporte provient du *Heken-em-kat*. La déesse assure au roi la possession de l'Arabie, ainsi que la souveraineté sur les *Amous* avec tout ce qu'ils produisent.

Planche III, 74. — *a.* Le roi est fils aîné de Phtah. Il offre la couronne d'or à *Sem*. Hathor promet la contrée de *Heh* qui produit l'or et toutes les montagnes avec les pierres précieuses qu'elles contiennent. *b.* Offrande de la couronne *Ten*, qui paraît être une cérémonie que le rite oblige à célébrer le 15 du mois. L'œil droit du roi, conformément à la promesse faite par la déesse, verra le jour, et l'œil gauche la nuit (1). *c.* Sacrifice d'animaux typhoniens. Le roi offre les oiseaux qu'il a pris dans le filet. Il officie comme fils de Tanen. *d.* Le roi est fils de Ra. Il a jeté sur le feu les membres choisis des victimes et fait son offrande à la déesse. La déesse est celle qui brille chaque matin à l'horizon. Elle est ainsi la planète Vénus. Elle promet au roi la mort de ses ennemis.

Planche III, 75. — *a.* Offrande inconnue. Hathor est placée entre Phtah de Memphis et Hor-em-Khu qui lèvent la main sur elle en signe de protection. *b, c.* Tableaux placés sur les parois d'un couloir. Les quatre *Ranen*, déesses de l'abondance en général.

Planche III, 76. — *a, b.* Tableaux placés sur les parois d'un couloir. Buto présente les sept Hathor à leur sœur de Dendérah (2). *c-j.* Inscriptions sur les montants de portes. Les inscriptions *g-i* se rapportent à Buto et aux sept Hathor. Les sept Hathor y sont présentées comme les sept Hathor de l'Egypte venant rendre hommage à leur sœur et maîtresse résidant à Dendérah. Les tableaux nous les montrent jouant du tympanum et du sistre. En effet, leur qualité d'exécutantes est rappelée par les inscriptions.

Crypte n° 9. — La crypte n° 9 est un corridor qui s'étend sur

(1) Comp. II, 81 ; III, 16. (2) Comp. III, 59.

une longueur ininterrompue de près de vingt-six mètres. C'est peut-être à cette circonstance que nous devons les renseignements les plus précieux que les cryptes nous livrent. On s'est en effet trouvé devant deux immenses murailles très hautes de plafond où l'arrangement ordinaire en tableaux juxtaposés s'agençait mal, et on y a placé les listes extraites des archives du temple par la même raison que sur les parois des escaliers on représentait les processions. Les processions trouvaient certes aussi bien leur place sur les terrasses et dans l'intérieur du temple; on pouvait même placer autre part les documents empruntés aux archives. Mais des deux côtés on a été heureux de profiter de ces matériaux pour décorer de longues murailles qu'il n'y avait aucun avantage à décorer autrement.

La crypte n° 9 est une de celles que nous publions en monographie. Voyez planche III, 77-83.

Planche III, 77. — En tête est un plan destiné à montrer la place que les textes et les tableaux occupent sur les murailles de la crypte. *a, b*. Dédicaces qui font le tour de la crypte à la hauteur des plafonds. Enumération des titres d'Hathor. *j, l*. Tableaux en trois parties (1), qu'on trouve répétés en face l'un de l'autre sur les deux parois de la crypte. Les génies qui personnifient les affiliés du temple à tous les degrés, précèdent et annoncent les longues listes si précieuses qui font le sujet des planches III, 78, *n*, et 79, *h*. Ce sont d'abord les *assistants*, puis les *prêtres*, puis les *initiés* (2).

Planche III, 78. — *n*. On peut diviser cette très précieuse inscription en cinq parties.

(1) Dans l'original les trois parties du tableau sont superposées, non juxtaposées, comme on le voit ici. Cf. Duemichen: *Bauurkunde*, pl. 1.

(2) Voy. ci-dessus, p. 101, note 4, et p. 266. Mot à mot, la *race*, les *savants*, les *illustres*.

La première comprend les dix premières lignes. On y trouve des renseignements généraux sur les noms de Dendérah et d'Hathor. Le texte s'exprime ainsi : « En ce qui regarde (1) la localité *Aa-ta*, c'est la ville An, c'est le siége de la déesse Hathor, maîtresse de An, c'est le nom du dieu Ra, le dieu qui existe depuis le premier commencement, c'est la belle ville du dieu *Neb-ter* (le maître de l'univers). — En ce qui regarde la ville An, on l'appelle aussi *Ta-rer*. On l'appelle aussi le siége du dieu Ra dans le sud. On l'appelle aussi la ville des assistants, des prêtres et des initiés, adressant leurs hommages à cette divinité qui tranquillise le cœur de son père Ra. — En ce qui regarde Hathor, dont le siége est en cet endroit et qui est la maîtresse de An, c'est la déesse Tafnut, la fille de Ra, et c'est Amen-t. — En ce qui regarde le dieu Ra qui est en cet endroit, c'est Ammon-Ra, roi des dieux, qui est à Thèbes. La place de Ra est vers le côté nord à Dendérah; *Ra...* est son nom. — *Nu* (2), on ne le connaissait pas, quand Isis naquit à *Aa-ta*. Ce lieu (de la naissance d'Isis) est au nord-ouest de ce temple d'Hathor. La façade est tournée vers l'est, et le soleil éclaire sa façade quand il paraît pour illuminer le monde (3). « Le commencement de la nuit de ce siége de *Nu-t* » est son nom à Dendérah.»

La deuxième partie comprend les lignes 11-15. « Les noms des dieux de cet endroit sont : Nu, Sekhet, Ra, Hathor de Dendérah, Isis la mère, Osiris et Horus, Ammon, Bast, Ahi, Nekheb et Buto, Schu, Tafnut, Thoth le deux fois grand, Khem et Khons, Hor-Hut, Hor-sam-ta-ui, la déesse Ani-t, la déesse Tanen-t. » La rédaction du texte est assez ambiguë pour que nous ne sachions pas « si l'endroit » dont il est ici question est le temple d'Isis, ou bien s'il ne s'agit pas de la petite *Pa-ut* du grand temple (4), qui, jusqu'à présent nous est inconnue.

Les lignes 16-21 forment la troisième partie. « En ce qui regarde le crocodile qui est en cet endroit, c'est le dieu Set. En ce qui regarde la plume qui est sur sa tête, c'est Osiris (5). — En ce qui regarde Ammon-Ra qui est en cet endroit

(1) Ou : *Pour ce qui est de...*

(2) Un des éléments primordiaux sous sa forme mâle. Voyez II, 4, 5; III, 11.

(3) Le lieu où Isis naquit sous la forme d'une femme noire et rouge est le temple d'Isis que nous avons décrit plus haut, p. 29. Il faut tenir compte de la remarque que nous avons faite sur l'orientation de ce petit édifice, p. 30.

(4) II, 20, p. 80.

(5) M. Duemichen a signalé le premier cette curieuse description du groupe 𓆋 qui sert à écrire le nom du nome Tentyrite (*Bauurkunde*, p. 38). Voyez aussi J. de Rougé, *Textes géogr.*, p. 297

c'est le dieu Ra. — En ce qui regarde Hor-sam-ta-ui qui est en cet endroit, c'est le dieu Ra, quand il combat les ennemis ; leur existence est celle d'un jour. — En ce qui regarde *Ta-Kha* (1), c'est la nécropole sacrée de Ra, ainsi appelée dès le premier commencement. La procession de ce dieu auguste pour faire sa navigation à sa belle fête vers la nécropole sacrée de *Kha-ta* (a lieu) à la néoménie de Pachons. On fait alors une aspersion des membres en présence de ce dieu, et une grande offrande est faite en présence de ce dieu à ses fêtes. — En ce qui regarde Hor-Hut qui est en cet endroit, c'est le dieu Schu. »

La quatrième partie comprend les noms du temple, les noms des salles divines, les noms de la déesse. Ce sont de nouvelles listes à ajouter à celles que nous connaissons déjà (2).

La cinquième partie est réservée aux fêtes. « Le nom des fêtes de cette déesse est : 1er Thoth, fête de l'habillement. 20 Thoth, fête de l'ébriété en faveur de cette déesse avec la fête de sa navigation. Au 1er Hathyr et au mois de Tybi, a lieu la fête de la navigation de cette déesse. Au mois de Pharmouthi, naissance de la déesse. Le 1er Pachons, fête de cette déesse. Au mois d'Epiphi, à la néoménie, belle fête de la navigation et procession vers Edfou. On présente à la déesse de grandes offrandes consistant en toutes sortes de choses bonnes et pures. Cette déesse entre dans sa barque. L'amour des prophètes et des prêtres, ainsi que l'amour d'Hathor de An, se manifeste pour elle (3). » Vient enfin la description dont nous avons fait usage autre part (4). « Les serviteurs de la déesse (marchent) devant cette divinité. L'hiérogrammate se tient devant elle. On exécute pour elle tout ce qui a été prescrit pour sa fête pendant les quatre jours par le roi Thoutmès III, qui a fait ces (prescriptions) en souvenir de sa mère Hathor de Dendérah. On avait trouvé la grande règle fondamentale de Dendérah en écritures anciennes, écrite sur peau de chèvre, au temps des serviteurs d'Horus ; on l'avait trouvée dans l'intérieur d'un mur de brique pendant le règne du roi Papi. »

f. Document que nous avons déjà mis en usage. « Le nom de la chanteuse et de la prophétesse est *Mena-t ur-t neb sekhem seschesch*. (Le nom) de la prophétesse de la déesse Mena-t et de la grande prophétesse de la déesse Mena-t, d'Horus et de la reine Isis, est *Khum-anes-uer-nes-es* (5). Les noms des lieux

(1) On dit plutôt *Rha-ta*. Voyez II, 20 et p. 35.

(2) I, 4 ; II : 20 ; III, 79. Voyez ci-dessus, p. 75.

(3) Pour cette barque.

(4) P. 55.

(5) II, 20, p. 55.

sacrés sont *Kha-ta* (la nécropole), le lieu de l'exécution (nommé) *Tua-sche-ta* (1). Les noms (des lieux sacrés) d'Edfou, sont *Hut*, la montagne éternelle, le lieu de la Vérité, le lieu du mystère. Les quatre lieux selon les noms des arbres, sont : le lieu des arbres *Am* (?) et *Asch-ta* (le cèdre), des arbres *Schent-ta* (l'acacia) et *Ter* (le saule), des arbres *Neh* (le sycomore) et *Kebes* (le palmier), des arbres *Ma-u* (le doum) et *Tem* (?). Le nom du serpent génie est le *Sa-Hathor*, le *Sop* (?), le *Kheser-hor-em-her*, le *Am-ta-u-sa-es-ma*, le *Am-mu*, le *Kher-her-ha-nefer*, le *Ranen-nefer-t* (?). Le nom du bassin sacré est *Sche-ab* (le bassin de la pureté), *Sche-uh*, *Ha-nesmen* (le bassin du nettoyage) *Atur-aa* (le grand fleuve), le *Khès de Toum*, d'où on tire l'eau pour les ablutions du roi. »

k. Autre document dont nous avons déjà fait usage. « *Ta-rer* est le nom du temple d'Hathor de Dendérah, et *Ha-seschesch* est le nom de la salle divine d'Hathor de Dendérah. *Ha-ahi* est le nom du temple d'Hor-sam-ta-ui, et *Ha-sa-to* est le nom de la salle divine d'Ahi. Les noms des prêtres, sont : le *Ahi*, un autre *Ahi*, le *Horus*, le prophète de la déesse, le *Sam-ar*, le *Hunnu*, le prophète du sud, le *Sa-heb-u*, le *Un-sam-ar sam-Kheper-u*. »

Planche III, 79. — Dénombrement des noms du temple et de ses subdivisions, composés surtout d'appellations landatives. Nous avons déjà traduit la partie principale de ce document et nous croyons inutile d'y revenir (2).

Planche III, 80. — *i*. Le roi offre la bière à Hathor, à Hor-Hut, à Hor-sam-ta-ui, l'aîné, à Hor-sam-ta-ui, le cadet. *j*. Le roi offre le vin à la triade de Dendérah, conduite par Armachis.

Planche III, 81. — *e*. Le roi est fils de Thoth, sous son nom de cynocéphale ; la reine est également fille de Thoth. Le roi présente la statuette de la Vérité. « Je vous apporte, dit-il, cette Vérité. Vous l'aimez, et par elle vous vivez nuit et jour... Jamais elle ne se sépare de vous. » Les dons accordés au roi sont en rapport avec les paroles exprimées par le royal postulant. Sous son règne, la Vérité régnera en Egypte ; la Vérité sera dans toutes les bouches, etc.

Planche III, 82. — *e*. Suite et fin du tableau précédent. *g*. Commencement d'un autre tableau placé en face. Nouvelle offrande de la Vérité. Le roi est

(1) Pour ces noms et les suivants, voy. ci-dessus la discussion comprise entre les pages 77 et 94.

(2) Voyez ci-dessus, p. 78.

encore fils de Thoth cynocéphale. Il offre la Vérité aux dieux qu'il appelle les seigneurs de la Vérité.

Planche III, 83. — Suite et fin du tableau précédent. Au peu d'intérêt qu'offrent ces grandes figures et ces grands tableaux, il est facile de voir que nous ne nous sommes point mépris sur le caractère général de la crypte et que toute la décoration n'est, comme point de départ, que du remplissage. L'importance exceptionnelle de la partie de la décoration consacrée aux dénombrements ne constitue pas, en effet, une exception, puisque cette importance est acquise au document malgré le vœu de celui qui nous le fait connaître.

Tel est, en résumé, le temple d'Hathor. Nous y comprenons : 1° l'intérieur proprement dit composé de deux parties, l'une réservée au culte, l'autre réservée au dogme; 2° la chapelle du Nouvel-An avec sa cour, son trésor, sa crypte, ses chambres affectées au service des offrandes, ses deux grands escaliers, son temple hypèthre situé sur les terrasses; 3° les cryptes. Nous allons maintenant décrire le temple d'Osiris.

§ II.

TEMPLE D'OSIRIS.

L'étude du temple de Dendérah révèle ce fait important que sur le monument principal s'est greffé ce que nous pouvons regarder comme un autre temple.

Le temple principal est dédié à Hathor; le temple qui lui a été superposé est celui que nous connaissons sous le nom du temple d'Osiris.

Au temple d'Hathor appartiennent toutes les chambres de

l'intérieur, les cryptes, les escaliers, le temple hypèthre que nous venons de décrire. Les six chambres isolées construites en deux groupes sur les terrasses forment le temple d'Osiris.

Le temple d'Osiris a son existence propre, son calendrier, ses jours de fêtes, ses processions, son culte et probablement ses prêtres. Il existe à côté du temple d'Hathor sans lui rien demander, ni lui rien emprunter. Il ne faut pas cependant conclure de là que l'unité du monument de Dendérah est rompue. Plus encore que le temple d'Edfou, le temple de Dendérah forme un tout homogène, aussi bien dans son but que dans sa construction. Son plan est net, complet, et on découvre bien vite en étudiant la décoration qu'elle a été si bien conçue d'un seul jet que les soudures, comme celles de la salle A, ne s'aperçoivent pas autrement que par la différence du style de la sculpture. Mais le temple d'Osiris n'enlève rien au temple de cette unité, qui est un de ses caractères principaux. Le temple d'Osiris n'est en effet qu'une dépendance du temple d'Hathor et comme le produit des idées dogmatiques qui y sont développées. Les deux temples apparaissent à la suite l'un de l'autre, non comme deux livres traitant de sujets distincts, mais comme les deux chapitres d'un même livre.

En longeant sur la terrasse le mur d'enceinte du nord, on rencontre trois petites chambres construites en enfilade. La première est à ciel ouvert et forme à proprement parler une cour; les deux autres se trouvent dans les conditions de construction et d'éclairage des autres parties du temple.

Une autre cour et deux chambres semblables se trouvent en longeant sur la terrasse le mur d'enceinte du sud.

Ces deux groupes, le groupe du sud et le groupe du nord, bien que séparés par toute la largeur de la terrasse située au-dessus de la salle B, sont un seul monument qui est le temple que les inscriptions appellent *Ha-Seker-ès*, le *temple du Soker du sud*, et que nous nommons le temple d'Osiris.

Il est facile de concevoir comment les architectes du temple de Dendérah ont été amenés à placer à côté ou à la suite de l'édifice principal un temple consacré à Osiris.

Dans tout ce que l'intérieur du temple vient de nous révéler, Hathor est apparue comme la personnification du Beau. C'est elle en effet qui est l'harmonie, qui est l'ordre indispensable au fonctionnement régulier et à la conservation de l'univers. C'est elle qui préside à la végétation, aux saisons, à la crue du Nil, à la production. Par elle tout se tient, tout s'agrège, et elle devient ainsi une sorte de personnification synthétique de la nature, considérée comme n'existant et ne durant que par l'harmonieux arrangement de ses parties. Mais si Hathor, dans son type le plus élevé, est la personnification du Beau, Osiris, de son côté, est la personnification du Bien, et son nom d'Onnophris nous le désigne même comme étant l'Etre bon par excellence (2). Seulement les traditions nous le montrent jouant un rôle plus actif qu'Hathor. N'est-ce pas lui qui, mis en présence du mal, est chargé de le combattre? A la vérité, il succombe dans la lutte. Mais ressuscité d'entre les morts, il s'impose à ses adorateurs comme le vivant symbole du bien triomphant et du mal vaincu.

(1) Voyez le plan, IV, 1.　　　　(2) *De Is. et Osir.*; 37.

Or le temple des terrasses est dédié à Osiris mis en pièces par Typhon, couché dans son tombeau, mais animé déjà du souffle de la seconde vie. L'Osiris des terrasses est ainsi non-seulement le bien en général, celui qu'Hathor, sous le nom d'Isis qui lui est si souvent donné, recherche pour s'unir à lui (1), mais le bien vainqueur du mal. La présence du temple d'Osiris à Dendérah est donc expliquée. Osiris et Hathor sont deux divinités similaires. En elles se personnifie la nature ordonnée, c'est-à-dire l'univers ne durant que par le perpétuel triomphe de l'ordre sur le chaos. C'est parce qu'Hathor est la forme divine du Beau, c'est parce qu'Osiris représente le Bien identique au Beau, que le temple des terrasses existe.

Osiris étant le type de la nature en même temps que le bienfaiteur du monde entier et particulièrement de l'Egypte, avait des autels, non dans toutes les villes, mais dans chacune des vingt-et-une capitales des provinces de la Haute-Egypte et des vingt-et-une capitales des provinces de la Basse-Egypte; il y avait donc en Egypte quarante-deux Osiris. Mais parmi ces quarante-deux Osiris il en était seize plus particulièrement vénérés (2). On en sait la cause. Osiris, principe du bien, ayant succombé sous les embûches de Typhon, principe du mal, son corps fut coupé en seize parties, et ces seize membres dispersés furent retrouvés par Isis, sœur et compagnon du dieu mort, qui les distribua en seize villes choisies. Or, Dendérah est une des seize villes qui étaient

(1) *De Is. et Osir.*, 52.

(2) **Selon la doctrine enseignée à Dendérah.** Plutarque suit une tradition qui avait cours autre part et ne parle que de quatorze membres.

chargées de conserver une des seize reliques du dieu. Le vrai sens du culte rendu à l'Osiris des terrasses de Dendérah est donc bien indiqué. L'Osiris de Dendérah est un des seize Osiris principaux de l'Egypte, et c'est en cette qualité que nous allons le voir intervenir dans nos planches sous le nom local d'*Osiris-An*.

Nous suivrons dans la description du temple de l'Osiris-An l'ordre topographique, en commençant par les trois chambres qui forment ce que nous avons appelé *le groupe du sud*.

A. GROUPE DU SUD.

Chambre n° 1. — La chambre n° 1 est à ciel ouvert et s'appellerait bien plus justement une cour intérieure. Suivant la règle adoptée par toutes les murailles qui voient directement le soleil (1), la gravure des tableaux et des inscriptions y est traitée par le procédé du relief dans le creux. Le style est passable, les hiéroglyphes facilement lisibles, et l'ensemble de la décoration contraste par sa clarté avec l'ensemble de la décoration des chambres immédiatement voisines, qu'aucune autre partie du temple, soit dans l'intérieur, soit dans les cryptes, soit sur les terrasses, ne surpasse comme négligence d'exécution.

Nous avons copié dans la chambre n° 1 les sujets reproduits sur nos planches IV, 31-39. Ces longs textes se rapportent aux cérémonies des funérailles d'Osiris dans les différentes villes qui conservaient des reliques du dieu. De même que les seize villes

(1) Voyez ci-dessus, p. 53.

avaient effacé comme importance les quarante-deux capitales des nomes, de même deux villes, Busiris au nord et Abydos au sud, devinrent, comme villes osiriaques, plus sacrées encore, au point que les mystères des deux Osiris d'Abydos et de Busiris servirent, à peu d'exceptions près, de modèles à toutes les autres villes. C'est l'Osiris de Busiris qui est ici généralement pris pour type.

Planches IV, 31, 32. — Procession qui occupe le côté nord de la chambre. C'est la procession des prêtres de la Basse-Egypte, invités aux fêtes des funérailles et de la résurrection d'Osiris, et défilant dans l'ordre géographique des nomes auxquels ils appartiennent. Selon l'usage, le roi marche en tête, précédé lui-même d'un prêtre dont la figure effacée est celle d'un personnage tenant en main la capse à contenir les livres sacrés.

Nous savons déjà (1) que dans le temple principal de chaque nome, on distinguait un ou plusieurs prêtres locaux auxquels des dénominations particulières étaient réservées. Ce sont les prêtres locaux des temples admis à figurer dans les fêtes, que nous trouvons ici. Leurs noms n'ont pas toujours été écrits et ces lacunes sont regrettables ; mais, si incomplète qu'elle soit, la liste que nous avons sous les yeux a d'autant plus de valeur, que nous savons par les travaux de M. J. de Rougé, le prix qu'on doit attacher *à priori* aux documents de ce genre.

Planches IV, 33, 34. — Procession qui occupe le côté sud de la chambre. Liste des prêtres de la Haute-Egypte, invités aux fêtes. C'est ici la partie principale et le commencement de toute la procession des prêtres invités, puisque les cinq prêtres locaux de Dendérah, le *S-hotep-hen-es*, *le Hun-nu*, le *Prophète de la terre du sud*, le *Prophète de Sam-ta-ui*, le *Ahi*, sont en tête, immédiatement suivis du *Tes-ra* et du *Prophète du Nil* d'Eléphantine.

Malgré toutes les restitutions qu'autorise la mutilation des deux listes auxquelles nos planches 31-34 sont consacrées, la liste des nomes appelés à figurer dans les fêtes d'Osiris est incomplète, et de quelque manière qu'on les compte, il est certain qu'on n'arrive ni aux seize nomes, ni encore moins aux quarante-

(1) Voyez ci-dessus, p. 83.

deux nomes que nous connaissons. Certaines provinces étaient donc exclues des cérémonies célébrées en l'honneur de l'Osiris-An de Dendérah, et on peut d'autant plus s'en étonner qu'aux quarante-deux provinces répondaient quarante-deux Osiris locaux. N'a-t-on invité à prendre part aux fêtes célébrées dans le temple d'Hathor à l'occasion de la mort et de la résurrection d'Osiris que les prêtres des temples où l'on adorait des Osiris en rapport plus ou moins étroit avec l'Hathor de Dendérah ? c'est ce que nous n'avons pas le moyen de décider.

Planches IV, 35-39. — Ce texte n'est pas seulement remarquable par sa longueur (il a cent-cinquante-neuf lignes) ; les détails qu'on y trouve en font aussi un des monuments les plus curieux et les plus inportants que nous connaissions.

Nous aurions voulu donner ici une traduction complète de ce précieux document, comme nous avons donné une traduction complète du calendrier et de celles des légendes du temple que nous avions intérêt à faire connaître intégralement au lecteur ; mais nous avouons notre insuffisance. Il n'est pas de texte, en effet, où les renseignements soient plus nombreux et s'enchevêtrent en apparence avec plus de désordre, où le sens précis des mots soit plus difficile à déterminer.

Le long texte reproduit sur nos planches 35-39 est relatif aux cérémonies de l'enterrement d'Osiris selon le rite adopté dans chacun des seize temples de l'Egypte où le culte osiriaque était plus particulièrement en honneur. Le type principal est fourni par la nécropole de Busiris. Les cérémonies commencent le 12 Choïak et finissent le 30. Le texte peut être divisé en cinq parties.

La première comprend les lignes 1-31, la seconde les lignes 32-40, la troisième les lignes 41-98, la quatrième les lignes 99-131, la cinquième les lignes 132-159.

La première partie contient la description de ce que nous pourrions appeler « les jardins d'Osiris. » Dans chacun des seize nomes qui possédaient un des seize membres du dieu existait un de ces jardins (lig. 1-14) ; la vignette placée au bas de notre planche 35 en représente le type général. Le « jardin d'Osiris » n'est autre chose qu'un coffre de pierre, auprès duquel est un bassin de granit où l'on puise l'eau destinée à l'arrosage (lig. 14-16). Dans ce coffre sont déposées une image d'or du dieu, et à côté de l'image une caisse contenant la relique divine, c'est-à-dire la partie du corps d'Osiris appartenant au nome où se trouve le jardin (lig. 16-18). Le 20 Choïak, des grains de blé sont semés dans le coffre. On les arrose avec l'eau du bassin en récitant les prières conformes au rite.

Le 21 Choïak commencent des fêtes qui durent jusqu'au 30. Pendant ce temps, on procède à l'exhumation de l'Osiris « de l'an passé, » on entoure de plantes et on expose au soleil la caisse qui le contient. On célèbre le 22 la cérémonie de « la navigation. » Beaucoup de lampes éclairent la marche du cortège. On porte dans trente-quatre barques les neuf dieux protecteurs qui sont Horus, Thoth, Anubis, Isis, Nephthys, les quatre fils d'Horus (les génies des morts). Le 30 on enferme le nouvel Osiris dans une caisse de bois de sycomore sur laquelle est peinte en rouge sa figure. La fête a lieu dans un endroit appelé « l'endroit des ⌈hieroglyphs⌉, » qui est ombragé par des perséas (lig. 18-23). Notre inscription fournit un dernier renseignement. La fête des jardins d'Osiris était célébrée dans les seize nomes selon un rite commun ; la date seule variait. C'est cette date que nous révèlent les dernières lignes de la partie du texte dont nous nous occupons (lig. 23-31).

Il est question dans la *deuxième partie* de la statue de bronze de Sokar (lig. 31-33), qui est le même qu'Osiris. Cette statue de bronze est l'occasion de quelques cérémonies sur lesquelles le texte fournit de trop courts renseignements. On dépose le dieu sur son lit funèbre, des semences sont confiées à la terre, on présente au dieu les offrandes prescrites, etc. C'est encore du 22 au 30 Choïak que les fêtes ont lieu. La fête célébrée à Busiris est prise pour type. A ce moment, on enterre le dieu dans un caveau creusé sous un perséa à l'endroit nommé « l'endroit du *Beh* » (lig. 33-37). Des divinités et les statues des rois de la Haute et de la Basse-Egypte devaient assister à la cérémonie ; le texte en donne la liste (lig. 37-40).

La *troisième partie* concerne tout ce qui se rapporte à la maison de la déesse *Schen-ta*. *Schen-ta* est le nom que prennent Isis et Nephthys comme déesses qui président aux évolutions périodiques de la nature (1), et il est possible que « la maison de *Schen-ta* » désigne la terre. Compagnes d'Osiris pendant la vie, Isis et Nephthys sont les témoins de sa mort et deviennent les instruments de sa résurrection (2). Cette troisième partie du texte est loin d'être claire. On y traite de la figure de Sokar (lig. 40, 41), de la figure du dieu infernal (lig. 41), du coffret dans lequel la figure est enfermée (lig. 41), du cercueil (lig. 41-43),

(1) M. Brugsch (*Dict.*, p. 1393) donne effectivement le sens « tourner, tour, circuit, orbite, mouvement en rond. »

(2) Voyez plus bas l'explication de la planche IV, 58. On trouve sur cette planche une très curieuse représentation de ces « jardins d'Osiris, » analogues par tant de détails aux « jardins d'Adonis » de la religion syro-phénicienne.

de la caisse des entrailles avec ses mesures et ses inscriptions (lig. 44), de la caisse qui contient les membres du dieu (lig. 44, 45), du *boti* des pains sacrés, de ses mesures et de ses inscriptions (lig. 45-47), de la confection des pains sacrés (lig. 47, 48), des herbes odoriférantes (lig. 48), des vingt-quatre métaux et pierres précieuses déposés dans « le vase du dieu » (lig. 49, 50), de la qui se fait à la huitième heure de la nuit du 20 Choïak jusqu'à la huitième heure de la nuit du 21 (lig. 51), du velarium qui couvre le temple de Neith (lig. 51), des divers tissus destinés à Isis et à Nephthys (lig. 52), des quatorze amulettes en pierre de Sokar (lig. 53), des quatorze parties du corps de la statue, chacune d'elles étant fabriquée avec ce qu'on trouve dans le vase (lig. 54-59), du boisseau employé pour la cérémonie du labourage (lig. 59), des dimensions du terrain à labourer le 12-19 Tybi (lig. 59, 60), de la manière de labourer, bœuf, charrue, paysan et son enfant avec leur costume, prêtre officiant pendant le labourage (lig. 60-62), de la moisson à faire le 20 Tybi, des graines déposées sur le lit de la *Schen-ta* et des pains qu'on en fait pour Osiris (lig. 63, 64, ...), de la statue du dieu et de ses ornements, des deux éperviers qui la protégent de leurs ailes, d'Isis et de Nephthys, des fils d'Horus, de la figure de Thoth qui l'entourent (lig. 67, 68), d'une vache sacrée faite en bois de sycomore (lig. 68), d'une figure acéphale (lig. 68), de la chambre sépulcrale dans laquelle gît la statue de Sokar et du lit funèbre (lig. 69, 70), de la chambre des vêtements (lig. 71), de l'huile sacrée (lig. 72, 73), des trente-quatre barques du dieu et de ses parèdres (lig. 73, 74), des noms des vingt-neuf parèdres (lig. 75-77), de la confection des barques (lig. 78), de la tombe du dieu (1), des noms de ses différentes parties, de ses mesures, de ses portes, de la caisse réservée aux entrailles (lig. 78-82). Le 16 et le 24 Choïak a lieu la procession de Sokar. On visite le désert. On porte devant le cortége quatre obélisques dont le pyramidion est orné des images des quatre génies et d'autres dieux (lig. 83). Du 24 au 30 a lieu le retour (lig. 84-86). Puis le texte revient aux jardins d'Osiris et au bassin dont il fait la description (lig. 86). Il est ensuite question de la fête *Tena* (2), célébrée le 12 Choïak à Busiris, à Abydos et à Saïs. C'est en ce jour qu'on commence à semer le blé (lig. 87, 88). Il est aussi question de la grande fête *Pir* (3) qu'on célèbre le 14 Choïak dans le onzième nome de la Basse-Égypte (lig. 88, 89), de la fête du dieu *Uu* (Osiris) mise en rapport avec un mythe particulier où nous voyons Horus apparaître sous la forme d'un crocodile. Cette fête de *Uu* est

(1) Voyez plus bas, *Résumé*, n° 42, la description de la tombe.

(2) Le premier quartier de la lune.
(3) Une des lunaisons.

célébrée le 16 Choïak, et c'est en ce jour qu'on commence l'opération du *boli* (statue) de Soker qui à ce même moment fait son entrée à Busiris, à Samhut, à Acanthus, à Chusœ et à Héracléopolis (lig. 89-91). L'inscription se termine enfin par la mention de la sortie du jardin faite le 19 Choïak par le *boli* du dieu infernal (lig. 92) et l'érection à Busiris du grand *Tat*, cérémonie pendant laquelle on ensevelit le nouvel Osiris dans un caveau creusé sous les perséas à l'endroit nommé « l'endroit des *Beh* » (lig. 95-98).

La *quatrième partie* contient une description plus détaillée de quelques-unes des cérémonies citées dans la partie précédente. On y traite de la fête de *Tena* célébrée le 12 Choïak et de la fête du labourage. On y décrit la scène gravée sur la muraille de l'une des chambres du sud à Dendérah (1), où Isis est assise devant les grains d'or. Un côté de cette même scène se rapporte à l'Osiris d'Abydos (lig. 99-116), l'autre à l'Osiris de Busiris. Tout l'ensemble de la fête se termine par l'enterrement du dieu qui a lieu le 30 Choïak (lig. 116-132).

La *cinquième partie* ne le cède en rien comme obscurité à quelques chapitres des autres. Nous y trouvons une description de « l'inconnu, » qui est Osiris (lig. 132, 133). Vient ensuite une recette pour faire le kyphi (lig. 133-139), puis la description des vingt-quatre métaux et pierres précieuses (lig. 139-141). Les dernières lignes sont consacrées à une récapitulation des substances, des étoffes, des métaux dont on fait usage pour l'Osiris enterré à Dendérah avec la mention des jours auxquels ces objets divers doivent être mis en œuvre (lig. 142-159).

Chambre n° 2 du sud. — La chambre n° 2 n'a aucune ouverture au plafond; le jour n'y entre que par les fenêtres ouvertes sur la cour que nous venons de décrire. La partie du plafond où était sculpté le zodiaque circulaire a été enlevée il y a cinquante ans et transportée à Paris. C'est à cette opération assez brutalement exécutée qu'on doit les mutilations dont ont souffert les tableaux des oiseaux symboliques des nomes qui font l'objet de quatre de nos planches.

(1) IV, 58.

Sur les murailles de la chambre n° 2 sont gravés des tableaux qui offrent les plus curieux sujets d'étude. La chambre est considérée comme la chambre sépulcrale d'Osiris et la momie du dieu y est censée déposée, attendant la résurrection. Mais le mal dans la personne de Typhon et de ses compagnons veille autour du tombeau, tout prêt à empêcher le mystère divin de s'accomplir. Aussi l'Egypte dont Osiris est le bienfaiteur et la nature dont il est le type, envoient-ils à son secours des légions d'esprits bienfaisants, chargés à leur tour de faire la garde autour du lieu saint et d'en écarter les influences malignes. Ce sont d'abord les nomes eux-mêmes transformés en oiseaux qui planent au-dessus de la chambre. Viennent ensuite les vingt-quatre heures du jour et de la nuit suivies des génies qui, pendant la durée de chacune d'elles, doivent se tenir auprès de la momie sacrée. Puis on voit paraître des divinités armées de glaives, envoyées spécialement par les provinces du nord et du sud, pour veiller dans la chambre et la préserver de l'action des compagnons des ténèbres et de la mort. Deux tableaux qui précèdent la série des divinités armées de glaives méritent surtout l'attention, parce qu'on y trouve résumé sous une forme saisissante tout le mythe dont l'Osiris est le symbole. Isis d'un côté, Nephthys de l'autre, l'une pour la Haute-Egypte, l'autre pour la Basse-Egypte, sont assises sur le lit funèbre. Le dieu couché dans son tombeau est en apparence absent. Mais il est représenté par deux vases dans lesquels les deux déesses ont semé des grains de blé qui déjà montrent au dehors leur tige verdoyante. Or, le grain que l'on confie à la terre, c'est le corps d'Osiris ; la tige qui nait et sa couronne d'épis, c'est

le dieu ressuscité. La vie sort ainsi de ce monde et ainsi s'affirme l'éternelle durée de la nature.

Planches IV, 40-43. — Série de figures qui représentent les divinités des nomes transfigurées en oiseaux. Ce sont les oiseaux qui planent à Dendérah pour protéger l'âme d'Osiris. Ici comme dans toutes les autres parties de la chambre on distingue géographiquement entre les nomes de la Haute et de la Basse-Egypte.

Une spécification est faite entre les divers oiseaux des nomes par la tête symbolique dont ils sont ornés. C'est ainsi que le premier oiseau a la tête d'un bélier pour rappeler le Chnouphis d'Eléphantine; c'est ainsi que l'oiseau qui représente le dieu d'Edfou a la tête d'un épervier, etc.

Les textes ne laissent aucun doute sur le sens de la représentation, tel que nous venons de l'indiquer. Les rédacteurs de ces textes se sont donné beaucoup de peine pour varier à l'infini les expressions qu'ils ont employées ; mais on n'y trouve guère autre chose que cette phrase banale répétée sur tous les tons : « Arrivée de tel oiseau ou de tel nome vers toi, Osiris de Dendérah, pour te protéger dans ton siége, » c'est-à-dire là où tu es.

Planche IV, 44. — *a, b.* Hymnes adressés à Osiris sous sa forme humaine. Osiris est le dieu universel qui symbolise la nature dans sa périodicité de vie et de mort. Aussi est-il appelé « le maître de l'éternité. » « Salut à toi, Osiris, le maître de l'éternité (l'éternel comme la nature). Lorsque tu es au ciel, tu apparais comme soleil, et tu renouvelles ta forme comme lune. Réveille-toi, ressuscite, ne reste pas plus longtemps endormi, parce que les divinités des nomes viennent vers toi. » L'inscription gravée en *b* appartient à un ordre d'idées d'une mysticité encore plus confuse: « Salut à toi, dieu auguste, riche en formes, la première âme des âmes, serpent auguste d'Osiris de l'ouest, dieu grand, maître d'Abydos, Osiris-An, le grand dans Dendérah, serpent auguste qui sors de son temple comme un *Khou* divin à la première heure du jour. (L'âme) s'élève vers le ciel sous la forme d'un épervier aux ailes brillantes, avec lequel les âmes des dieux se réunissent quand il étend ses ailes sous la forme de l'épervier jumeau (Osiris et Horus) au-dessus de son temple à Dendérah. Il contemple alors son temple dont le travail est sans égal dans les deux parties de l'Egypte... » Dans la suite de l'invocation, l'épervier de Dendérah se confond avec l'épervier d'Edfou et tous deux « étendent leurs ailes sous leurs formes mystérieuses. »

Puis vient la mention, précieuse pour nous, de l'entrée de l'âme d'Osiris dans son temple d'abord, puis dans sa statue. Les âmes de toutes les divinités deviennent alors « les gardiens de ses pieds, » c'est-à-dire ses serviteurs. De nouveau l'âme entre dans son sanctuaire auguste avec les âmes des divinités qui l'entourent. L'âme contemple la figure du dieu peinte à l'endroit qui lui est désigné. Elle s'en approche. Elle s'arrête à l'endroit où est son image. Elle s'unit à elle. Le prophète (du dieu) est en joie. A leur tour les âmes des dieux s'unissent aux statues qui les représentent, pour veiller éternellement sur Osiris...

c. Glorification d'Osiris prononcée par les jumelles du temple au nombre de huit (1). Ces *Tekh-ti* sont les pleureuses d'Osiris. Ce sont ces mêmes *Tekh-ti* qui apparaissent sur les cercueils comme les femmes divines chargées d'accompagner le mort et de le protéger contre les influences funestes.

Par la position qu'il occupe, le tableau des *Tekh-ti* semble servir d'introduction aux tableaux des heures que nous allons décrire.

Planches IV, 45-56. — Ces tableaux se rapportent aux vingt-quatre heures du jour et de la nuit ; ils représentent les divinités tutélaires qui accompagnent Osiris à chaque heure pour le protéger contre les influences funestes de Typhon. Des prêtres venus des diverses parties de l'Egypte figurent encore ici et donnent aux cérémonies auxquelles ils assistent un caractère de réalité que la décoration ordinaire du temple ne possède point. Il semblerait en effet que les tableaux des heures représentent une sorte de passion d'Osiris, c'est-à-dire des scènes jouées par les prêtres, qui d'heure en heure, suivent Osiris depuis le moment de sa mort jusqu'au moment de sa résurrection.

Les heures sont partagées entre les divers tableaux de la chambre n° 2, de la manière suivante :

Première heure de la nuit. (IV, 45). — Osiris sous sa forme Tentyrite. Derrière lui, le génie *Amset*. Devant lui Thoth, Anubis, la grande jumelle et la petite jumelle, un prêtre *Sotem* de Memphis, un prêtre *Ur-ma* d'Héliopolis, un prêtre de Dendérah avec le seul titre de prophète, deux autres personnages sans désignation. L'intérêt de ce tableau est dans la légende explicative dont il est accompagné : « Première heure de la nuit. C'est à cette heure que Thoth se montre avec Anubis pour protéger Osiris. Le gardien de cette heure est Amset. »

(1) Cf. Brugsch, *Dict.*, p. 920, 1561.

Deuxième heure de la nuit. (IV, 45). — Osiris et son gardien *Hapi*, Anubis, Ap-heru, une jumelle, le *Solem* de Memphis, le *Ur-ma* d'Héliopolis. un prêtre de Dendérah ? Légende : « Deuxième heure de la nuit. C'est l'heure où Anubis se montre avec Ap-heru pour voir le dieu (Osiris) dans sa forme (dans la forme qu'il revêt à la deuxième heure de la nuit). Le dieu gardien de cette heure est Hapi. »

Troisième heure de la nuit (IV, 46). — Osiris d'Abydos et son gardien *Tua-mut-ef*. Horus, Thoth, une jumelle et les trois prêtres. Légende : « Troisième heure de la nuit. C'est l'heure à laquelle Horus se montre avec Thoth pour purifier la chambre d'Osiris. Le dieu tutélaire est Tua-mut-ef. »

Quatrième heure de la nuit (IV, 46). — Osiris de Busiris et son génie protecteur *Keb-sen-uf*. Horus, Isis, Nephthys, les trois prêtres. « Légende : Quatrième heure de la nuit. C'est l'heure à laquelle Horus se montre avec Isis. Ils amènent le fouet et ce qui sort des membres divins... Le dieu tutélaire de cette heure est (Keb-sen-uf). »

Cinquième heure de la nuit (IV, 47). — Osiris de Dendérah et son gardien *Haq*. Isis, Nephthys, une jumelle, les trois prêtres. Légende : « Cinquième heure de la nuit. C'est l'heure à laquelle la pleureuse Isis se montre avec Nephthys au moment où le dieu entre dans le lieu de la purification (le lieu où l'on embaume). A cette heure le dieu tutélaire est *Haq*. »

Sixième heure de la nuit (IV, 47). — Osiris d'Abydos et son gardien *Ar-ma-ui* (?). Schu, Seb, une jumelle, les trois prêtres. Légende : « (Sixième heure) de la nuit. C'est à cette heure que Schu se montre avec Seb pour voir le dieu dans la chambre de purification. Le dieu tutélaire à cette heure est ... »

Septième heure de la nuit (IV, 48). — Osiris de Dendérah et son gardien *Ma-tef-ef* (celui qui voit son père). Thoth, Anubis, une jumelle, les trois prêtres. Légende : « Septième heure de la nuit. C'est l'heure à laquelle Thoth se montre avec Anubis pour prendre soin d'Osiris. Le dieu protecteur est *Ma-tef-ef*. »

Huitième heure de la nuit (IV, 48). — Osiris d'Abydos et son génie protecteur *Ar-ranef-t'esef*. Harsiésis, un dieu triple sans nom, une jumelle, les trois prêtres. Légende : « Huitième heure de la nuit. C'est l'heure de la sortie d'Horus avec ses compagnons pour battre les ennemis à la porte du sanctuaire. Le dieu tutélaire est ... »

Neuvième heure de la nuit (IV, 49). — Le tableau est très mutilé. Osiris suivi de son génie protecteur pour l'heure dans laquelle le drame vient d'entrer. Devant lui deux divinités inconnues, une jumelle et les trois prêtres. Légendes détruites.

Dixième heure de la nuit (IV, 49). — Osiris Pamenthès et son génie protecteur *Ra-nef-neb*. Une jumelle, les deux prêtres de Memphis et d'Héliopolis. Légende : « (La dixième heure) de la nuit est l'heure pendant laquelle les divinités se réjouissent derrière le lieu de la purification en contemplant la beauté du dieu. Le dieu tutélaire est *Ra-nef-neb.* »

Onzième heure de la nuit (IV, 50). — Osiris de Dendérah et son génie protecteur *Nen-ari-f-nebut*. Horus, Isis, deux jumelles, un prêtre. Légende : « (La onzième heure de la nuit) est l'heure à laquelle Horus arrive avec ses enfants (les quatre génies des morts) pour invoquer le dieu à l'entrée occidentale du lieu de la purification... »

Douzième heure de la nuit (IV, 50). — Osiris Pamenthès et son génie protecteur *Mat'et*. Harsiésis, Seb, une jumelle, les deux prêtres de Memphis et d'Héliopolis, un prêtre de Dendérah. Légende : « La douzième heure de la nuit est l'heure pendant laquelle Osiris est invoquée par son fils Horus en même temps que son père Seb. Le dieu protecteur est *Mat'et.* »

Première heure du jour (IV, 51). — Osiris de Dendérah et son gardien *Amset*. Devant lui un personnage nommé le divin *Mat'et*, le *Sotem* de Memphis, la grande jumelle et la petite jumelle, un prêtre de Dendérah. Légende : « Première heure du jour. C'est l'heure à laquelle on ouvre le chemin dans le lieu de la purification (la tombe) au moment où le soleil entre dans la tombe du dieu. Les divinités arrivent alors pour faire ce qui est requis en faveur d'Osiris. »

Deuxième heure du jour (IV, 51). — Osiris et Busiris, son gardien *Hapi*. Devant Osiris un prêtre sans nom, le *Sotem* de Memphis, une pleureuse, trois autres personnages. Légende : « Deuxième heure du jour. C'est l'heure où le soleil se lève au-dessus du divin corps (d'Osiris). On lui récite des prières. Les divinités stationnent auprès du lit funèbre. Le dieu tutélaire de cette heure est *Hapi.* »

Troisième heure du jour (IV, 52). — Osiris d'Abydos et son protecteur *Tua-mut-ef*. Devant Osiris, Hapi, une pleureuse, deux jumelles, un prêtre de

Dendérah. Légende : « (Troisième heure) du jour. Heure à laquelle les deux déesses *Sah* se montrent pour prendre soin d'Osiris. Le dieu tutélaire est *Tua-mut-ef*. »

Quatrième heure du jour (IV, 52). — Osiris et son génie protecteur ; noms propres effacés. Devant Osiris Tua-mut-ef, une pleureuse, la grande et la petite jumelle, un prêtre. Légende : « Quatrième heure du jour. C'est l'heure où arrivent dans le lieu de la purification (la salle d'embaumement) Neith et les deux laveuses du visage de Sa Majesté Osiris. Le dieu tutélaire est *Keb-sen-uf*. »

Cinquième heure du jour (IV, 53). — Tableau très mutilé. Les tableaux des vingt-quatre heures qu'on trouve à Philæ nous permettent heureusement d'en reconstituer les parties principales. Légende : « Cinquième heure du jour. A cette heure Horus arrive avec ses compagnons. Les animaux typhoniens sont massacrés à l'entrée du lieu de la purification. Le dieu protecteur est ... »

Sixième heure du jour (IV, 53). — Osiris de Dendérah, suivi de son génie protecteur dont le nom est effacé. *Hak*, une pleureuse, deux jumelles, un prêtre. Légende : « Sixième heure du jour. C'est l'heure où Horus se montre pour tuer les animaux typhoniens à la porte du sanctuaire d'Osiris. »

Septième heure du jour (IV, 54). — Osiris d'Abydos suivi de *Ma-tef-ef*. Devant lui un dieu inconnu, une jumelle, deux pleureuses, un prêtre. Légende : « Septième heure du jour. C'est l'heure où Isis exerce son influence magique sur les membres divins (d'Osiris). Le dieu protecteur de cette heure est ... »

Huitième heure du jour (IV, 54). — Osiris de Dendérah et le génie *Ari-nef-t'esef*. Devant Osiris un personnage inconnu, une pleureuse, Isis et Nephthys dans leur rôle de jumelles, un prêtre. Légende : « (Huitième heure du jour). Heure de l'arrivée de Nephthys pour protéger le lit funéraire. Le dieu tutélaire est ... »

Neuvième heure du jour (IV, 55). — Osiris-Pamenthès et le génie *Net'ehnet'*. Un dieu dont le nom est difficile à déchiffrer, une jumelle, deux pleureuses, un prêtre. Légende : « Neuvième heure du jour. Heure de l'arrivée d'Horus avec ses enfants. Les divinités protègent en même temps le lieu de la purification. Le génie tutélaire est *Net'ehnet'*. »

Dixième heure du jour (IV, 55). — Osiris de Busiris et le génie *Keten*. Thoth sous le nom de *Net'ehnet'*, deux jumelles, une pleureuse, un prêtre. Légende :

« Dixième heure du jour. Heure à laquelle Horus adresse ses louanges à Osiris.. Les divinités sont près du lit funéraire. La divinité tutélaire de ce dieu à cette heure est... »

Onzième heure du jour (IV, 56). — Osiris-Pamenthès et le génie *Keten*. Horus, fils d'Isis et d'Osiris, les quatre génies des morts, comme vainqueurs des animaux typhoniens, une pleureuse. Légende mutilée.

Douzième heure du jour (IV, 56). — Osiris de Dendérah et un génie protecteur dont le nom est effacé. Un personnage inconnu, Isis, Nephthys, un prêtre. Légende mutilée.

Planche IV, 57. — Course diurne du soleil au-dessus de nos têtes, depuis son lever jusqu'à son coucher. Le tableau *a* nous le montre naviguant dans le ciel du sud et traversant successivement les six premières heures du jour; on le voit sur le tableau *b* traversant les six dernières heures et naviguant dans le ciel du nord. Il est certain que sous ces représentations bizarres se cachent de nombreuses allégories que nous ne saurions expliquer. A proprement dit, il s'agit de la course d'Hathor dans les régions supérieures à la suite du soleil. Hathor est « la maîtresse du ciel, la régente de toutes les divinités, l'œil du soleil; il n'y en a pas une autre comme elle au ciel ou sur la terre. » Dans la première moitié du jour, le soleil est appelé Armachis; il reçoit le nom d'Atmou dans la deuxième.

Planche IV, 58. — Ces deux tableaux servent d'introduction aux deux grandes listes de divinités vengeresses dont nous allons avoir à nous occuper quand nous décrirons les cinq planches qui suivent immédiatement celle-ci.

Les deux tableaux que reproduit la planche 58 ont une composition identique. Seulement l'un concerne l'Osiris d'Abydos, c'est-à-dire l'Osiris du sud, l'autre l'Osiris de Busiris, c'est-à-dire l'Osiris du nord. Dans le premier, Isis paraît, ayant pour assesseurs le Chnouphis d'Eléphantine (sud) et le Phtah de Memphis (nord). Dans le second, Phtah du nord prend la première place, et, suivi du Chnouphis du sud, joue le rôle d'assesseur auprès de Nephthys. Dans les deux tableaux Osiris est en outre appelé du nom commun d'Osiris-Pamenthès.

Le sujet qui occupe la place principale dans les deux tableaux de la planche 59 a un intérêt exceptionnel, et mérite que nous nous y arrêtions.

Isis et Nephthys, appelées du nom de 〈hiéroglyphes〉 *Schen-ta* qu'elles prennent dans

tous les temples quand il s'agit des mystères d'Osiris, sont assises sur le lit funèbre, symbole de la mort et de la résurrection. Elles ont devant elles une balance, qui se rapporte aux mêmes idées d'équilibre entre les forces opposées de la nature. Quelques grains de blé ont été semés dans deux vases et déjà montrent leurs épis en dehors. C'est Osiris mort qu'on a confié à la terre et qui ressuscite. « Voici les paroles de l'auguste *Schen-ta*, dit le texte placé à côté d'Isis, la régente de la maison de *Schen-ta* (la terre), celle qui fait grandir le blé par son action, celle qui donne au blé son éclat depuis le soir jusqu'au matin. » Nephthys ne s'explique pas autrement: « (Voici) la *Schen-ta* auguste de Busiris, la maîtresse du blé, la régente, la maîtresse de Dendérah, celle qui par son action donne au blé sa beauté, celle qui rend fécondes les plantes du dieu *Ba-mer-ti*... » Sans être aussi décisives, les paroles mises dans la bouche de Phtah et de Chnouphis ne méritent pas moins d'être notées: « Voici, dit le texte du tableau *a*, le discours de Chnouphis, le dieu grand, le maître du premier nome, celui qui forme les hommes, qui fait les dieux, le maître auguste du premier nome d'Osiris, celui qui donne la splendeur aux dieux dans la chambre d'or (c'est-à-dire dans la chambre du sépulcre). » « Voici, dit l'autre texte, le discours de Phtah de la muraille du sud, le maître, le seigneur de la ville de Memphis. C'est moi qui suis le protecteur du blé dans la maison de la déesse *Schen-ta*... »

On reconnaît facilement dans ces représentations une des fêtes symboliques citées au grand calendrier des fêtes de l'enterrement d'Osiris (1). Il s'agit ici des « jardins d'Osiris » et du rôle que jouait dans les mystères du dieu la germination des plantes. Le grain de blé en apparence inerte qu'on dépose dans la terre, c'est Osiris dans le tombeau ; le grain qui germe et qui produit l'épi d'où le pain et la nourriture de l'homme vont sortir, c'est le dieu qui, sous la douce influence des deux *Schen-ta*, revient à la vie pour combler la terre de ses bienfaits. Nous avons donc dans la fête des jardins d'Osiris et dans les représentations de nos deux tableaux un symbolisme très expressif d'Osiris. Tout dans la nature vit pour mourir, et meurt pour revivre (2). L'assimilation d'Osiris à la plante qui se renouvelle d'elle-même est un ingénieux moyen de montrer aux yeux le caractère principal du dieu, qui représente dans son essence le perpétuel et périodique renouvellement de la nature, dont il est le type (3).

(1) IV, 35-39, lig. 40, 41, 87, 88.
(2) « Là où tout finit, tout commence éternellement. » (Hermès Trismégiste,
Poimandrès, p. 7, trad. Ménard).
(3) Pour une scène analogue, comp. I, 14.

Les points de contact qui rapprochent d'une manière si inattendue les mystères d'Osiris des mystères célébrés en Phénicie, dans l'île de Chypre, et même à Athènes, en l'honneur d'Adonis, sont frappants. « Pendant cette nuit solennelle où Adonis était supposé avoir perdu la vie, dit M. Maury (1), on semait dans des pots d'argile, dans des corbeilles, des plantes hâtives, et surtout la laitue, qui jouait un rôle dans la légende du dieu et sur laquelle on disait qu'il était mort, ou encore le fenouil, l'orge et le blé : c'est ce qu'on appelait les *jardins d'Adonis*. Ces vases ou paniers étaient placés sur les toits des maisons, à côté de petites figures de cire ou de terre cuite représentant le dieu. La chaleur du soleil, accrue par la réverbération, faisait promptement pousser ces céréales, ces plantes potagères destinées à représenter symboliquement le retour de la végétation, mais dont l'existence éphémère était devenue proverbiale. Quand les plantes avaient levé et qu'elles commençaient à verdir, on fêtait le retour des jours chauds, autrement dit la résurrection d'Adonis. On disait alors qu'Adonis était rendu à l'amour d'Astarté, ou pour parler avec les Grecs, d'Aphrodite… »

Planches IV, 59-63.—La planche précédente nous a fait assister au mystère de la mort et de la résurrection d'Osiris, représentée emblématiquement par le grain de blé qu'on sème et qui lève. Ici nous nous trouvons en présence des divinités vengeresses que le roi amène des différents nomes de la Basse et de la Haute-Egypte pour prêter secours à Osiris et empêcher le mal d'approcher de sa tombe. Les divinités sont armées de couteaux, de flèches et d'autres armes qui indiquent le rôle offensif qu'elles ont à remplir. Le coffre qui est à leurs pieds simule le cercueil d'Osiris, ou plutôt la châsse où est enfermée la partie du corps divin que chaque nome possédait (2).

Les textes explicatifs suivent une marche uniforme. Les génies s'annoncent par leur nom, par le nom de la province ou de la ville qui les envoie. Ils sont chargés de protéger Osiris et d'écarter de lui toute influence mauvaise. Mais si le sens général des légendes ne se prête qu'à d'insignifiantes variantes, il n'en est pas de même des mots employés. Ici se révèle la recherche d'esprit propre

(1) *Histoire des religions de la Grèce*, T. III, p. 222.

(2) Voyez pl. IV, 58 la légende placée en *a* et en *b* derrière le roi qui est censé amener devant l'Osiris du nord et l'Osiris du sud les divinités vengeresses envoyées par les nomes.

aux monuments d'origine ptolémaïque. Le scribe chargé de la rédaction des textes s'est en effet appliqué à varier presqu'autant de fois qu'il y a de nomes, les expressions : *je suis venu, je protége Osiris, je chasse le mal* .., etc.

Chambre n° 3 du sud. — La chambre n° 3 ne reçoit du jour que par une ouverture prismatique ménagée au plafond, et tout y est d'autant plus sombre qu'il n'est pas de partie du temple où la fumée ait plus encrassé et noirci les murs. Ajoutons à cela que les hiéroglyphes sont en relief, mal définis dans leurs contours, de petites dimensions, et le plus souvent très difficiles à lire.

Deux rangées de tableaux font le tour de la chambre n° 3 et en occupent les parois presque tout entières. Nous reproduisons ces tableaux dans leur intégrité sur nos planches IV, 64-72.

La surveillance établie autour de la momie divine a eu son plein effet. La seconde mort n'a pu en effet atteindre le dieu caché sur son lit funèbre. Déjà le souffle vital a saisi ses membres. Le mal est vaincu, et les bas-reliefs de la chambre n° 3 nous montrent Osiris se dégageant des étreintes de la mort et se préparant à paraître dans le monde comme le symbole de la nature qui, dans ses perpétuelles évolutions, meurt toujours comme lui et comme lui revit toujours de sa propre mort.

Planches IV, 64, 65. — Série des barques provisoirement montées sur des supports en forme de naos et destinées au moment des cérémonies soit à être traînées sur le sol, soit à être portées sur les épaules des prêtres. Ces barques sont les barques sacrées d'Osiris. Chacune d'elles est appelée par son nom. La première est la barque *Hennu,* la deuxième la barque *Seket,* la troisième la barque *Mahet,* la quatrième la barque « ... d'Osiris à la nouvelle lune, » la cinquième la barque « d'Osiris dans la Haute-Egypte, » la sixième la barque

« d'Osiris dans la Basse-Egypte, » la septième la barque *Ten-ter* (1). Une huitième barque posée directement sur le sol est la barque d'or appelée *At*. Osiris ressuscité y apparaît sous la forme d'Armachis. Devant lui se dresse un serpent, symbole de la vie qu'il va recommencer. L'allégorie de la plante qui germe trouve encore une fois ici son application. Celui qui « a repris sa place dans le disque solaire, » est en effet tout à la fois l'Armachis de Dendérah et le serpent *Sa-ta* qui sort du lotus. Or, *Sa-ta*, c'est le terrain cultivable, c'est le terrain qui, après l'hiver, retrouve sa fécondité et se couvre d'une nouvelle végétation. Une forme locale d'Osiris couchée sur un lit funèbre, symbole de la mort et de la résurrection, termine cette première série. Osiris est cette fois « l'Osiris aimant son père, le roi des dieux, et le *Neb Ankh* d'Osiris (2). » Devant lui est une figure d'Horus avec cette curieuse légende : « quand Horus est bon, la plante germe. »

Planche IV, 66. — Un tableau en deux parties occupe le haut de la planche. Le roi offre la barque *Meh-et* à Hathor et aux deux Osiris de Dendérah. L'Osiris de droite est soutenue par Isis et Nephthys. A gauche Nephthys est remplacée par deux personnages femelles qui symbolisent l'inondation de la Haute-Egypte et l'inondation de la Basse-Egypte. Osiris intervient ici comme type de la végétation. Isis et Nephthys sont les *Schen-ta* par l'influence desquelles la nature reverdit. En somme, nous avons ici sous les yeux une nouvelle composition allégorique se rapportant à la résurrection d'Osiris.

Le tableau placé au bas de la planche représente Osiris couché au centre d'un coffre enfermé dans un tamarisque (3). C'est le « Sokar-Osiris de Busiris vénéré à Dendérah. » Sous la forme d'un lion assis coiffé du pschent Horus d'Edfou symbolise l'influence du soleil sur la nature. Le roi est présent à la scène.

Planches IV, 67, 68. — Nouvelle série de barques d'Osiris. La première (pl. 68) est la barque *Makhet* de Memphis dont il est question au premier chapitre du Livre des morts. La seconde est la barque d'Osiris à Abydos. On

(1) Remarquez les formules qui commencent chaque colonne dans les textes des six barques : « *Lève-toi* comme roi de la Haute-Egypte, *lève-toi* comme celui qui châtie les méchants, *lève-toi* comme celui qui chasse le mal, etc. »

(2) C'est-à-dire le lit funèbre sur lequel Osiris est couché. Originairement *Neb-Aukh* signifie évidemment *le seigneur de la vie*. Il s'emploie cependant dans quelques textes pour désigner les sarcophages qui représentent le défunt sous la forme qu'il avait pendant la vie.

(3) *De Is. et Osir.*, 16.

voit dans la troisième le coffret symbolique de Busiris que le texte nous donne comme un emblème de la revivification des plantes et de la nature en général. La quatrième est appelée la barque *Setennu*, la cinquième la barque « des deux côtés, » la sixième « le trône des temples. » La septième n'a pas de nom.

La série des barques se termine ici. Puis commence au bas de notre planche 68 une autre série qui embrasse vingt-trois des cercueils d'Osiris. Les trois premiers sont ceux de l'Osiris de Dendérah, de l'Osiris de Coptos, de l'Osiris d'Abydos. Chacun d'eux est couché sur son lit funèbre vraisemblablement avec la pose et avec les attributs qu'il avait dans la ville à chacune desquelles cette sépulture appartenait.

Planche IV, 69. — Suite des cercueils d'Osiris. Osiris d'Eléthyia. Osiris d'Edfou. Osiris de la Nubie. Osiris de Chusœ. Osiris d'Abydos représenté par le grand emblème conservé dans cette ville. C'est dans la partie supérieure de cet emblème qu'était enfermée la tête du dieu.

Planche IV, 70. — Suite des cercueils d'Osiris. Osiris d'Apis (Libye). Osiris dans la salle du *Meskhen* « là où il est revivifié. » Osiris de Libye. Osiris d'Abydos sous la forme dont il est revêtu à Dendérah. Un Osiris de Dendérah dans la scène de l'embaumement par Anubis.

Planche IV, 71. — Suite des cercueils d'Osiris. Osiris de Busiris. Un autre Osiris de Busiris ; il est celui qui existe depuis le commencement ; tout est en lui ; il est le maître de l'éternité qui se lève éternellement dans le jour comme soleil et qui se couche la nuit. Une troisième forme d'Osiris de Busiris avec une description détaillée de ses ornements. Osiris de Memphis. Osiris d'Héliopolis.

Planche IV, 72. — Suite des cercueils d'Osiris. Osiris de l'est? Osiris de Behbeit (Iseum des anciens). Osiris d'Abydos vénéré dans la ville de Pehu du nord. Osiris d'Hermopolis de la Basse-Egypte. Osiris de Bubastis.

B. GROUPE DU NORD.

Chambre nº 1. — La disposition du groupe du nord est exactement celle du groupe du sud. On y trouve comme de l'autre côté

une cour suivie de deux chambres. Les planches IV, 73-75 appartiennent à la chambre n° 1. Comme les textes correspondants du sud, ces textes se rapportent aux funérailles d'Osiris et à sa résurrection.

Planche IV, 73. — Au moment de sa résurrection on invoque Osiris sous toutes ses formes de la Haute et de la Basse-Egypte. Le texte procède par courtes formules interrogatives. On lit par exemple pour l'Osiris de Thèbes : « Est-ce que tu n'es pas à Thèbes la régente des nomes, là où tu es né, là où tu es plus vénéré que tous les dieux ensemble, là où tu te montres comme un jeune roi coiffé de la couronne blanche? » On peut légitimement espérer que beaucoup de notions précieuses sur la géographie des nomes et en particulier sur les formes d'Osiris adoré dans chaque province, sortiront de l'étude attentive du texte dont nous venons de nous occuper.

Planche IV, 74. — *a.* Le roi en présence d'Osiris-Pamylès (1). Osiris est suivi des quatre *Meskhen,* les déesses qui favorisent la résurrection du dieu (2). *b.* Livre écrit et prononcé par Thoth d'Hermopolis. Il porte le titre de : « Livre de la protection (3) du dieu Horus. » On y trouve sous une forme poétique des objurgations prononcées comme Set et ses complices en faveur d'Osiris. En récitant ce livre on est sûr d'anéantir le mal et d'empêcher la destruction d'approcher d'Osiris. On lit à la ligne 33 : « Si on récite ce livre aux fêtes d'Osiris, on obtient la force du taureau pour l'âme du dieu dans les enfers... Si on récite ce livre le jour du voyage de la barque sacrée à Abydos, tout le monde pourra entrer dans la barque du soleil, les ennemis seront chassés de la barque et la mort anéantie, Osiris sera illuminé et sera également illuminé celui qui récite ce livre. Telle est la protection d'Horus envers la barque du soleil. »

Planche IV, 75. — Ce texte est placé en face de la paroi sur laquelle est gravée l'invocation de la planche 73, à laquelle il fait suite. Mêmes formules et même rédaction par la voie interrogative. Osiris est appelé par toutes ses formes et tous ses noms dans les diverses provinces de l'Egypte. L'Osiris de

(1) *De Is. et Osir.*, 13.
(2) II, 34 et suiv.

(3) Ci-dessus, p. 247.

Busiris y est mis en parallélisme avec l'Osiris d'Abydos plus particulièrement invoqué sur l'autre planche.

Chambre n° 2 du nord. — Le dieu est, ici encore, censé reposer sur sa couche funèbre. Les textes énumèrent les cent-quatre amulettes prophylactiques dont il faut le couvrir pour écarter les mauvaises influences. Un grand tableau nous montre des divinités entremêlées de personnages qui représentent les jours, les heures et les décans, arrivant pour veiller près de la momie divine. Le soleil lui-même passe successivement par les douze portes du jour et envoie les douze gardiens de ces portes pour interdire l'approche de la chambre aux compagnons des ténèbres et de la mort.

Planche IV, 76. — Nous ne réussissons pas à donner un sens précis à cette bizarre composition, à la fois théologique et astronomique. Elle est gravée sur le plafond de la chambre n° 2 du nord, et fait pendant comme disposition locale au zodiaque gravé au plafond de la chambre n° 2 du sud.

Planche IV, 77. — Légendes qui font le tour de la chambre à la hauteur des frises. *a.* Ce texte fournit des indications malheureusement très mutilées sur les ornements dont on devait couvrir les cercueils d'Osiris et sur les talismans au nombre de cent-quatre qui servaient à prémunir la momie divine contre les approches des génies malfaisants. *b.* Ce texte se rapporte à une fête d'Osiris qui se célébrait annuellement à Dendérah le 25 Choïak. « En ce beau jour du mois de Choïak, le 25, un cri d'allégresse se fait entendre aux environs de Tentyris. La terre entière prend part à la fête. Le nome Tentyrite est en joie..., etc. »

Planches IV, 78-80. — Un grand tableau en deux parties fait le tour de la chambre immédiatement au-dessous des textes dont nous venons de présenter l'analyse. La première partie est reproduite sur nos planches 78-80.

Cette première partie se compose d'une assez longue série de divinités dans lesquelles les légendes explicatives nous font reconnaître les jours des mois

entremêlés d'heures et de décans. Le titre général nous les présente comme
« les divinités de l'Egypte, les maîtres de cette terre, les divinités qui sont
chargées de veiller sur la maison d'or (le sépulcre), les maîtres de l'échafaud
qui torturent l'ennemi... » Evidemment nous avons affaire ici à de nouveaux
gardiens armés qui veillent autour du lieu sacré où va s'opérer le mystère de
la résurrection d'Osiris. Malheureusement, il n'est pas facile de distinguer les
motifs qui ont présidé au choix de ces gardiens et de reconnaître le lien
commun ou la pensée commune qui, sans aucun doute, les relie à la fois les uns
aux autres et au sujet général du tableau.

Planches IV, 81-83. — Le titre que nous venons de traduire est commun
aux deux parties du tableau. La seconde partie nous montre donc, comme la
première, des divinités chargées de veiller autour de la momie d'Osiris et d'em-
pêcher l'approche des esprits compagnons de Typhon et du mal.

Mais la liste des divinités protectrices n'est plus empruntée cette fois au
calendrier ou à l'astronomie. Au milieu des divinités bien connues comme Taf-
nut, Nephthys, Bast, Buto, Armachis, Ha-meh-it, Sefekh, Anubis, apparaissent
des types qu'on rencontre plus rarement sur les monuments. Nous trouvons,
par exemple, parmi les gardiens figurés sur la planche 81 les huit personnages
mâles et femelles qui symbolisent les quatre puissances élémentaires (1). Vient
ensuite une curieuse forme d'Horus sur les crocodiles : « Voici, dit la légende
explicative, l'Horus d'Edfou, le grand dieu, le seigneur du ciel, celui qui lance
ses rayons (sur la terre) quand il apparaît (chaque matin) à l'horizon, l'épervier
à double forme, le très puissant, le dieu qui ferme la bouche au reptile et au
scorpion dans la maison d'or, qui est monté sur le dos des crocodiles... »
« Voici, dit une autre légende (pl. 82) placée au-dessus d'un dieu à double
tête d'épervier, voici Armachis, le grand dieu qui réside à Dendérah, le dieu
dont les formes sont multiples, dont les types sont grands, celui qui a une
double face d'épervier, celui qui illumine le monde par l'éclat de ses yeux... »
Les quatre béliers sacrés, suivis de divinités qu'on rencontre pour la plupart
au Livre des Morts, occupent une partie de la planche 83.

Planche IV, 84. — Tableau des douze portes par lesquelles le soleil passe
à chacune des douze heures du jour, accompagné du tableau des douze gardiens
de ces portes. Le nom des portes est écrit dans la petite légende horizontale

(8) Comp. II, 4 et 5; III, 11.

qui occupe le sommet du tableau ; la légende verticale nous donne le nom du gardien. Au milieu des portes est une courte inscription dans laquelle il faut peut-être lire le nom de l'heure.

Planche IV, 85. — Tableaux choisis parmi ceux qui décorent la chambre n° 2 au registre inférieur. *a.* Sokar-Osiris de Memphis est sur son trône. Le roi remplit les fonctions de *Sotem*, c'est-à-dire de prêtre du dieu, et amène devant lui l'espèce de traineau qui figure dans toutes les cérémonies qui lui sont consacrées. Un autre prêtre prend le nom et probablement le masque d'Anubis fils d'Osiris, et joue du tambourin, en disant : « Je joue du tambourin en face de toi au moment où la terre s'éclaire. » « Je te donne le royaume du dieu Schu, » répond Sokar-Osiris. *b.* Osiris-Onnophris de Dendérah est assis sur son trône. Il est « le vengeur de ses ennemis et du mal. » Un prêtre décapite un veau « rouge, » symbole des ennemis d'Osiris. Ainsi mis à mort, l'ennemi d'Osiris n'existe plus ; on lui a coupé la tête, enlevé la peau, extirpé les ongles. Nephthys assiste à la scène comme témoin. Elle manifeste sa joie de voir l'ennemi de son frère anéanti. Un autre témoin de la scène est Isis. Celle-ci joue du tambourin en manifestant comme Nephthys la satisfaction qu'elle éprouve à voir couler le sang et disperser les membres des adversaires d'Osiris.

Planche IV, 86. — Tableau sur le soubassement de la chambre. Il est très mutilé. Le roi amène devant Hathor les nomes de la Haute et de la Basse-Egypte.

Chambre n° 3 du nord. — Suite et continuation de la chambre n° 3 du sud. Ici encore le mystère divin va s'accomplir. Le mal est vaincu ; il n'est pas détruit. Osiris renaît. Mais il va de nouveau avoir à combattre son ennemi éternel. Il succombera de nouveau ; de nouveau il descendra aux enfers et ressuscitera. Le caractère d'Osiris s'affirme ainsi de plus en plus. Dans son expression la plus haute, Osiris est le type de la nature, avec toutes les assimilations plus ou moins ingénieuses qui peuvent découler de ce rôle principal. Osiris n'est-il pas en effet le soleil,

à la fois jeune homme et vieillard, qui meurt le soir pour renaître plus brillant à l'horizon du matin, qui s'éloigne de nous et semble disparaître au solstice d'hiver pour se montrer plus radieux et plus vivant que jamais au solstice d'été? N'est-il pas l'arbre qui ne perd sa verdure que pour en revêtir une plus fraîche et plus belle? N'est-il pas l'homme lui-même, qui ne vit que pour mourir, et qui ne meurt que pour renaître?

Les planches IV, 87-90 sont consacrés à la reproduction des documents que nous avons copiés dans la chambre n° 3 du nord.

Planche IV, 87. — Tableau placé dans la porte de la chambre à gauche en entrant. Il représente les cent-quatre amulettes « en or et en pierres précieuses » déjà mentionnées par l'inscription de la chambre n° 2. Ce texte nous en révèle la destination : le jour de la fête des funérailles, on les placera dans la salle du sépulcre pour servir de talismans (1).

Ces cent-quatre amulettes sont en matières diverses, qu'on ne réussit pas toujours à identifier. Il y en avait :

8 en [hieroglyphs],

3 en [hieroglyphs] (2),

1 en turquoise et feldspath vert (3),

2 en [hieroglyphs],

1 en [hieroglyphs],

11 en [hieroglyphs],

2 en [hieroglyphs].

(1) Pour le tableau des cent-quatre amulettes d'Osiris, voyez le *Supplément*, pl. I.

(2) Erreur évidente du lapicide. Au lieu de [hieroglyphs], lisez [hieroglyphs].

(3) Autre erreur. Au lieu de [hieroglyphs], lisez [hieroglyphs].

CHAMBRE N° 3 DU NORD.

5 en lapis-lazuli,
24 en albâtre,
16 en [hiéroglyphe],
10 en [hiéroglyphe] (1),
3 en,
5 en,
2 en [hiéroglyphe],
3 en [hiéroglyphe],
2 en feldspath vert,
6 sans indication de matière.

Planches IV, 88-90. — Suite des cercueils d'Osiris tels qu'ils existaient avec leurs statues et leurs emblèmes dans les villes de l'Egypte où les reliques du dieu étaient conservées. Les cercueils sont ainsi rangés : Osiris de Busiris, Osiris sans nom, Osiris de l'ouest et de l'est, c'est-à-dire des Arabes-Egyptiens (pl. 88), Osiris de Busiris, Osiris de Lycopolis, Osiris de Memphis (pl. 89), Osiris de Busiris, Osiris de Saïs, deux Osiris d'Abydos (pl. 90). Le roi fondateur du temple est représenté à genoux, faisant l'offrande du feu, devant le cercueil de l'un des Osiris de Busiris. On remarquera la bannière du roi, déjà mentionnée (2). C'est le seul exemple que nous ayons dans l'intérieur du temple d'Osiris d'une bannière pleine (3).

L'étude des tableaux gravés sur les parois de la chambre n° 3 du nord ne nous révèle d'ailleurs rien que nous sachions déjà par les tableaux gravés sur les parois des autres chambres. C'est toujours le mystère de la mort et de la résurrection d'Osiris qui fait le sujet des représentations. Tantôt le dieu est couché; les deux *Schen-ti* sont près de lui, hâtant le moment suprême par leurs incantations. Tantôt le dieu est debout ou à demi-dressé sur la couche funèbre ; déjà le souffle vital l'a saisi et il apparaît vainqueur du mal et de la mort. Tantôt il est ithyphallique ; un germe d'existence est encore en lui et la seconde mort ne l'a pas atteint.

(1) Faute du lapicide. Il faut le cœur [hiéroglyphe], complément de [hiéroglyphe] ou [hiéroglyphe] qui, à proprement parler, signifie *la joie*. Le sculpteur a fait confusion entre ces deux signes.

(2) Ci-dessus, page 50.

(3) A l'exception de la salle A, qui représente la partie romaine de l'édifice.

CHAPITRE TROISIÈME

RÉSUMÉ

§ Ier. — CONSIDÉRATIONS GÉNÉRALES.

1. — Le temple de Dendérah s'élève en un lieu que les traditions de l'ancienne Egypte regardent comme sacré. C'est là qu'Isis était née « sous la forme d'une femme noire et rouge (1), » nommée *Num-ankh-t*, *Bener-meri-t* (la palme d'amour), et quelquefois *Khent-abet* (2). La date de la naissance d'Isis est rapportée par les inscriptions « au jour de la nuit de l'enfant dans son berceau (3), » lequel doit correspondre au quatrième épagomène (4). En ce jour, soit à cause de la naissance d'Isis, soit pour tout autre motif, on célébrait « la grande panégyrie du monde entier (5), » qu'un texte gravé sur les murailles du petit temple d'Isis nomme « la grande panégyrie de l'équilibre du monde (6). »

(1) I. 6, 19, 42, 74; II, 23, 34, 35, 36, 37, 62; III, 43, 78. Texte, p. 106, 131, etc.

(2) I, 19, 23; II, 1, 23, 34, 37; III, 33, 41, 43, 65, 73; IV, 27. Voyez II, 57, *d, e,* où *Num-ankh-t* est mis en parallélisme comme titre de la déesse avec *Khent-abet*.

(3) I, 39 ; II, 34, 35, 37, 42, 62; III. 43; IV, 29.

(4) I, 62; IV, 27. Le quatrième épagomène est en effet le jour de la naissance d'Isis (*De Is. et Osir.*, 13).

(5) I, 62 ; II, 1.

(6) Texte, page 106.

On trouve dans le temple une chambre (la chambre T) qui est appelée le *Meskhen,* c'est-à-dire « le berceau, le lieu de la naissance, » et que les textes nous donnent comme l'endroit où naquit la déesse (1). Mais cette chambre n'est que la partie du temple destinée à rappeler théoriquement l'événement mystique auquel le temple devait son existence : Isis naquit, en effet, non dans la chambre T, mais sur l'emplacement du petit temple que Strabon mentionne sous le nom de temple d'Isis et qui n'est situé qu'à quelques mètres de l'édifice dont nous nous occupons (2).

Le temple devant son existence à Isis, on peut s'étonner qu'Hathor en soit la déesse principale. Mais rien n'est plus fréquent dans les habitudes des monuments égyptiens que les changements de noms imposés aux divinités dans le même temple, et rien n'est plus certain que l'identité d'Isis et d'Hathor (3). Dans son rôle de déesse enfant naissant à Dendérah, Hathor prend le nom local d'Isis, comme dans son rôle de déesse protectrice de la crue du Nil, elle prend le nom local de Sothis. Hathor reste donc la déesse éponyme du temple, et c'est elle en somme qui était née à Dendérah sous la forme d'une femme noire et rouge.

2. — Le temple de Dendérah a été fondé par Ptolémée XI qui le fit bâtir tout entier, à l'exception de la salle A. La salle A a été construite sous Tibère (4).

(1) II, 34, 37 ; III, 41, 43.
(2) III, 78, Texte, page 171.
(3) Les preuves sont nombreuses. Voyez entre autres, l'inscription *e* de la planche I, 6. Texte, p. 119.
(4) Ci-dessus, pages 45 et 116.

Mais le temple de Dendérah n'appartient aux basses époques que par sa construction. Il succède en effet comme règle, comme organisation dogmatique et liturgique, à des édifices plus anciens démolis (1). Or, le plus ancien de ces édifices remonte jusqu'au temps des Mânes, c'est-à-dire qu'il précède non seulement les Pyramides, non seulement les plus vieux tombeaux de Saqqarah et de Meydoum, mais qu'il dépasse en antiquité le fondateur de la monarchie lui-même (2).

Il n'est pas besoin d'appuyer sur l'importance de cette révélation. Le temple ne pouvait pas exister sans Hathor, et Hathor ne pouvait pas exister tout au moins sans la partie essentielle et fondamentale du dogme qu'elle personnifie. Mais le dogme que personnifie Hathor tient et a dû toujours tenir à ce que la philosophie égyptienne a de plus élevé. Dès le jour où le culte d'Hathor s'est établi, on a créé du même coup le type de cette harmonie générale de la nature qui, à travers la lutte des deux principes éternellement opposés, assure au monde sa grandeur en même temps que sa durée. Antérieurement à Ménès et peut-être plusieurs siècles avant lui, la religion égyptienne était donc déjà formée, et déjà les bords du Nil connaissaient une civilisation digne de ce nom. On peut chercher et retrouver dans les autres pays les traces de l'homme primitif, antérieur à toute culture. En Egypte, la question de l'âge de pierre doit compter avec une période historique sans pareille dans le monde entier.

3. — Le temple n'était pas seulement, d'une manière générale,

(1) Ci-dessus, page 53 et *Supplément*, pl. H. (2) III, 78, *k* et *n*.

la résidence d'Hathor. « L'âme d'Hathor, » prenant la forme d'un épervier à tête humaine, venait habiter toutes les représentations faites à l'image de la déesse. Les figures des autres dieux étaient de même hantées par les personnages divins qu'elles représentaient (1). On croyait ainsi à la présence réelle de la divinité dans son temple.

4. — Le plan du temple, sa décoration, sont de révélation divine. C'est Chnouphis, l'architecte divin, qui a posé les limites des quatre murailles (2); les représentations des chambres sont exécutées sous l'inspiration de Thoth, de Safekh, de *Sah*, l'intelligence divine personnifiée (3). L'habitation terrestre d'Hathor devient pour elle comme son habitation céleste : le toit est semblable à la voûte des cieux, etc. (4).

Le roi fondateur s'attribue dans cette œuvre la construction matérielle et ce qui regarde le culte. C'est lui qui jette les fondements de l'édifice, qui l'inaugure, qui apporte dans les chambres les objets qui leur sont destinés, qui les consacre, qui règle le cérémonial à observer dans les fêtes, qui en fixe la date.

5. — Les tableaux sculptés sur les murailles du temple nous donnent le moyen de reconnaître sans trop de difficulté le caractère général du monument dont nous nous occupons.

Si nombreux qu'ils soient, ces tableaux sont composés sur un

(1) I, 39, 54 ; II, 17 ; IV, 10, devant le quatrième prêtre ; IV, 44, *b*.
(2) II, 13.

(3) I, 39 ; II, 17 ; III, 15.
(4) I, 39, 48 ; II, 17.

plan uniforme. Le roi est d'un côté, la divinité de l'autre. Le roi fait à la divinité une offrande en rapport avec la destination du lieu, et invariablement sollicite d'elle une faveur. Invariablement aussi la divinité répond en concédant la faveur demandée. Le roi et la divinité en présence, tel est l'inévitable sujet de toutes les compositions qui couvrent les murailles du temple.

Le caractère général du temple est ainsi bien défini. Les milliers de proscynèmes qui composent la décoration des chambres s'ajustent bout à bout pour former un immense et unique proscynème, qui est le temple. Sur le lieu où naquit Isis, Ptolémée XI eût pu ériger une stèle, avec tout un service d'offrandes à y consacrer en certains jours (1). Mais en élevant un temple il n'a rien fait de plus comme point de départ et comme principe. Des deux côtés, lui seul se présente en solliciteur devant la divinité, lui seul l'invoque. C'est en son nom que tout est fait. Tout vient de lui, et tout retourne à lui.

6. — Cette spécification du point de vue sous lequel nous devons envisager le temple ne serait pas complète si nous ne prenions en considération le renseignement fourni par l'inscription grecque gravée sur le listel de la façade (2), de laquelle il résulte que la partie antérieure du temple a été bâtie à frais communs par les habitants du nome et de la métropole. Or, la partie antérieure du temple (la salle A) ne diffère en rien des autres parties comme conception décorative. Tibère et les empereurs y sont seuls en

(1) Voyez l'Inscription de Rosette. (2) Letronne, *Insc. gr. et lat. de l'Eg.*, T. I, p. 90.

présence de la divinité, au même titre qu'autre part Ptolémée XI et Ptolémée XIII. Le temple peut donc porter le nom du premier de ces deux rois comme celui de son fondateur; il est possible cependant que ce roi ne soit pour rien dans sa construction. Peut-être les prêtres, peut-être les habitants du nome et de la métropole, ont-ils, ici encore, bâti le temple à frais communs; mais ils ont choisi le roi pour être leur intermédiaire auprès de la divinité, ou plutôt c'est pour appeler sur le roi la faveur divine qu'ils ont construit l'édifice.

7. — Le temple occupe le centre d'une grande enceinte à peu près carrée et bâtie en grosses briques crues. L'enceinte est percée de deux portes monumentales. Elle est assez haute pour qu'on ne puisse rien voir du dehors de ce qui se passait à l'intérieur, et assez épaisse pour qu'on ne puisse rien entendre. Le temple n'avait pas ainsi de perspective proprement dite. On ne l'apercevait d'aucune partie de la ville, même dans les plus hautes assises de ses murailles. Si les habitants de Tentyris n'étaient pas admis dans l'enceinte, ils ne devaient voir le temple, les deux portes monumentales une fois fermées, que comme une sorte de citadelle aux quatre longs murs sombres, symétriquement inclinés à la manière des pylônes.

Nous n'avons pas à nous occuper encore des fêtes qu'on célébrait à Dendérah en l'honneur des dieux adorés dans le temple. Déjà cependant nous savons par l'étude de l'enceinte et des immenses matériaux employés dans sa construction que, parmi les fêtes dont le temple était le centre et le point de départ, il en était que les

profanes ne devaient jamais voir et qu'*à priori* on rangerait dans le nombre de celles qu'en Grèce on appelle des mystères.

8. — Ces détails mettent en évidence le caractère général du temple de Dendérah, qui, sans aucun doute, est le caractère général de tous les temples en Egypte. Le temple égyptien n'a rien à faire, soit avec le temple grec, soit avec l'église chrétienne. Les fidèles ne s'y assemblent pas pour la prière. Les prêtres n'y sont pas les intermédiaires entre les fidèles et la divinité. Il n'y a ni oracles, ni divination. Tout s'y fait au nom du roi, et en faveur du roi. En Egypte, les rois ne sont pas seulement les représentants de la nation ; ils s'élèvent plus haut et se proclament les fils du soleil et les représentants des dieux. A ce titre, ils sont vraiment dignes de voir la divinité face à face ; dans le silence et dans la retraite des temples ils conversent avec elle ; ils sollicitent pour eux-mêmes et pour l'Egypte la faveur des dieux et c'est à eux que les dieux répondent. Les habitants du nome et de la métropole qui élevaient à Aphrodite le pronaos de Dendérah s'en remettaient ainsi sur la personne de l'empereur régnant du soin d'invoquer pour eux la déesse. C'est là, en définitive, le point de vue sous lequel il faut envisager les temples égyptiens. Ces temples sont un hommage rendu à la toute-puissance des dieux moins encore qu'un hommage rendu à la majesté royale. Le véritable intermédiaire entre le pays et la divinité, c'est le roi. Quant aux prêtres, ils ont si peu cette influence qu'on chercherait en vain dans les temples de l'Egypte (à l'exception toutefois du temple de Chons à Thèbes où l'usurpation est flagrante), un tableau où une seule fois apparaisse un prêtre officiant devant la divinité du lieu.

9. — Le temple n'occupe pas seul l'enceinte. On trouve à côté de lui, en premier lieu, un autre temple plus petit nommé le *Mammisi*; c'est dans ce temple que s'accomplit le mystère divin de la naissance du troisième dieu de la triade. On y trouve encore le temple d'Isis, élevé sur le lieu même où la déesse naquit.

La pratique des fouilles enseigne qu'il faut distinguer entre les murailles d'origine copte ou arabe qui sont bâties avec des briques de petites dimensions et toujours sans paille, et les murailles d'origine égyptienne qui sont bâties avec des briques énormes dont la terre est le plus souvent mélangée de paille. Or, on rencontre dans l'intérieur de l'enceinte et principalement du côté nord, des murailles construites avec des briques égyptiennes et qui sont les restes de maisons effondrées. L'enceinte n'enfermait donc pas seulement les trois temples dont nous venons de parler. Çà et là devaient s'élever des constructions qui, probablement, servaient d'habitations aux prêtres ou aux employés des temples.

Comme tous les temples égyptiens, le temple de Dendérah avait son lac qui était situé à l'intérieur de l'enceinte et probablement assez près de la muraille au sud du grand temple. Sur les bords du lac était un édicule où l'on se tenait pendant que les barques circulaient sur l'eau sacrée. Un puits, un bassin nommé « bassin de la pureté, » un bassin servant à prendre l'eau pour le nettoyage, un autre bassin servant à prendre l'eau pour les ablutions du roi, étaient probablement sous la dépendance du lac.

Bien que le temple soit bâti sur le sable du désert, des arbres et des jardins existaient à l'intérieur de l'enceinte. On distinguait entre tous un figuier, qui était l'arbre sacré à Den-

dérah (1). Quatre jardins qui prenaient leur nom des deux espèces d'arbres qui y croissaient principalement occupaient des emplacements que nous ne saurions déterminer, mais qui correspondaient peut-être à quatre sections de l'enceinte déterminées par les allées du temple.

N'oublions pas enfin l'édicule qui devait servir de logement à l'agathodœmon, c'est-à-dire au serpent qui passait pour être le génie protecteur de Dendérah, ni les autels qui s'élevaient çà et là et que pendant la marche des processions on chargeait d'offrandes.

10. — L'intérieur du temple, bien qu'admirablement conservé, ne nous donne pas une idée de ce que devait être cette partie de l'édifice dans son intégrité. Il ne paraît pas qu'il y ait eu dans le temple une statue d'Hathor qui ait été la statue par excellence de la déesse, et le sistre d'or que l'on conservait dans la niche du sanctuaire ne paraît pas avoir eu lui-même cette importance.

Mais on trouvait dans diverses salles des statues assez nombreuses qu'on habillait et qu'on déshabillait; on trouvait des autels, des tables d'offrandes, des enseignes mises en dépôt, des coffres dans lesquels certaines images sacrées étaient cachées à tous les yeux, d'autres coffres où l'on mettait, soit les vêtements sacrés, soit les ornements destinés à parer les statues et les ustensiles du culte. Quatre grandes barques étaient enfermées dans une des salles du temple, tandis que dans d'autres salles on emmagasinait les essences

(1) Selon Plutarque (*De Is. et Osir.*, 31), le figuier était consacré à Osiris. Sur le culte des arbres, voyez F. Lenormant, *Lettres assyriologiques et épigraphiques*, T. II, p. 103. Comp. II, 20.

et les huiles odoriférantes fabriquées sur place (1). Les édicules des terrasses devaient avoir eux-mêmes leur mobilier sacré, et il est probable qu'on y conservait les trente-quatre barques, les statues des dieux et des rois, les petits obélisques, les enseignes qui servaient dans les cérémonies de l'enterrement d'Osiris (2). Quant aux cryptes, les statues et les emblèmes qui y étaient tenus en dépôt étaient aussi riches que variés et nombreux. Des nattes, peut-être des tapis, couvraient partout le sol (3).

11. — Le mode d'éclairage du temple offre des particularités qui méritent d'être signalées. La grande salle hypostyle et la chapelle intérieure réservée à la fête du Nouvel-An, reçoivent seules la pleine clarté du jour. Dans toutes les autres parties du temple, les salles ne sont éclairées que par la lumière douteuse qui passe à travers quelques étroites ouvertures ménagées dans les plafonds. Une salle (la salle des quatre barques), étant sans communication avec le dehors, se trouvait même dans l'obscurité la plus complète, sa porte une fois fermée.

On peut dire ainsi que le temple était un édifice extraordinairement sombre dans l'intérieur. On n'y avance aujourd'hui qu'à tâtons, et les conditions d'éclairage n'étant pas changées, il est certain qu'il en a toujours été de même dans l'antiquité (4). Que cette demi-obscurité ait été intentionnelle, c'est ce qui n'est pas douteux. Le rite y obligeait. En outre, on entretenait de cette manière dans l'intérieur

(1) Ci-dessus, page 153.
(2) Ci-dessus, page 274.
(3) Ci-dessus, page 112

(4) Comparez *De Is. et Osir.*, 21. L'auteur du Traité y parle des chambres obscures du temple, plutôt que des cryptes.

du monument une température toujours égale, on se préservait de la poussière, on éloignait les objets sacrés de l'atteinte des mouches et des insectes. Employait-on pour la célébration des fêtes un mode quelconque d'illumination, même en plein jour? nous ne saurions répondre à cette question.

12. — Aucun animal n'était nourri dans l'intérieur du temple : il n'y aurait pas vécu, vu l'obscurité du lieu (1). Ce n'est donc pas au temple de Dendérah que s'applique cette description de Clément d'Alexandrie : « Les sanctuaires sont ombragés par des voiles tissus d'or; mais si vous avancez dans le fond du temple et que vous cherchiez la *statue*, un employé du temple s'avance d'un air grave en chantant un hymne en langue égyptienne et soulève un peu le voile, comme pour nous montrer le dieu. Que voyez-vous alors? un chat, un crocodile, un serpent indigène, ou quelque autre animal dangereux! Le dieu des égyptiens paraît! c'est une bête sauvage se vautrant sur un tapis de pourpre (2). »

Les passages de Pline (3) et de Juvénal (4) sur l'aversion des Tentyrites pour le crocodile sont trop connus pour que nous les rapportions ici. Il est remarquable, en effet, que dans plusieurs centaines de tableaux, le temple ne nous en montre pas un seul où

(1) La découverte de deux momies de vache dans les cryptes semblerait faire croire qu'on nourrissait à Dendérah un de ces animaux comme l'emblème vivant d'Hathor (Strabon, *Géogr.*, L. XVII, p. 809, Elien, *De Anim.*, L. XI, ch. 27). Les textes n'en font cependant pas mention, et aucune place n'est laissée pour l'habitation de la vache sacrée dans les descriptions que nous possédons des bois, des étangs, des édicules, des bassins, des logements du serpent génie, etc., (II, 20, III, 78).

(2) Clément d'Alexandrie, *Pædagogus*, III, 2.

(3) VIII, 38.

(4) Satire XV.

la figure du dieu Sebek soit représentée. Quant à la cause de la haine que le crocodile inspirait aux Tentyrites, elle est facile à deviner. Le crocodile est l'emblème des ténèbres. C'est sous la forme d'un crocodile que Typhon vaincu par Horus avait échappé à son vainqueur (1). Or, le temple est élevé au Beau et au Bien vainqueur du mal, de la nuit et de la mort. En tuant le crocodile, on était donc semblable à Horus, on s'assimilait à Osiris, on délivrait Hathor, la déesse du Beau, de son plus hideux adversaire. A Dendérah, le crocodile était un démenti vivant aux croyances des habitants du lieu, et c'était faire acte de piété que de le détruire.

13. — Le temple ne nous fournit pas de document qui nous renseigne d'une manière suffisante sur son personnel. L'interprétation des tableaux allégoriques (2) où nous voyons le corps sacerdotal de Dendérah partagé en trois ordres qui sont les employés, les prêtres et les initiés, n'est pas définitive, et le serait-elle qu'elle ne nous apprendrait pas grand'chose. Nous savons bien par l'extrait de « la règle » (3) qu'on distinguait spécialement dans le nombre des fonctionnaires trois prêtres locaux sans désignation fixe d'attributions, appelés le *Hunnu*, le *S-hotep-en-ès*, le *Sam-ar*. Nous savons qu'il y avait dans le temple trois *Sotem* attachés au culte du Sokar de Dendérah (4) et une prêtresse locale revêtue des fonctions de chanteuse et de prophétesse, nommée la *Mena-t-ur-t* (5). Nous apprenons encore par les inscriptions (6) que des

(1) *De Is. et Osir.*, 49. (4) II, 38.
(2) III, 77. (5) II, 20.
(3) II, 20. (6) I, 52.

préparateurs assimilés aux prêtres (1) étaient préposés à la manipulation des essences dans le laboratoire, et qu'on employait dans l'atelier où l'on confectionnait les vêtements sacrés, quarante-huit prêtres-ouvriers (2). Enfin le détail de la grande procession de la fête du Nouvel-An (3) nous prouve qu'il y avait tout au moins parmi les fonctionnaires et les employés du temple treize prêtres chargés de porter les enseignes des dieux, dix-neuf prêtres chargés du transport des édicules dans lesquels les images sacrées étaient enfermées, huit autres prêtres préposés à des fonctions diverses, parmi lesquels le chanteur et les quatre prophètes, huit assistants dont le chef du laboratoire chargé « d'oindre les statues des dieux avec ses doigts, » deux sacrificateurs « aux couteaux nombreux » chargés des offrandes solides, un employé chargé des offrandes liquides, deux autres employés représentant Apis et Mnévis et chargés des offrandes en blé, deux préposés à l'arrosage du chemin, sans parler des cinq assistants auxquels la tâche de porter les vêtements sacrés, les offrandes en bière, en fleurs et en oiseaux, était dévolue. Mais, si précieux qu'ils soient, ces renseignements dispersés et recueillis çà et là ne tiennent pas lieu d'une nomenclature régulière des fonctionnaires attachés au temple, que nous n'avons nulle part.

La question n'est donc pas vidée, et malgré la profusion de textes dont les murailles de Dendérah sont couvertes, c'est encore aux papyrus grecs qu'il faut nous adresser si nous voulons avoir une

(1) III, 73.
(2) IV, 22.

(3) IV, 2 et suiv.

idée de l'organisation du corps sacerdotal dans les temples de l'Egypte.

14. — Dendérah devait, comme Edfou, posséder une bibliothèque. Si l'analogie ne nous trompe pas, la bibliothèque de Dendérah consistait en un édicule qu'on adossait contre le mur dans une des chambres et où l'on conservait deux ou trois coffres de bois dans lesquels les papyrus étaient enfermés.

L'édicule est perdu avec tout ce qu'il contenait. Mais nous connaissons les titres de six des ouvrages qui y étaient contenus (1) Tous les six traitent de la magie (2).

15. — En sa qualité d'édifice métropolitain, le temple de Dendérah reçoit des noms qui s'appliquent, soit à lui-même, soit à la ville, soit au nome. C'est ainsi qu'on le trouve indifféremment appelé *Aa-ta, An* ou *Tarer*.

Mais *Aa-ta* est plutôt le nom du nome ; *An* s'applique à la ville, et *Ta-rer* au temple.

(1) III, 35 ; IV, 74.

(2) Il y a dans le temple plus de traces de magie que ne le laisse supposer notre description. Tous les gardiens (I, 30 ; IV, 25), toutes les divinités armées de glaives (III, 28 ; IV, 58 et suiv.), tous les personnages souvent étranges qui sont envoyés par les nomes pour protéger la momie d'Osiris (IV, 40, 78 et suiv.), doivent accomplir leur tâche par une action magique. Une partie des livres de la bibliothèque d'Edfou était composée de papyrus magiques (voy. ci-dessus, p. 248) ; et on doit supposer qu'il en était de même des livres de la bibliothèque de Dendérah. La célèbre formule (de Rougé, *Etude sur une stèle égyptienne*, p. 120), invariablement placée à la suite de toutes les figures du roi, n'est qu'une formule d'objurgation pour empêcher « le mauvais œil » de saisir le roi par derrière et à l'improviste. Les cent-quatre amulettes d'Osiris (IV, 87) sont autant de moyens prophylactiques destinés à préserver la momie divine de l'atteinte des génies malfaisants.

Parmi les autres noms peu usités qu'on trouve cités çà et là dans les inscriptions, il en est un, *(T)an-ta-nuter* (1), qui paraît avoir servi de type au nom propre que les Grecs ont orthographié Τεντυρίς. Un autre, que les textes écrivent *Kha-ta*, désigne aussi la ville, mais appartient plutôt à la nécropole, ce qui prouve que, dans les usages égyptiens, la nécropole se confondait avec le temple, qui se confondait lui-même avec la ville et le nome.

Il est à peine besoin d'ajouter que nous ne comptons pas parmi les noms propres de Dendérah les dénominations vagues comme « la maison de la joie, la maison de l'ivresse, le siége de la mère d'Horus, le siége de la mère divine (2), » qui ne sont pas autre chose que des *epitheta ornantia*.

16. — Le temple est élevé à une seule divinité, qui est Hathor.

Un certain nombre de ces divinités qu'on appelle des πάρεδροι ou des σύνεδροι prenaient place cependant à côté d'elle. Mais il fallait que l'unité ne fût pas rompue. De là, « la triade » formée de trois dieux ou d'un dieu en trois personnes; de là aussi « la grande *Pa-ut*, » ou le grand cycle des dieux composé de trois fois trois dieux, c'est-à-dire d'une sorte de pluriel d'excellence appliqué à la triade.

Hathor, Horus d'Edfou et Hor-sam-ta-ui sont les divinités de la triade de Dendérah.

La grande *Pa-ut* comprend, soit neuf divinités, soit onze, sans toutefois sortir du pluriel d'excellence dont nous venons de parler.

(1) Pour la transcription hiéroglyphique de ce mot, voyez ci-dessus, page 77.

(2) III, 79.

Tantôt, en effet, on a compté la triade pour une seule personne et on y a ajouté trois formes d'Hathor, trois formes d'Hor-sam-ta-ui, Osiris et Isis. Tantôt on a considéré le temple d'Osiris situé sur les terrasses comme indépendant du temple proprement dit, et ramenant la triade à ses trois unités, on a obtenu une grande *Pa-ut* composée des quatre formes d'Hathor, d'Horus d'Edfou, et des quatre formes d'Hor-sam-ta-ui. Des deux côtés on avait ainsi neuf divinités.

En somme, malgré les parèdres nombreux qui environnent Hathor, il n'y a dans le temple qu'une divinité, ou plutôt toutes les divinités s'y absorbent en une seule. On trouve ainsi en Hathor l'unité dans la multiplicité, aussi bien qu'on trouve en elle la multiplicité dans l'unité.

17. — Parmi les parèdres, Osiris occupe une place si importante, les idées qu'il représente s'ajoutent si bien pour les définir et les compléter aux idées que représente Hathor, qu'on a élevé à Osiris, sur les terrasses du Grand Temple, un temple plus petit qui se présente ainsi comme le complément et la continuation du monument principal.

A proprement parler, nous avons donc à étudier séparément et successivement le temple d'Hathor et le temple d'Osiris.

§ II. — TEMPLE D'HATHOR.

18. — Le temple d'Hathor comprend trois grandes divisions qui sont l'*Intérieur*, la *Chapelle du Nouvel An* et ses dépendances, les *Cryptes*.

19. — INTÉRIEUR. — L'intérieur se subdivise en deux parties, l'une réservée au culte, l'autre réservée au dogme.

Les salles A, B, C, D, E, les chambres F, G, H, I, J, K, c'est-à-dire toute la partie antérieure du temple, sont destinées au culte. La salle A est une façade, un lieu vague de passage; le roi entre par la grande porte, les prêtres par les portes latérales. Les salles B, C, D, et particulièrement la première, servent de lieu de réunion aux prêtres; ils s'y assemblent au moment de se former en cortège pour les processions. On conserve dans la salle E un édicule où sont enfermées une statue d'Hathor et les quatre barques qu'on monte sur des barres et qu'on porte dans les processions. La chambre F est le laboratoire où l'on prépare les onguents, les huiles et les essences odoriférantes dont il faut oindre les statues et les objets du culte. Dans les chambres G, H, I, on prépare et on emmagasine les offrandes liquides et solides dont on doit faire usage dans les cérémonies; les chambres H et I servent en outre de passage, l'une aux prêtres qui apportent les offrandes de la Haute-Egypte, l'autre aux prêtres qui apportent les offrandes de la Basse-Egypte. La chambre J est le trésor de la déesse; c'est là que sont conservés les bijoux, les diadèmes, les colliers, les pectoraux, les emblèmes divers en matières précieuses qui servent soit à parer les statues des divinités, soit à figurer dans les fêtes de l'intérieur du temple. Dans la chambre K sont des coffres où sont enfermés les tissus, les bandelettes, les étoffes d'or et d'argent, dont on habille les dieux. On voit par là qu'à partir de la salle A toutes les chambres ne sont à proprement parler que des sacristies (1).

(1) Ci-dessus, page 115.

Les chambres réservées au dogme (chambre S, T, U, V, X, Y, Z, A', B', C', D') occupent la partie postérieure du temple. Il est difficile de penser que ces onze chambres ne correspondent pas aux onze parèdres qui forment la totalité des dieux adorés dans le temple. L'étude des tableaux dont les onze chambres sont ornées ne conduit cependant point à ce résultat. La décoration des chambres a été combinée à un autre point de vue (1). On aurait pu faire servir les murailles des onze chambres au développement de la partie du dogme que représente chacune des onze divinités. Mais on n'a pas voulu qu'il en fût ainsi. Hathor est placée au centre et dans l'axe du temple, c'est-à-dire dans la chambre Z où se trouve le *sanctum sanctorum;* à droite le bien lutte contre le mal, la lumière contre les ténèbres, le feu qui réchauffe et fait vivre contre le feu qui consume et qui tue; à gauche, le mystère divin est accompli, le bien triomphe, Osiris mort ressuscite avec tout le cortège de divinités et d'attributs qui accompagne la mort et la résurrection du dieu. Tel est le sens général de la décoration des onze chambres. Quant aux onze parèdres et à leur caractère particulier, on les a intentionnellement écartés. La décoration est ainsi restée ce qu'elle est à peu près dans tout le temple. Il ne faut pas y chercher un exposé méthodique des idées philosophiques et religieuses qui ont servi de point de départ à la construction de l'édifice. Ces idées sont quelquefois apparentes; plus souvent elles sont voilées et on refuse d'en confier l'expression à des murailles de pierre. Les onze chambres sont donc, selon toute vraisemblance, habitées par les onze parèdres. Mais ce ne sont pas

(1) Ci-dessus, pages 66 et 165.

les onze parèdres qui fournissent précisément le sujet de la décoration des onze chambres (1).

20. — On devait célébrer dans le temple plus d'un service quotidien en rapport, soit avec le temple lui-même, soit avec les statues et les édicules qui y étaient déposés (2). Les prêtres devaient en outre être astreints à certaines observances rituelles qui constituaient sans aucun doute la partie active de leur charge et les obligeaient à être présents chaque jour dans le temple.

Mais les inscriptions ne nous livrent aucun renseignement précis sur ce sujet. Tout au plus pourrait-on conclure d'un texte assez ambigu gravé sur la porte de la chambre A' qu'on venait réciter tous les soirs à l'entrée de cette chambre une prière au soleil couchant (3).

21. — Il n'en est pas de même des fêtes annuelles dont nous possédons un tableau complet (4).

Ces fêtes consistaient en processions, précédées et accompagnées de prières, de chants, de libations, d'offrandes et de stations en divers lieux.

Les prêtres et les assistants appelés à faire partie du cortége se réunissaient dans la salle B. Tantôt les processions ne sortaient pas de l'intérieur du temple, tantôt elles montaient sur les terrasses. L'enceinte dans tout son pourtour était aussi visitée par les proces-

(1) Ci-dessus, page 165.
(2) Inscription de Rosette, texte grec, lig. 37 et suiv.
(3) II, 70.
(4) I, 62. Comparez III, 78.

sions, qui quelquefois parcouraient la ville et la nécropole. Une fois même le cortége descendait sur le canal sacré et prenait la route d'Edfou.

Le but de la procession était une cérémonie qu'on devait aller célébrer en quelque lieu voisin, comme le Mammisi, le pylône, l'édicule situé sur les bords du lac, les deux temples du sud et la nécropole qui les avoisinait. On se bornait en quelques circonstances à un simple défilé autour du temple et dans le périmètre de l'enceinte.

22. — On cherche en vain dans toute la décoration de l'intérieur du temple un tableau qui nous fasse connaître la composition du cortége pendant la marche des processions. Les enseignes mises en dépôt dans la salle D (1), les naos représentés sur les parois de la crypte n° 2 (2), sembleraient cependant prouver que le cortége des fêtes célébrées dans le temple ne différait pas comme composition du cortége de la fête spéciale du Nouvel An que nous allons connaître dans ses détails. L'étude de l'escalier du sud où le cortége du Nouvel An est deux fois représenté nous fournira donc les renseignements que nous refusent les murailles du temple proprement dit.

23. — En l'absence de tout renseignement précis sur la composition du cortége des prêtres pendant la marche des processions, nous enregistrerons avec empressement les données qui nous sont fournies par une ou deux inscriptions sur le caractère particulier de l'une des fêtes du temple.

(1) I. 38. (2) III, 23, 24.

Cette fête est celle qu'on célébrait le 20 Thoth sous le nom de « fête de l'ébriété en l'honneur d'Hathor (1). » Nul doute qu'il ne s'agisse là de la « fête de l'ébriété » ou de la « fête des pampres, » mentionnée par une légende de la salle A (2); nul doute aussi que la description où nous voyons les habitants de Tentyris ivres de vin et circulant joyeusement dans la ville, ne s'applique à cette fête. « Leurs têtes sont couronnées de fleurs, dit un de nos textes, et leurs membres parfumés d'huiles odoriférantes. Du matin jusqu'au soir, le chant des jeunes gens retentit et les jeunes femmes exécutent des danses... (3) »

Le temps n'est pas venu encore de mettre en évidence dans tous ses développements la nature des fêtes dont nous venons de reconnaître le trait principal. Mais en attendant nous ferons remarquer que nous nous approchons ici, moins de l'antique Hathor égyptienne, la grave et sérieuse personnification du Beau, que de l'Aphrodite dont les fêtes avaient en Grèce ce caractère désordonné qui les a fait quelquefois confondre avec les fêtes orgiaques de Dionysos.

24. — CHAPELLE DU NOUVEL AN ET SES DÉPENDANCES. — Sous le nom de « panégyrie de tous les dieux et de toutes les déesses, » ou plus simplement sous le nom de « panégyrie du commencement de l'an, » on célébrait à Dendérah le 1^{er} Thoth une grande fête à laquelle une partie du temple était spécialement réservée. La partie du temple réservée à la panégyrie du Nouvel An forme comme un

(1) 62, h. (3) III, 15, 37.
(2) I, b.

petit temple dans le grand (1). Ce petit temple a sa chapelle (2) précédée d'une cour (3), sa chambre du trésor (4), sa crypte (5), ses chambres destinées à la préparation et au dépôt des offrandes (6). Les deux grands escaliers (7), le temple hypèthre des terrasses (8), en sont une dépendance.

25. — La fête du Nouvel An durait plusieurs jours (9). Le 29 Mésori on couvrait de leurs vêtements sacrés les statues d'Horus et des autres parèdres (10). Le quatrième épagomène, c'était la statue d'Hathor qu'on habillait (11). Puis arrivait le surlendemain la fête du Nouvel An.

Le jour de la fête du Nouvel An, le cortège d'Hathor s'assemblait dans la chapelle L; on habillait de nouveau la statue de la déesse (12); on faisait les offrandes dans la cour M en y apportant les membres des victimes immolées (13); la procession entrait dans la salle C, puis s'engageait dans le grand escalier du sud (14). On traversait, sans doute en s'y arrêtant, le temple hypèthre, puis on gagnait une partie élevée des terrasses où la statue de la déesse était découverte. Le soleil se levait à ce moment et venait frapper de ses premiers rayons l'image divine (15).

Cette cérémonie achevée, on descendait par l'escalier du nord,

(1) I, 5, couleur verte.
(2) Chapelle L. Voyez II, 1-6.
(3) Cour M. Voyez II, 7 et *Supplément*, planche D.
(4) Chambre N. Voyez II, 8-12.
(5) Située sous la chambre O. Voyez page 197.
(6) Chambres O, P, Q, Voy. IV. 13-21.
(7) Voyez IV, 2-21.

(8) Voyez IV, 24-30.
(9) I, 62.
(10) II, 1.
(11) II, 1.
(12) III, 78.
(13) II, 7.
(14) IV, 2 et suiv.
(15) I, 39; IV, 29, 18.

on sortait du temple par la grande porte de la façade, et la statue de la déesse faisant le tour de l'enceinte était montrée à la foule des initiés qui l'attendait (1).

26. — Le cortége de la fête du Nouvel-An est représenté quatre fois sur les parois des escaliers du sud et du nord. Il se composait de deux groupes. Le premier groupe était formé par les prêtres portant les bâtons d'enseigne, suivis d'autres prêtres et d'assistants mâles et femelles chargés des prières, des libations et des offrandes. Dans le deuxième groupe on voyait figurer une nouvelle suite de prêtres chargés du transport des naos dorés dans lesquels étaient enfermées les statues des onze parèdres. Parmi les assistants et les assistantes, il en était quatre ou cinq qui se couvraient les épaules de cartonnages peints imitant la tête des animaux symboliques qu'ils représentaient (2). Pendant la marche, on chantait des hymnes, on faisait des libations d'eau et de vin, on brûlait l'encens, les *Sokhet* répandaient des fleurs sur le chemin de la procession.

27. — Le jour où l'on habille la statue de la déesse est un jour que l'on désigne par « le jour de la nuit de l'enfant dans son berceau (3). »

Le jour de la nuit de l'enfant dans son berceau est souvent cité

(1) I, 62.
(2) Peut-être est-ce là l'origine des travestissements usités dans quelques-unes des Dionysies populaires de la Grèce. Voyez Maury, *Histoire des religions de la Grèce*, T. III, p. 192.
(3) II, 1.

dans les inscriptions du temple (1). Mais ce n'est pas seulement à l'occasion de la fête de l'habillement. En effet, ce jour correspond à la fois à la naissance d'Isis, c'est-à-dire au quatrième épagomène (2), à la naissance d'Hor-sam-ta-ui (3), à la grande panégyrie que les textes appellent tantôt « la grande fête du monde entier (4), » tantôt « la grande fête de l'équilibre du monde (5), » ce qui semble nous amener à l'un des solstices.

28. — Toutes les fêtes que nous venons de citer (la fête de l'habillement, le jour de la naissance d'Isis, le jour de la nuit de l'enfant dans son berceau, le jour de la naissance d'Hor-sam-ta-ui, le jour de la grande panégyrie du monde entier) sembleraient indissolublement liées les unes aux autres, et si l'on ne consulte que les documents tirés de Dendérah et d'Edfou, le jour commun de la célébration de ces fêtes serait le quatrième épagomène.

On pourrait croire cependant qu'en ce qui regarde tout au moins la nuit de l'enfant dans son berceau et la grande panégyrie du monde entier, le quatrième épagomène pourrait être, en d'autres lieux que Dendérah et en d'autres temps que l'époque de la fondation de ce temple, écarté au profit d'autres dates du calendrier.

Remarquons en effet que « l'enfant dans son berceau » est, non pas Isis (bien que sa naissance eût lieu précisément le quatrième épagomène), mais Hor-sam-ta-ui (6) ; la date de « la nuit de l'enfant

(1) I, 39 ; II, 1, 34, 35, 37, 42, 62 ; III, 33, 43, 65, 73 ; IV, 29 ; Texte, p. 106.

(2) I, 39, II. 34, 35, 37, 42, 62 ; III, 43 ; IV, 29, Plutarque, *De Is. et Osir.*, 13.

(3) Ci-dessus, p. 106.

(4) I, 62 ; II, 1.

(5) Ci-dessus, p. 190.

(6) Ci-dessus, p. 106.

dans son berceau » désigne donc à proprement parler, non la date de la naissance d'Isis, mais la date de son accouchement. Remarquons encore que la naissance du dieu enfant d'Edfou et de Dendérah, lequel symbolise le soleil renaissant, coïnciderait mieux avec un solstice qu'avec aucun autre jour, opinion que favorise le passage souvent cité de Macrobe (1) sur la méthode employée par les Egyptiens pour représenter le soleil à l'époque de l'année que nous venons de citer. La date de « la nuit de l'enfant dans son berceau » pourrait donc être théoriquement la date d'un des solstices.

Une remarque analogue peut être faite en ce qui regarde la fête que les textes appellent tantôt « la grande panégyrie du monde entier, » tantôt « la grande panégyrie de l'équilibre du monde. » Cette fête tombait à Dendérah et à Edfou le quatrième épagomène et par conséquent se confondait avec les autres fêtes célébrées en ce jour. Mais à Esneh elle tombait le 19 Thoth (2), tandis que le 29 du même mois était la date de sa célébration à Hermopolis de la Basse-Egypte (3). D'un autre côté, le calendrier de Dendérah (4) nous apprend que, si la pleine lune coïncide avec le 15 Pachons, alors a lieu la grande panégyrie du monde entier. Nous voici donc en présence de quatre dates pour la même fête.

Le problème est grave et mérite toute notre attention. La « grande fête de l'équilibre du monde » paraît bien indiquer théoriquement

(1) Macrobe, *Saturn*, I, 21.
(2) Brugsch, *Matériaux pour la reconstruction du calendrier*, pl. X, 2.
(3) *Ibid.*, pl. VI, 14.
(4) I, 62. Comp. *k*, lig. 3, et *m*, lig. 4.,

un solstice; mais, selon une très ingénieuse remarque de M. Biot, « c'est seulement dans le mois de Pachons et à celui-là seul que la nouvelle lune coïncide avec le premier du mois, et s'y montre solsticiale comme le soleil; c'est également à celui-là que la pleine lune tombe juste au milieu du mois (1). »

La grande panégyrie du monde entier aurait donc été célébrée théoriquement, c'est-à-dire dans une année fixe, le 15 Pachons qui coïncidait avec la pleine lune, la nouvelle lune coïncidant elle-même à la fois avec le 1er Pachons et avec le solstice d'été.

Mais puisque la même fête tombe à Dendérah le quatrième épagomène, aurions-nous affaire ici à une autre année, fixe ou vague, et l'écart entre le 15 Pachons et le quatrième épagomène indique-t-il l'écart des deux années? A l'époque de la construction du temple de Dendérah, le roulement d'une année dans l'autre amena-t-il en coïncidence le 15 Pachons d'une année et le quatrième épagomène de l'autre? A-t-on profité de cette coïncidence et de la date du quatrième épagomène qui est précisément celle de la naissance d'Isis à Dendérah, pour y rattacher la date de la construction du temple de cette ville? En un mot, le temple de Dendérah a-t-il été commencé en l'année où le quatrième épagomène vague, jour de la naissance d'Isis, tomba le 15 Pachons fixe, jour de la grande fête du monde entier et de l'accouchement de la déesse? En présence des énormes difficultés que soulève l'étude du calendrier égyptien,

(1) Biot, *Recherches sur l'année vague*, p. 140. *Recherches de chronologie égyptienne* p. 32. *Sur divers points d'astronomie ancienne*, p. 22, 28, 31, 106, 159. *Nouvelles recherches sur la division de l'année*, p. 29, 42, 46, 52.

nous croyons devoir ne poser les termes de ces problèmes qu'avec la plus grande réserve, et nous n'essayons même pas d'en chercher la solution.

29. — La fête du Nouvel An, célébrée dans un temple où Hathor prend souvent le nom de Sothis et pendant une cérémonie dont l'épisode principal consiste à présenter aux premiers rayons du soleil levant la statue de la déesse, nous reporte sans hésitation à la période sothiaque. Mais l'étude des textes gravés sur les parois de l'escalier nous apprend que nous risquerions de nous égarer en adoptant trop vite cette solution. En effet, si longs qu'ils soient, ces textes ne nomment pas une fois directement Sothis, et c'est Hathor, jamais Sothis, qui est mise en présence du soleil. D'un autre côté, il n'est jamais question soit du lever héliaque de Sothis, soit de la crue du Nil, soit du solstice mis en rapport avec la fête. Hathor, à la vérité, prend quelquefois dans l'intérieur du temple le nom de Sothis, mais c'est parce que Sothis préside à la crue du Nil et devient ainsi la déesse de la fécondité, ce qui est un des attributs d'Hathor. Une fête du Nouvel An qui n'a pas affaire à Sothis n'est donc pas une fête d'un renouvellement d'année sothiaque. Une seconde fois sommes-nous ici en présence d'une année, fixe ou vague, dont le 1er Thoth s'écarte autant du lever héliaque de Sothis que le quatrième épagomène s'écarte de la pleine lune de Pachons ? on serait tenté de le supposer.

30. — Cryptes. Les cryptes forment la troisième division du temple d'Hathor.

Les cryptes sont des lieux secrets perdus dans la maçonnerie du

temple. On y tenait enfermés et scellés à tous les yeux des statues et des emblèmes en matières précieuses. Les jours de fête, on démontait la pierre qui en bouchait l'entrée, et des familiers du temple allaient prendre celles des images sacrées qui devaient figurer dans les processions, pendant que le cortége attendait à l'entrée béante du souterrain. Après quoi la crypte était refermée de telle sorte que rien n'en fût visible de l'intérieur du temple (1).

31. — La décoration des cryptes, comme celle des onze chambres de l'intérieur du temple, est généralement composée en dehors des idées dogmatiques auxquelles répond la construction de ces réduits invisibles. On a été banal de propos délibéré, ou plutôt on a couvert les murailles des cryptes d'une décoration qui, tout intéressante qu'elle puisse être en elle-même, est sans rapport bien étroit avec le lieu où on la trouve et la destination de ce lieu (2).

32. — Ce parti pris rend assez complexe la question de savoir de quelle pensée les cryptes sont le produit. Les cryptes ne sont-elles à proprement parler que des cachettes? sont-elles une dépendance obligée du temple et du dogme que le temple représente?

Il est évident que les cryptes ne sont pas seulement des cachettes. S'il y avait dans les cryptes beaucoup de statues et d'emblèmes, c'est que les cryptes, comme l'intérieur du temple, avaient leur mobilier. Mais ce mobilier n'était que l'accessoire du dogme auquel les cryptes devaient leur construction. Il était fait pour les cryptes

(1) Ci-dessus, p. 228. (2) Ci-dessus, p. 67.

seules ; il servait dans les seules cérémonies des cryptes, et non dans les cérémonies de l'intérieur du temple. Quant à ce dogme lui-même, nous croyons le découvrir dans l'ensemble des idées qui mettent le chaos, les ténèbres et la mort au commencement de la vie. L'intérieur du temple est consacré au beau, au bien, à la joie, à la résurrection ; Hathor s'y montre dans tout son épanouissement. Mais nous n'en sommes encore, avec les cryptes, qu'à la période d'incubation. Là paraît Hathor environnée des éléments primordiaux au sein desquels elle va prendre naissance ; c'est là qu'est caché, comme dans le sein de la terre, le germe en apparence inerte d'où va sortir la vie (1).

33. — Les cryptes avaient leurs fêtes, comme l'intérieur du temple lui-même. Ces fêtes s'adressent aux cryptes souterraines, les seules que nous regardions comme les vraies cryptes du temple, les autres n'étant plus ou moins que des décharges dans la maçonnerie. Mais nous n'en possédons plus la liste et les seules fêtes que nous connaissions nous sont révélées par des légendes introduites d'une manière incidente dans les textes courants (2).

Il n'y a aucune raison de penser que les fêtes des cryptes diffèrent comme objet et comme composition des autres fêtes célébrées dans l'intérieur du temple. Le roi se présente à l'entrée de la crypte. Il enlève l'argile qui couvre le verrou (action purement symbolique puisqu'il n'y avait ni porte, ni verrou). Des prières conformes aux prescriptions sont récitées. Les statues sont alors enlevées et portées

(1) Ci-dessus, p. 230. (2) III, 37, 66.

en procession sur les terrasses. En tête du cortége marchent les porteurs d'enseignes. Pendant ce temps l'un des prêtres récite le chapitre sacré de la fête, un autre agite le sistre, un troisième fait les libations d'eau tout le long du chemin, etc., etc. Après quoi les images divines étaient réintégrées dans la crypte.

34. — Résumé. — Il y avait en Egypte huit Hathor. Le temple dont nous décrivons la partie principale est dédiée à celle de ces huit divinités qu'on appelle l'Hathor de Dendérah.

C'est aussi celle qu'une légende grecque gravée comme dédicace officielle sur le listel de la façade nomme Aphrodite.

Hathor pour les Egyptiens, Aphrodite pour les habitants grecs de Tentyris contemporains de Tibère, était donc la divinité principale de Dendérah, et on en peut d'autant moins douter que la salle qui porte à l'extérieur le nom grec d'Aphrodite nous montre à l'intérieur le nom hiéroglyphique d'Hathor.

A la vérité on pourrait objecter que c'est la salle hypostyle seule et non le temple tout entier que les habitants de Tentyris consacrèrent à leur Aphrodite, ce qui n'est pas sans exemple (1). Mais les titres d'Hathor dans la salle hypostyle sont invariablement ceux d'Hathor dans les autres parties du temple. Puisque l'Hathor de la salle hypostyle est l'Aphrodite du listel, l'Hathor des autres parties du temple sera donc cette même Aphrodite, et en somme, pour les contemporains grecs de Tibère, Aphrodite est celle de toutes les divinités du panthéon grec qui a paru offrir les points de contact les plus nombreux avec l'Hathor de Dendérah.

(1) Maury, *Histoire des religions antiques de la Grèce* ; T. II, page 35.

35. — Après les titres vagues de maîtresse de Dendérah, de dame du ciel, de régente de tous les dieux et de toutes les déesses, le titre le plus fréquemment donné à l'Hathor de Dendérah est celui de pupille du soleil (1), et par là les Egyptiens font d'Hathor la déesse de la beauté, qu'ils plaçaient principalement dans les yeux (2). Puis viennent les titres de déesse à la belle face, de palme d'amour, de maîtresse de l'amour, de belle déesse, de reine des déesses et des femmes, de belle dans le ciel et de puissante sur la terre (3). Presque aussi souvent, Hathor prend le rôle d'Isis (4) et alors elle est la divine mère, celle qui fait germer les plantes, celle qui produit le pain, celle qui donne la vie aux mortels, celle qui par sa fécondité porte l'abondance dans toute l'Egypte (5). Un autre des caractères les plus fréquents sous lesquels les inscriptions du temple nous montrent Hathor, est celui qui l'attache à toutes les idées de **rajeunissement, d'épanouissement, de résurrection** (6), et on en trouve les preuves jusque dans les motifs de décoration choisis pour les frises et les soubassements où les phénix et les scarabées, les fleurs qui poussent, les tiges qui se croisent et s'entrelacent (7), nous représentent à chaque pas l'éternelle jeunesse et l'éternelle beauté de la nature. C'est même comme symbole de ces idées de **renouvellement** qu'Hathor est appelée si fréquemment dans le temple

(1) I, 3, 12, 14, 20, 25, 32, 51; II, 57; III, 18, 47, 51, 54, 55, 72, 77, etc.

(2) De Rougé, *Notice sommaire des monuments égyptiens du Louvre*, p. 110.

(3) I, 19, 33, 34, 37, 39, 41, 49, 51; II, 20, 34, 37, 62, 80; IV, 5, etc., etc.

(4) I, *b* et *passim*.

(5) I, 55, 60, 63, etc.

(6) I, 14; II, 36, 50, 65, 85, 87; III, 25, 26, etc.

(7) II, 85-87.

la divine Sothis (1). Hathor est ainsi l'étoile qui fixe et gouverne théoriquement le retour périodique de l'année, qui annonce la crue du fleuve ; elle est l'étoile dont l'apparition à l'horizon oriental annonce le reverdissement de la nature, le retour de la richesse résultant de l'harmonie générale des choses.

Hathor personnifie donc le beau, l'ordre, l'harmonie. Par elle, tout dans le monde se renouvelle et dure, puisque c'est l'harmonie seule de toutes ses parties qui assure au monde sa durée.

36. — Nous avons dit qu'une inscription grecque de la façade nomme Aphrodite comme la déesse principale du temple. Hathor, comme l'Aphrodite des traditions classiques, n'est-elle pas en effet la déesse de la beauté ? Hathor, la divine Sothis, n'est-elle pas *Aphrodite-Uranie ?* Les ressemblances vont plus loin. Les inscriptions du temple assimilent souvent Hathor à Isis, et dans ce rôle nous la montrent comme la divine mère, celle qui donne et répand la vie. N'est-ce pas là l'*Aphrodite-Demeter* et l'*Aphrodite-Génitrice* des Grecs ? Il en est de même d'Eros, fils d'Aphrodite, et d'Hor-sam-ta-ui, le fils d'Hathor et la troisième personne de la triade de Dendérah. Eros est l'Amour, le Désir et l'Ardeur. Mais c'est précisément cette allégorie qu'Hor-sam-ta-ui exprime. Au sistre qu'il tient en main sont attachées des idées de mal vaincu, de purification, d'excitation, d'appétence vers la déesse, de désir de voir, de connaître et de posséder le beau. Un autre rapprochement est à faire.

(1) Sur Hathor astronomique, voyez I, 19, 33, 39, 54, 55, 74 ; II, 7, 17, 19, 20, 51, 59, 74, etc.

Selon M. Maury (1), Aphrodite est pour les Orphiques le principe de l'attraction qui lie toutes les parties de l'univers. Or, c'est à ces mêmes principes d'union, d'amour, de cohésion, d'harmonie universelle répandue dans la nature que le temple est consacré. Tout concourt donc à donner à Hathor et à Aphrodite une physionomie commune. Les Egyptiens, à la vérité, ont su retenir leur Hathor sur la pente où les Grecs ont laissé glisser leur Aphrodite. Pour les Grecs, Aphrodite est devenue la déesse de la beauté sensuelle. Sous le nom d'*Aphrodite-Pandémos*, elle a été la protectrice des courtisanes. Elle a présidé au mariage qu'elle savait rendre fécond, et son fils Eros était honoré par des fêtes que tout le monde connaît. Hathor a su se conserver des autels plus purs, et si elle est la déesse de la beauté, si en cette qualité elle préside à l'évolution de l'année, si elle devient l'étoile Sirius elle-même régulatrice des saisons, si dans tous les emblèmes qui l'entourent apparaissent les idées de rajeunissement périodique, c'est qu'elle est, non la déesse de la beauté purement physique, mais de cette beauté en quelque sorte divine qui est le résultat de l'harmonie du monde. Nous savons qu'un des rôles les plus considérables de l'Aphrodite grecque, celui d'*Aphrodite-Proserpine*, est refusé à l'Hathor de Dendérah (2).

(1) *Histoire des religions de la Grèce antique*, T. III, p. 330.

(2) Cette assertion est peut-être exagérée. Dans son rôle de divinité infernale, conductrice des âmes, Hathor est représentée sous la forme d'une vache, et elle a même quelquefois pour symbole une vache vivante (Strabon, *Géogr.*, L. XVII, § 15, p. 809, Elien, *De Anim.*, L. XI, ch. 27). Or, des représentations du temple, à la vérité très rares, nous montrent la vache symbolique d'Hathor, circulant dans une barque à travers des bouquets de lotus naissants, et on sait que nous avons trouvé deux momies de vache dans la crypte n° 4 et dans la crypte de la chambre O. N'oublions pas, d'ailleurs, qu'Hathor apparaît souvent dans le temple sous le nom

Mais remarquons qu'Hathor, comme déesse infernale, comme conductrice des âmes vers Osiris, est très souvent citée dans les textes funéraires, et si les inscriptions de Dendérah ne parlent jamais de cette nouvelle fonction attribuée à la déesse principale du temple, c'est que, dans un lieu où tout est beauté, joie et résurrection, les idées de mort et de tombeau sont exclues. Enfin il est un dernier trait que nous ne devons point négliger dans cette esquisse des lignes qui concourent à donner une physionomie commune aux deux déesses dont nous parlons. On sait par Pausanias que Vénus avait un temple près de Mantinée sous le nom de *Mélanide* ou d'*Aphrodite noire*. Or, les inscriptions de Dendérah nous apprennent que le temple de cette ville avait été bâti à l'endroit où Isis était née, sous la forme d'une femme noire et rouge. Hathor-Aphrodite, tel est donc le nom de la divinité en l'honneur de laquelle le temple de Dendérah est élevé, et par les titres que nous venons d'énumérer et qui sont ceux que les ordonnateurs du temple ont intentionnellement mis en évidence, on voit qu'avant tout ce qu'on a voulu placer sous les yeux du spectateur, c'est la notion et la personnification du Beau.

37. — L'identité d'Hathor et d'Isis est un fait mis absolument hors de doute par les nombreux tableaux qui garnissent les murailles du temple (1).

de *Nub-t* (*la déesse-or*, *la dorée*; cf. Devéria, *Noub, la déesse d'or des Egyptiens*, p. 1), ce qui la met en relation immédiate avec la *chambre d'or* ou le sépulcre, c'est-à-dire avec le lieu mystérieux des perpétuelles renaissances. On voit par là que, même dans ses fonctions d'Hathor-Proserpine, la déesse de Dendérah est toujours liée aux idées de rajeunissement, de germination, de perpétuité par évolutions successives, dont elle en est la personnification.

(1) Passim.

D'un autre côté on se rappelle le rôle d'Isis comme bienfaitrice du monde ; c'est elle qui donne et entretient la vie, qui produit le pain (1), qui pourvoit à la nourriture des hommes (2).

L'auteur du *Traité d'Isis et d'Osiris*, confondant Isis et Hathor, dit : « Isis est dans la nature comme la substance femelle, comme l'épouse qui reçoit les germes productifs. Platon dit qu'elle est le récipient universel, la nourrice de tous les êtres. Plus communément on l'appelle *Myrionyme*, parce que la raison divine la rend capable de prendre toutes sortes de formes. Elle a un amour inné pour le premier être, le souverain de toutes choses, qui est le même que le bon principe; elle le désire, elle le recherche ; au contraire, elle fuit, elle repousse le principe du mal ; et quoiqu'elle soit le récipient, la matière des opérations de l'un et de l'autre, cependant elle a toujours une pente naturelle vers le meilleur des deux ; elle s'offre à lui volontiers, afin qu'il la féconde, qu'il verse dans son sein ses influences actives, qu'il lui imprime sa ressemblance. Elle éprouve une douce joie, un vif tressaillement, lorsqu'elle sent en elle les gages certains d'une heureuse fécondité... (3) »

Le rôle d'Isis comme déesse mère et comme bienfaitrice du monde, tel qu'il nous apparaît dans les légendes du temple, a donc été connu des anciens, et en somme, de même qu'Hathor est le Beau, Isis sera une des formes du Bien. Isis identique à Hathor sera, par conséquent, d'une manière générale le Bien identique au Beau.

(1) Aussi les Grecs l'ont-ils quelquefois assimilée à Cérès (Hérodote, II, 123, 156 ; Diodore, I, 13, 25).

(2) C'est l'*Aphrodite-Demeter*.

(3) *De Is. et Osir.*, 52.

38. — Nous avons indiqué dans les paragraphes précédents (1) la disposition matérielle des tableaux qui forment la décoration des chambres du temple. Ces tableaux sont rangés autour de la chambre sur trois ou quatre lignes superposées, et il est aisé de s'apercevoir qu'ils forment une série dont la tête ou le commencement est le tableau placé précisément en face de la porte d'entrée et à hauteur de l'œil sur la paroi du fond.

Or, une remarque propre au temple de Dendérah, c'est que dans toutes les chambres le premier tableau représente le roi faisant à Hathor d'un côté, et à Isis de l'autre, l'offrande d'une petite statuette de la Vérité. Dans toutes les chambres, excepté dans la chambre Z, les inscriptions ont la banalité de la plupart des légendes du temple. Mais dans la chambre Z, qui est le sanctuaire, le roi change de ton (2). Là, il invoque Isis et Hathor comme la Vérité elle-même (3). Isis et Hathor ne sont donc plus seulement le Bien et le Beau ; elles sont aussi le Vrai.

L'intention philosophique est évidente. Ce n'est pas en effet par hasard que dans toutes les chambres et toujours à la même place le Beau, le Bien et le Vrai sont réunis dans un même tableau et en somme confondus dans un même personnage, qui est la déesse principale du temple. Tout à l'heure nous avions vu Isis, c'est-à-dire le Bien, identique à Hathor, c'est-à-dire au Beau. Ici nous faisons

(1) Voyez ci-dessus, p. 57.
(2) II, 62.
(3) « A Hermopolis, on donne à la première des Muses les noms d'Isis et de Justice, parce que cette déesse (Isis) est la sagesse même, et qu'elle découvre les vérités divines à ceux qui sont véritablement et avec justice des hiérophores et des hiérostoles... » (*De Is. et Osir.*, 3).

un pas de plus, et en plaçant à l'endroit le plus apparent des chambres les tableaux dont nous venons d'indiquer la composition, on a voulu nous montrer le temple comme résumant synthétiquement sous le voile des divinités locales et de leurs attributs les trois questions fondamentales de la philosophie : le Beau, le Vrai et le Bien.

§ III. — TEMPLE D'OSIRIS.

39. — Le temple d'Osiris est la suite et le complément du temple d'Hathor.

Tout ce qui existe dans le monde est le produit de deux causes opposées, l'une principe du bien, l'autre principe du mal. Osiris et Typhon personnifient ces deux principes. Au premier appartient tout ce qu'on remarque de bon, d'utile, de bien ordonné et de sagement réglé dans l'organisation du monde; il est le soleil par qui tout naît et se nourrit; il est l'humidité considérée comme élément générateur de toutes choses; il est le chef des productions et des reproductions éternelles. Typhon, au contraire, représente tout ce qu'il y a de désordonné, tout ce qui sort des justes proportions d'ordre et de mesure; il est la violence, la révolte contre le bien; il est la sécheresse, les ténèbres et la mort. Nous venons de voir Isis prendre dans sa fonction spéciale de déesse-mère le rôle de personnification du Bien; ce rôle appartient plus directement encore à Osiris, qui est le principe du Bien lui-même (1). Sous le nom

(1) Sur Isis associée à Osiris comme principe du Bien, voyez *De Is. et Osir.*,

d'Onnophris, Osiris est en effet le bienfaisant et l'être bon par excellence (1). Tout ce qui se fait de bien dans le monde se fait par lui (2). La personnification du Bien, qui est Osiris, trouve donc d'une manière générale sa place naturelle à côté de la personnification du Beau, qui est Hathor, d'autant plus que, sous son nom d'Isis, la déesse qui règne à Dendérah est l'inséparable compagne d'Osiris.

La présence du temple d'Osiris sur les terrasses de Dendérah s'explique encore mieux par l'épisode de la vie d'Osiris qu'on a choisi pour décorer les murailles de l'édifice. Osiris est l'être bon. Mais la légende nous montre Osiris vaincu et mis en pièces par Typhon, et comme le bien doit toujours finir par triompher du mal, la légende nous le montre à la fois mort et ressuscitant. Un moment donné de la vie d'Osiris sert donc à accuser nettement le caractère principal du dieu. Hathor est le Beau; elle est l'harmonie générale résultant de l'ordre. Sans cette harmonie, le mal devient à son tour triomphant et le monde s'écroule. La résurrection d'Osiris résumait pour les Egyptiens d'une manière saisissante cette grande idée. Dans Osiris, principe du bien, mort victime des embûches de Typhon et renaissant à la lumière, ils voyaient la parfaite image de la nature toujours féconde et toujours bienfaisante, même quand elle s'affaisse momentanément sous l'influence des forces contraires. Osiris est

52, 62. « Osiris et Isis, dirigés par une seule et même raison, gouvernent l'empire du bien et sont les auteurs de tout ce qu'il y a de beau et de parfait dans la nature. Osiris en donne les principes actifs, Isis les reçoit de lui et les distribue à tous les êtres. »

(1) *De Is. et Osir.*, 37.
(2) *De Is. et Osir.*, 47.

ainsi le Bien personnifié ; mais comme dieu mort et ressuscité il est le vivant emblème de la victoire du bien sur le mal, de la lumière sur les ténèbres, de la vérité sur le mensonge et de la vie sur la mort. En d'autres termes, si d'une manière générale Osiris est tout simplement le Bien, il est le Bien triomphant dans son rôle particulier de dieu ressuscitant, et ainsi deviennent de plus en plus clairs les motifs qui ont poussé les constructeurs du temple d'Hathor à joindre comme complément à l'édifice principal un temple d'Osiris.

40. — Le temple d'Osiris se divise topographiquement en deux parties. Les trois chambres du nord sont séparées des trois chambres du sud par toute l'épaisseur de la terrasse qui s'étend au sud de la salle B (1).

Osiris avait un culte local dans les capitales des quarante-deux nomes de l'Egypte. Mais parmi ces quarante-deux capitales il en était seize où Osiris était particulièrement vénéré. D'un autre côté deux villes, Busiris au nord et Abydos au sud, se distinguaient parmi les seize villes, et le culte qu'on y rendait à Osiris servait de type aux autres. Il y avait en somme un Osiris du sud et un Osiris du nord (2).

On pourrait croire *à priori* que la division du temple d'Osiris en côté nord et en côté sud a pour point de départ cette distinction. Il n'en est pourtant rien. L'Osiris de Busiris est souvent nommé, de même que l'Osiris d'Abydos. Mais tous deux sont confondus, et l'un ne se montre pas plus au nord que nous ne voyons l'autre paraître au sud.

(1) IV, 1. (2) Ci-dessus, p. 267.

Ce qu'on peut conclure de là, c'est que les constructeurs du temple d'Osiris se sont tout simplement laissé guider par l'état des lieux, et non par le besoin dogmatique de partager en deux parties le monument qu'ils élevaient à Osiris.

41. — L'enterrement d'Osiris de Dendérah était célébré par des fêtes qui duraient depuis le 12 jusqu'au 30 Choïak de chaque année (1). Des prêtres venus de quelques-unes des villes capitales des nomes étaient conviés à ces fêtes (2).

Nous trouvons dans un des textes du temple (3) des renseignements nombreux, non-seulement sur les cérémonies par lesquelles on honorait les funérailles du dieu, mais sur la tombe où la momie était déposée. Malheureusement ce texte est si confus et si embrouillé que nous renonçons à en tirer des résultats précis, et que nous allons parler des fêtes et de la tombe uniquement pour présenter l'idée générale que nous croyons pouvoir nous en faire.

42. — En une partie de la nécropole appelée « la nécropole des plantes *Beh* (4), » était un terrain réservé, ombragé de perséas (5). Plusieurs édicules s'y élevaient.

On trouvait, d'un côté, une cuve en pierre (6), probablement de forme monumentale. Elle était creuse et on l'emplissait de terre (7). Près d'elle était une cuve de granit qu'on emplissait d'eau (8). On appelait ce petit ensemble « les jardins d'Osiris (9). »

(1) IV, 35-39.
(2) IV, 31-34.
(3) IV, 35-39.
(4) IV, 35-39, lig. 22, 36, 96.
(5) Lig. 22, 36, 80.
(6) Lig. 14.
(7) Lig. 117.
(8) Lig. 15.
(9) Lig. 1, 7, 12, 14, 16, etc.

C'était, d'un autre côté, la tombe du dieu. A Busiris la tombe du dieu se composait de deux parties (1), et il y a tout lieu de supposer qu'il en était de même à Dendérah. L'une de ces parties est nommée « la profondeur supérieure, » l'autre « la profondeur inférieure (2). » La première correspond aux chapelles funéraires (3), la seconde est la tombe proprement dite. Nous n'avons pas de détails sur la chapelle. Mais nous savons que la tombe était située à sept coudées de profondeur sous le sable (4) et qu'elle consistait en un caveau que les inscriptions désignent par le nom de « caveau sous l'arbre perséa dans la nécropole des *Beh* (5). » Nous savons encore que ce caveau était un monolithe de seize coudées de longueur sur une largeur de douze, et que deux conduits partant du dehors y aboutissaient, l'un à l'est et l'autre à l'ouest (6). Nous savons enfin qu'au centre du monolithe gisait la momie d'Osiris, enfermée dans un cercueil de bois de sycomore sur le couvercle duquel une image du dieu était peinte en rouge (7).

Il est assez difficile de nous figurer ce que pouvait être la momie d'Osiris, d'autant plus que, comme nous allons le voir, on en fabriquait une nouvelle tous les ans. Selon toute vraisemblance, ce qu'on appelait la momie d'Osiris était une statue composée, en souvenir du démembrement du dieu, de quatorze parties (8) réunies et ajustées au moyen d'un amalgame fourni lui-même de vingt-quatre métaux (9). La matière dont chacune de ces quatorze parties

(1) Lig. 79 et suiv.
(2) *Ibid.*
(3) Le texte (lig. 79) le nomme *Ammeh.*
(4) Lig. 81.
(5) Lig. 80.
(6) Lig. 80 et suiv.
(7) Lig. 22.
(8) Lig. 54.
(9) Lig. 49, 50.

ou de ces quatorze membres devait être faite, est spécifiée par les textes (1).

43. — L'idée que nous nous formons des fêtes n'est pas plus complète. Le 12, on célèbre la fête *Tena* (2), aussi appelée « la fête du labourage (3), » qui consistait à semer de grains de blé la terre déposée dans la cuve du jardin d'Osiris (4) ; le 16, pendant la fête de *l'Uu*, on commence la fabrication de la statue (5) qui est achevée le 19 (6) ; le 20, on arrose les grains de blé (7) en même temps qu'on entame les opérations qui doivent permettre l'exhumation de l'Osiris « de l'an passé (8) » ; le 22, pendant la nuit, a lieu une grande procession où figurent les trente-quatre barques des neuf dieux protecteurs et un nombre considérable de lampes destinées à éclairer la marche du cortége (9) ; le 25, on dispose sur la statue qui figure la momie les cent-quatre talismans (10) ; le dieu ressuscite le 30, c'est-à-dire qu'on le fait sortir du caveau par la porte de l'est (11). Mais il nous est impossible de rien voir au-delà que nous puissions présenter avec quelque certitude.

En somme, tout le cérémonial des fêtes par lesquelles on honorait les funérailles d'Osiris consistait à venir chercher la momie divine qui gisait dans le caveau depuis un an, et à lui en substituer une autre. La statue qu'on introduisait dans le caveau par le conduit de

(1) Lig. 54 et suiv. Voy. aussi ci-dessus, I, 14.
(2) Lig. 87, 88, 99.
(3) Lig. 59, 100.
(4) Lig. 19, 23.
(5) Lig. 90.
(6) Lig. 92.
(7) Lig. 20.
(8) Lig. 22.
(9) Lig. 21 et suiv.
(10) IV, 77.
(11) Lig. 23.

l'ouest était le dieu mort ; le dieu ressuscité était la statue qu'on faisait sortir par le conduit de l'est. L'est, en effet, est le côté du soleil levant et de la vie : la mort et les ténèbres appartiennent à l'ouest.

44. — Une certaine méthode qu'on ne rencontre pas toujours dans le temple d'Hathor a présidé à la composition et à l'arrangement des tableaux sur les murailles du temple d'Osiris.

Avant d'entrer dans le temple, on rencontre la procession des prêtres venus des diverses parties de l'Egypte pour assister aux cérémonies de l'enterrement d'Osiris (1).

Sur les parois des deux cours (que nous appelons chambre n° 1 du sud et chambre n° 1 du nord) se développent de longs textes qui servent comme de préambule à la décoration qu'on trouve dans l'intérieur du monument. L'un est une énumération de toutes les cérémonies célébrées à l'occasion des funérailles d'Osiris à Dendérah et dans les seize provinces de l'Egypte (2). D'autres contiennent des invocations à Osiris sous toutes les formes (3). Un livre écrit par Thoth et traitant de l'influence magique à exercer par la protection d'Horus, termine la série (4).

Dans les deux chambres parallèles nommées la chambre n° 2 du sud et la chambre n° 2 du nord, il est question des influences diverses qui sont mises en œuvre pour écarter le mal de la momie d'Osiris pendant les cérémonies de l'enterrement. Un tableau nous montre les divinités des nomes transfigurées en oiseaux et planant dans le ciel au dessus du temple pour empêcher l'approche des

(1) IV, 31-34.
(2) IV, 35-39.
(3) IV. 73, 75.
(4) IV, 74.

génies malfaisants (1). Dans un autre tableau, vingt-quatre divinités qui symbolisent les vingt-quatre heures du jour accompagnent d'heure en heure la momie divine pour la protéger (2). Des divinités vengeresses armées de glaives sont envoyées dans le même but par les provinces de l'Egypte (3). Les mois, les jours, les heures, les décans, s'assemblent pour entourer la chambre sépulcrale et en défendre l'entrée aux ennemis du dieu (4).

Les deux dernières chambres (chambres n° 3 du sud et du nord) sont consacrées à la résurrection. D'un côté, sont représentées les barques qui portent des naos voilés au sein desquels s'accomplit le mystère divin (5). De l'autre côté, Osiris est encore couché sur le lit funèbre ; mais le moment est proche, et déjà se manifeste la vie nouvelle qui vient réchauffer le sein du dieu (6).

Les deux cours qui précèdent les deux parties du temple sont donc des lieux de passage. En entrant dans les chambres qui suivent, nous sommes dans la chambre du sépulcre. C'est dans les deux dernières chambres que le drame a son dénouement et que le dieu s'élance dans la vie nouvelle, vainqueur de l'enfer et de la mort.

45. — « Il est un point de doctrine, dit Plutarque, dont les prêtres ont aujourd'hui une espèce d'horreur, et qu'ils ne communiquent qu'avec une extrême discrétion : c'est celui qui enseigne qu'Osiris règne sur la mort et qu'il est le même que l'Adès ou le

(1) IV, 40-43. Remarquez la place de cette composition tout au sommet de la paroi et contre le plafond. Ce plafond était le zodiaque actuellement à Paris. C'est peut-être là la seule raison d'être du zodiaque dans la petite chambre où il a été placé. Il représente le ciel dans lequel planent les oiseaux protecteurs.
(2) IV, 45-56.
(3) IV, 59-63.
(4) IV, 78-80.
(5) IV, 64, 65.
(6) IV, 66, 88-90.

Pluton des Grecs. Cette disposition, dont le vulgaire ne connaît pas le véritable motif, jette bien des gens dans le trouble, et leur fait croire qu'Osiris, ce dieu si saint et si pur, habite réellement dans le sein de la terre et au séjour des morts (1). » Si l'on consulte les monuments répandus en si grand nombre dans les nécropoles de l'Egypte, il est évident qu'Osiris s'y rencontre à chaque pas auprès des morts. C'est en sa présence que les morts comparaissent, c'est lui qui est le dieu conducteur des âmes et le juge suprême que l'Egyptien aperçoit avec une certaine terreur au-delà de la tombe. Mais il ne faut pas confondre l'Osiris des nécropoles et l'Osiris d'Abydos, de Busiris et de Dendérah. Osiris, en effet, n'arrive à régner sur l'empire de la mort que par voie détournée. Originairement, il est l'être bon ; il est la nature elle-même, sujette à des affaissements passagers, mais éternelle et impérissable ; il est le type de tout ce qui meurt et de tout ce qui revit. C'est secondairement et parce qu'il est le type de tout ce qui meurt et de tout ce qui revit qu'il devient l'Osiris des tombeaux. Plutarque a donc raison de signaler le rôle infernal d'Osiris ; mais c'est avec raison aussi qu'il donne à comprendre que ce rôle n'est pas le rôle essentiel du dieu. A tout prendre, en effet, un véritable adorateur d'Osiris, habitué à voir son dieu planer dans les plus hautes sphères de la philosophie, ne devait regarder la fonction du juge des enfers dont il était revêtu que comme une conséquence logique mais fâcheuse et une sorte de dégénérescence de l'idée principale dont il est l'emblème visible.

Nous savons qu'Hathor devient au même titre qu'Osiris une

(1) *De Is. et Osir.*, 81..

déesse infernale (1) ; aussi ne la voyons-nous jamais apparaître avec les attributs de l'Aphrodite-Proserpine dans l'intérieur du temple, voué tout entier à la joie, au triomphe et à la résurrection. Il en est de même d'Osiris. L'Orisis du temple est le symbole de l'ordre établi dans la nature par le triomphe du bien sur le mal ; il n'est pas une seule fois l'Osiris qu'on pourrait assimiler à l'Adès ou au Pluton des Grecs.

46. — Si effectivement nous devons voir dans les « serviteurs d'Horus (2) » les vieux dynastes qui ont précédé sur le trône celui qu'on regarde comme le fondateur de la monarchie égyptienne, il est certain que le culte de l'Hathor de Dendérah est de tous les cultes connus celui qu'on trouve debout à la limite la plus éloignée dans le passé du monde. Peut-être les preuves directes de l'extrême antiquité du culte d'Osiris nous font-elles défaut. Au-delà de la IVe dynastie, en effet, on ne peut pas compter sur les monuments, et les inscriptions postérieures des temples ne nous ont jusqu'à présent rien enseigné sur l'histoire d'Osiris qui soit l'équivalent des révélations des cryptes de Dendérah sur l'histoire d'Hathor. Mais le passage de Manéthon (3) sur l'établissement du culte d'Apis au temps de la IIe dynastie, peut tenir lieu de l'argument que les monuments ne nous fournissent pas. Apis est l'image d'Osiris ; il est Osiris qui se dévoue, qui descend sur la terre et consent à vivre au milieu des hommes sous la forme du plus vulgaire des quadrupèdes; quand il parvient à l'âge qu'avait Osiris au moment où il périt, il

(1) Ci-dessus, p. 327.
(2) III, 78.
(3) Sous Céchoüs (Eusèbe, *ap. Syncell.*, p. 54-56).

est mis à mort et la découverte du Sérapéum nous a montré que son cadavre était coupé en un certain nombre de parties soumises séparément aux pratiques de l'embaumement (1). Le culte d'Apis, qui ne peut exister sans le culte d'Osiris, nous prouve donc que, tout au moins, sous la II^e dynastie, la fable à laquelle Osiris donne son nom était créée et que déjà, sous Céchoüs, on avait réuni en un corps de doctrines la lutte des deux principes.

Cette remarque a son importance. En Phénicie, dans l'île de Chypre, en Grèce et particulièrement à Athènes et dans la Béotie, se montrent des divinités qui ont avec l'Osiris égyptien des rapports si nombreux et si nettement accusés qu'elles semblent se confondre avec lui (2). Mais où est le point de départ commun de ces légendes ? La Grèce avait ses fêtes orgiaques en l'honneur de Dionysos, comme l'Egypte avait ses fêtes orgiaques en l'honneur d'Osiris (3). La « fête des pampres » célébrée à Dendérah se rapporte à Dionysos honoré comme dieu du vin plutôt encore qu'à Osiris. Sous sa forme d'Apis, Osiris, aussi bien que Dionysos, est le dieu à forme de taureau (ταυρόκερως, βούκερως, ταυρόμορφος). Dionysos lutte contre les géants, comme Osiris combat les génies compagnons du mal. Osiris toujours jeune et beau se retrouve dans le Dionysos jeune des vases peints. Dionysos périt de mort violente, descend aux enfers et ressuscite. Il est le soleil, considéré comme bienfaisant, dans ses rapports avec la végétation. Il est le principe humide, élément générateur de toutes choses. On célèbre en son honneur une fête

(1) Sous Ramsès II.
(2) Maury, *Histoire des religions de la Grèce*, T. III, ch. XVI et XVII.

(3) I, 6, 62; III. 15, 37.

du labourage. Les légendes d'Osiris et de Dionysos semblent donc se toucher par plus d'un côté (1). L'Atys phrygien se présente sous des traits analogues, quoiqu'à un étage plus éloigné. Par bien des détails de son culte, Atys reste le dieu phrygien qui ne semble point avoir connu l'Egypte. Mais ses aventures, comme celles d'Osiris, comme celles de Dionysos et d'Adonis, ont pour but la lutte des deux principes. Atys est le dieu fécond par excellence (2). Il est le soleil, dispensateur de la chaleur et de l'existence, et par conséquent, le dieu bienfaisant. Il est mis à mort et ses membres sont dispersés ; puis il ressuscite (3). Même rapprochement du côté d'Adonis. Adonis est le dieu soleil adoré à Byblos. Il est l'Osiris phénicien. Il est beau et jeune comme Dionysos. On le représente comme lui avec des cornes. Il personnifie le fruit. On connait la passion, la mort et la résurrection d'Adonis (4). Nous avons vu tout-à-l'heure qu'au commencement des fêtes de l'enterrement d'Osiris, on célébrait à Dendérah une cérémonie qu'on pouvait appeler la cérémonie des « jardins d'Osiris (5). » Un des bas-reliefs les plus curieux du temple nous le montre sous sa forme symbolique (6). Sur le lit funèbre, symbole de mort et de résurrection, sont assises Isis d'un côté, Nephthys de l'autre. Devant elles est une balance,

(1) *De Is. et Osir.*, 30, 31 ; Diod. Sic., III, 63 ; Pausanias, II, 37; Macrobe, *Sat.* I, 1, 6-21; Julien, *Orat.*, V ; Apollod., III, 3, 4 ; C. 3. Cf. Maury, *Histoire des religions de la Grèce*, T. I, p. 118, 510; III, p. 92 et suiv. Mariette, *Mémoire sur la mère d'Apis*, p. 17.

(2) Macrobe, *Sat.* I, 21; Diod. Sic., III, 59, Cf. Maury, *Hist. des religions de la Grèce*, T. III, p. 92.

(3) Macrobe, *Sat*, I, 17; Lucien, *De Ded Syr.*, IV. Cf. Maury, *Hist. des religions de la Grèce*, T. III, p. 193; F. Lenormant, *Lettres assyriologiques et épygraphiques*, II, p. 267.

(4) IV, 35.
(5) IV, 58.
(6) IV, 36.

symbole de l'équilibre du monde, à côté de deux vases de terre dans lesquels les deux déesses ont déposé des grains de blé qui déjà montrent en dehors leur tige couronnée d'épis. Le grain de blé, c'est Osiris mort, c'est le corps du dieu que l'on confie à la terre ; l'épi, c'est le dieu ressuscité. La vie sort ainsi de la mort, et ainsi s'affirme l'éternité de la nature. « Là où tout finit, tout commence éternellement, » dit Hermès Trismégiste. Or, quoi de plus semblable aux « jardins d'Adonis, » et aux cérémonies par lesquelles on célébrait à Byblos les funérailles du dieu syro-phénicien ? Là aussi on semait des plantes hâtives, du fenouil, de l'orge, du blé, dans des vases ; là, quand les plantes germaient, on fêtait la résurrection du dieu (1). Comme dernier trait de ressemblance, rappelons-nous qu'Osiris se trouve sur les terrasses de Dendérah dans le même rapport avec Hathor que Dionysos avec Aphrodite, Adonis avec Astarté, et Atys avec Cybèle. On ne peut donc se tromper sur les points de contact qui rapprochent de l'Osiris des traditions égyptiennes certaines divinités de la Grèce et de l'Asie méditerranéenne.

Mais où est le point de départ commun de ces croyances ? La question des origines a beaucoup occupé l'érudition moderne, et on s'accorde généralement aujourd'hui à reconnaître que les cultes divers dont nous parlons ont pour berceau l'Asie centrale plutôt que la Grèce et la Phénicie. La lutte n'est donc plus qu'entre l'Asie centrale et l'Egypte.

Réduit à ces proportions, le problème se résoud de lui-même. A

(1) Maury, *Hist. des religions de la Grèce*, T. III, p. 222 ; F. Lenormant, *Lettres assyriologiques et épigraphiques*, II, p. 243.

l'époque si prodigieusement reculée où se forma sur les bords du Nil la légende d'Hathor et d'Osiris, l'Asie centrale avait-elle une histoire, et quelle communication pouvait exister à ce moment entre l'Egypte et un peuple que nous ne savons même pas comment nommer? Le nom hiéroglyphique d'Hathor, qui résume d'une manière si concrète et si complètement égyptienne le rôle cosmogonique de la déesse, peut-il d'ailleurs avoir été emprunté? En vain dira-t-on qu'Hathor est souvent citée comme déesse du pays de Pount, ce qui la ferait regarder comme une divinité d'origine asiatique. Mais Pount n'intervient dans les inscriptions que comme le pays qui fournit l'encens dont on faisait un si grand usage dans les cérémonies du culte d'Hathor, et si Hathor a quelque relation avec cette contrée, c'est en définitive comme déesse de l'aurore, comme déesse de la vie naissante et du jour qui se lève à l'orient pour briller de nouveau sur la terre. Il faut donc admettre que les ressemblances sont fortuites. La révolte du mauvais principe contre le principe de vie et de bonté a été représentée dans toutes les cosmogonies et sous toutes les formes, et cette doctrine sort si bien de l'examen simple et naturel des choses que plusieurs peuples peuvent l'avoir créée sans s'être entendus. Plus tard, les deux courants, l'un venu du Gange, l'autre venu du Nil, se seront rencontrés. L'Egypte aura pris quelques-uns des détails de son culte à la Phénicie; l'Asie occidentale et la Grèce auront à leur tour emprunté à l'Egypte, et ainsi se seront formées ces croyances tout à la fois asiatiques, égyptiennes et grecques, qu'à des époques postérieures nous voyons établies chez les peuples dont le territoire borne l'extrémité orientale de la Méditerranée.

47. — On doit savoir maintenant à quoi s'en tenir sur le temple d'Osiris, sur ce qui le rapproche et sur ce qui l'éloigne du temple d'Hathor, sur les différences et les ressemblances des deux temples. L'un est dédié au bien, l'autre est dédié au mal, mais aussi au mal vaincu et terrassé par le bien. On a élevé l'un à la joie, à l'amour, à l'harmonie, l'autre à la violence, à la mort, mais aussi à la résurrection. Les deux principes sont ainsi en présence et se heurtent par leurs extrêmes. Le Vrai, le Beau, le Bien se réunissent enfin et triomphent du mal et du mensonge dans la personne d'Hathor.

Ce double caractère se retrouve jusque dans les fêtes qu'on célébrait dans les temples. Le temple d'Hathor avait évidemment des fêtes gaies, le temple d'Osiris avait des fêtes tristes. On célébrait dans celui-ci l'affaissement de la nature à l'époque où le soleil décroît, où la terre perd sa verdure, où la mort semble près de triompher de la vie. On célébrait dans l'autre le retour de l'astre et de la végétation, et le rétablissement de l'équilibre du monde. Dans les fêtes du temple d'Hathor, on portait processionnellement des branches d'arbres, des fleurs, des fruits, des oiseaux, du vin, des viandes, peut-être pour un repas commun. On chantait des hymnes, probablement sur un rhythme joyeux. Une fois même, sous l'influence d'usages venus du dehors, on dépassait la mesure, une véritable fête orgiaque commençait, et alors les habitants de Tentyris parcouraient la ville ivres de vin et couronnés de fleurs. Quant aux fêtes du temple d'Osiris, elles n'avaient sans aucun doute pas ce caractère. On fabriquait une statue qu'on disait être le cadavre du dieu; on en déterrait une autre à laquelle la nouvelle

était substituée ; les jumelles faisant fonction de pleureuses se tenaient près du cénotaphe et prononçaient à voix basse les longues incantations propres à ranimer le dieu ; on allumait des lampes et la nuit on descendait sur le lac pour en faire le tour, simulant ainsi tout à la fois la recherche des membres dispersés d'Osiris et les évolutions de la nature dont le dieu était regardé comme le type. Les fêtes du temple d'Osiris étaient donc des fêtes de deuil.

Tel était, en somme, le monument élevé sur les terrasses du temple de Dendérah, bien différent sous tous les rapports du monument dont il est la continuation. Que le temple d'Osiris ait été pour les prêtres, pour les initiés qui le fréquentaient, un lieu de sainte terreur, c'est ce qui n'est pas douteux. A voir les tableaux gravés sur les murailles, on sent en effet que pour les prêtres et les initiés ces lieux étaient tout peuplés de fantômes. C'est surtout pendant la célébration des fêtes que le temple devait apparaître sous son plus sombre aspect. Les imaginations étaient surexcitées par l'exaltation du sentiment religieux, par la nuit, par la croyance aux esprits, par le caractère lugubre des cérémonies. On croyait alors le dieu sauveur tristement couché dans sa tombe ; on prenait au sérieux les amulettes, les talismans, les paroles magiques, les génies malfaisants rôdant autour de la tombe et prêts à ressaisir leur proie, les divinités vengeresses armées de glaives, veillant sur le divin cadavre et le protégeant.

48. — En résumé, le caractère principal de la religion égyptienne, tel que nous avons essayé de le définir dans notre *Avant-Propos*, ressort clairement de la longue étude que nous venons de faire du

temple de Dendérah. Le dieu un, le dieu abstrait de Jamblique, ne s'y trouve pas. Considérant l'univers comme l'effet de causes naturelles sans cesse en action, l'Égypte fera d'une sorte de panthéisme naturaliste la base de sa religion. Elle adorera à Thèbes et sous le nom d'Ammon la force cachée qui fait que toutes choses arrivent à la vie; Phtah sera pour elle à Memphis le dieu qui crée, qui coordonne. A Dendérah elle montrera réunis dans le temple et voilés sous les mêmes allégories Osiris et Hathor, c'est-à-dire l'harmonie générale du monde, toujours troublée, mais toujours renaissante.

APPENDICE.

De longues années séparent le jour où les premières bases de ce livre ont été posées, et le jour où j'en écris les dernières lignes.

Ces lenteurs étaient inévitables. Pendant plusieurs hivers il a fallu aller à Dendérah, s'y installer, étudier le temple assez longtemps pour le connaître dans tous ses détails d'un bout à l'autre, distinguer entre les mille tableaux qui le couvrent ceux qui ne sont qu'indifférents et ceux qu'il est essentiel de publier, se faire une thèse ; les tableaux choisis, il a fallu les copier, et cette œuvre de longue haleine achevée, tout centraliser au Caire.

Au Caire, les pertes de temps à subir ont été nombreuses. Il ne m'en coûte rien d'avouer que j'ai la fierté du beau pays où je demeure, et que j'avais d'abord conçu le projet de tout exécuter en Egypte, la gravure des planches aussi bien que l'impression du texte. On sait déjà ce qui est arrivé. Après plusieurs mois d'essais, après des tâtonnements aussi longs que décourageants, j'ai dû faire passer en Europe tous nos modèles et demander à des mains plus habiles l'exécution d'un travail pour lequel l'Egypte n'est pas mûre. A la vérité, la partie du projet qui concerne le texte a pu être réalisée. Mais nous avons voulu avoir à nous un type original d'hiéroglyphes, et toute une saison s'est écoulée avant que je me sois aperçu que la création de ce type nous conduirait bien au-delà des limites de temps que nous nous étions assignées. D'un autre côté, le travail était nouveau et compliqué ; il y eut des hésitations, un vif souci du mieux, une émulation louable de bien faire, qui firent recommencer plusieurs fois ce qui était fini.

Bref, des difficultés plus grandes que je ne l'imaginais ont retardé l'achèvement de ce livre, et on peut comprendre ainsi comment la date de sa publication est si éloignée de la date qui est celle du jour où il a été commencé.

Si, maintenant, j'appuie sur ces détails, c'est parce qu'ils servent à expliquer et à justifier certaines contradictions que la critique ne manquera pas de relever dans diverses parties de l'ouvrage, rédigées à des époques différentes. La critique s'apercevra de même qu'en plusieurs cas je ne parais pas tenir

compte de récentes constatations et que mon travail semble ainsi n'être pas toujours à la hauteur des progrès de la science. Mais en égyptologie les progrès de la science sont tels que chaque jour est marqué par un pas en avant, et il n'est pas étonnant dès-lors qu'il y a quelques mois ou quelques semaines je n'aie pas su prévoir des découvertes qui ne datent en quelque sorte que d'aujourd'hui.

Je reviens donc sur ce que j'ai dit dans l'*Avant-propos* (page 14), et je sollicite l'indulgence du public pour un livre que, de plus en plus, je suis porté à ne lui présenter que comme une ébauche.

J'ai parlé de la gravure des planches et de la composition typographique du texte. Une occasion m'est ainsi offerte de nommer et de remercier MM. Mourès et Weidenbach. Il y a quinze ans, l'exécution de cet ouvrage en Egypte eût été impossible ; elle est facile aujourd'hui. On a ainsi la mesure des efforts, de l'intelligence, de l'activité que M. Mourès a dû dépenser pour créer en Egypte une imprimerie digne de ce nom. Sous les yeux de l'Europe attentive, l'Egypte marche aujourd'hui d'un pas vraiment extraordinaire dans la voie de la civilisation. Ce rapide développement de ses forces exigeait que l'Egypte possédât un atelier typographique qui fût pour ceux qui se livrent aux travaux de l'esprit une ressource en même temps qu'un encouragement. C'est à M. Mourès que l'Egypte doit cet instrument de progrès. Quant à M. Weidenbach, il est connu depuis longtemps des égyptologues, et je n'ai pas à faire valoir ici son talent. Quatre volumes de planches, où une place à peine est perdue çà et là, et où les textes sont aussi serrés qu'il a été possible de le faire sans nuire à leur clarté, sont une œuvre considérable. M. Weidenbach l'a accomplie avec un zèle toujours nouveau. Trop souvent je n'ai eu à fournir à M. Weidenbach que des esquisses imparfaites tracées à la hâte dans la demi-obscurité du temple, au sommet d'une échelle, dans le fond malsain d'une crypte. Grâce à sa connaissance et à sa longue pratique des monuments, M. Weidenbach a toujours pu compléter ces esquisses et en tirer les planches correctes et fidèles que le lecteur a sous les yeux.

J'ai aussi à nommer les deux collaborateurs qui m'ont le plus efficacement aidé dans la copie des légendes tracées sur les murailles de Dendérah. L'un est M. Vassalli, le savant et dévoué conservateur du Musée de Boulaq ;

l'autre est notre cher et regretté Devéria. Au moment où la vie commençait à s'éteindre en lui, Devéria venait demander au soleil de Dendérah une prolongation de ses jours et des forces qui, trop tôt pour la science et trop tôt pour ceux qui l'ont connu, devaient si subitemement l'abandonner. C'est alors que de son habile main, plus savante encore qu'habile, il transcrivait pour cet ouvrage les textes les plus difficiles des terrasses.

A un autre point de vue, je me fais un devoir de citer M. Brugsch-Bey. Plusieurs fois j'ai eu M. Brugsch-Bey pour compagnon de voyage à Dendérah; pendant plusieurs années nous nous sommes trouvés réunis au Caire. Si les longs et attachants entretiens que nous avions alors ont profité à l'un de nous, ce n'est assurément pas à l'auteur de ce *Dictionnaire* que, dans la partie de mon livre consacrée à l'interprétation des textes, je devrais citer au bas de chaque page. J'ajouterai que la langue et l'écriture en usage sous les derniers Ptolémées, et par conséquent sous les rois fondateurs de Dendérah, forment comme un coin réservé de l'égyptologie dont M. Brugsch-Bey a en quelque sorte fait son domaine et que personne ne connaît mieux que lui. Or, en plus d'un cas embarrassant qui échappait à ma compétence, l'expérience de mon savant collègue m'a éclairé sur la route à suivre, et je tiens à lui en témoigner toute ma reconnaissance.

Les amis de la science savent ce que nous devons à celui qui préside en ce moment aux destinées de l'Egypte. La description générale du temple de Dendérah ne s'est pas faite en un jour. Il a fallu des hommes pour déblayer le terrain; il a fallu des ustensiles, des matériaux, des moyens de transport, une aide efficace et persistante de tous les instants; il a fallu plus encore, car rien n'est coûteux comme l'exécution d'un ouvrage pour lequel il n'y a pas de public et qui succombe dès ses premiers pas si une main généreuse et puissante ne le vient secourir. Tout cela m'a été fourni, avec une libéralité que je dois proclamer, par le fondateur du Musée de Boulaq, par l'instigateur et le soutien de ces beaux travaux de recherches scientifiques qui, depuis dix ans, ont si considérablement élargi le domaine de l'égyptologie. Son nom figure à la première page de ce livre; je tenais à ce qu'il fût aussi celui qui en illustre les dernières lignes.

Août 1875.

TABLE DES MATIÈRES

 Pages.

AVANT-PROPOS . 1

CHAPITRE Ier. — APERÇU GÉNÉRAL.

§ Ier. — DESCRIPTION DES RUINES DE TENTYRIS 23

 I. EMPLACEMENT DES RUINES 23

 II. DESCRIPTION DES TROIS ENCEINTES 25

 Première enceinte du sud 26

 Deuxième enceinte du sud 26

 Enceinte du nord 27

 1° *Temple d'Hathor* 28

 2° *Le Mammisi* 29

 3° *Le temple d'Isis* 29

 4° *La Porte du sud* 31

 5° *La Porte de l'est* 32

 6° *Le temple hypèthre de l'est* 33

 III. DE LA NÉCROPOLE 34

 IV. RÉSUMÉ . 35

TABLE DES MATIÈRES.

§ II. — INTRODUCTION A L'ÉTUDE DU GRAND TEMPLE 36

 I. Observations préliminaires. 36
 II. État actuel du temple. 37
 III. Orientation du temple. 39
 IV. Mode de construction, matériaux employés. 42
 V. Du temple et de ses divisions 43
 VI. Époques du temple. 44

 Construction 44
 Décoration. 46

 1° *Extérieur* 46
 2° *Intérieur* 46
 3° *Cryptes* 47
 4° *Terrasses* 50
 5° *Résumé* 52

 VII. Des temples antérieurs au temple actuel 53
 VIII. De la décoration du temple. 56

 De la décoration du temple et de sa disposition matérielle 57

 1° *Intérieur* 57
 2° *Cryptes* 64
 3° *Terrasses* 65
 4° *Résumé* 65

 De la décoration du temple et de sa signification . . 66

 1° *Intérieur* 66
 2° *Cryptes* 67
 3° *Terrasses* 67
 4° *Résumé* 67

 IX. Mode d'éclairage. 70

TABLE DES MATIÈRES.

 Pages.

§ III. — DE LA SEN-TI DU TEMPLE 72

 I. Sources . 72

 II. Traduction de la liste extraite de la chambre Q. . . . 75

 III. Comparaison des listes. 76

 Noms de la ville et du temple 77
 Noms des salles divines 78
 Noms des divinités 80
 Noms des prêtres. 83
 Noms de la prêtresse 86
 Nom de la nécropole 87
 Noms du bassin sacré 87
 Noms des jardins sacrés. 89
 Nom de l'arbre sacré 90
 Nom des choses défendues 90
 Nom du serpent génie. 91
 Nom des barques sacrées 92
 Nom de la fête 93
 Nom de l'*Uu* et du *Pehu*. 93

§ IV. — DES FÊTES CÉLÉBRÉES DANS LE TEMPLE. 96

 I. Sources . 96

 Bas-reliefs ou tableaux. 97

 Textes. 98

 II. Du calendrier des fêtes. 100

 Traduction du calendrier 100

TABLE DES MATIÈRES.

Pages.

CHAPITRE II. — DESCRIPTION GÉNÉRALE DU TEMPLE.

§ Ier — TEMPLE D'HATHOR. 111

 I. Intérieur . 112

 Observations préliminaires. 112

 Premier groupe. 115

 Salle A. (Pl. I, 6 à 18) 115

 Deuxième groupe. 130

 Salle B. (Pl. I, 19 à 28) 130
 Salle C. (Pl. I, 29 à 36) 136
 Salle D. (Pl. I, 37 à 38) 145
 Salle E. (Pl. I, 39 à 46) 147
 Chambre F. (Pl. I, 47 à 53) 153
 Chambre G. (Pl. I, 54 à 58) 155
 Chambre H. (Pl. I, 59 à 62) 157
 Chambre I. (Pl. I, 63 à 66) 159
 Chambre J. (Pl. I, 67 à 71) 160
 Chambre K. (Pl. I, 72 à 80) 162

 Troisième groupe 165

 Corridor R. (Pl. II, 22 à 28) 167
 Chambre S. (Pl. II, 29 à 32) 168
 Chambre T. (Pl. II, 33 à 37) 170
 Chambre U. (Pl. II, 38 à 44) 172
 Chambre V. (Pl. II, 45 à 50) 174
 Chambre X. (Pl. II, 51 à 55) 176
 Chambre Y. (Pl. II, 56 à 59) 178
 Chambre Z. (Pl. II, 60 à 68) 179
 Chambre A'. (Pl. II, 69 à 72) 183
 Chambre B'. (Pl. II, 73 à 76) 185

TABLE DES MATIÈRES V

	Pages.
Chambre C'. (Pl. II, 77 à 81).	186
Chambre D'. (Pl. II, 82 à 84).	187
Appendice (Pl. II, 85 à 87).	188

II. CHAPELLE DU NOUVEL AN ET DÉPENDANCES 189

Chapelle L. (Pl. II, 1 à 6).	189
Cour M. (Pl. II, 7).	192
Cour N. (Pl. II, 8 à 12).	193
Chambre O. (Pl. II, 13 à 16)	196
Chambre P. (Pl. II, 17 à 19)	198
Chambre Q. (Pl. II, 20 à 21)	199
Escaliers. (Pl. IV, 2 à 21).	200
Chambre de l'escalier du nord. (Pl. IV, 22 et 23)	216
Temple hypèthre. (Pl. IV, 24 à 30).	217

III. CRYPTES . 222

Crypte n° 1. (Pl. III, 7 à 12)	231
Crypte n° 2. (Pl. III, 13 à 28).	235
Crypte n° 3. (Pl. III, 29 et 30)	243
Crypte n° 4. (Pl. III, 31 à 45).	246
Crypte n° 5. (Pl. III, 46 à 60).	252
Crypte n° 6. (Pl. III, 61 à 65).	256
Crypte n° 7. (Pl. III, 66 à 69).	258
Crypte n° 8. (Pl. III, 70 à 76).	259
Crypte n° 9. (Pl. III, 77 à 83).	261

§ II. — TEMPLE D'OSIRIS 266

A. GROUPE DU SUD 270

Chambre n° 1. (Pl. IV, 31 à 39).	270
Chambre n° 2. (Pl. IV, 40 à 63).	275
Chambre n° 3. (Pl. IV, 64 à 72).	285

TABLE DES MATIÈRES.

	Pages.
B. Groupe du nord	287
Chambre n° 1. (Pl. IV, 73 à 75)	287
Chambre n° 2. (Pl. IV, 76 à 86)	289
Chambre n° 3. (Pl. IV, 87 à 90)	291

CHAPITRE III. — RÉSUMÉ.

§ I^{er}. — CONSIDÉRATIONS GÉNÉRALES	295
§ II. — TEMPLE D'HATHOR .	310
Intérieur	311
Chapelle du Nouvel An	315
Cryptes	321
Résumé	324
§ III. — TEMPLE D'OSIRIS .	331

www.ingramcontent.com/pod-product-compliance
Lightning Source LLC
Chambersburg PA
CBHW071615220526
45469CB00002B/348